简介

《二十年目睹之怪現狀》，又名《晚清二十年目睹之怪現狀》，是由吳趼人所作的長篇章回小說，属晚清四大譴責小說之一。

全書由《死裡逃生》在市集上碰到一位大漢賣《九死一生》的筆記展開序幕。《九死一生》是這部小說的第一人稱主人翁，由於其認為在亂世中能夠僥倖活著實在是九死一生，因以此為號焉。一開始時主人翁為父奔喪，但家族的長輩與父親的友人覬覦他家的財產。所幸他受到一位舊時学兄吳继之的幫助，之後便在吳繼之手下經商，遊遍中國各地，藉此描寫當時亂世的總總現象，最後終於經商失敗。書中着重描绘人性的醜惡，尤其洋場與官場中的人、事。

吳趼人/ Johnrain Wu

《目录》
～二十年怪現狀之系列系列作品～

第二回　　守常經不使疏逾戚　　睹怪狀幾疑賊是官.................. 11

第三回　　走窮途忽遇良朋　　談仁路初聞怪狀.......................... 21

第四回　　吳繼之正言規好友　　苟觀察致敬送嘉賓...................... 30

第五回　　珠寶店巨金騙去　　州縣官實價開來............................ 37

第六回　　徹底尋根表明騙子　　窮形極相畫出旗人...................... 44

第七回　　代謀差營兵受殊禮　　吃倒帳錢會大遭殃...................... 51

第八回　　隔紙窗偷覷騙子形　　接家書暗落思親淚...................... 58

第九回　　詩翁畫客狼狽為奸　　怨女癡男鴛鴦並命...................... 66

第十回　　老伯母強作周旋話　　惡洋奴欺凌同族人...................... 73

第十一回　　紗窗外潛身窺賊跡　　房門前瞥眼睹奇形.................. 80

第十二回　　查私貨關員被累　　行酒令席上生風........................ 87

第十三回　　擬禁煙痛陳快論　　睹贓物暗尾佳人........................ 94

第十四回　　宦海茫茫窮官自縊　　烽煙渺渺兵艦先沉............... 101

二十年目睹之怪現狀 上

《世紀前百大文學系列》

Over twenty years of Strange Phenomenon Vol 1

吳趼人 著

有著作权 侵害必究

未经授权不许翻印全文或部分

及翻译为其他语言或文字

Copyright © 2017 C.S. Publish

All rights reserved.

Manufactured in United States

Permission required for reproduction,

or translation in whole or part

Contact: chi2publish@gmail.com

ISBN-13: 978-1548719098

ISBN-10: 1548719099

吴趼人/ Johnrain Wu

第十五回	論善士微言議賑捐　見招貼書生談會黨	108
第十六回	觀演水雷書生論戰事　接來電信遊子忽心驚	116
第十七回	整歸裝遊子走長途　抵家門慈親喜無恙	124
第十八回	恣瘋狂家庭現怪狀　避險惡母子議離鄉	132
第十九回	具酒食博來滿座歡聲　變田產惹出一場惡氣	140
第二十回	神出鬼沒母子動身　冷嘲熱謔世伯受窘	147
第二十一回	作引線官場通賭棍　嗔直言巡撫報黃堂	155
第二十二回	論狂士撩起憂國心　接電信再驚遊子魄	163
第二十三回	老伯母遺言囑兼祧　師兄弟挑燈談換帖	171
第二十四回	臧獲私逃釀出三條性命　翰林伸手裝成八面威風	180
第二十五回	引書義破除迷信　較資財孼起家庭	188
第二十六回	干嫂子色笑代承歡　老捕役潛身拿臬使	197
第二十七回	管神機營王爺撤差　升鎮國公小的交運	206
第二十八回	辦禮物攜資走上海　控影射遣伙出京師	214
第二十九回	送出洋強盜讀西書　賣輪船局員造私貨	223
第三十回	試開車保民船下水　誤紀年製造局編書	232
第三十一回	論江湖揭破偽術　小勾留驚遇故人	240
第三十二回	輕性命天倫遭慘變　豁眼界北裡試嬉遊	248

第三十三回	假風雅當筵呈醜態　真義俠拯人出火坑	255
第三十四回	蓬蓽中喜逢賢女子　市井上結識老書生	264
第三十五回	聲罪惡當面絕交　聆怪論笑腸幾斷	273
第三十六回	阻進身兄遭弟譖　破奸謀婦棄夫逃	282
第三十七回	說大話謬引同宗　寫佳畫偏留笑柄	291
第三十八回	畫士攘詩一何老臉　官場問案高坐盲人	300
第三十九回	老寒酸峻辭干館　小書生妙改新詞	310

第一回　楔子

　　上海地方，為商賈麋集之區，中外雜處，人煙稠密，輪舶往來，百貨輸轉。加以蘇揚各地之煙花，亦都圖上海富商大賈之多，一時買棹而來，環聚於四馬路一帶，高張豔幟，炫異爭奇。那上等的，自有那一班王孫公子去問津；那下等的，也有那些逐臭之夫，垂涎著要嘗鼎一臠。於是乎把六十年前的一片蘆葦灘頭，變做了中國第一個熱鬧的所在。唉！繁華到極，便容易淪於虛浮。久而久之，凡在上海來來往往的人，開口便講應酬，閉口也講應酬。人生世上，這「應酬」兩個字，本來是免不了的；爭奈這些人所講的應酬，與平常的應酬不同。所講的不是嫖經，便是賭局，花天酒地，鬧個不休，車水馬龍，日無暇晷。還有那些本是手頭空乏的，雖是空著心兒，也要充作大老官模樣，去逐隊嬉遊，好像除了征逐之外，別無正事似的。所以那「空心大老官」，居然成為上海的土產物。這還是小事。還有許多騙局、拐局、賭局，一切希奇古怪，夢想不到的事，都在上海出現——於是乎又把六十年前民風淳樸的地方，變了個輕浮險詐的逋逃藪。

　　這些閒話，也不必提，內中單表一個少年人物。這少年也未詳其為何省何府人氏，亦不詳其姓名。到了上海，居住了十

餘年。從前也跟著一班浮蕩子弟，逐隊嬉遊。過了十餘年之後，少年的漸漸變做中年了，閱歷也多了；並且他在那嬉遊隊中，很很的遇過幾次陰險奸惡的謀害，幾乎把性命都送斷了。他方才悟到上海不是好地方，嬉遊不是正事業，一朝改了前非，迴避從前那些交遊，惟恐不迭，一心要離了上海，別尋安身之處。只是一時沒有機會，只得閉門韜晦，自家起了一個別號，叫做「死裡逃生」，以志自家的悼痛。一日，這死裡逃生在家裡坐得悶了，想往外散步消遣，又恐怕在熱鬧地方，遇見那征逐朋友。思量不如往城裡去逛逛，倒還清淨些。遂信步走到邑廟豫園，遊玩一番，然後出城。正走到甕城時，忽見一個漢子，衣衫襤褸，器宇軒昂，站在那裡，手中拿著一本冊子，冊子上插著一枝標，圍了多少人在旁邊觀看。那漢子雖是昂然拿著冊子站著，卻是不發一言。死裡逃生分開眾人，走上一步，向漢子問道：「這本書是賣的麼？可容借我一看？」那漢子道：「這書要賣也可以，要不賣也可以。」死裡逃生道：「此話怎講？」漢子道：「要賣便要賣一萬兩銀子！」死裡逃生道：「不賣呢？」那漢子道：「遇了知音的，就一文不要，雙手奉送與他！」死裡逃生聽了，覺得詫異，說道：「究竟是甚麼書，可容一看？」那漢子道：「這書比那《太上感應篇》《文昌陰騭文》《觀音菩薩救苦經》，還好得多呢！」說著，遞書過來。死裡逃生接過來看時，只見書面上粘著一個窄窄的籤條兒，上面寫著「二十年目睹之怪現狀」。翻開第一頁看時，卻是一個

手抄的本子，篇首署著「九死一生筆記」六個字。不覺心中動了一動，想道：「我的別號，已是過於奇怪，不過有所感觸，借此自表；不料還有人用這個名字，我與他可謂不謀而合了。」想罷，看了幾條，又胡亂翻過兩頁，不覺心中有所感動，顏色變了一變。那漢子看見，便拱手道：「先生看了必有所領會，一定是個知音。這本書是我一個知己朋友做的。他如今有事到別處去了，臨行時親手將這本書托我，叫我代覓一個知音的人，付託與他，請他傳揚出去。我看先生看了兩頁，臉上便現了感動的顏色，一定是我這敝友的知音。我就把這本書奉送，請先生設法代他傳揚出去，比著世上那印送善書的功德還大呢！」說罷，深深一揖，揚長而去。一時圍看的人，都一哄而散了。

死裡逃生深為詫異，惘惘的袖了這本冊子，回到家中，打開了從頭至尾細細看去。只見裡面所敘的事，千奇百怪，看得又驚又怕。看得他身上冷一陣，熱一陣。冷時便渾身發抖，熱時便汗流浹背；不住的面紅耳赤，意往神馳，身上不知怎樣才好。掩了冊子，慢慢的想其中滋味。從前我只道上海的地方不好，據此看來，竟是天地雖寬，幾無容足之地了。但不知道九死一生是何等樣人，可惜未曾向那漢子問個明白；否則也好去結識結識他，同他做個朋友，朝夕談談，還不知要長多少見識呢。

思前想後，不覺又感觸起來，不知此茫茫大地，何處方可容身，一陣的心如死灰，便生了個謝絕人世的念頭。只是這本冊子，受了那漢子之托，要代他傳播，當要想個法子，不負所托才好。縱使我自己辦不到，也要轉託別人，方是個道理。眼見得上海所交的一班朋友，是沒有可靠的了；自家要代他付印，卻又無力。想來想去，忽然想著橫濱《新小說》，銷流極廣，何不將這冊子寄到新小說社，請他另辟一門，附刊上去，豈不是代他傳播了麼？想定了主意，就將這冊子的記載，改做了小說體裁，剖作若干回，加了些評語，寫一封信，另外將冊子封好，寫著「寄日本橫濱市山下町百六十番新小說社」。走到虹口蓬路日本郵便局，買了郵稅票粘上，交代明白，翻身就走。一直走到深山窮谷之中，絕無人煙之地，與木石居，與鹿豕遊去了。

第二回　守常經不使疏逾戚　睹怪狀幾疑賊是官

新小說社記者接到了死裡逃生的手書及九死一生的筆記，展開看了一遍，不忍埋沒了他，就將他逐期刊布出來。閱者須知，自此以後之文，便是九死一生的手筆與及死裡逃生的批評了。

我是好好的一個人，生平並未遭過大風波、大險阻，又沒有人出十萬兩銀子的賞格來捉我，何以將自己好好的姓名來隱了，另外叫個甚麼九死一生呢？只因我出來應世的二十年中，回頭想來，所遇見的只有三種東西：第一種是蛇蟲鼠蟻；第二種是豺狼虎豹；第三種是魑魅魍魎。二十年之久，在此中過來，未曾被第一種所蝕，未曾被第二種所啖，未曾被第三種所攫，居然被我都避了過去，還不算是九死一生麼？所以我這個名字，也是我自家的紀念。

記得我十五歲那年，我父親從杭州商號裡寄信回來，說是身上有病，叫我到杭州去。我母親見我年紀小，不肯放心叫我出門。我的心中是急的了不得。迨後又連接了三封信說病重了，我就在我母親跟前，再四央求，一定要到杭州去看看父親。我母親也是記掛著，然而究竟放心不下。忽然想起一個人來，這個人姓尤，表字雲岫，本是我父親在家時最知己的朋友，我父

親很幫過他忙的,想著托他伴我出門,一定是千穩萬當。於是叫我親身去拜訪雲岫,請他到家,當面商量。承他盛情,一口應允了。收拾好行李,別過了母親,上了輪船,先到上海。那時還沒有內河小火輪呢,就趁了航船,足足走了三天,方到杭州。兩人一路問到我父親的店裡,那知我父親已經先一個時辰嚥了氣了。一場痛苦,自不必言。

那時店中有一位當手,姓張,表字鼎臣,他待我哭過一場,然後拉我到一間房內,問我道:「你父親已是沒了,你胸中有甚麼主意呢?」我說:「世伯,我是小孩子,沒有主意的,況且遭了這場大事,方寸已亂了,如何還有主意呢?」張道:「同你來的那位尤公,是世好麼?」我說:「是,我父親同他是相好。」張道:「如今你父親是沒了,這件後事,我一個人擔負不起,總要有個人商量方好。你年紀又輕,那姓尤的,我恐怕他靠不住。」我說:「世伯何以知道他靠不住呢?」張道:「我雖不懂得風鑒,卻是閱歷多了,有點看得出來。你想還有甚麼人可靠的呢?」我說:「有一位家伯,他在南京候補,可以打個電報請他來一趟。」張搖頭道:「不妙,不妙!你父親在時最怕他,他來了就羅皂的了不得。雖是你們骨肉至親,我卻不敢與他共事。」我心中此時暗暗打主意,這張鼎臣雖是父親的相好,究竟我從前未曾見過他,未知他平日為人如何;想來伯父總是自己人,豈有辦大事不請自家人,反靠外人之理?想罷,便道:「請世伯一定打個電報給家伯罷。」張道:「既如此,我就照辦就是了。然而有一句話,不能不對你說明白:你父親臨終時,交代我說,如果你趕不來,抑或你母親不放心,

不叫你來，便叫我將後事料理停當，搬他回去；並不曾提到你伯父呢。」我說：「此時只怕是我父親病中偶然忘了，故未說起，也未可知。」張嘆了一口氣，便起身出來了。

到了晚間，我在靈床旁邊守著。夜深人靜的時候，那尤雲岫走來，悄悄問道：「今日張鼎臣同你說些甚麼？」我說：「並未說甚麼。他問我討主意，我說沒有主意。」尤頓足道：「你叫他同我商量呀！他是個素不相識的人，你父親沒了，又沒有見著面，說著一句半句話兒，知道他靠得住不呢！好歹我來監督著他。以後他再問你，你必要叫他同我商量。」說著去了。

過了兩日，大殮過後，我在父親房內，找出一個小小的皮箱。打開看時，裡面有百十來塊洋錢，想來這是自家零用，不在店帳內的。母親在家寒苦，何不先將這筆錢，先寄回去母親使用呢！而且家中也要設靈掛孝，在處都是要用錢的。想罷，便出來與雲岫商量。雲岫道：「正該如此。這裡信局不便，你交給我，等我同你帶到上海，托人帶回去罷，上海來往人多呢！」我問道：「應該寄多少呢？」尤道：「自然是愈多愈好呀。」我入房點了一點，統共一百三十二元，便拿出來交給他。他即日就動身到上海，與我寄銀子去了。可是這一去，他便在上海耽擱住，再也不回杭州。

又過了十多天，我的伯父來了，哭了一場。我上前見過。他便叫帶來的底下人，取出煙具吸鴉片煙。張鼎臣又拉我到他

房裡問道：「你父親是沒了，這一家店，想來也不能再開了。若把一切貨物盤頂與別人，連收回各種帳目，除去此次開銷，大約還有萬金之譜。可要告訴你伯父嗎？」我說：「自然要告訴的，難道好瞞伯父嗎？」張又嘆口氣，走了出來，同我伯父說些閒話。那時我因為刻訃帖的人來了，就同那刻字人說話。我伯父看見了，便立起來問道：「這訃帖底稿，是哪個起的呢？」我說道：「就是姪兒起的。」我的伯父拿起來一看，對著張鼎臣說道：「這才是吾家千里駒呢。這訃聞居然是大大方方的，期、功、總麻，一點也沒有弄錯。」鼎臣看著我，笑了一笑，並不回言。伯父又指著訃帖當中一句問我道：「你父親今年四十五歲，自然應該作『享壽四十五歲』，為甚你卻寫做『春秋四十五歲』呢？」我說道：「四十五歲，只怕不便寫作『享壽』。有人用的是『享年』兩個字。姪兒想去，年是說不著享的；若說那『得年』、『存年』，這又是長輩出面的口氣。姪兒從前看見古時的墓誌碑銘，多有用『春秋』兩個字的，所以借來用用，倒覺得籠統些，又大方。」伯父回過臉來，對鼎臣道：「這小小年紀，難得他這等留心呢。」說著，又躺下去吃煙。

　　鼎臣便說起盤店的話。我伯父把煙槍一丟，說道：「著，著！盤出些現銀來，交給我代他帶回去，好歹在家鄉也可以創個事業呀。」商量停當，次日張鼎臣便將這話傳將出來，就有人來問。一面張羅開吊。過了一個多月，事情都停妥了，便扶了靈柩，先到上海。只有張鼎臣因為盤店的事，未曾結算清楚，還留在杭州，約定在上海等他。我們到了上海，住在長發棧。

尋著了雲岫。等了幾天，鼎臣來了，把帳目、銀錢都交代出來。總共有八千兩銀子，還有十條十兩重的赤金。我一總接過來，交與伯父。伯父收過了，謝了鼎臣一百兩銀子。過了兩天，鼎臣去了。臨去時，執著我的手，囑咐我回去好好的守制識禮，一切事情，不可輕易信人。我唯唯的應了。

此時我急著要回去。怎奈伯父說在上海有事，今天有人請吃酒，明天有人請看戲。連雲岫也同在一處，足足耽擱了四個月。到了年底，方才扶著靈柩，趁了輪船回家鄉去，即時擇日安葬。過了殘冬，新年初四五日，我伯父便動身回南京去了。

我母子二人，在家中過了半年。原來我母親將銀子一齊都交給伯父帶到上海，存放在妥當錢莊裡生息去了，我一向未知。到了此時，我母親方才告訴我，叫我寫信去支取利息，寫了好幾封信，卻只沒有回音。我又問起托雲岫寄回來的錢，原來一文也未曾接到。此事怪我不好，回來時未曾先問個明白，如今過了半年，方才說起，大是誤事。急急走去尋著雲岫，問他緣故。他漲紅了臉說道：「那時我一到上海，就交給信局寄來的，不信，還有信局收條為憑呢。」說罷，就在帳箱裡、護書裡亂翻一陣，卻翻不出來。又對我說道：「怎麼你去年回來時不查一查呢？只怕是你母親收到了用完了，忘記了罷。」我道：「家母年紀又不很大，哪裡會善忘到這麼著。」雲岫道：「那麼我不曉得了。這件事幸而碰到我，如果碰到別人，還要罵你撒賴呢！」我想想這件事本來沒有憑據，不便多說，只得回來告訴了母親，把這事擱起。

我母親道：「別的事情且不必說，只是此刻沒有錢用。你父親剩下的五千銀子，都叫你伯父帶到上海去了，屢次寫信去取利錢，卻連回信也沒有。我想你已經出過一回門，今年又長了一歲了，好歹你親自到南京走一遭，取了存折，支了利錢寄回來。你在外面，也覷個機會，謀個事，終不能一輩子在家裡坐著吃呀。」

我聽了母親的話，便湊了些盤纏，附了輪船，先到了上海。入棧歇了一天，擬坐了長江輪船，往南京去。這個輪船，叫做元和。當下晚上一點鐘開行，次日到了江陰，夜來又過了鎮江。一路上在艙外看江景山景，看的倦了，在鎮江開行之後，我見天陰月黑，沒有什麼好看，便回到房裡去睡覺。

睡到半夜時，忽然隔壁房內，人聲鼎沸起來，把我鬧醒了。急忙出來看時，只見圍了一大堆人，在那裡吵。內中有一個廣東人，在那裡指手畫腳說話。我便走上一步，請問甚事。他說這房裡的搭客，偷了他的東西。我看那房裡時，卻有三副鋪蓋。我又問：「是哪一個偷東西呢？」廣東人指著一個道：「就是他！」我看那人時，身上穿的是湖色熟羅長衫，鐵線紗夾馬褂；生得圓圓的一團白面，唇上還留著兩撇八字鬍子，鼻上戴著一副玳瑁邊墨晶眼鏡。我心中暗想，這等人如何會偷東西，莫非錯疑了人麼？心中正這麼想著，一時船上買辦來了，帳房的人也到了。

那買辦問那廣東人道：「捉賊捉贓呀，你捉著贓沒有呢？」那廣東人道：「贓是沒有，然而我知道一定是他；縱使不見他親手偷的，他也是個賊伙，我只問他要東西。」買辦道：「這又奇了，有甚麼憑據呢？」此時那個人嘴裡打著湖南話，在那裡「王八崽子」的亂罵。我細看他的行李，除了衣箱之外，還有一個大帽盒，都粘著「江蘇即補縣正堂」的封條；板壁上掛著一個帖袋，插著一個紫花印的文書殼子。還有兩個人，都穿的是藍布長衫，像是個底下人光景。我想這明明是個官場中人，如何會做賊呢？這廣東人太胡鬧了。

　　只聽那廣東人又對眾人說道：「我不說明白，你們眾人一定說我錯疑了人了；且等我說出來，大眾聽聽呀。我父子兩人同來。我住的房艙，是在外南，房門口對著江面的。我們已經睡了，忽聽得我兒子叫了一聲有賊。我一咕嚕爬進來看時，兩件熟羅長衫沒了；衣箱面上擺的一個小鬧鐘，也不見了；衣箱的鎖，也幾乎撬開了。我便追出來，轉個彎要進裡面，便見這個人在當路站著──」買辦搶著說道：「當路站著，如何便可說他做賊呢？」廣東人道：「他不做賊，他在那裡代做賊的望風呢。」買辦道：「晚上睡不著，出去望望也是常事。怎麼便說他望風？」廣東人冷笑道：「出去望望，我也知道是常事；但是今夜天陰月黑，已經是看不見東西的了。他為甚還戴著墨晶眼鏡？試問他看得見甚麼東西？這不是明明在那裡裝模做樣麼？」

　　我聽到這裡，暗想這廣東人好機警，他若做了偵探，一定

是好的。只見那廣東人又對那人說道：「說著了你沒有？好了，還我東西便罷。不然，就讓我在你房裡搜一搜。」那人怒道：「我是奉了上海道的公事，到南京見制台的，房裡多是要緊文書物件，你敢亂動麼！」廣東人回過頭來對買辦道：「得罪了客人，是我的事，與你無干。」又走上一步對那人道：「你讓我搜麼？」那人大怒，回頭叫兩個底下人道：「你們怎麼都同木頭一樣，還不給我攛這王八蛋出去！」那兩個人便來推那廣東人，那裡推得他動，卻被他又走上一步，把那人一推推了進去。廣東人彎下腰來去搜東西。此時看的人，都代那廣東人捏著一把汗，萬一搜不出贓證來，他是個官，不知要怎麼辦呢！

只見那廣東人，伸手在他床底下一搜，拉出一個網籃來，七橫八豎的放著十七八桿鴉片煙槍，八九枝銅水煙筒。眾人一見，一齊亂嚷起來。這個說：「那一枝煙筒是我的。」那個說：「那根煙槍是我的。今日害我吞了半天的煙泡呢。」又有一個說道：「那一雙新鞋是我的。」一霎時都認了去。細看時，我所用的一枝煙筒，也在裡面，也不曾留心，不知幾時偷去了。此時那人卻是目瞪口呆，一言不發。當下買辦便沉下臉來，叫茶房來把他看管著。要了他的鑰匙，開他的衣箱檢搜。只見裡面單的夾的，男女衣服不少；還有兩枝銀水煙筒，一個金豆蔻盒，這是上海倌人用的東西，一定是贓物無疑。搜了半天，卻不見那廣東人的東西。廣東人便喝著問道：「我的長衫放在那裡了？」那人到了此時，真是無可奈何，便說道：「你的東西不是我偷的。」廣東人伸出手來，很很的打了他一個巴掌道：「我只問你要！」那人沒法，便道：「你要東西跟我來。」此

時,茶房已經將他雙手反綁了。眾人就跟著他去。只見他走到散艙裡面,在一個床鋪旁邊,嘴裡嘰嘰咕咕的說了兩句聽不懂的話。便有一個人在被窩裡鑽出來,兩個人又嘰嘰咕咕著問答了幾句,都是聽不懂的。那人便對廣東人說道:「你的東西在艙面呢,我帶你去取罷。」買辦便叫把散艙裡的那個人也綁了。大家都跟著到艙面去看新聞。只見那人走到一堆篷布旁邊,站定說道:「東西在這個裡面。」廣東人揭開一看,果然兩件長衫堆在一處,那小鍾還在那裡的得的得走著呢。到了此時,我方才佩服那廣東人的眼明手快,機警非常。

自回房去睡覺。想著這個人扮了官去做賊,卻是異想天開,只是未免玷辱了官場了。我初次單人匹馬的出門,就遇了這等事,以後見了萍水相逢的人,倒要留心呢。一面想著,不覺睡去。到了明日,船到南京,我便上岸去,昨夜那幾個賊如何送官究治,我也不及去打聽了。

上得岸時,便去訪尋我伯父;尋到公館,說是出差去了。我要把行李拿進去,門上的底下人不肯,說是要回過太太方可。說著,裡面去了。半晌出來說道:「太太說:侄少爺來到,本該要好好的招呼;因為老爺今日出門,系奉差下鄉查辦案件,約兩三天才得回來,太太又向來沒有見過少爺的面,請少爺先到客棧住下,等老爺回來時,再請少爺來罷。」我聽了一番話,不覺呆了半天。沒奈何,只得搬到客棧裡去住下,等我伯父回來再說。

吳趼人/ Johnrain Wu

只這一等,有分教:家庭違骨肉,車笠遇天涯。要知後事如何,且待下文再記。

第三回　走窮途忽遇良朋　談仁路初聞怪狀

卻說我搬到客棧裡住了兩天，然後到伯父公館裡去打聽，說還沒有回來。我只得耐心再等。一連打聽了幾次，卻只不見回來。我要請見伯母，他又不肯見，此時我已經住了十多天，帶來的盤纏，本來沒有多少，此時看看要用完了，心焦的了不得。這一天我又去打聽了，失望回來，在路上一面走，一面盤算著：倘是過幾天還不回來，我這裡莫說回家的盤纏沒有，就是客棧的房飯錢，也還不曉得在那裡呢！

正在那裡納悶，忽聽得一個人提著我的名字叫我。我不覺納罕道：「我初到此地，並不曾認得一個人，這是那一個呢？」抬頭看時，卻是一個十分面熟的人，只想不出他的姓名，不覺呆了一呆。那人道：「你怎麼跑到這裡來？連我都不認得了麼？你讀的書怎樣了？」我聽了這幾句話，方才猛然想起，這個人是我同窗的學友，姓吳，名景曾，表字繼之。他比我長了十年，我同他同窗的時候，我只有八九歲，他是個大學生，同了四五年窗，一向讀書，多承他提點我。前幾年他中了進士，榜下用了知縣，掣籤掣了江寧。我一向未曾想著南京有這麼一個朋友，此時見了他，猶如嬰兒見了慈母一般。上前見個禮，便要拉他到客棧裡去。繼之道「我的公館就在前面，到我那裡去罷。」說著，拉了我同去。

果然不過一箭之地，就到了他的公館。於是同到書房坐下。我就把去年至今的事情，一一的告訴了他。說到我伯父出差去了，伯母不肯見我，所以住在客棧的話，繼之愕然道：「哪一位是你令伯？是甚麼班呢？」我告訴了他官名，道：「是個同知班。」繼之道：「哦，是他！他的號是叫子仁的，是麼？」我說：「是。」繼之道：「我也有點認得他，同過兩回席。一向只知是一位同鄉，卻不知道就是令伯。他前幾天不錯是出差去了，然而我好像聽見說是回來了呀。還有一層，你的令伯母，為甚又不見你呢？」我說：「這個連我也不曉得是甚麼意思，或者因為向來未曾見過，也未可知。」繼之道：「這又奇了，你們自己一家人，為甚沒有見過？」我道：「家伯是在北京長大的，在北京成的家。家伯雖是回過幾次家鄉，卻都沒有帶家眷。我又是今番頭一次到南京來，所以沒有見過。」繼之道：「哦，是了。怪不得我說他是同鄉，他的家鄉話卻說得不像的很呢，這也難怪。然而你年紀太輕，一個人住在客棧裡，不是個事，搬到我這裡來罷。我同你從小兒就在一起的，不要客氣，我也不許你客氣。你把房門鑰匙交給了我罷，搬行李去。」

我本來正愁這房飯錢無著，聽了這話，自是歡喜。謙讓了兩句，便將鑰匙遞給他。繼之道：「有欠過房飯錢麼？」我說：「棧裡是五天一算的，上前天才算結了，到今天不過欠得三天。」繼之便叫了家人進來，叫他去搬行李，給了一元洋銀，叫他算還三天的錢，又問了我住第幾號房，那家人去了。我一想，既然住在此處，總要見過他的內眷，方得便當。一想罷，便道：「承大哥過愛，下榻在此，理當要請見大嫂才是。」繼

之也不客氣,就領了我到上房去,請出他夫人李氏來相見。繼之告訴了來歷。這李氏人甚和藹,一見了我便道:「你同你大哥同親兄弟一般,須知住在這裡,便是一家人,早晚要茶要水,只管叫人,不要客氣。」此時我也沒有甚麼話好回答,只答了兩半「是」字。坐了一會,仍到書房裡去。家人已取了行李來,繼之就叫在書房裡設一張榻床,開了被褥。又問了些家鄉近事。從這天起,我就住在繼之公館裡,有說有笑,免了那孤身作客的苦況了。

到了第二天,繼之一早就上衙門去。到了晌午時候,方才回來一同吃飯。飯罷,我又要去打聽伯父回來沒有。繼之道:「你且慢忙著,只要在藩台衙門裡一問就知道的。我今日本來要打算同你打聽,因在官廳上面,談一椿野雞道台的新聞,談了半天,就忘記了。明日我同你打聽來罷。」我聽了這話,就止住了,因問起野雞道台的話。繼之道:「說來話長呢。你先要懂得『野雞』兩個字,才可以講得。」我道:「就因為不懂,才請教呀。」繼之道:「有一種流娼,上海人叫做野雞。」我詫異道:「這麼說,是流娼做了道台了?」繼之笑道:「不是,不是。你聽我說:有一個紹興人,姓名也不必去提他了,總而言之,是一個紹興的『土老兒』就是。這土老兒在家裡住得厭煩了,到上海去謀事。恰好他有個親眷,在上海南市那邊,開了個大錢莊,看見他老實,就用了他做個跑街——」我不懂得跑街是個甚麼職役,先要問明。繼之道:「跑街是到外面收帳的意思。有時到外面打聽行情,送送單子,也是他的事。這土老兒做了一年多,倒還安分。一天不知聽了甚麼人說起『打野

雞』的好處，──」我聽了，又不明白道：「甚麼打野雞？可是打那流娼麼？」繼之道：「去嫖流娼，就叫打野雞。這土老兒聽得心動，那一天帶了幾塊洋錢，走到了四馬路野雞最多的地方，叫做甚麼會香裡，在一家門首，看見一個『黃魚』。」我聽了，又是一呆道：「甚麼叫做黃魚？」繼之道：「這是我說錯南京的土談了，這裡南京人，叫大腳妓女做黃魚。」我笑道：「又是野雞，又是黃魚，倒是兩件好吃的東西。」

繼之說：「你且慢說笑著，還有好笑的呢。當下土老兒同他兜搭起來，這黃魚就招呼了進去。問起名字，原來這個黃魚叫做桂花，說的一口北京話。這土老兒化了幾塊洋錢，就住了一夜。到了次日早晨要走，桂花送到門口，叫他晚上來。這個本來是妓女應酬嫖客的口頭禪，並不是一定要叫他來的。誰知他土頭土腦的，信是一句實話，到了晚上，果然走去，無聊無賴的坐了一會就走了。臨走的時候，桂花又隨口說道：『明天來。』他到了明天，果然又去了，又裝了一個『乾濕』。」我正在聽得高興，忽然聽見「裝乾濕」三個字，又是不懂。繼之道：「化一塊洋錢去坐坐，妓家拿出一碟子水果，一碟子瓜子來敬客，這就叫做裝乾濕。當下土老兒坐了一會，又要走了，桂花又約他明天來。他到了明天，果然又去了。桂花留他住下，他就化了兩塊洋錢，又住了一夜。到天明起來，桂花問他要一個金戒指。他連說：『有有有，可是要過兩三天呢。』過了三天，果然拿一個金戒指去。當下桂花盤問他在上海做甚麼生意，他也不隱瞞，一一的照直說了。問他一月有多少工錢，他說：『六塊洋錢。』桂花道：『這麼說，我的一個戒指，要去了你

半年工錢呀！』他說：『不要緊，我同帳房先生商量，先借了年底下的花紅銀子來兌的。』問他一年分多少花紅，他說：『說不定的，生意好的年分，可以分六七十元；生意不好，也有二三十元。』桂花沉吟了半晌道：『這麼說，你一年不過一百多元的進帳？』他說：『做生意人，不過如此。』桂花道：『你為甚麼不做官呢？』土老兒笑道：『那做官的是要有官運的呀。我們鄉下人，哪裡有那種好運氣！』桂花道：『你有老婆沒有？』土老兒歎道：『老婆是有一個的，可惜我的命硬，前兩年把他剋死了。又沒有一男半女，真是可憐！』桂花道：『真的麼？』土老兒道：『自然是真的，我騙你作甚！』桂花道：『我勸你還是去做官。』土老兒道：『我只望東家加我點工錢，已經是大運氣了，哪裡還敢望做官！況且做官是要拿錢去捐的，聽見說捐一個小老爺，還要好幾百銀子呢！』桂花道：『要做官頂小也要捐個道台，那小老爺做他作甚麼！』土老兒吐舌道：『道台！那還不曉得是個甚麼行情呢！』桂花道：『我要你依我一件事，包有個道台給你做。』土老兒道：『莫說這種笑話，不要折煞我。若說依你的事，你且說出來，依得的無有不依。』桂花道：『只要你娶了我做填房，不許再娶別人。』土老兒笑道：『好便好，只是我娶你不起呀，不知道你要多少身價呢！』桂花道：『呸！我是自己的身子，沒有甚麼人管我，我要嫁誰就嫁誰，還說甚麼身價呀！你當是買丫頭麼！』土老兒道：『這麼說，你要嫁我，我就發個咒不娶別人。』桂花道：『認真的麼？』土老兒道：『自然是認真的，我們鄉下人從來不會撒謊。』桂花立刻叫人把門外的招牌除去了，把大門關上，從此改做住家人家。又交代用人，從此叫那

土老兒做老爺,叫自己做太太。兩個人商量了一夜。

　　到了次日,桂花叫土老兒去錢莊裡辭了職役。土老兒果然依了他的話。但回頭一想,恐怕這件事不妥當,到後來要再謀這麼一件事就難了。於是打了一個主意,去見東家,先撒一個謊說:『家裡有要緊事,要請個假回去一趟,頂多兩三個月就來的。』東家准了。這是他的意思,萬一不妥當,還想後來好回去仍就這件事。於是取了鋪蓋,直跑到會香裡,同桂花住了幾天。桂花帶了土老兒到京城裡去,居然同他捐了一個二品頂戴的道台,還捐了一枝花翎,辦了引見,指省江蘇。在京的時候,土老兒終日沒事,只在家裡悶坐。桂花卻在外面坐了車子,跑來跑去,土老兒也不敢問他做甚麼事。等了多少日子,方才出京,走到蘇州去稟到。桂花卻拿出一封某王爺的信,叫他交與撫台。撫台見他土形土狀的,又有某王爺的信,叫好好的照應他。這撫台是個極圓通的人,雖然疑心他,卻不肯去盤問他。因對他說道:『蘇州差事甚少,不如江寧那邊多,老兄不如到江寧那邊去,分蘇分寧是一樣的。兄弟這裡只管留心著,有甚差事出了,再來關照罷。』土老兒辭了出來,將這話告訴了桂花。桂花道:『那麼咱們就到南京去,好在我都有預備的。』於是乎兩個人又來到南京,見制台也遞了一封某王爺的信。制台年紀大了,見屬員是糊里糊塗的,不大理會;只想既然是有了闊闊的八行書,過兩天就好好的想個法子安置他就是了。不料他去見藩台,照樣遞上一封某王的書。

　　這個藩台是旗人,同某王有點姻親,所以他求了這信來。

藩台見了人，接了信，看看他不像樣子，莫說別的，叫他開個履歷，也開不出來；就是行動、拜跪、拱揖，沒有一樣不是礙眼的。就回明瞭制台，且慢著給他差事，自己打個電報到京裡去問，卻沒有回電；到如今半個多月了，前兩天才來了一封墨信，回得詳詳細細的。原來這桂花是某王府裡奶媽的一個女兒，從小在王府裡面充當丫頭。母女兩個，手上積了不少的錢，要想把女兒嫁一個闊闊的闊老，只因他在那闊地方走動慣了，眼眶子看得大了，當丫頭的不過配一個奴才小子，實在不願意。然而在京裡的闊老，那個肯娶一個丫頭？因此母女兩個商量，定了這個計策：叫女兒到南邊來揀一個女婿，代他捐上功名，求兩封信出來謀差事。不料揀了這麼一個土貨！雖是他外母代他連懇求帶矇混的求出信來，他卻不爭氣，誤盡了事！前日藩台接了這信，便回過制台，叫他自己請假回去，免得奏參，保全他的功名。這桂花雖是一場沒趣，卻也弄出一個誥封夫人的二品命婦了。只這便是野雞道台的歷史了，你說奇不奇呢？」

　我聽了一席話，心中暗想，原來天下有這等奇事，我一向坐在家裡，哪裡得知。又想起在船上遇見那扮官做賊的人，正要告訴繼之。只聽繼之又道：「這個不過是桂花揀錯了人，鬧到這般結果。那桂花是個當丫頭的，又當過婊子的，他還想著做命婦，已經好笑了。還有一個情願拿命婦去做婊子的，豈不更是好笑麼？」我聽了，更覺得詫異，急問是怎樣情節。繼之道：「這是前兩年的事了。前兩年制台得了個心神彷彿的病。年輕時候，本來是好色的；到如今偌大年紀，他那十七八歲的姨太太，還有六七房，那通房的丫頭，還不在內呢。他這好色

的名出了，就有人想拿這個巴結他。他病了的時候，有一個年輕的候補道，自己陳說懂得醫道。制台就叫他診脈。他診了半晌說：『大帥這個病，卑職不能醫，不敢胡亂開方；卑職內人怕可以醫得。』制台道：『原來尊夫人懂得醫理，明日就請來看看罷。』到了明日，他的那位夫人，打扮得花枝招展的來了。診了脈，說是：『這個病不必吃藥，只用按摩之法，就可以痊癒。』制台問哪裡有懂得按摩的人。婦人低聲道：『妾頗懂得。』制台就叫他按摩。他又說他的按摩與別人不同，要屏絕閒人，炷起一爐好香，還要念甚麼咒語，然後按摩。所以除了病人與治病的人，不許有第三個人在旁。制台信了他的話，把左右使女及姨太太們都叫了出去。有兩位姨太太動了疑心，走出來在板壁縫裡偷看。忽看出不好看的事情來，大喝一聲，走將進去，拿起門閂就打。一時驚動了眾多姨太，也有拿門閂的，也有拿木棒的，一擁上前，圍住亂打。這一位夫人嚇得走頭無路，跪在地下，抱住制台叫救命。制台喝住眾人，叫送他出去。這位夫人出得房門時，眾人還跟在後面趕著打，一直打到二門，還叫粗使僕婦，打到轅門外面去。可憐他花枝招展的來，披頭散髮的去。這事一時傳遍了南京城。你說可笑不可笑呢？」

我道：「那麼說，這位候補道，想來也沒有臉再住在這裡了？」繼之道：「哼，你說他沒有臉住這裡麼？他還得意得很呢！」我詫異道：「這還有甚麼得意之處呢？」繼之不慌不忙的說出他的得意之處來。

正是：不怕頭巾染綠，須知頂戴將紅。要知繼之說出甚麼

話來,且待下文再記。

第四回　吳繼之正言規好友　苟觀察致敬送嘉賓

卻說我追問繼之：「那一個候補道，他的夫人受了這場大辱，還有甚麼得意？」繼之道：「得意呢！不到十來天工夫，他便接連著奉了兩個札子，委了籌防局的提調與及山貨局的會辦了。去年還同他開上一個保舉。他本來只是個鹽運司銜，這一個保舉，他就得了個二品頂戴了。你說不是得意了嗎？」我聽了此話，不覺呆了一呆道：「那麼說，那一位總督大帥，竟是被那一位夫人──」我說到此處，以下還沒有說出來，繼之便搶著說道：「那個且不必說，我也不知道。不過他這位夫人被辱的事，已經傳遍了南京，我不妨說給你聽聽。至於內中曖昧情節，誰曾親眼見來，何必去尋根問底！不是我說句老話，你年紀輕輕的，出來處世，這些曖昧話，總不宜上嘴。我不是迷信了那因果報應的話，說甚麼談人閨閫，要下拔舌地獄，不過談著這些事，叫人家聽了，要說你輕薄。兄弟，你說是不是呢？」

我聽了繼之一番議論，自悔失言，不覺漲紅了臉。歇了一會，方把在元和船上遇見扮了官做賊的一節事，告訴了繼之。繼之嘆了一口氣，歇了一歇道：「這事也真難說，說來也話長。我本待不說，不過略略告訴你一點兒，你好知道世情險詐，往後交結個朋友，也好留一點神。你道那個人是扮了官做賊的麼？

他還是的的確確的一位候補縣太爺呢，還是個老班子。不然，早就補了缺了，只為近來又開了個鄭工捐，捐了大八成知縣的人，到省多了，壓了班。再是明年要開恩科，榜下即用的，不免也要添幾個。所以他要望補缺，只好叫他再等幾年的了。不然呢，差事總還可以求得一個，誰知他去年辦鎮江木厘，因為勒捐鬧事，被木商聯名來省告了一告，藩台很是怪他，馬上撤了差，記大過三次，停委兩年。所以他官不能做，就去做賊了。」我聽了這話，不覺大驚道：「我聽見說還把他送上岸來辦呢，但不知怎麼辦他？」繼之搖搖頭歎道：「有甚麼辦法！船上人送他到了巡防局，船就開行去了。所有偷來的贓物，在船上時已被各人分認了。他到了巡防局，那局裡委員終是他的朋友，見了他也覺難辦。他卻裝做了滿肚子委屈，又帶著點怒氣，只說他的底下人一時貪小，不合偷了人家一根煙筒，叫人家看見了，趕到房艙裡來討去；船上買辦又仗著洋人勢力，硬來翻箱倒篋的搜了一遍，此時還不知有失落東西沒有。那委員聽見他這麼說，也就順水推船，薄薄的責了他的底下人幾下就算了。你們初出來處世的，結交個朋友，你想要小心不要？他還不止做賊呢，在外頭做賭棍、做騙子、做拐子，無所不為，結交了好些江湖上的無賴，外面仗著官勢，無法無天的事，不知幹了多少的了。」

我聽了繼之一席話，暗暗想道：「據他說起來，這兩個道台、一個知縣的行徑，官場中竟是男盜女娼的了，但繼之現在也在仕路中，這句話我不便直說出來，只好心裡暗暗好笑。雖然，內中未必儘是如此。你看繼之，他見我窮途失路，便留我

在此居住，十分熱誠，這不是古誼可風的麼？並且他方才勸戒我一番話，就是自家父兄，也不過如此，真是令人可感。」一面想著，又談了好些處世的話，他就有事出門去了。

　　過了一天，繼之上衙門回來，一見了我的面，就氣忿忿的說道：「奇怪，奇怪！」我看見他面色改常，突然說出這麼一句話，連一些頭路也摸不著，呆了臉對著他。只見他又率然問道：「你來了多少天了？」我說道：「我到了十多天了。」繼之道：「你到過令伯公館幾次了？」我說：「這個可不大記得了，大約總有七八次。」繼之又道：「你住在甚麼客棧，對公館裡的人說過麼？」我說：「也說過的；並且住在第幾號房，也交代明白。」繼之道：「公館裡的人，始終對你怎麼說？」我說：「始終都說出差去了，沒有回來。」繼之道：「沒有別的話？」我說：「沒有。」繼之氣的直挺挺的坐在交椅上。半天，又歎了好幾口氣說道：「你到的那幾天，不錯，是他差去了，但不過到六合縣去會審一件案，前後三天就回來了。在十天以前，他又求了藩台給他一個到通州勘荒的差使，當天奉了札子，當天就稟辭去了。你道奇怪不奇怪？」我聽了此話，也不覺呆了，半天沒有話說。繼之又道：「不是我說句以疏間親的話，令伯這種行徑，說不定是有意迴避你的了。」

　　此時我也無言可答，只坐在那裡出神！

　　繼之又道：「雖是這麼說，你也不必著急。我今天見了藩台，他說此地大關的差使，前任委員已經滿了期了，打算要叫

我接辦，大約一兩天就可以下札子。我那裡左右要請朋友，你就可以揀一個合式的事情，代我辦辦。我們是同窗至好，我自然要好好的招呼你。至於你令伯的話，只好慢慢再說，好在他終久是要回來的，總不能一輩子不見面。」我說道：「家伯到通州去的話，可是大哥打聽來的，還是別人傳說的呢？」繼之道：「這是我在藩署號房打聽來的，千真萬真，斷不是謠言。你且坐坐，我還要出去拜一個客呢。」說著，出門去了。

我想起繼之的話，十分疑心，伯父同我骨肉至親，哪裡有這等事！不如我再到伯父公館裡去打聽打聽，或者已經回來，也未可知。想罷了，出了門，一直到我伯父公館裡去。到門房裡打聽，那個底下人說是：「老爺還沒有回來。前天有信來，說是公事難辦得很，恐怕還有幾天耽擱。」我有心問他說道：「老爺還是到六合去，還是到通州去的呢？」那底下人臉上紅了一紅，頓住了口，一會兒方才說道：「是到通州去的。」我說：「到底是幾時動身的呢？」他說道：「就是少爺來的那天動身的。」我說：「一直沒有回來過麼？」他說：「沒有。」我問了一番話，滿腹狐疑的回到吳公館裡去。

繼之已經回來了，見了我便問：「到那裡去過？」我只得直說一遍。繼之歎道：「你再去也無用。這回他去勘荒，是可久可暫的，你且安心住下，等過一兩個月再說。我問你一句話：你到這裡來，寄過家信沒有？」我說：「到了上海時，曾寄過一封；到了這裡，卻未曾寄過。」繼之道：「這就是你的錯了，怎麼十多天工夫，不寄一封信回去！可知尊堂伯母在那裡盼望

呢。」我說:「這個我也知道。因為要想見了家伯,取了錢莊上的利錢,一齊寄去,不料等到今日,仍舊等不著。」繼之低頭想了一想道:「你只管一面寫信,我借五十兩銀子,給你寄回去。你信上也不必提明是借來的,也不必提到未見著令伯,只糊里糊塗的說先寄回五十兩銀子,隨後再寄罷了;不然,令堂伯母又多一層著急。」

我聽了這話,連忙道謝。繼之道:「這個用不著謝。你只管寫信,我這裡明日打發家人回去,接我家母來,就可以同你帶去。接辦大關的札子,已經發了下來,大約半個月內,我就要到差。我想屈你做一個書啟,因為別的事,你未曾辦過,你且將就些。我還在帳房一席上,掛上你一個名字。那帳房雖是藩台薦的,然而你是我自家親信人,掛上了一個名字,他總得要分給你一點好處。還有你書啟名下應得的薪水,大約出息還不很壞。這五十兩銀子,你慢慢的還我就是了。」當下我聽了此言,自是歡喜感激。便去寫好了一封家信,照著繼之交代的話,含含糊糊寫了,並不提起一切。到了明日,繼之打發家人動身,就帶了去。此時,我心中安慰了好些,只不知我伯父到底是甚麼主意,因寫了一封信,封好了口,帶在身上,走到我伯父公館裡去,交代他門房,叫他附在家信裡面寄去。叮囑再三,然後回來。

又過了七八天,繼之對我道:「我將近要到差了。這裡去大關很遠,天天來去是不便當的;要住在關上,這裡又沒有個人照應。書啟的事不多,你可仍舊住在我公館裡,帶著照應照

應內外一切，三五天到關上去一次。如果有緊要事，我再打發人請你。好在書啟的事，不必一定到關上去辦的。或者有時我回來住幾天，你就到關上去代我照應，好不好呢？」我道：「這是大哥過信我、體貼我，我感激還說不盡，那裡還有不好的呢。」當下商量定了。

又過了幾天，繼之到差去了。我也跟到關上去看看，吃過了午飯，方才回來。從此之後，三五天往來一遍，倒也十分清閒。不過天天料理幾封往來書信。有些虛套應酬的信，我也不必告訴繼之，隨便同他發了回信，繼之倒也沒甚說話。從此我兩個人，更是相得。

一日早上，我要到關上去，出了門口，要到前面雇一匹馬。走過一家門口，聽見裡面一迭連聲叫送客，呀的一聲，開了大門。我不覺立定了腳，抬頭往門裡一看。只見有四五個家人打扮的，在那裡垂手站班。裡面走出一個客來，生得粗眉大目；身上穿了一件灰色大布的長衫，罩上一件天青羽毛的對襟馬掛；頭上戴著一頂二十年前的老式大帽，帽上裝著一顆硨磲頂子；腳上蹬著一雙黑布面的雙梁快靴，大踏步走出來。後頭送出來的主人，卻是穿的棗紅寧綢箭衣，天青緞子外掛，掛上還綴著二品的錦雞補服，掛著一副象真像假的蜜蠟朝珠；頭上戴著京式大帽，紅頂子花翎；腳下穿的是一雙最新式的內城京靴，直送那客到大門以外。那客人回頭點了點頭，便徜徉而去，也沒個轎子，也沒匹馬兒。再看那主人時，卻放下了馬蹄袖，拱起雙手，一直拱到眉毛上面，彎著腰，嘴裡不住的說「請，請，

請」，直到那客人走的轉了個彎看不見了，方才進去，呀的一聲，大門關了。我再留心看那門口時，卻掛著一個紅底黑字的牌兒，像是個店家招牌。再看看那牌上的字，卻寫的是「欽命二品頂戴，賞戴花翎，江蘇即補道，長白苟公館」二十個細明體字。不覺心中暗暗納罕。

走到前面，雇定了馬匹，騎到關上去，見過繼之。

這天沒有甚麼事，大家坐著閒談一會。開出午飯來，便有幾個同事都過來，同著吃飯。這吃飯中間，我忽然想起方纔所見的一樁事體，便對繼之說道：「我今天看見了一位禮賢下士的大人先生，在今世只怕是要算絕少的了！」繼之還沒有開口，就有一位同事搶著問道：「怎麼樣的禮賢下士？快告訴我，等我也去見見他。」我就將方纔所見的說了一遍。繼之對我看了一眼，笑了一笑，說道：「你總是這麼大驚小怪似的。」

繼之這一句話，說的倒把我悶住了。

正是：禮賢下士謙恭客，猶有旁觀指摘人。要知繼之為了甚事笑我，且待下回再記。

第五回　珠寶店巨金騙去　州縣官實價開來

　　且說我當下說那位苟觀察禮賢下士，卻被繼之笑了我一笑，又說我少見多怪，不覺悶住了。因問道：「莫非內中還有甚麼緣故麼？」繼之道：「昨日揚州府賈太守有封信來，薦了一個朋友，我這裡實在安插不下了，你代我寫封回信，送到帳房裡，好連程儀一齊送給他去。」我答應了，又問道：「方纔說的那苟觀察，既不是禮賢下士——」我這句話還沒有說完，繼之便道：「你今天是騎馬來的，還是騎驢來的？」我聽了這句話，知道他此時有不便說出的道理，不好再問，順口答道：「騎馬來的。」以後便將別話岔開了。

　　一時吃過了飯，我就在繼之的公事桌上，寫了一封回書，交給帳房，辭了繼之出來，仍到城裡去。路上想著寄我伯父的信，已經有好幾天了，不免去探問探問。就順路走至我伯父公館，先打聽回來了沒有，說是還沒有回來。我正要問我的信寄去了沒有，忽然抬頭看見我那封信，還是端端正正的插在一個壁架子上，心中不覺暗暗動怒，只不便同他理論，於是也不多言，就走了回來。細想這底下人，何以這麼膽大，應該寄的信，也不拿上去回我伯母。莫非繼之說的話當真不錯，伯父有心避過了我麼？又想道：「就是伯父有心避過我，這底下人也不該擱起我的信；難道我伯父交代過，不可代我通信的麼？」想來想去，總想不出個道理。

正在胡思亂想的時候，忽然一個丫頭走來，說是太太請我，我便走到上房去，見了繼之夫人，問有甚事。繼之夫人拿出一雙翡翠鐲子來道：「這是人家要出脫的，討價三百兩銀子，不知值得不值得，請你拿到祥珍去估估價。」當下我答應了，取過鐲子出來。

　　原來這家祥珍，是一家珠寶店，南京城裡算是數一數二的大店家。繼之與他相熟的，我也曾跟著繼之，到過他家兩三次，店裡的人也相熟了。當時走到他家，便請他掌櫃的估價，估得三百兩銀子不貴。

　　未免閒談一會。只見他店中一個個的夥計，你埋怨我，我埋怨你；那掌櫃的雖是陪我坐著，卻也是無精打彩的。我看見這種情形，起身要走。掌櫃道：「閣下沒事，且慢走一步，我告訴閣下一件事，看可有法子想麼？」我聽了此話，便依然坐下，問是甚事。堂櫃道：「我家店裡遇了騙子──」我道：「怎麼個騙法呢？」掌櫃道：「話長呢。我家店裡後面一進，有六七間房子，空著沒有用，前幾個月，就貼了一張招租的帖子。不多幾天，就有人來租了，說是要做公館。那個人姓劉，在門口便貼了個『劉公館』的條子，帶了家眷來住下。天天坐著轎子到外面拜客，在我店裡走來走去，自然就熟了。晚上沒有事，他也常出來談天。有一天，他說有幾件東西，本來是心愛的，此刻手中不便，打算拿來變價，問我們店裡要不要。『要是最好；不然，就放在店裡寄賣也好。』我們大眾夥計，

就問他是甚麼東西。他就拿出來看，是一尊玉佛，卻有一尺五六寸高；還有一對白玉花瓶；一枝玉鑲翡翠如意；一個班指。這幾件東西，照我們去看，頂多不過值得三千銀子，他卻說要賣二萬；倘賣了時，給我們一個九五回用。我們明知是賣不掉的，好在是寄賣東西，不犯本錢的；又不很佔地方，就拿來店面上作個擺設也好，就答應了他。擺了三個多月，雖然有人問過，但是聽見了價錢，都嚇的吐出舌頭來，從沒有一個敢還價的。有一天來了一個人，買了幾件鼻煙壺、手鐲之類，又買了一掛朝珠，還的價錢，實在內行；批評東西的毛病，說那東西的出處，著實是個行家。過得兩天，又來看東西。如此鬼混了幾天。忽然一天，同了兩個人來，要看那玉佛、花瓶、如意。我們取出來給他看。他看了，說是通南京城裡，找不出這東西來。讚賞了半天，便問價錢。我們一個夥計，見他這麼中意，就有心同他打趣，要他三萬銀子。他說道：『東西雖好，哪裡值到這個價錢，頂多不過一個折半價罷了。』閣下，你想，三萬折半，不是有了一萬五千了嗎？我們看見他這等說，以為可以有點望頭了，就連那班指拿出來給他看，說明白是人家寄賣的。他看了那班指，也十分中意。又說道：『就是連這班指，也值不到那些。』我們請他還價。他說道：『我已說過折半的了，就是一萬五千銀子罷。』我們一個夥計說：『你說的萬五，是那幾件的價；怎麼添了這個班指，還是萬五呢？』他笑了笑道：『也罷，那麼說，就是一萬六罷。』講了半天，我們減下來減到了二萬六，他添到了一萬七，未曾成交，也就走了。他走了之後，我們還把那東西再三細看，實在看不出好處，不知他怎麼出得這麼大的價錢。自家不敢相信，還請了同行的看貨

老手來看，也說不過值得三四千銀子。然而看他前兩回來買東西，所說的話，沒有一句不內行，這回出這重價，未必肯上當。想來想去，總是莫名其妙。到了明天，他又帶了一個人來看過，又加了一千的價，統共是一萬八，還沒有成交。以後便天天來，說是買來送京裡甚麼中堂壽禮的，來一次加一點價，後來加到了二萬四。我們想連那姓劉的所許九五回用，已穩賺了五千銀子了，這天就定了交易。那人卻拿出一張五百兩的票紙來，說是一時沒有現銀，先拿這五百兩作定，等十天來拿。又說到了十天期，如果他不帶了銀子來拿，這五百兩定銀，他情願不追還；但十天之內，叫我們千萬不要賣了，如果賣了，就是賠他二十四萬都不答應。我們都應允了。他又說交易太大，恐怕口說無憑，要立個憑據。我們也依他，照著所說的話，立了憑據，他就去了。等了五六天不見來，到了第八天的晚上，忽然半夜裡有人來打門。我們開了門問時，卻見一個人倉倉皇皇問道：『這裡是劉公館麼？』我們答應他是的。他便走了進來，我們指引他進去。不多一會，忽然聽見裡面的人號咷大哭起來。嚇得連忙去打聽，說是劉老爺接了家報，老太太過了。我們還不甚在意。到了次日一早，那姓劉的出來算還房錢，說即日要帶了家眷，奔喪回籍，當夜就要下船，向我們要還那幾件東西。我們想明天就是交易的日期，勸他等一天。他一定不肯。再四相留，他執意不從，說是我們做生意人不懂規矩，得了父母的訃音，是要星夜奔喪的，照例昨夜得了信，就要動身，只為收拾行李沒法，已經耽擱了一天了。我們見他這麼說，東西是已經賣了，不能還他的，好在只隔得一天，不如兌了銀子給他罷。於是扣下了一千兩回用，兌了一萬九千銀子給他。他果然即日

動身，帶著家眷走了。至於那個來買東西的呢，莫說第十天，如今一個多月了，影子也不看見。前天東家來店查帳，曉得這件事，責成我們各同事分賠。閣下，你想那姓劉的，不是故意做成這個圈套來行騙麼？可有個甚麼法子想想？」

我聽了一席話，低頭想了一想，卻是沒有法子。那掌櫃道：「我想那姓劉的說甚麼丁憂，都是假話，這個人一定還在這裡。只是有甚法子，可以找著他？」我說道：「找著他也是無用。他是有東西賣給你的，不過你自家上當，買貴了些，難道有甚麼憑據，說他是騙子麼？」那掌櫃聽了我的話，也想了一想，又說道：「不然，找著那個來買的人也好。」我道：「這個更沒有用。他同你立了憑據，說十天不來，情願憑你罰去定銀，他如今不要那定銀了，你能拿他怎樣？」那掌櫃聽了我的話，只是嘆氣。我坐了一會，也就走了。

回去交代明白了手鐲，看了一回書，細想方才祥珍掌櫃所說的那樁事，真是無奇不有。這等騙術，任是甚麼聰明人，都要入彀；何況那做生意人，只知謀「利」，哪裡還念著有個「害」字在後頭呢。又想起今日看見那苟公館送客的一節事，究竟是甚麼意思，繼之又不肯說出來，內中一定有個甚麼情節，巴不能夠馬上明白了才好。

正在這麼想著，繼之忽地裡回到公館裡來。方才坐定，忽報有客拜會。繼之叫請，一面換上衣冠，出去會客。我自在書房裡，不去理會。歇了許久，繼之才送過客回了進來，一面脫

卸衣冠，一面說道：「天下事真是愈出愈奇了！老弟，你這回到南京來，將所有閱歷的事，都同他筆記起來，將來還可以成一部書呢。」我問：「又是什麼事？」繼之道：「晌午時候，你走了，就有人送了一封信來。拆開一看，卻是一位制台衙門裡的幕府朋友送來的，信上問我幾時在家，要來拜訪。我因為他是制台的幕友，不便怠慢他，因對來人說：『我本來今日要回家，就請下午到舍去談談。』打發來人去了，我就忙著回來。坐還未定，他就來了。我出去會他時，他卻沒頭沒腦的說是請我點戲。」我聽到這裡，不覺笑起來，說道：「果然奇怪，這老遠的路約會了，卻做這等無謂的事。」繼之道：「哪裡話來！當時我也是這個意思，因問他道：『莫非是哪一位同寅的喜事壽日，大家要送戲？若是如此，我總認一個份子，戲是不必點的。』他聽了我的話，也好笑起來，說不是點這個戲。我問他到底是甚戲。他在懷裡掏出一個折子來遞給我。我打開一看，上面開著江蘇全省的縣名，每一個縣名底下，分注了些數目字，有注一萬的，有注二三萬的，也有注七八千的。我看了雖然有些明白，然而我不便就說是曉得了，因問他是甚意思。他此時炕也不坐了，拉了我下來，走到旁邊貼擺著的兩把交椅上，兩人分坐了，他附著了我耳邊，說道：『這是得缺的一條捷徑。若是要想哪一個缺，只要照開著的數目，送到裡面去，包你不到十天，就可以掛牌。這是補實的價錢。若是署事，還可以便宜些。』我說：「大哥怎樣回報他呢？」繼之道：「這種人哪裡好得罪他！只好同他含混了一會，推說此刻初接大關這差，沒有錢，等過些時候，再商量罷。他還同我胡纏不了，好容易才把他敷衍走了。」我說：「果然奇怪！但是我聞得賣缺雖是

官場的慣技,然而總是藩台衙門裡做的,此刻怎麼鬧到總督衙門裡去呢?」繼之道:「這有甚麼道理!只要勢力大的人,就可以做得。只是開了價錢,具了手折,到處兜攬,未免太不像樣了!」我說道:「他這是招徠生意之一道呢。但不知可有『貨真價實,童叟無欺』的字樣沒有?」說的繼之也笑了。

大家說笑一番。我又想起寄信與伯父一事,因告訴了繼之。繼之歎道:「令伯既是那麼著,只怕寄信去也無益;你如果一定要寄信,只管寫了交給我,包你寄到。」我聽了,不覺大喜。

正是:意馬心猿縈夢寐,河魚天雁托音書。要知繼之有甚法子可以寄得信去,且待下回再記。

第六回　徹底尋根表明騙子　窮形極相畫出旗人

卻說我聽得繼之說，可以代我寄信與伯父，不覺大喜。就問：「怎麼寄法？又沒有住址的。」繼之道：「只要用個馬封，面上標著『通州各屬沿途探投勘荒委員』，沒有個遞不到的；再不然，遞到通州知州衙門，托他轉交也可以使得。」我聽了大喜道：「既是那麼著，我索性寫他兩封，分兩處寄去，總有一封可到的。」

當下繼之因天晚了，便不出城，就在書房裡同我談天。我說起今日到祥珍估鐲子價，被那掌櫃拉著我，訴說被騙的一節。繼之歎道：「人心險詐，行騙乃是常事。這件事情，我早就知道了。你今日聽了那掌櫃的話，只知道外面這些情節，還不知內裡的事情。就是那掌櫃自家，也還在那裡做夢，不知是哪一個騙他的呢。」我驚道：「那麼說，大哥是知道那個騙子的了，為甚不去告訴了他，等他或者控告，或者自己去追究，豈不是件好事？」繼之道：「這裡面有兩層：一層是我同他雖然認得，但不過是因為常買東西，彼此相熟了，通過姓名，並沒有一些交情，我何若代他管這閒事；二層就是告訴了他這個人，也是不能追究的。你道這騙子是誰？」繼之說到這裡，伸手在桌子上一拍道：「就是這祥珍珠寶店的東家！」我聽了這話，吃了一大嚇，頓時呆了。歇了半晌，問道：「他自家騙自家，何苦

呢？」繼之道：「這個人本來是個騙子出身，姓包，名道守。人家因為他騙術精明，把他的名字讀別了，叫他做包到手。後來他騙的發了財了，開了這家店。去年年下的時候，他到上海去，買了一張呂宋彩票回來，被他店裡的掌櫃、夥計們見了，要分他半張；他也答應了，當即裁下半張來。這半張是五條，那掌櫃的要了三條；餘下兩條，是各小夥計們公派了。當下銀票交割清楚。過得幾天，電報到了，居然叫他中了頭彩，自然是大家歡喜。到上海去取了六萬塊洋錢回來：他佔了三萬，掌櫃的三條是一萬八，其餘萬二，是眾夥計分了。當下這包到手，便要那掌櫃合些股分在店裡，那掌櫃不肯。他又叫那些小夥計合股，誰知那些夥計們，一個個都是要摟著洋錢睡覺，看著洋錢吃飯的，沒有一個答應。因此他懷了恨了，下了這個毒手。此刻放著那玉佛、花瓶那些東西，還值得三千兩。那姓劉的取去了一萬九千兩，一萬九除了三千，還有一萬六，他咬定了要店裡眾人分著賠呢。」

我道：「這個圈套，難為他怎麼想得這般周密，叫人家一點兒也看不出來。」繼之道：「其實也有一點破綻，不過未曾出事的時候，誰也疑心不到就是了。他店裡的後進房子，本是他自己家眷住著的，中了彩票之後，他才搬了出去。多了幾個錢，要住舒展些的房子，本來也是人情。但騰出了這後進房子，就應該收拾起來，招呼些外路客幫，或者在那裡看貴重貨物，這也是題中應有之義呀，為甚麼就要租給別人呢？」我說道：「做生意人，本來是處處打算盤的，租出幾個房錢，豈不是好？並且誰料到他約定一個騙子進來呢？我想那姓劉的要走的時候，

把東西還了他也罷了。」繼之道:「唔,這還了得!還了他東西,到了明天,那下了定的人,就備齊了銀子來交易,沒有東西給他,不知怎樣索詐呢!何況又是出了筆據給他的。這種騙術,直是妖魔鬼怪都逃不出他的網羅呢。」

說到這裡,已經是吃晚飯的時候了。

吃過晚飯,繼之到上房裡去,我便寫了兩封信。恰好封好了,繼之也出來了,當下我就將信交給他。他接過了,說明天就加封寄去。我兩個人又閒談起來。

我一心只牽記著那苟觀察送客的事,又問起來。繼之道:「你這個人好笨!今日吃中飯的時候你問我,我叫你寫賈太守的信,這明明是叫你不要問了,你還不會意,要問第二句。其實我那時候未嘗不好說,不過那些同桌吃飯的人,雖說是同事,然而都是甚麼藩台咧、首府咧、督署幕友咧——這班人薦的,知道他們是甚麼路數。這件事雖是人人曉得的,然而我犯不著傳出去,說我講制台的醜話。我同你呢,又不知是甚麼緣法,很要好的,隨便同你談句天,也是處處要想——教導呢,我是不敢說;不過處處都想提點你,好等你知道些世情。我到底比你癡長幾年,出門比你又早。」

我道:「這是我日夕感激的。」繼之道:「若說感激,你感激不了許多呢。你記得麼?你讀的四書,一大半是我教的。小時候要看閒書,又不敢叫先生曉得,有不懂的地方,都是來

問我。我還記得你讀《孟子・動心章》：『不得於言，勿求於心；不得於心，勿求於氣』那幾句，讀了一天不得上口，急的要哭出來了，還是我逐句代你講解了，你才記得呢。我又不是先生，沒有受你的束脩，這便怎樣呢？」此時我想起小時候讀書，多半是繼之教我的。雖說是從先生，然而那先生只知每日教兩遍書，記不得只會打，哪裡有甚麼好教法。若不是繼之，我至今還是隻字不通呢。此刻他又是這等招呼我，處處提點我。這等人，我今生今世要覓第二個，只怕是難的了！想到這裡，心裡感激得不知怎樣才好，幾乎流下淚來。因說道：「這個非但我一個人感激，就是先君、家母，也是感激的了不得的。」此時我把苟觀察的事，早已忘了，一心只感激繼之，說話之中，聲音也嚥住了。

繼之看見忙道：「兄弟且莫說這些話，你聽苟觀察的故事罷。那苟觀察單名一個才字，人家都叫他狗才——」我聽到這裡，不禁噗哧一聲，笑將出來。繼之接著道：「那苟才前兩年上了一個條陳給制台，是講理財的政法。這個條陳與藩台很有礙的，叫藩台知道了，很過不去，因在制台跟前，狠狠的說了他些壞話，就此黑了。後來那藩台升任去了，換了此刻這位藩台，因為他上過那個條陳，也不肯招呼他，因此接連兩三年沒有差使，窮的吃盡當光了。」

我說道：「這句話，只怕大哥說錯了。我今天日裡看見他送客的時候，莫說穿的是嶄新衣服，底下人也四五個，哪裡至於吃盡當光。吃盡當光，只怕不能夠這麼樣了。」繼之笑道：

「兄弟，你處世日子淺，哪裡知道得許多。那旗人是最會擺架子的，任是窮到怎麼樣，還是要擺著窮架子。有一個笑話，還是我用的底下人告訴我的，我告訴了這個笑話給你聽，你就知道了。這底下人我此刻還用著呢，就是那個高昇。這高昇是京城裡的人，我那年進京會試的時候，就用了他。他有一天對我說一件事：說是從前未投著主人的時候，天天早起，到茶館裡去泡一碗茶，坐過半天。京城裡小茶館泡茶，只要兩個京錢，合著外省的四文。要是自己帶了茶葉去呢，只要一個京錢就夠了。有一天，高昇到了茶館裡，看見一個旗人進來泡茶，卻是自己帶的茶葉，打開了紙包，把茶葉盡情放在碗裡。那堂上的人道：『茶葉怕少了罷？』那旗人哼了一聲道：『你哪裡懂得！我這個是大西洋紅毛法蘭西來的上好龍井茶，只要這麼三四片就夠了。要是多泡了幾片，要鬧到成年不想喝茶呢。』堂上的人，只好同他泡上了。高昇聽了，以為奇怪，走過去看看，他那茶碗裡間，飄著三四片茶葉，就是平常吃的香片茶。那一碗泡茶的水，莫說沒有紅色，連黃也不曾黃一黃，竟是一碗白冷冷的開水。高昇心中，已是暗暗好笑。後來又看見他在腰裡掏出兩個京錢來，買了一個燒餅，在那裡撕著吃，細細咀嚼，像很有味的光景。吃了一個多時辰，方才吃完。忽然又伸出一個指頭兒，蘸些唾沫，在桌上寫字，蘸一口，寫一筆。高昇心中很以為奇，暗想這個人何以用功到如此，在茶館裡還背臨古帖呢！細細留心去看他寫甚麼字。原來他那裡是寫字，只因他吃燒餅時，雖然吃的十分小心，那餅上的芝麻，總不免有些掉在桌上，他要拿舌頭舐了，拿手掃來吃了，恐怕叫人家看見不好看，失了架子，所以在那裡假裝著寫字蘸來吃。看他寫了半天

字，桌上的芝麻一顆也沒有了。他又忽然在那裡出神，像想甚麼似的。想了一會，忽然又像醒悟過來似的，把桌子狠狠的一拍，又蘸了唾沫去寫字。你道為甚麼呢？原來他吃燒餅的時候，有兩顆芝麻掉在桌子縫裡，任憑他怎樣蘸唾沫寫字，總寫他不到嘴裡，所以他故意做成忘記的樣子，又故意做成忽然醒悟的樣子，把桌子拍一拍，那芝麻自然震了出來，他再做成寫字的樣子，自然就到了嘴了。」

　　我聽了這話，不覺笑了。說道：「這個只怕是有心形容他罷，哪裡有這等事！」繼之道：「形容不形容，我可不知道，只是還有下文呢。他燒餅吃完了，字也寫完了，又坐了半天，還不肯去。天已晌午了，忽然一個小孩子走進來，對著他道：『爸爸快回去罷，媽要起來了。』那旗人道：『媽要起來就起來，要我回去做甚麼？』那孩子道：『爸爸穿了媽的褲子出來，媽在那裡急著沒有褲子穿呢。』那旗人喝道：『胡說！媽的褲子，不在皮箱子裡嗎？』說著，丟了一個眼色，要使那孩子快去的光景。那孩子不會意，還在那裡說道：『爸爸只怕忘了，皮箱子早就賣了，那條褲子，是前天當了買米的。媽還叫我說：屋裡的米只剩了一把，餵雞兒也餵不飽的了，叫爸爸快去買半升米來，才夠做中飯呢。』那旗人大喝一聲道：『滾你的罷！這裡又沒有誰給我借錢，要你來裝這些窮話做甚麼！』那孩子嚇的垂下了手，答應了幾個『是』字，倒退了幾步，方才出去。那旗人還自言自語道：『可恨那些人，天天來給我借錢，我哪裡有許多錢應酬他，只得裝著窮，說兩句窮話。這些孩子們聽慣了，不管有人沒人，開口就說窮話；其實在這茶館裡，哪裡

用得著呢。老實說，咱們吃的是皇上家的糧，哪裡就窮到這個份兒呢。』說著，立起來要走。那堂上的人，向他要錢。他笑道：『我叫這孩子氣昏了，開水錢也忘了開發。』說罷，伸手在腰裡亂掏，掏了半天，連半根錢毛也掏不出來。嘴裡說：『欠著你的，明日還你罷。』那個堂上不肯。爭奈他身邊認真的半文都沒有，任憑你扭著他，他只說明日送來，等一會送來；又說那堂上的人不生眼睛，『你大爺可是欠人家錢的麼？』那堂上說：『我只要你一個錢開水錢，不管你甚麼大爺二爺。你還了一文錢，就認你是好漢；還不出一文錢，任憑你是大爺二爺，也得要留下個東西來做抵押。你要知道我不能為了一文錢，到你府上去收帳。』那旗人急了，只得在身邊掏出一塊手帕來抵押。那堂上抖開來一看，是一塊方方的藍洋布，上頭齷齪的了不得，看上去大約有半年沒有下水洗過的了。因冷笑道：『也罷，你不來取，好歹可以留著擦桌子。』那旗人方得脫身去了。你說這不是旗人擺架子的憑據麼？」我聽了這一番言語，笑說道：「大哥，你不要只管形容旗人了，告訴了我狗才那樁事罷。」繼之不慌不忙說將出來。

　　正是：盡多怪狀供談笑，尚有奇聞說出來。要知繼之說出甚麼情節來，且待下回再記。

第七回　代謀差營兵受殊禮　吃倒帳錢僧大遭殃

當下繼之對我說道：「你不要性急。因為我說那狗才窮的吃盡當光了，你以為我言過其實，我不能不將他們那旗人的歷史對你講明，你好知道我不是言過其實，你好知道他們各人要擺各人的架子。那個吃燒餅的旗人，窮到那麼個樣子，還要擺那麼個架子，說那麼個大話，你想這個做道台的，那家人咧、衣服咧，可肯不擺出來麼？那衣服自然是難為他弄來的。你知道他的家人嗎？有客來時便是家人；沒有客的時候，他們還同著桌兒吃飯呢。」我問道：「這又是甚麼緣故？」繼之道：「這有甚麼緣故，都是他那些甚麼外甥咧、表侄咧，聞得他做了官，便都投奔他去做官親；誰知他窮下來，就拿著他們做底下人擺架子。我還聽見說有幾家窮候補的旗人，他上房裡的老媽子、丫頭，還是他的丈母娘、小姨子呢。你明白了這個來歷，我再告訴你這位總督大人的脾氣，你就都明白了。這位大帥，是軍功出身，從前辦軍務的時候，都是仗著幾十個親兵的功勞，跟著他出生入死。如今天下太平了，那些親兵，叫他保的總兵的總兵，副將的副將，卻一般的放著官不去做，還跟著他做戈什哈。你道為甚麼呢？只因這位大帥，念著他們是共過患難的人，待他們極厚，真是算得言聽計從的了，所以他們死命的跟著，好仗著這個勢子，在外頭弄錢。他們的出息，比做官還好呢。還有一層：這位大帥因為辦過軍務，與士卒同過甘苦，所

以除了這班戈什哈之外，無論何等兵丁的說話，都信是真的。他的意思，以為那些兵丁都是鄉下人，不會撒謊的。他又是個喜動不喜靜的人，到了晚上，他往往悄地裡出來巡查，去偷聽那些兵丁的說話，無論那兵丁說的是甚麼話，他總信是真的。久而久之，他這個脾氣，叫人家摸著了，就借了這班兵丁做個謀差事的門路。臂如我要謀差使，只要認識了幾個兵丁，囑託他到晚上，覷著他老人家出來偷聽時，故意兩三個人談論，說吳某人怎樣好怎樣好，辦事情怎麼能幹，此刻卻是怎樣窮，假作嘆息一番，不出三天，他就是給我差使的了。你想求到他說話，怎麼好不恭敬他？你說那苟觀察禮賢下士，要就是為的這個。那個戴白頂子的，不知又是那裡的什長之類的了。」我聽了這一番話，方才恍然大悟。

繼之說話時，早來了一個底下人，見繼之話說的高興，閃在旁邊站著。等說完了話，才走近一步，回道：「方纔鍾大人來拜會，小的已經擋過駕了。」繼之問道：「坐轎子來的，還是跑路來的？」底下人道：「是衣帽坐轎子來的。」繼之哼了一聲道：「功名也要快丟了，他還要來晾他的紅頂子！你擋駕怎麼說的？」底下人道：「小的見晚上時候，恐怕老爺穿衣帽麻煩，所以沒有上來回，只說老爺在關上沒有回來。」繼之道：「明日到關上去，知照門房，是他來了，只給我擋駕。」到底下人答應了兩個「是」字，退了出去。我因問道：「這又是甚麼故事，可好告訴我聽聽？」繼之笑道：「你見了我，總要我說甚麼故事，你可知我的嘴也說干了。你要是這麼著，我以後不敢見你了。」我也笑道：「大哥，你不告訴我也可以，可是

我要說你是個勢利人了。」繼之道：「你不要給我胡說！我怎麼是個勢利人？」我笑道：「你才說他的功名要快丟了，要丟功名的人，你就不肯會他了，可不是勢利嗎？」

繼之道：「這麼說，我倒不能不告訴你了。這個人姓鍾，叫做鍾雷溪——」我搶著說道：「怎麼不『鍾靈氣』，要『鍾戾氣』呢？」繼之道：「你又要我說故事，又要來打岔，我不說了。」嚇得我央求不迭。繼之道：「他是個四川人，十年頭裡，在上海開了一家土棧，通了兩家錢莊，每家不過通融二三千銀子光景；到了年下，他卻結清帳目，一絲不欠。錢莊上的人眼光最小，只要年下不欠他的錢，他就以為是好主顧了。到了第二年，另外又有別家錢莊來兜搭了。這一年只怕通了三四家錢莊，然而也不過五六千的往來，這年他把門面也改大了，舉動也闊綽了。到了年下，非但結清欠帳，還些少有點存放在裡面。一時錢莊幫裡都傳遍了，說他這家土棧，是發財得很呢。過了年，來兜搭的錢莊，越發多了。他卻一概不要，說是我今年生意大了，三五千往來不濟事，最少也要一二萬才好商量。那些錢莊是相信他發財的了，都答應了他。有答應一萬的，有答應二萬的，統共通了十六七家。他老先生到了半年當中，把肯通融的幾家，一齊如數提了來，總共有二十多萬。到了明天，他卻『少陪』也不說一聲，就這麼走了。土棧裡面，丟下了百十來個空箱，夥計們也走的影兒都沒有。銀莊上的人吃一大驚，連忙到會審公堂去控告，又出了賞格，上了新聞紙告白，想去捉他。這卻是大海撈針似的，哪裡捉得他著！你曉得他到哪裡去了？他帶了銀子，一直進京，平白地就捐上一個大花樣的道

員，加上一個二品頂戴，引見指省，來到這裡候補。你想市儈要入官場，那裡懂得許多。從來捐道員的，哪一個捐過大花樣？這道員外補的，不知幾年才碰得上一個，這個連我也不很明白。聽說合十八省的道缺，只有一個半缺呢。」

我說道：「這又奇了，怎麼有這半個缺起來？」繼之道：「大約這個缺是一回內放，一回外補的，所以要算半個。你想這麼說法，那道員的大花樣有甚用處？誰還去捐他？並且近來那些道員，多半是從小班子出身，連捐帶保，迭起來的；若照這樣平地捐起來，上頭看了履歷，就明知是個富家子弟，哪裡還有差事給他。所以那鍾雷溪到了省好幾年了，並未得過差使，只靠著騙拐來的錢使用。上海那些錢莊人家，雖然在公堂上存了案，卻尋不出他這個人來，也是沒法。到此刻，已經八九年了。直到去年，方才打聽得他改了名字，捐了功名，在這裡候補。這十幾家錢莊，在上海會議定了，要問他索還舊債，公舉了一個人，專到這裡，同他要帳。誰知他這時候擺出了大人的架子來，這討帳的朋友要去尋他，他總給他一個不見：去早了，說沒有起來；去遲了，不是說上衙門去了，便說拜客去了；到晚上去尋他時，又說赴宴去了。累得這位討帳的朋友，在客棧裡耽擱了大半年，並未見著他一面。沒有法想，只得回到上海，又在會審公堂控告。會審官因為他告的是個道台，又且事隔多年，便批駁了不准。又到上海道處上控。上海道批了出來，大致說是控告職官，本道沒有這種權力，去移提到案。如果實在系被騙，可到南京去告。云云。那些錢莊幫得了這個批，猶如喚起他的睡夢一般，便大家商量，選派了兩個能幹事的人，寫

好了稟帖，到南京去控告。誰知衙門裡面的事，難辦得很呢，
況且告的又是二十多萬的倒帳，不消說的原告是個富翁了，如
何肯輕易同他遞進去。鬧的這兩個幹事的人，一點事也不曾幹
上，白白跑了一趟，就那麼著回去了。到得上海，又約齊了各
莊家，匯了一萬多銀子來，裡裡外外，上上下下，都打點到了，
然後把呈子遞了上去。這位大帥卻也好，並不批示，只交代藩
台問他的話，問他有這回事沒有：『要是有這回事，早些料理
清楚；不然，這裡批出去，就不好看了。』藩台依言問他，他
卻賴得個一乾二淨。藩台回了制軍，制軍就把這件事擱起了。
這位鍾雷溪得了此信，便天天去結交督署的巡捕、戈什哈，求
一個消息靈通。此時那兩個錢莊幹事的人，等了好久，只等得
一個泥牛入海，永無消息，只得寫信到上海去通知。過了幾天，
上海又派了一個人來，又帶了多少使費，並且帶著了一封信。
你道這封是甚麼信呢？原來上海各錢莊多是紹興人開的，給各
衙門的刑名師爺是同鄉。這回他們不知在那裡請出一位給這督
署刑名相識的人，寫了這封信，央求他照應。各錢莊也聯名寫
了一張公啟，把鍾雷溪從前在上海如何開土棧，如何通往來，
如何設騙局，如何倒帳捲逃，並將兩年多的往來帳目，抄了一
張清單，一齊開了個白摺子，連這信封在一起，打發人來投遞。
這人來了，就到督署去求見那位刑名師爺，又遞了一紙催呈。
那刑名師爺光景是對大帥說明白了。前日上院時，單單傳了他
進去，叫他好好的出去料理，不然，這個『拐騙巨資』，我批
了出去，就要奏參的。嚇的他昨日去求藩台設法。這位藩台本
來是不大理會他的，此時越發疑他是個騙子，一味同他搭訕著。
他光景知道我同藩台還說得話來，所以特地來拜會我，無非是

要求我對藩台去代他求情。你想我肯同他辦這些事麼？所以不要會他。兄弟，你如何說我勢利呢？」我笑道：「不是我這麼一激，哪裡聽得著這段新聞呢。但是大哥不同他辦，總有別人同他辦的，不知這件事到底是個怎麼樣結果呢？」繼之道：「官場中的事，千變萬化，哪裡說得定呢。時候不早了，我們睡罷。明日大早，我還要到關上去呢。」說罷，自到上房去了。

一夜無話。到了次日早起，繼之果然早飯也沒有吃，就到關上去了。我獨自一個人吃過了早飯，閒著沒事，踱出客堂裡去望望。只見一個底下人，收拾好了幾根水煙筒，正要拿進去，看見了我，便垂手站住了。我抬頭一看，正是繼之昨日說的高昇。因笑著問他道：「你家老爺昨日告訴我，一個旗人在茶館裡吃燒餅的笑話，說是你說的，是麼？」高昇低頭想道：「是甚麼笑話呀？」我說道：「到了後來，又是甚麼他的孩子來說，媽沒有褲子穿的呢。」高昇道：「哦！是這個。這是小的親眼看見的實事，並不是笑話。小的生長在京城，見的旗人最多，大約都是喜歡擺空架子的。昨天晚上，還有個笑話呢。」

我連忙問是甚麼笑話。高昇道：「就是那邊苟公館的事。昨天那苟大人，不知為了甚事要會客。因為自己沒有大衣服，到衣莊裡租了一套袍褂來穿了一會。誰知他送客之後，走到上房裡，他那個五歲的小少爺，手裡拿著一個油麻團，往他身上一摟，把那嶄新的衣服，鬧上了兩塊油跡。不去動他，倒也罷了；他們不知那個說是滑石粉可以起油的，就糝上些滑石粉，拿熨斗一熨，倒弄上了兩塊白印子來了。他們恐怕人家看出來，

等到將近上燈未曾上燈的時候,方才送還人家,以為可以混得過去。誰知被人家看了出來,到公館裡要賠。他家的家人們,不由分說,把來人攆出大門,緊緊閉上;那個人就在門口亂嚷,惹得來往的人,都站定了圍著看。小的那時候,恰好買東西走過,看見那人正抖著那外掛兒,叫人家看呢。」我聽了這一席話,方才明白吃盡當光的人,還能夠衣冠楚楚的緣故。

正這麼想著,又看見一個家人,拿一封信進來遞給我,說是要收條的。我接來順手拆開,抽出來一看,還沒看見信上的字,先見一張一千兩銀子的莊票,蓋在上面。

正是:方才悟徹玄中理,又見飛來意外財。要知這一千兩銀子的票是誰送來的,且待下回再記。

第八回　隔紙窗偷覷騙子形　接家書暗落思親淚

卻說當下我看見那一千兩的票子，不禁滿心疑惑。再看那信面時，署著「鍾緘」兩個字。然後檢開票子看那來信，上面歪歪斜斜的，寫著兩三行字。寫的是：

屢訪未晤，為悵！僕事，諒均洞鑒。乞在方伯處，代圓轉一二。附呈千金，作為打點之費。尊處再當措謝。今午到關奉謁，乞少候。雲泥兩隱。

我看了這信，知道是鍾雷溪的事。然而不便出一千兩的收條給他，因拿了這封信，走到書房裡，順手取過一張信紙來，寫了「收到來信一件，此照，吳公館收條」十三個字，給那來人帶去。歇了一點多鐘，那來人又將收條送回來，說是：「既然吳老爺不在家，可將那封信發回，待我們再送到關上去。」當下高昇傳了這話進來。我想，這封信已經拆開了，怎麼好還他。因叫高昇出去交代說：「這裡已經專人把信送到關上去了，不會誤事的，收條仍舊拿了去罷。」

交代過了，我心下暗想：這鍾雷溪好不冒昧，面還未見著，人家也沒有答應他代辦這事，他便輕輕的送出這千金重禮來。不知他平日與繼之有甚麼交情，我不可耽擱了他的正事，且把

這票子連信送給繼之，憑他自己作主。要想打發家人送去，恐怕還有甚麼話，不如自己走一遭，好在這條路近來走慣了，也不覺著很遠。想定了主意，便帶了那封信，出門雇了一匹馬，上了一鞭，直奔大關而來。

見了繼之，繼之道：「你又趕來做甚麼？」我說道：「恭喜發財呢！」說罷，取出那封信，連票子一併遞給繼之。繼之看了道：「這是甚麼話！兄弟，你有給他回信沒有？」我說：「因為不好寫回信，所以才親自送來，討個主意。」遂將上項事說了一遍。繼之聽了，也沒有話說。

歇了一會，只見家人來回話，說道：「鍾大人來拜會，小的擋駕也擋不及。他先下了轎，說有要緊話同老爺說。小的回說，老爺沒有出來，他說可以等一等。小的只得引到花廳裡坐下，來回老爺的話。」繼之道：「招呼煙茶去。交代今日午飯開到這書房裡來。開飯時，請鍾大人到帳房裡便飯。知照帳房師爺，只說我沒有來。」那家人答應著，退了出去。我問道：「大哥還不會他麼？」繼之道：「就是會他，也得要好好的等一會兒；不然，他來了，我也到了，哪裡有這等巧事，豈不要犯他的疑心。」於是我兩個人，又談些別事。繼之又檢出幾封信來交給我，叫我寫回信。

過了一會，開上飯來，我兩人對坐吃過了，繼之方才洗了臉，換上衣服，出去會那鍾雷溪。我便跟了出去，閃在屏風後面去看他。

只見繼之見了雷溪，先說失迎的話，然後讓坐，坐定了，雷溪問道：「今天早起，有一封信送到公館裡去的，不知收到了沒有？」繼之道：「送來了，收到了。但是——」繼之這句話並未說完，雷溪道：「不知簽押房可空著？我們可到裡面談談。」繼之道：「甚好，甚好。」說著，一同站起來，讓前讓後的往裡邊去。我連忙閃開，繞到書房後面的一條夾衖裡。這夾衖裡有一個窗戶，就是簽押房的窗戶。我又站到那裡去張望。好奇怪呀！你道為甚麼，原來我在窗縫上一張，見他兩個人，正在那裡對跪著行禮呢！

　　我又側著耳朵去聽他。只聽見雷溪道：「兄弟這件事，實在是冤枉，不知哪裡來的對頭，同我頑這個把戲。其實從前舍弟在上海開過一家土行，臨了時虧了本，欠了莊上萬把銀子是有的，哪裡有這麼多，又拉到兄弟身上。」繼之道：「這個很可以遞個親供，分辯明白，事情的是非黑白，是有一定的，哪裡好憑空捏造。」雷溪道：「可不是嗎！然而總得要一個人，在制軍那裡說句把話，所以奉求老哥，代兄弟在方伯跟前，伸訴伸訴，求方伯好歹代我說句好話，這事就容易辦了。」繼之道：「這件事，大人很可以自己去說，卑職怕說不上去。」雷溪道：「老哥萬不可這麼稱呼，我們一向相好。不然，兄弟送一份帖子過來，我們換了帖就是兄弟，何必客氣！」繼之道：「這個萬不敢當！卑職——」雷溪搶著說道：「又來了！縱使我仰攀不上換個帖兒，也不可這麼稱呼。」繼之道：「藩台那裡，若是自己去求個把差使，許還說得上；然而卑職——」雷

溪又搶著道：「噯！老哥，你這是何苦奚落我呢！」繼之道：「這是名分應該這樣。」雷溪道：「我們今天談知己話，名分兩個字，且擱過一邊。」繼之道：「這是斷不敢放肆的！」雷溪道：「這又何必呢！我們且談正話罷。」繼之道：「就是自己求差使，卑職也不曾自己去求過，向來都是承他的情，想起來就下個札子。何況給別人說話，怎麼好冒冒昧昧的去碰釘子？」雷溪道：「當面不好說，或者托托旁人，衙門裡的老夫子，老哥總有相好的，請他們從中周旋周旋。方才送來的一千兩銀子，就請先拿去打點打點。老哥這邊，另外再酬謝。」繼之道：「裡面的老夫子，卑職一個也不認得。這件事，實在不能盡力，只好方命的了。這一千銀子的票子，請大人帶回去，另外想法子罷，不要誤了事。」雷溪道：「藩台同老哥的交情，是大家都曉得的。老哥肯當面去說，我看一定說得上去。」繼之道：「這個卑職一定不敢去碰這釘子！論名分，他是上司；論交情，他是同先君相好，又是父執。萬一他擺出老長輩的面目來，教訓幾句，那就無味得很了。」雷溪道：「這個斷不至此，不過老哥不肯賞臉罷了。但是兄弟想來，除了老哥，沒有第二個肯做的，所以才冒昧奉求。」繼之道：「人多著呢，不要說同藩台相好的，就同制軍相好的人也不少。」雷溪道：「人呢，不錯是多著。但是誰有這等熱心，肯鑒我的冤枉。這件事，兄弟情願拿出一萬、八千來料理，只要求老哥肯同我經手。」繼之道：「這個──」說到這裡，便不說了。歇了一歇，又道：「這票子還是請大人收回去，另外想法子。卑職這裡能盡力的，沒有不盡力。只是這件事力與心違，也是沒法。」雷溪道：「老哥一定不肯賞臉，兄弟也無可奈何，只好聽憑制軍

的發落了。」說罷,就告辭。

我聽完了一番話,知道他走了,方才繞出來,仍舊到書房裡去。

繼之已經送客回進來了。一面脫衣服,一面對我說道:「你這個人好沒正經!怎麼就躲在窗戶外頭,聽人家說話?」我道:「這裡面看得見麼,怎麼知道是我?」繼之道:「面目雖是看不見,一個黑影子是看見的,除了你還有誰!」我問道:「你們為甚麼在花廳上不行禮,卻跑到書房裡行禮起來呢?」繼之道:「我哪裡知道他!他跨進了門閾兒,就爬在地下磕頭。」我道:「大哥這般回絕了他,他的功名只怕還不保呢。」繼之道:「如果辦得好,只作為欠債辦法,不過還了錢就沒事了;但是原告呈子上是告他棍騙呢。這件事看著罷了。」我道:「他不說是他兄弟的事麼?還說只有萬把銀子呢。」繼之道:「可不是嗎。這種飾詞,不知要哄哪個。他還說這件事肯拿出一萬、八千來斡旋,我當時就想駁他,後來想犯不著,所以頓住了口。」我道:「怎麼駁他呢?」繼之道:「他說是他兄弟的事,不過萬把銀子,這會又肯拿出一萬、八千來斡旋這件事。有了一萬或八千,我想萬把銀子的老債,差不多也可以將就了結的了,又何必另外斡旋呢?」

正在說話間,忽家人來報說:「老太太到了,在船上還沒有起岸。」繼之忙叫備轎子,親自去接。又叫我先回公館裡去知照,我就先回去了。到了下午,繼之陪著他老太太來了。繼

之夫人迎出去,我也上前見禮。這位老太太,是我從小見過的。當下見過禮之後,那老太太道:「幾年不看見,你也長得這麼高大了!你今年幾歲呀?」我道:「十六歲了。」老太太道:「大哥往常總說你聰明得很,將來不可限量的,因此我也時常記掛著你。自從你大哥進京之後,你總沒有到我家去。你進了學沒有呀?」我說:「沒有,我的工夫還夠不上呢。況且這件事,我看得很淡,這也是各人的脾氣。」老太太道:「你雖然看得淡,可知你母親並不看得淡呢。這回你帶了信回去,我才知道你老太爺過了。怎麼那時候不給我們一個訃聞?這會我回信也給你帶來了,回來行李到了,我檢出來給你。」我謝過了,仍到書房裡去,寫了幾封繼之的應酬信。

吃過晚飯,只見一個丫頭,提著一個包裹,拿著一封信交給我。我接來看時,正是我母親的回信。不知怎麼著,拿著這封信,還沒有拆開看,那眼淚不知從哪裡來的,撲簌簌的落個不了。展開看時,不過說銀子已經收到,在外要小心保重身體的話。又寄了幾件衣服來,打開包裹看時,一件件的都是我慈母手中線。不覺又加上一層感觸。這一夜,繼之陪著他老太太,並不曾到書房裡來。我獨自一人,越覺得煩悶,睡在床上,翻來覆去,只睡不著。想到繼之此時,在裡面敘天倫之樂,自己越發難過。坐起來要寫封家信,又沒有得著我伯父的實信,這回總不能再含含混混的了,因此又擱下了筆。順手取過一疊新聞紙來,這是上海寄來的。上海此時,只有兩種新聞紙:一種是《申報》,一種是《字林滬報》。在南京要看,是要隔幾天才寄得到的。此時正是法蘭西在安南開仗的時候。我取過來,

先理順了日子,再看了幾段軍報,總沒有甚麼確實消息。只因報上各條新聞,總脫不了「傳聞」、「或謂」、「據說」、「確否容再探尋」等字樣,就是看了他,也猶如聽了一句謠言一般。看到後幅,卻刊上許多詞章。這詞章之中,艷體詩又佔了一大半。再看那署的款,卻都是連篇累牘,猶如徽號一般的別號,而且還要連表字、姓名一齊寫上去,竟有二十多個字一個名字的。再看那詞章,卻又沒有甚麼驚人之句。而且艷體詩當中,還有許多輕薄句子,如《詠繡鞋》有句云,「者番看得渾真切,胡蝶當頭茉莉邊」,又《書所見》云,「料來不少芸香氣,可惜狂生在上風」之類,不知他怎麼都選在報紙上面。據我看來,這等要算是誨淫之作呢。

因看了他,觸動了詩興,要作一兩首思親詩。又想就這麼作思親詩,未免率直,斷不能有好句。古人作詩,本來有個比體,我何妨借件別事,也作個比體詩呢。因想此時國家用兵,出戍的人必多。出戍的人多了,戍婦自然也多。因作了三章《戍婦詞》道:

喔喔籬外雞,悠悠河畔碪。雞聲驚妾夢,碪聲碎妾心。妾心欲碎未盡碎,可憐落盡思君淚!妾心碎盡妾悲傷,遊子天涯道阻長。道阻長,君不歸,年年依舊寄征衣!

嗷嗷天際雁,勞汝寄征衣。征衣待禦寒,莫向他方飛。天涯見郎面,休言妾傷悲;郎君如相問,願言尚如郎在時。非妾故自諱,郎知妾悲郎憂思。郎君憂思易成病,妾心傷悲妾本性。

圓月圓如鏡，鏡中留妾容。圓明照妾亦照君，君容應亦留鏡中。兩人相隔一萬里，差幸有影時相逢。烏得妾身化妾影，月中與郎談曲衷？可憐圓月有時缺，君影妾影一齊沒！

　　作完了，自家看了一遍，覺得身子有些睏倦，便上床去睡。此時天色已經將近黎明了。正在朦朧睡去，忽然耳邊聽得有人道：「好睡呀！」

　　正是：草堂春睡何曾足，帳外偏來擾夢人。要知說我好睡的人是誰，且待下回再記。

第九回　詩翁畫客狼狽為奸　怨女癡男鴛鴦並命

卻說我聽見有人喚我，睜眼看時，卻是繼之立在床前。我連忙起來。繼之道：「好睡，好睡！我出去的時候，看你一遍，見你沒有醒，我不來驚動你；此刻我上院回來了，你還不起來麼？想是昨夜作詩辛苦了。」我一面起來，一面答應道：「作詩倒不辛苦，只是一夜不曾合眼，直到天要快亮了，方才睡著的。」披上衣服，走到書桌旁邊一看，只見我昨夜作的詩，被繼之密密的加上許多圈，又在後面批上「纏綿悱惻，哀艷絕倫」八個字。因說道：「大哥怎麼不同我改改，卻又加上這許多圈？這種胡謅亂道的，有甚麼好處呢？」繼之道：「我同你有甚麼客氣，該是好的自然是好的，你叫我改那一個字呢？我自從入了仕途，許久不作詩了。你有興致，我們多早晚多約兩個人，唱和唱和也好。」我道：「正是，作詩是要有興致的。我也許久不作了，昨晚因看見報上的詩，觸動起詩興來，偶然作了這兩首。我還想謄出來，也寄到報館裡去，刻在報上呢。」繼之道：「這又何必。你看那報上可有認真的好詩麼？那一班斗方名士，結識了兩個報館主筆，天天弄些詩去登報，要借此博個詩翁的名色，自己便狂得個杜甫不死，李白復生的氣概。也有些人，常常在報上看見了他的詩，自然記得他的名字；後來偶然遇見，通起姓名來，人自然說句久仰的話，越發慣起他的狂焰逼人，自以為名震天下了。最可笑的，還有一班市儈，不過

略識之無，因為艷羨那些斗方名士，要跟著他學，出了錢叫人代作了來，也送去登報。於是乎就有那些窮名士，定了價錢，一角洋錢一首絕詩，兩角洋錢一首律詩的。那市儈知道甚麼好歹，便常常去請教。你想，將詩送到報館裡去，豈不是甘與這班人為伍麼？雖然沒甚要緊，然而又何必呢。」

我笑道：「我看大哥待人是極忠厚的，怎麼說起話來，總是這麼刻薄？何苦形容他們到這份兒呢！」繼之道：「我何嘗知道這麼個底細，是前年進京時，路過上海，遇見一個報館主筆，姓胡，叫做胡繪聲，是他告訴我的，諒來不是假話。」我笑道：「他名字叫做繪聲，聲也會繪，自然善於形容人家的了。我總不信送詩去登報的人，個個都是這樣。」繼之道：「自然不能一網打盡，內中總有幾個不這樣的，然而總是少數的了。還有好笑的呢，你看那報上不是有許多題畫詩麼？這作題畫詩的人，後幅告白上面，總有他的書畫仿單，其實他並不會畫。有人請教他時，他便請人家代筆畫了，自己題上兩句詩，寫上一個款，便算是他畫的了。」我說道：「這個於他有甚麼好處呢？」繼之道：「他的仿單非常之貴：畫一把扇子，不是兩元，也是一元。他叫別人畫，只拿兩三角洋錢出去，這不是『尚亦有利哉』麼？這是詩家的畫。還有那畫家的詩呢：有兩個隻字不通的人，他卻會畫，並且畫的還好。倘使他安安分分的畫了出來，寫了個老老實實的上下款，未嘗不過得去。他卻偏要學人家題詩，請別人作了，他來抄在畫上。這也還罷了。那個稿子，他又謄在冊子上，以備將來不時之需。這也罷了。誰知他後來積的詩稿也多了，不用再求別人了，隨便畫好一張，就隨

便抄上一首，他還要寫著『錄舊作補白』呢。誰知都被他弄顛倒了，畫了梅花，卻抄了題桃花詩；畫了美人，卻抄了題鍾馗詩。」

我聽到這裡，不覺笑的肚腸也要斷了，連連擺手說道：「大哥，你不要說罷。這個是你打我我也不信的。天下哪裡有這種不通的人呢！」繼之道：「你不信麼？我念一首詩給你聽，你猜是甚麼詩？這首詩我還牢牢記著呢。」因念道：

隔簾秋色靜中看，欲出離邊怯薄寒。隱士風流思婦淚，將來收拾到毫端。

「你猜，這首詩是題甚麼的？」我道：「這首詩不見得好。」繼之道：「你且不要管他好不好，你猜是題甚麼的？」我道：「上頭兩句泛得很；底下兩句，似是題菊花、海棠合畫的。」繼之忽地裡叫一聲：「來！」外面就來了個家人。繼之對他道：「叫丫頭把我那個湘妃竹柄子的團扇拿來。」不一會，拿了出來。繼之遞給我看。我接過看時，一面還沒有寫字；一面是畫的幾根淡墨水的竹子，竹樹底下站著一個美人，美人手裡拿著把扇子，上頭還用淡花青烘出一個月亮來。畫筆是不錯的，旁邊卻連真帶草的寫著繼之方才念的那首詩。我這才信了繼之的話。繼之道：「你看那方圖書還要有趣呢。」我再看時，見有一個一寸多見方的壓腳圖書打在上面，已經不好看了。再看那文字時，卻是「畫宗吳道子，詩學李青蓮」十個篆字，不覺大笑起來，問道：「大哥，你這把扇子哪裡來的？」繼之道：

「我慕了他的畫名，特地托人到上海去，出了一塊洋錢潤筆求來的呀。此刻你可信了我的話了，可不是我說話刻薄，形容人家了。」

說話之間，已經開出飯來。我不覺驚異道：「呀！甚麼時候了？我們只談得幾句天，怎麼就開飯了？」繼之道：「時候是不早了，你今天起來得遲了些。」我趕忙洗臉漱口，一同吃飯。飯罷，繼之到關上去了。

大凡記事的文章，有事便話長，無事便話短，不知不覺，又過了七八天，我伯父的回信到了，信上說是知道我來了，不勝之喜。刻下要到上海一轉，無甚大耽擱，幾天就可回來。我得了此信，也甚歡喜，就帶了這封信，去到關上，給繼之說知，入到書房時，先有一個同事在那裡談天。這個人是督扦的司事，姓文，表字述農，上海人氏。當下我先給繼之說知來信的話，索性連信也給他看了。

繼之看罷，指著述農說道：「這位也是詩翁，你們很可以談談。」於是我同述農重新敘話起來，述農又讓我到他房裡去坐，兩人談的入彀。我又提起前幾天繼之說的斗方名士那番話。述農道：「這是實有其事。上海地方，無奇不有，倘能在那裡多盤桓些日子，新聞還多著呢。」我道：「正是。可惜我在上海往返了三次，兩次是有事，匆匆便行；一次為的是丁憂，還在熱喪裡面，不便出來逛逛。這回我過上海時，偶然看見一件奇事，如今觸發著了，我才記起來。那天我因為出來寄家信，

順路走到一家茶館去看看,只見那喫茶的人,男女混雜,笑謔並作的,是甚麼意思呢?」述農道:「這些女子,叫做野雞的人,就是流娼的意思,也有良家女子,也有上茶館的,這是洋場上的風氣。有時也施個禁令,然而不久就開禁的了。」我道:「如此說,內地是沒有這風氣的了?」述農道:「內地何嘗沒有?從前上海城裡,也是一般的女子們上茶館的,上酒樓的,後來被這位總巡禁絕了。」我道:「這倒是整頓風俗的德政。不知這位總巡是誰?」述農道:「外面看著是德政,其實骨子裡他在那裡行他那賊去關門的私政呢!」我道:「這又是一句奇話。私政便私政了,又是甚麼賊去關門的私政呢?倒要請教請教。」

　　述農道:「這位總巡,專門仗著官勢,行他的私政。從前做上海西門巡防局委員的時候,他的一個小老婆,受了他的委屈,吃生鴉片煙死了。他恨的了不得,就把他該管地段的煙館,一齊禁絕了。外面看著,不是又是德政麼?誰知他內裡有這麼個情節,至於他禁婦女喫茶一節的話,更是醜的了不得。他自己本來是一個南貨店裡學生意出身,不知怎麼樣,被他走到官場裡去。你想這等人家,有甚麼規矩?所以他雖然做了總巡,他那一位小姐,已經上二十歲的人了,還沒有出嫁,卻天天跑到城隍廟裡茶館裡喫茶。那位總巡也不禁止他。忽然一天,這位小姐不見了。偏偏這天家人們都說小姐並不曾出大門,就在屋裡查察起來。誰知他公館的房子,是緊靠在城腳底下,曬台又緊貼著城頭,那小姐是在曬台上搭了跳板,走過城頭上去的。惱得那位總巡立時出了一道告示,勒令沿城腳的居民將曬台拆

去,只說恐防宵小,又出告示,禁止婦女喫茶。這不是賊去關門的私政麼?」

我道:「他的小姐走到哪裡去的呢?」述農道:「奇怪著呢!就是他小姐逃走的那一天,同時逃走了一個轎班。」我道:「這是事有湊巧罷了,哪裡就會跟著轎班走呢?」述農道:「所以天下事往往有出人意外的,那位總巡因為出了這件事,其勢不得不追究,又不便傳播出去,特地請出他的大舅子來商量,因為那個轎班是嘉定縣人,他大舅子就到嘉定去訪問,果然叫他訪著了,那位小姐居然是跟他走的,他大舅子就連夜趕回上海,告訴了底細。他就寫了封信,托嘉定縣辦這件事,只說那轎班拐了丫頭逃走。嘉定縣得了他的信,就把那轎班捉將官裡去。他大舅子便硬將那小姐捉了回來。誰知他小姐回來之後,尋死覓活的,鬧個不了,足足三天沒有吃飯,看著是要絕粒的了,依了那總巡的意思,憑他死了也罷了。但是他那位太太愛女情切,暗暗的叫他大舅再到嘉定去,請嘉定縣尊不要把那轎班辦的重了,最好是就放了出來。他大舅只得又走一趟。走了兩天,回來說:那轎班一些刑法也不曾受著,只因他投在一家鄉紳人家做轎班,嘉定鄉紳是權力很大的,地方官都是仰承他鼻息的,所以不到一天,還沒問過,就給他主人拿片子要了去了。那位太太就暗暗的安慰他女兒。過了些時,又給他些銀子,送他回嘉定去。誰知到得嘉定,又鬧出一場笑話來。」正說到這裡,忽聽得外面一陣亂嚷,跑進來了兩個人,就打斷了話頭。

正是:一夕清談方入彀,何處閒非來擾人?要知外面嚷的是甚事,跑進來的是甚人,且待下回再記。

第十回　老伯母強作周旋話　惡洋奴欺凌同族人

原來外面扞子手查著了一船私貨，爭著來報。當下述農就出去察驗，耽擱了好半天。我等久了，恐怕天晚入城不便，就先走了。從此一連六七天沒有事。

這一天，我正在寫好了幾封信，打算要到關上去，忽然門上的人，送進來一張條子，即接過來一看，卻是我伯父給我的，說已經回來了，叫我到公館裡去。我連忙袖了那幾封信，一徑到我伯父公館裡相見。我伯父先說道：「你來了幾時了？可巧我不在家，這公館裡的人，卻又一個都不認得你，幸而聽見說你遇見了吳繼之，招呼著你。你住在那裡可便當麼？如果不很便當，不如搬到我公館裡罷。」我說道：「住在那裡很便當。繼之自己不用說了，就是他的老太太，他的夫人，也很好的，待侄兒就像自己人一般。」伯父道：「到底打攪人家不便。繼之今年只怕還不曾滿三十歲，他的夫人自然是年輕的，你常見麼？你雖然還是個小孩子，然而說小也不小了，這嫌疑上面，不能不避呢。我看你還是搬到我這裡罷。」我說道：「現在繼之得了大關差使，不常回家，托侄兒在公館裡照應，一時似乎不便搬出來。」我這句話還沒有說完，伯父就笑道：「怎麼他把一個家，托了個小孩子？」我接著道：「侄兒本來年輕，不懂得甚麼，不過代他看家罷了，好在他三天五天總回來一次的。

現在他書啟的事,還叫侄兒辦呢。」伯父好像吃驚的樣子道:「你怎麼就同他辦麼?你辦得來麼?」我說道:「這不過寫幾封信罷了,也沒有甚麼辦不來。」伯父道:「還有給上司的稟帖呢,夾單咧、雙紅咧,只怕不容易罷。」我道:「這不過是駢四儷六裁剪的工夫,只要字面工整富麗,那怕不接氣也不要緊的,這更容易了。」伯父道:「小孩子們有多大本事,就要這麼說嘴!你在家可認真用功的讀過幾年書?」我道:「書是從七歲上學,一直讀的,不過就是去年耽擱下幾個月,今年也因為要出門,才解學的。」伯父道:「那麼你不回去好好的讀書,將來巴個上進,卻出來混甚麼?」我道:「這也是各人的脾氣,侄兒從小就不望這一條路走,不知怎麼的,這一路的聰明也沒有。先生出了題目,要作『八股』,侄兒先就頭大了。偶然學著對個策,做篇論,那還覺得活潑些。或者作個詞章,也可以陶寫陶寫自己的性情。」

伯父正要說話,只見一個丫頭出來說道:「太太請侄少爺進去見見。」伯父就領了我到上房裡去。我便拜見伯母。伯母道:「侄少爺前回到了,可巧你伯父出差去了。本來很應該請到這裡來住的,因為我們雖然是至親,卻從來沒有見過,這裡南京是有名的『南京拐子』,希奇古怪的光棍撞騙,多得很呢,我又是個女流,知道是冒名來的不是,所以不敢招接。此刻聽說有個姓吳的朋友招呼你,這也很好。你此刻身子好麼?你出門的時刻,你母親好麼?自從你祖老太爺過身之後,你母親就跟著你老人家運靈柩回家鄉去,從此我們妯娌就沒有見過了。那時候,還沒有你呢。此刻算算,差不多有二十年了。你此刻

打算多早晚回去呢？」我還沒有回答，伯父先說道：「此刻吳繼之請了他做書啟，一時只怕不見得回去呢。」伯母道：「那很好了，我們也可以常見見，出門的人，見個同鄉也是好的，不要說自己人了。不知可有多少束脩？」我說道：「還沒有知道呢，雖然辦了個把月，因為——」這裡我本來要說，因為借了繼之銀子寄回去，恐怕他先要將束脩扣還的話，忽然一想，這句話且不要提起的好，因改口道：「因為沒有甚用錢的去處，所以侄兒未曾支過。」伯父道：「你此刻有事麼？」我道：「到關上去有點事。」伯父道：「那麼你先去罷。明日早起再來，我有話給你說。」我聽說，就辭了出來，騎馬到關上去。

走到關上時，誰知簽押房鎖了，我就到述農房裡去坐。問起述農，才知道繼之回公館去了。我道：「繼翁向來出去是不鎖門的，何以今日忽然上了鎖呢？」述農道：「聽見說昨日丟了甚麼東西呢。問他是甚麼東西，他卻不肯說。」說著，取過一迭報紙來，檢出一張《滬報》給我看，原來前幾天我作的那三首《戍婦詞》，已經登上去了。我便問道：「這一定是閣下寄去的，何必呢！」述農笑道：「又何必不寄去呢！這等佳作，讓大家看看也好。今天沒有事，我們擬個題目，再作兩首，好麼？」我道：「這會可沒有這個興致，而且也不敢在班門弄斧，還是閒談談罷。那天談那位總巡的小姐，還沒有說完，到底後來怎樣呢？」述農笑道：「你只管歡喜聽這些故事，你好好的請我一請，我便多說些給你聽。」說著，用手在肚子上拍了一拍道：「我這裡面，故事多著呢。」我道：「幾時拿了薪水，自然要請請你。此刻請你先把那未完的捲來完了才好，不然，

我肚子裡怪悶的。」述農道:「呀!是呀。昨天就發過薪水了,你的還沒有拿麼?」說著,就叫底下人到帳房去取。去了一會,回來說道:「吳老爺拿進城去了。」述農又笑道:「今天吃你的不成功,只好等下次的了。」我道:「明後天出城,一定請你,只求你先把那件事說完了。」述農道:「我那天說到甚麼地方,也忘記了,你得要提我一提。」我道:「你說到甚麼那總巡的太太,叫人到嘉定去尋那個轎班呢,又說出了甚麼事了。」述農道:「哦!是了。尋到嘉定去,誰知那轎班卻做了和尚了。好容易才說得他肯還俗,仍舊回到上海,養了幾個月的頭髮,那位太太也不由得總巡做主,硬把這位許小姐配了他。又拿他自家的私蓄銀,托他給舅爺,同他女婿捐了個把總。還逼著那總巡,叫他同女婿謀差事。那總巡只怕是一位懼內的,奉了閫令,不敢有違,就同他謀了個看城門的差事,此刻只怕還當著這個差呢。看著是看城門的一件小事,那『東洋照會』的出息也不少呢。這件事,我就此說完了,要我再添些出來,可添不得了。」

我道:「說是說完了,只是甚麼『東洋照會』我可不懂,還要請教。」述農又笑道:「我不合隨口帶說了這麼一句話,又惹起你的麻煩。這『東洋照會』是上海的一句土談。晚上關了城門之後,照例是有公事的人要出進,必須有了照會,或者有了對牌,才可以開門;上海卻不是這樣,只要有了一角小洋錢,就可以開得。卻又隔著兩扇門,不便彰明較著的大聲說是送錢來,所以嘴裡還是說照會;等看門的人走到門裡時,就把一角小洋錢,在門縫裡遞了進去,馬上就開了。因為上海通行

的是日本小洋錢,所以就叫他作『東洋照會』。」我聽了這才明白。因又問道:「你說故事多得很,何不再講些聽聽呢?」述農道:「你又來了。這沒頭沒腦的,叫我從哪裡說起?這個除非是偶然提到了,才想得著呀。」我說道:「你只在上海城裡城外的事想去,或者官場上面,或者外國人上面,總有想得著的。」述農道:「一時之間,委實想不起來。以後我想起了,用紙筆記來,等你來了就說罷。」我道:「我總不信一件也想不起,不過你有意吝教罷了。」述農被我纏不過,只得低下頭去想。一會道:「大海撈針似的,哪裡想得起來!」我道:「我想那轎班忽然做了把總,一定是有笑話的。」述農拍手道:「有的!可不是這個把總,另外一個把總。我就說了這個來搪塞罷。有一個把總,在吳淞甚麼營裡面,當一個甚麼小小的差事,一個月也不過幾兩銀子。一天,不知為了甚麼事,得罪了一個哨官。這哨官是個守備。這守備因為那把總得罪了他,他就在營官面前說了他一大套壞話,營官信了一面之詞,就把那把總的差事撤了。那把總沒了差事,流離浪蕩的沒處投奔。後來到了上海,恰好巡捕房招巡捕,他便去投充巡捕,果然選上了,每月也有十元八元的工食,倒也同在營裡差不多。有一天,冤家路窄,這一位守備,不知為了甚麼事到上海來了,在馬路上大聲叫『東洋車』。被他看見了,真是仇人相見,分外眼明。正要想法子尋他的事,恰好他在那裡大聲叫車,便走上去,用手中的木棍,在他身上很很的打了兩下,大喝道:『你知道租界的規矩麼?在這裡大呼小叫,你只怕要吃外國官司呢!』守備回頭一看,見是仇人,也耐不住道:『甚麼規矩不規矩!你也得要好好的關照,怎麼就動手打人?』巡捕道:『你再說,

請你到巡捕房去！』守備道：『我又不曾犯法，就到巡捕房裡怕甚麼！』巡捕聽說，就上前一把辮子，拖了要去。那守備未免掙扎了幾下。那巡捕就趁勢把自己號衣撕破了一塊，一路上拖著他走。又把他的長衫，裼了下來，摔在路旁。到得巡捕房時，只說他在當馬路小便，我去禁止，他就打起人來，把號衣也撕破了。那守備要開口分辯，被一個外國人過來，沒得沒腦的打了兩個巴掌。你想，外國人又不是包龍圖，況且又不懂中國話，自然中了他的『膚受之愬』了。不由分說，就把這守備關起來。恰好第二天是禮拜，第三天接著又是中國皇帝的萬壽，會審公堂照例停審，可憐他白白的在巡捕房裡面關了幾天。好容易盼到那天要解公堂了，他滿望公堂上面，到底有個中國官，可以說得明白，就好一五一十的伸訴了。誰知上得公堂時，只見那把總升了巡捕的上堂說了一遍。仍然說是被他撕破號衣。堂上的中國官，也不問一句話，便判了打一百板，押十四天。他還要伸說時，已經有兩個差人過來，不由分說，拉了下去，送到班房裡面。他心中還想道：「原來說打一百板，是不打的，這也罷了。」誰知到了下午三點鐘時候，說是坐晚堂了，兩個差人來，拖了就走，到得堂上，不由分說的，劈劈拍拍打了一百板，打得鮮血淋漓；就有一個巡捕上來，拖了下去，上了手銬，押送到巡捕房裡，足足的監禁了十四天；又帶到公堂，過了一堂，方才放了。你說巡捕的氣焰，可怕不可怕呢！」我說道：「外國人不懂話，受了他那『膚受之愬』，且不必說。那公堂上的問官，他是個中國人，也應該問個明白，何以也這樣一問也不問，就判斷了呢？」述農道：「這裡面有兩層道理：一層是上海租界的官司，除非認真的一件大事，方才有兩面審

問的;其餘打架細故,非但不問被告,並且連原告也不問,只憑著包探、巡捕的話就算了。他的意思,還以為那包探、巡捕是辦公的人,一定公正的呢,哪裡知道就有這把總升巡捕的那一樁前情後節呢。第二層,這會審公堂的華官,雖然擔著個會審的名目,其實猶如木偶一般,見了外國人就害怕的了不得,生怕得罪了外國人,外國人告訴了上司,撤了差,磕碎了飯碗,所以平日問案,外國人說甚麼就是甚麼。這巡捕是外國人用的,他平日見了,也要帶三分懼怕,何況這回巡捕做了原告,自然不問青紅皂白,要懲辦被告了。」

我正要再往下追問時,繼之打發人送條子來,叫我進城,說有要事商量。我只得別過述農,進城而去。

正是:適聞海上稱奇事,又歷城中傀儡場。未知進城後有甚麼要事,且待下回再說。

第十一回　紗窗外潛身窺賊跡　房門前瞥眼睹奇形

當下我別過述農，騎馬進城。路過那苟公館門首，只見他大開中門，門外有許多馬匹；街上堆了不少的爆竹紙，那爆竹還在那裡放個不住。心中暗想，莫非辦甚麼喜事，然而上半天何以不見動靜？繼之家本來同他也有點往來，何以並未見有帖子？一路狐疑著回去，要問繼之，偏偏繼之又出門拜客去了。從日落西山，等到上燈時候，方才回來。一見了我，便說道：「我說你出城，我進城，大家都走的是這條路，何以不遇見呢，原來你到你令伯那裡去過一次，所以相左了。」我道：「大哥怎麼就知道了？」繼之道：「我回來了不多一會，你令伯就來拜我，談了好半天才去。我恐怕明日一早要到關上去，有幾天不得進城，不能回拜他，所以他走了。我寫了個條子請你進城，一面就先去回拜了他，談到此刻才散。」我道：「這個可謂長談了。」繼之道：「他的脾氣同我們兩樣，同他談天，不過東拉拉，西拉拉罷了。他是個風流隊裡的人物，年紀雖然大了，興致卻還不減呢。這回到通州勘荒去，你道他怎麼個勘法？他到通州只住了五天，拜了拜本州，就到上海去玩了這多少日子。等到回來時，又攏那裡一攏，就回來了，方才同我談了半天上海的風氣，真是愈出愈奇了。大凡女子媚人，總是借助脂粉，誰知上海的婊子，近來大行戴墨晶眼鏡。你想這杏臉桃腮上面，加上兩片墨黑的東西，有甚麼好看呢？還有一層，聽說水煙筒

都是用銀子打造的,這不是浪費得無謂麼。」

我道:「這個不關我們的事,也不是我們浪費,不必談他。那苟公館今天不知有甚麼喜事?我們這裡有帖子沒有?要應酬他不要?」繼之道:「甚麼喜事!豈但應酬他,而且錢也借去用了。今日委了營務處的差使,打發人到我這裡來,借了五十元銀去做札費。我已經差帖道喜去了。」我道:「札費也用不著這些呀。」繼之道:「雖然未見得都做了札費,然而格外多賞些,摔闊牌子,也是他們旗人的常事。」我道:「得個把差使就這麼張揚,放那許多爆竹,也是無謂得很。今天我回來時,幾乎把我的馬嚇溜了,幸而近來騎慣了,還勒得住。」繼之道:「這放爆竹是湖南的風氣,這裡湖南人住的多了,這風氣就傳染開來了。我今天急於要見你,要托你暗中代我查一件事。可先同你說明白了:我並不是要追究東西,不過要查出這個家賊,開除了他罷了。」我道:「是呀。今天我到關上去,聽說大哥丟了甚麼東西。」繼之道:「並不是甚麼很值錢的東西,是失了一個龍珠表。這表也不知他出在那一國,可是初次運到中國的,就同一顆水晶球一般,只有核桃般大。我在官廳上面,見同寅的有這麼一個,我就托人到上海去帶了一個來,只值十多元銀子,本來不甚可惜。只是我又配上一顆雲南黑銅的表墜,這黑銅雖然不知道值錢不值錢,卻是一件希罕東西。而且那工作十分精細,也不知他是雕的還是鑄的,是杏仁般大的一個彌勒佛像,鬚眉畢現的,很是可愛。」我道:「彌勒佛沒有鬚的。」繼之道:「不過是這麼一句話,說他精細罷了,你不要挑眼兒取笑。」我道:「這個不必查,一定是一個饞嘴的人偷

的。」繼之怔了一怔道：「怎見得？」我道：「大哥不說麼，表像核桃，表墜像杏仁，那表鏈一定像粉條兒的了。他不是饞嘴貪吃，偷來做甚麼呢。」繼之笑了笑道：「不要只管取笑，我們且說正經話。我所用的人，都是舊人，用上幾年的了，向來知道是靠得住的。只有一個王富，一個李升，一個周福，是新近用的，都在關上。你代我留心體察著，看是哪一個，我好開除了他。」我想了一想道：「這是一個難題目。我查只管去查，可是不能限定日子的。」繼之道：「這個自然。」

正說著話時，門上送進來一分帖子，一封信。繼之只看了看信面，就遞給我。我接來一看，原來是我伯父的信。拆開看時，上面寫著明日申刻請繼之吃飯，務必邀到，不可有誤云云。繼之對我道：「令伯又來同我客氣了。」我道：「吃頓把飯也不算甚麼客氣。」繼之道：「這麼著，我明日索性不到關上去了，省得兩邊跑。明日你且去一次，看有甚麼動靜沒有。」我答應了。

繼之就到上房裡去，拿了一根鑰匙出來。交給我道：「這是簽押房鑰匙，你先帶著，恐怕到那邊有甚麼公事。」又拿過一封銀子來道：「這裡是五十兩：內中二十兩是我送你的束脩；賬房裡的贏餘，本來是要到節下算的，我恐怕你又要寄家用，又要添補些甚麼東西，二十兩不夠，所以同他們先取了三十兩來，付了你的賬，到了節下再算清賬就是了。你下次到關上去，也到賬房裡走走，不要掛了你的名字，你一到也不到。」我道：「我此刻用不了這些，前回借大哥的，請先扣了去。」繼之道：

「這個且慢著。你說用不了這些，我可也還不等這個用呢。」我道：「只是我的脾氣，欠著人家的錢，很不安的。」繼之道：「你欠了人家的錢，只管去不安；欠了我的錢，用不著不安。老實對你說：同我縠不上交情的，我一文也不肯借；縠得上交情的，我借了就當送了，除非那人果然十分豐足了，有餘錢還我。我才受呢。」我聽了，不便再推辭，只得收過了。

　　一宿無話。到了次日，梳洗過後，我就帶了鑰匙，先到伯父公館裡去。誰知還沒有起來。我在客堂裡坐等了好半天，才見一個丫頭出來，說太太請侄少爺。我進去見過伯母，談了些家常話。等到十點多鐘，我實在等不及了，恐怕關上有事，正要先走，我伯父卻醒了，叫我再等一等，我只得又留住。等伯父起來，洗過了臉，吃了一會水煙，又吃了點心，叫我同到書房裡去，在煙床睡下。早有家人裝好了一口煙，伯父取過來吸了，方慢慢的起來，在書桌抽屜裡面，取出一包銀子道：「你母親的銀子，只有二千存在上海，五厘週息，一年恰好一百兩的利錢，取來了。我到上海去取，來往的盤纏用了二十兩。這裡八十兩，你先寄回去罷。還有那三千兩，是我一個朋友王俎香借了去用的，說過也是五厘週息。但是俎香現在湖南，等我寫信去取了來，再交給你罷。」我接過了銀子，告知關上有事，要早些去。伯父問道：「繼之今日來麼？」我道：「來的。今天他不到關上去，也是為的晚上要赴這個席。」伯父道：「這也是為你的事，他照應了你，我不能不請他。你有事先去罷。」

　　我就辭了出來，急急的雇了一匹馬，加上幾鞭，趕到關上，

午飯已經吃過了，我開了簽押房門，叫廚房再開上飯來，一面請文述農來談天。誰知他此刻公事忙，不得個空。我吃過了飯，見沒有人來回公事。因想起繼之托我查察的事情，這件事沒頭沒腦的，不知從哪裡查起。想了一會法子，取出那八十兩銀子，放在公事桌上，把房門虛掩起來。繞到簽押房後面的夾衖裡後窗外面，立在一個裡面看不見外面，外面卻張得見裡面的地方，在那裡偷看。這也不過是我一點妄想，想看有人來偷沒有。看了許久，不見有人來偷。我想這樣試法，兩條腿都站直了，只怕還試不出來呢。

正想走開，忽聽得𠺕的一聲門響，有人進去了。我留心一看，正是那個周福。只見他走進房時，四下裡一望，嘴裡說道：「又沒有人了。」一回頭看見桌上那一包銀子，拿在手裡顛了一顛，把舌頭吐了一吐。伸手去開那抽屜，誰知都是鎖著的；他又去開了書櫃，把那一包銀子，放在書櫃裡面，關好了；又四下裡望了一望，然後出去，把房門倒掩上了。我心中暗暗想道：「起先見他的情形很像是賊，誰知倒不是賊。」於是繞了出來，走過一個房門口，聽見裡面有人說話。這個房住的是一個同事，姓畢，表字鏡江。我因為聽見說話聲音，無意中往裡面一望，只見鏡江同著一個穿短衣赤腳的粗人，在那裡下象棋。那粗人手裡，還拿著一根尺把長的旱煙筒，在那裡吸著煙。我心中暗暗稱奇。不便去招呼他，順著腳步，走回簽押房。只見周福在房門口的一張板凳上坐著，見我來了，就站起來，說道：「師爺下次要出去，請把門房鎖了，不然，丟了東西是小的們的干紀。他一面說，我一面走到房裡，他也跟進來。又說道：

「丟了東西，老爺又不查的，這個最難為情。」我笑道：「查不查有甚麼難為情？」周福道：「不是這麼說。倘是丟了東西，馬上就查，查明白了是誰偷的，就懲治了誰，那不是偷東西的，自然心安了。此刻老爺一概不查，只說丟了就算了，這自然是老爺的寬洪大量。但是那偷東西的心中，暗暗歡喜；那不是偷東西的，倒懷著鬼胎，不知主人疑心的是誰。並且同事當中，除了那個真是做賊的，大家都是你疑我，我疑你，這不是不安麼？」我道：「查是要查的，不過暗暗的查罷了。並且老爺雖然不查，你們也好查的；查著了真賊，還有得賞呢。」周福道：「賞是不敢望賞，不過查著了，可以明明心跡罷了。」我道：「那麼你們凡是自問不是做賊的，都去暗暗的查來，但是不可張揚，把那做賊的先嚇跑了。」周福答了兩個「是」字，要退出去；又止住了腳步，說道：「小的剛才進來，看見書桌上有一封銀子，已經放在書櫃裡面了。」我道：「我知道了。畢師爺那房裡，有一個很奇怪的人，你去看看是誰。」周福答應著去了。

　　恰好述農公事完了，到這裡來坐。一進房門便道：「你真是信人，今天就來請我了。」我道：「今天還來不及呢，一會兒我就要進城了。」述農笑道：「取笑罷了，難道真要你請麼？」我道：「我要求你說故事，只好請你。」剛說到這裡，周福來了，說道：「並沒有甚麼奇怪人，只有一個挑水夫阿三在那裡。」我問道：「在那裡做甚麼？」周福道：「好像剛下完了象棋的樣子，在那裡收棋子呢。」說完，退了出去。述農便問甚麼事，我把畢鏡江房裡的人說了。述農道：「他向來只

同那些人招接。」我道:「這又為甚麼?」述農道:「你算得要管閒事的了,怎麼這個也不知道?」我道:「我只喜歡打聽那古怪的事,閒事是不管的。你這麼一說,這裡面一定又有甚麼蹊蹺的了,倒要請教請教。述農道:「這也沒有甚麼蹊蹺,不過他出身微賤,聽說還是個「王八」,所以沒有甚人去理他,就是二爺們見了他也避的,所以他只好去結交些燒火挑水的了。」我道:「繼翁為甚用了這等人?」述農道:「繼翁何嘗要用他,因為他弄了情面薦來的,沒奈何給他四弔錢一個月的干脩罷了。他連字也不識,能辦甚麼事要用他!」我道:「他是誰薦的?」述農道:「這個我也不甚了利,你問繼翁去。你每每見了我,就要我說故事,我昨夜窮思極想的,想了兩件事:一件是我親眼看見的實事,一件是相傳說著笑的,我也不知是實事還是故意造出來笑的。我此刻先把這個給你說了,可見得我們就這大關的事不是好事,我這當督扦的,還是眾怨之的呢。」我聽了大喜,連忙就請他說。述農果然不慌不忙的說出兩件事來。

正是:過來人具廣長古,揮塵間登說法台。未如述農說的到底是甚麼事,且待下回再記。

第十二回　查私貨關員被累　行酒令席上生風

　　且說我當下聽得述農有兩件故事,要說給我聽,不勝之喜,便凝神屏息的聽他說來,只聽他說道:「有一個私販,專門販土,資本又不大,每次不過販一兩隻,裝在罈子裡面,封了口,粘了茶食店的招紙,當做食物之類,所過關卡,自然不留心了。然而做多了總是要敗露的。這一次,被關上知道了,罰他的貨充了公。他自然是敢怒不敢言的了。過了幾天,他又來了,依然帶了這麼一罈,被巡丁們看見了,又當是私土,上前取了過來,他就逃走了。這巡丁捧了罈子,到師爺那裡去獻功。師爺見又有了充公的土了,正好拿來煮煙,歡歡喜喜的親手來開這罈子。誰知這回不是土了,這一打開,裡面跳出了無數的蚱蜢來,卻又臭惡異常。原來是一罈子糞水,又裝了成千的蚱蜢。登時鬧得臭氣熏天,大家躲避不及。這蚱蜢又是飛來跳去的,鬧到滿屋子沒有一處不是糞花。你道好笑不好笑呢?」我道:「這個我也曾聽見人家說過,只怕是個笑話罷了。」

　　述農道:「還有一件事,是我親眼見的,幸而我未曾經手。唉!真是人心不古,詭變百出,令人意料不到的事,盡多著呢。那年我在福建,也是就關上的事,那回我是辦帳房,生了病,有十來天沒有起床。在我病的時候,忽然來了一個眼線,報說有一宗私貨,明日過關。這貨是一大宗珍珠玉石,卻放在棺材裡面,裝做扶喪模樣。燈籠是姓甚麼的,甚麼銜牌,甚麼職事,

幾個孝子，一一都說得明明白白。大家因為這件事重大，查起來是要開棺的，回明瞭委員，大眾商量。那眼線又一口說定是私貨無疑，自家肯把身子押在這裡。委員便留住他，明日好做個見證。到了明天，大家終日的留心，果然下午時候，有一家出殯的經過，所有銜牌、職事、孝子、燈籠，就同那眼線說的一般無二。大家就把他扣住了，說他棺材裡是私貨。那孝子又驚又怒，說怎見得我是私貨。此時委員也出來了，大家圍著商量，說有甚法子可以察驗出來呢？除了開棺，再沒有法子。委員問那孝子：『棺材裡到底是甚麼東西？』那孝子道：『是我父親的屍首。』問此刻要送到哪裡去？說要運回原籍去。問幾時死的？說昨日死的。委員道：『既是在這作客身故，多少總有點後事要料理，怎麼馬上就可以運回原籍？這裡面一定有點蹺蹊，不開棺驗過，萬不能明白。』那孝子大驚道：『開棺見屍，是有罪的。你們怎麼仗著官勢，這樣模行起來！』此時大眾聽了委員的話，都道有理，都主張著開棺查驗。委員也喝叫開棺。那孝子卻抱著棺材，號咷大哭起來。內中有一個同事，是極細心的，看那孝子嘴裡雖然嚷著像哭，眼睛裡卻沒有一點眼淚，越發料定是私貨無疑。當時巡丁、扦子手，七手八腳的，拿斧子、劈柴刀，把棺材劈開了。一看，嚇得大眾面無人色：那裡是甚麼私貨，分明是直挺挺的睡著一個死人！那孝子便走過來，一把扭住了委員，要同他去見上官，不由分說，拉了就走，幸得人多攔住了。然而大家終是手足無措的。急尋那眼線的，不提防被他逃走去了。這裡便鬧到一個天翻地覆。從這天下午起，足足鬧到次日黎明時候，方才說妥當了，同他另外買過上好棺材，重新收殮，委員具了素服祭過，另外又賠了他五

千兩銀子,這才了事。卻從這一回之後,一連幾天,都有棺材出口。我們是個驚弓之鳥,哪裡還敢過問。其實我看以後那些多是私貨呢。他這法子想得真好,先拿一個真屍首來,叫你開了,鬧了事,吃了虧,自然不敢再多事,他這才認真的運起私貨來。」我道:「這個人也太傷天害理了!怎麼拿他老子的屍首暴露一番,來做這個勾當?」述農道:「你是真笨還是假笨?這個何嘗是他老子,不知他在那裡弄來一個死叫化子罷了。」

當下又談了一番別話,我見天色不早了,要進城去。剛出了大門,只見那挑水阿三,提了一個畫眉籠子走進來。我便叫住了問道:「這是誰養的?」阿三道:「剛才買來的。是一個人家的東西,因為等錢用,連籠子兩吊錢就買了來;到雀子鋪裡去買,四吊還不肯呢。」我道:「是你買的麼?」阿三道:「不是,是畢師爺叫買的。」說罷,去了。我一路上暗想,這個人只賺得四吊錢一月,卻拿兩吊錢去買這不相干的頑意兒,真是嗜好太深了。

回到家時,天已將黑,繼之已經到我伯父處去了,留下話,叫我回來了就去。我到房裡,把八十兩銀子放好,要水洗了臉才去。到得那邊時,客已差不多齊了。除了繼之之外,還有兩個人:一個是首府的刑名老夫子,叫做酈士圖;一個是督署文巡捕,叫做濮固修。大家相讓,分坐寒暄,不必細表。

又坐了許久。家人來報苟大人到了。原來今日請的也有他。只見那苟才穿著衣冠,跨了進來,便拱著手道:「對不住,對

不住！到遲了，有勞久候了！兄弟今兒要上轅去謝委，又要到差，拜同寅，還要拜客謝步，整整的忙了一天兒。」又對繼之連連拱手道：「方纔親到公館裡去拜謝，那兒知道繼翁先到這兒來了。昨天費心得很！」繼之還沒有回答他，他便回過臉來，對著固修拱手道：「到了許久了！」又對士圖道：「久違得很，久違得很！」又對著我拱著手，一連說了六七個請字，然後對我伯父拱手道：「昨兒勞了駕，今兒又來奉擾，不安得很！」伯父讓他坐下，大眾也都坐下。送過茶，大眾又同聲讓他寬衣。就有他的底下人，拿了小帽子過來；他自己把大帽子除下，又卸了朝珠。寬去外褂，把那腰帶上面滴溜打拉佩帶的東西，卸了下來；解了腰帶，換上一件一裹圓的袍子，又束好帶子，穿上一件巴圖魯坎肩兒。在底下人手裡，拿過小帽子來；那底下人便遞起一面小小鏡子，只見他對著鏡子來戴小帽子；戴好了，又照了一照，方才坐下。便問我伯父道：「今兒請的是幾位客呀？我簡直的沒瞧見知單。」我伯父道：「就是幾位，沒有外客。」苟才道：「呀！咱們都是熟人，何必又鬧這個呢。」我伯父道：「一來為給大人賀喜；二來因為——」說到這裡，就指著我道：「繼翁招呼了舍侄，借此也謝謝繼翁。」苟才道：「哦！這位是令侄麼？英偉得很，英偉得很！你台甫呀？今年貴庚多少了？繼翁，你請他辦甚麼呢？」繼之道：「辦書啟。」苟才道：「這不容易辦呀！繼翁，你是向來講究筆墨的，你請到他，這是一定高明的了。真是『後生可畏』！」又捋了捋他的那八字鬍子道：「我們是『老大徒傷』的了。」又扭轉頭來，對著我伯父道：「子翁，你不要見棄的話，怕還是小阮賢於人阮呢！」說著，又呵呵大笑起來。

當下滿座之中，只聽見他一個人在那裡說話，如瓶瀉水一般。他問了我台甫、貴庚，我也來不及答應他。就是答應他，他也來不及聽見，只管嘮嘮叨叨的說個不斷。一會兒，酒席擺好了，大眾相讓坐下。我留心打量他，只見他生得一張白臉，兩撇黑鬚，小帽子上綴著一塊蠶豆大的天藍寶石，又拿珠子盤了一朵蘭花，燈光底下，也辨不出他是真的，是假的。只見他問固修道：「今天上頭有甚麼新聞麼？」固修道：「今天沒甚事。昨天接著電報，說馭遠兵船在石浦地方遇見敵船，兩下開仗，被敵船打沉了。」苟才吐了吐舌頭道：「這還了得！馬江的事情，到底怎樣？有個實信麼？」固修道：「敗仗是敗定了，聽說船政局也毀了。但是又有一說，說法蘭西的水師提督孤拔，也叫我們打死了。此刻又聽見說福建的同鄉京官，聯名參那位欽差呢。」

說話之間，酒過三巡，苟才高興要豁拳。繼之道：「豁拳沒甚趣味，又傷氣。我那裡有一個酒籌，是朋友新制，送給我的，上面都是四書句，隨意掣出一根來，看是甚麼句子，該誰吃就是誰吃，這不有趣麼？」大家都道：「這個有趣，又省事。」繼之就叫底下人回去取了來。原來是一個小小的象牙筒，裡面插著幾十枝象牙籌。繼之接過來遞給苟才道：「請大人先掣。」苟才也不推辭，接在手裡，搖了兩搖，掣了一枝道：「我看該敬到誰去喝？」說罷，仔細一看道：「呀，不好，不好！繼翁，你這是作弄我，不算數，不算數！」繼之忙在他手裡拿過那根籌來一看，我也在旁邊看了一眼，原來上面刻著

「二吾猶不足」一句，下面刻著一行小字道：「掣此籤者，自飲三杯。」繼之道：「好個二吾猶不足！自然該吃三杯了。這副酒籌，只有這一句最傳神，大人不可不賞三杯。」苟才只得照吃了，把籌筒遞給下首酈士圖。士圖接過，順手掣了一根，念道：「『刑罰不中』，量最淺者一大杯。」座中只有濮固修酒量最淺，幾乎滴酒不沾的，眾人都請他吃。固修搖頭道：「這酒籌太會作弄人了！」說罷，攢著眉頭，吃了一口，眾人不便勉強，只得算了。士圖下首，便是主位。我伯父掣了一根，是「『不亦樂乎』，合席一杯」。繼之道：「這一根掣得好，又合了主人待客的意思。這裡頭還有一根合席吃酒的，卻是一句『舉疾首蹙頞』，雖然比這個有趣，卻沒有這句說的快活。」說著，大家又吃過了，輪到固修制籌。固修拿著筒兒搖了一搖道：「籌兒籌兒，你可不要叫我也掣了個二吾猶不足呢！」說著，掣了一根，看了一看，卻不言語，拿起筷子來吃菜。我問道：「請教該誰吃酒？是一句甚麼？」固修就把籌遞給我看。我接來一看，卻是一句「子歸而求之」，下面刻著一行道：「問者即飲。」我只得吃了一杯。下來便輪到繼之。繼之掣了一根是「將以為暴」，下注是「打通關」三個字。繼之道：「我最討厭豁拳，他偏要我豁拳，真是豈有此理！」苟才道：「令上是這樣，不怕你不遵令！」繼之只得打了個通關。我道：「這一句隱著『今之為關也』一句，卻隱得甚好。只是繼翁正在辦著大關，這句話未免唐突了些。」繼之道：「不要多說了，輪著你了，快掣罷。」我接過來掣了一根，看時，卻是「王速出令」一句，下面注著道：「隨意另行一小令。」我道：「偏到我手裡，就有這許多周折！」苟才拿過去一看道：「好呀！

請你出令呢。快出罷，我們恭聽號令呢。」

我道：「我前天偶然想起俗寫的『時』字，都寫成日字旁一個寸字。若照這個『時』字類推過去，『討』字可以讀做『詩』字，『付』字可以讀做『侍』字。我此刻就照這個意思，寫一個字出來，那一位認得的，我吃一杯；若是認不得，各位都請吃一杯。好麼？」繼之道：「那麼說，你就寫出來看。」我拿起筷子，在桌上寫了一個「漢」字。苟才看了，先道：「我不識，認罰了。」拿起杯子，咕嘟一聲，乾了一杯。士圖也不識，吃了一杯。我伯父道：「不識的都吃了，回來你說不出這個字來，或是說的沒有道理，應該怎樣？」我道：「說不出來，姪兒受罰。」我伯父也吃了一口。固修也吃了一口。繼之對我道：「你先吃了一杯，我識了這個字。」我道：「吃也使得，只請先說了。」繼之道：「這是個『漢』字。」我聽說，就吃了一杯。我伯父道：「這怎麼是個『漢』字？」繼之道：「他是照著俗寫的『難』字化出來的，俗寫『難』字是個『又』字旁，所以他也把這『又』字替代了『莫』字，豈不是個『漢』字。」我道：「這個字還有一個讀法，說出來對的。大家再請一杯，好麼？」大家聽了，都覺得一怔。

正是：奇字盡堪供笑謔，不須載酒問楊雄。未知這個字還有甚麼讀法，且待下回再記。

第十三回　擬禁煙痛陳快論　睹贓物暗尾佳人

　　當下我說這「漢」字還有一個讀法，苟才便問：「讀作甚麼？」我道：「俗寫的『雞』字，是『又』字旁加一個『鳥』字；此刻借他這『又』字，替代了『奚』字，這個字就可以讀作『溪』字。」苟才道：「好！有這個變化，我先吃了。」繼之道：「我再讀一個字出來，你可要再吃一杯？」我道：「這個自然。」繼之道：「照俗寫的『觀』字算，這個就是『灌』字。」我吃了一杯。苟才道：「怎麼這個字有那許多變化？奇極了！──呀，有了！我也另讀一個字，你也吃一杯，好麼？」我道：「好，好！」苟才道：「俗寫的『對』字，也是又字旁，把『又』字替代了『口』字，是一個──呀！這是個甚麼字？──咶！這個不是字，沒有這個字，我自己罰一杯。」說著，吐嘟的又乾了一杯。固修道：「這個字竟是一字三音，不知照這樣的字還有麼？」我道：「還有一個『　』字。這個字本來是古文的『節』字，此刻世俗上，可也有好幾個音，並且每一個音有一個用處：書鋪子裡拿他代『部』字，銅鐵鋪裡拿他代『磅』字，木行裡拿他代『根』字。」士圖道：「代『部』字，自然是單寫一個偏旁的緣故，怎麼拿他代起『磅』字、『根』字來呢？」我道：「『磅』字，他們起先圖省筆，寫個『邦』字去代，久而久之，連這『邦』字也單寫個偏旁了；至於『根』字，更是奇怪，起先也是單寫個偏旁，寫成一個『艮』字，久而久之，把那一撇一捺也省了，帶草寫的就變了這麼一個字。」

說到這裡，忽聽得苟才把桌子一拍道：「有了！眾人都嚇了一跳，忙問道：「有了甚麼？」苟才道：「這個『　』字，號房裡掛號的號簿，還拿他代老爺的『爺』字呢。我想叫認得古文的人去看號簿，他還不懂老　是甚麼東西呢！」說的眾人都笑了。

此時又該輪到苟才掣酒籌，他拿起筒兒來亂搖了一陣道：「可要再抽一個自飲三杯的？」說罷，掣了一根看時，卻是「則必饜酒肉而後反」，下注「合席一杯完令」。我道：「這一句完令雖然是好，卻有一點不合。」苟才道：「我們都是既醉且飽的了，為甚麼不合？」我道：「那做酒令的藉著孟子的話罵我們，當我們是叫化子呢。」說得眾人又笑了。繼之道：「這酒籌一共有六十根，怎麼就偏偏掣了完令這根呢？」固修道：「本來酒也夠了，可以收令了，我倒說這根掣得好呢。不然，六十根都掣了，不知要吃到甚麼時候呢。」我道：「然而只掣得七『節』，也未免太少。」我伯父道：「這酒籌怎麼是一節一節的？」繼之笑道：「他要藉著木行裡的『根』字，讀作古音呢。這個還好，不要將來過『節』的時候，你卻寫了個古文，叫銅鐵鋪裡的人看起來，我們都要過『磅』呢。」說的眾人又是一場好笑。一面大家干了門面杯，吃過飯，散坐一會，士圖、固修先辭去了；我也辭了伯父，同繼之兩個步行回去。

我把今日在關上的事，告訴了繼之。繼之道：「這個只得慢慢查察去，一時哪裡就查得出來。」我忽然想起一件事，問道：「我有一件事，懷疑了許久，要問大哥，不知怎樣，得到

見面的時候就忘記了；今天同席遇了酈士圖，又想起來了。我好幾次在路上碰見過那位江寧太守，見他坐在轎子裡，總是打瞌睡的。這個人的精神，怎麼這麼壞法？」繼之道：「你說他瞌睡麼？他在那裡死了一大半呢！」我聽了，越發覺得詫異，忙問：「何以死了一大半？」繼之道：「此刻這位總督大帥，最恨的是吃鴉片煙，大凡有煙癮的人，不要叫他知道；他要是知道了，現任的撤任，有差的撤差，那不曾有差事的，更不要望求得著差事。只有這一位太守，煙癮大的了不得，他卻又有本事瞞得過。大帥每天起來，先見藩台，第二個客就是江寧府。他一早在家先過足了癮，才上衙門；見了下來，煙癮又大發了，所以坐在轎子裡，就同死了一般。回到衙門，轎子一直抬到二堂，四五個丫頭，把他扶了出來，坐在醉翁椅上，抬到上房裡去。他的兩三個姨太太，早預備好了，在床上下了帳子，兩三個人先在裡面吃煙，吃的煙霧騰天的，把他扶到裡面，把煙熏他，一面還吸了煙噴他。照這樣鬧法，總要鬧到二十幾分鐘時候，他方才回了過來，有氣力自己吸煙呢。」

我道：「這又奇了！那位大帥見客的時候，或者可以有一定；然而回公事的話，不能沒有多少，比方這一天公事回的多，或者上頭問話多，那就不能不耽擱時候了，那煙癮不要發作麼？」繼之道：「這就難說了。據世俗的話，都說他官運亨通，不應該壞事的，所以他的煙癮，就猶如懂人事的一般，碰了公事多的那一天，時候耽擱久了，那煙癮也來得遲些，總是他運氣好之故。依我看來，哪裡是甚麼運氣不運氣，那煙癮一半是真的，有一半是假的。他回公事的時候，如果工夫耽擱久了，

那癮未嘗不發作，只因他懾於大帥的威嚴，恐怕露出馬腳來，前程就保不住了，只好勉強支持，也未嘗支持不住；等到退了出來，坐上轎子，那時候是惟我獨尊的了，任憑怎樣發作，也不要緊了，他就不肯去支持，憑得他癱軟下來，回到家去，好歹有人伏伺。至於回到家去，要把煙熏、拿煙噴的話，我看更是故作僵蹇的了。」

我笑道：「大哥這話，才是『如見其肺肝焉』呢。這位大帥既然那麼恨鴉片煙，為甚麼不禁了他？」繼之道：「從前也商量過來，說是加重煙土煙膏的稅，伸一個不禁自禁之法：後來不知怎樣，就沉了下來，再也不提起了。依我看上去，一省兩省禁，也不中用，必得要奏明立案，通國一齊禁了才好。」我道：「通國都禁，談何容易！」繼之道：「其實不難，只要立定了案，凡系吃煙的人，都要抽他的吃煙稅，給他注了煙冊，另外編成一份煙戶；凡系煙戶的人，非但不准他考試、出仕，並且不准他做大行商店。那吃煙的人，自然不久就斷絕了。我還有一句最有把握的話：大凡政事，最怕的是擾民；只有這禁煙一項，正不妨拿出強硬手段去禁他，就是騷擾他點，也不要緊。那些鴉片鬼，任是怎樣激怒他，他也造不起反來，究竟吃煙槍不能作洋槍用，煙泡不能作大炮用。就是刻薄得他死了，也不足惜；而且多死一個鴉片鬼，世上便少一個傳染惡疾的人。如此說來，非但死不足惜，而且還是早死為佳呢。怎奈此時官場中人，十居其九是吃煙的，那一個肯建這個政策作法自斃呢？——時候不早了，睡罷，明天再談。」

吳趼人/ Johnrain Wu

　　一宿無話，次日一早，繼之到關上去了。此時我想著要寄家信，拿出銀子來，秤了一百兩，打算要寄回去。又想買點南京的土貨，順便寄去。吃過午飯，就到街上去買。順著腳步走去，走到了城隍廟裡，隨意遊玩。忽見有兩名督轅的親兵，叱喝而來；後面跟著一頂洋藍呢中轎，上著轎簾，想來裡面坐的，定是一位女太太。那兩名親兵，走到大殿上，把燒香的人趕開，那轎子就在廊下停住。旁邊一個老媽子過來，把轎簾揭下，扶出一位花枝招展的美人，打扮得珠圍翠繞，錦簇花團，蓮步姍姍的走上殿去。我一眼瞥見他襟頭下掛著核桃大的一顆水晶球，心下暗吃一驚道：「莫非繼之失的龍珠表，到了他手裡麼？」忽又回想道：「這是有得賣的東西，雖不知他是甚麼人，然而看他那舉動闊綽，自然他也是買來的，何必一定是繼之那個呢。」一面想著，只見他上到殿上，拈香膜拜。我忽然又想起，龍珠表雖是有一般的，但是那黑銅表墜不是常有的東西。可惜離的遠，看他不清楚，怎樣能夠走近他身邊一看就好。躊躇了一會，想起女子入廟燒香，一定要拜觀音菩薩的，何妨去碰他一碰。想著，就走到旁邊的觀音殿去等他。等了許久，還不見來，以為他去了，仍舊走出來，恰好迎面同他遇著。留神一看，不禁又吃了一驚，他穿的是白灰色的衣裳，滾的是月白邊，那一顆水晶球似的東西雖然已經藏在襟底，那一根鏈條兒還搭在外面，分明直顯出一顆杏仁大的黑表墜來。這東西有九分九是繼之的失贓了。但是他是甚麼人，總要設法先打聽著了，才可以再查探是甚麼人賣給他的。遂想了個法子，走到正殿上，同香火道人買了些香燭，胡亂燒了香；又隨意取過籤筒來，搖了幾搖，搖出一根籤來，看了號碼，又到香火道人那裡去買籤，

故意多給他幾文錢，問他討一碗茶來吃，略略同他談兩句，乘機就問他方才燒香的女子是甚麼人。香火道人道：「聽說是制台衙門裡面甚麼人的內眷，我也不知道底細。他每月總來燒幾回香的。」我聽了，仍是茫無頭緒的，敷衍了兩句就走了，不覺悶悶不樂。我雖然不是奉西教的，然而向來也不拜偶像。今天破了我的成例，不過為的是打聽這件事；誰知例是破了，事情卻打聽不出來。當面見了真贓，勢不能不打聽個明白，站在廟門外面，呆呆的想法子。

只見他的轎子已經出來了。恰好有個馬伕牽著一匹馬走過，我便賃了他騎上了，遠遠的跟著那轎子去，要看他住在那裡。誰知他並不回家，又到一個甚麼觀音廟裡燒香去了。我好不懊惱！不便再進去碰他，只騎了馬在左近地方跑了一會。等的我心也焦了，他方才出來，我又遠遠的跟著。他卻又到一個關神廟去燒香。我不覺發煩起來，要想不跟他了，卻又捨不得當面錯過，只得按轡徐行，走將過去。只見同他做開路神的兩名督轅親兵，一個蹲在廟門外面，一個從裡面走出來，嘴裡打著湖南口音說：「噲！夥計，不要氣了，大王廟是要到明天去了。」一個道：「我們找個茶鋪子歇歇罷，嘴裡燥得很響。」一個道：「不必罷。這裡菩薩少，就要走了，等回去了我們再歇。」我聽了這話，就走到街頭等了一會，果然見他坐著轎子出來了。我再遠遠的跟著他，轉彎抹角，走了不少的路，走到一條街上，遠遠的看見他那轎子抬進一家門裡去，那兩名親兵就一直的去了。我放開轡頭，走到他那門口一看，只見一塊朱紅漆牌子，上刻著「汪公館」三個大字。我撥轉馬頭要回去，卻已經不認

得路了。我到南京雖說有了些日子，卻不甚出門；南京城裡地方又大，那裡認得許多，只得叫馬伕在前面引著走。心裡原想順路買東西，因為天上起了一片黑雲，恐怕要下雨，只得急急的回去。

今天做了他半天的跟班，才知道他是一個姓汪的內眷，累得我東西也買不成功。但不知他帶的東西，到底是繼之的失贓不是。如果是的，還不枉這一次的做跟班；要是不是的，那可真冤枉了。想了一會，拿起筆來，先寫好了一封家信，打算明天買了東西，一齊寄去。誰知這一夜就下起個傾盆大雨來，一連三四天，不曾住點。到第五天，雨小了些，我就出去買東西。打算買了回來，封包好了，到關上去問繼之，有便人帶去沒有；有的最好，要是沒有，只好交信局寄去的了。回到家時，恰好繼之已經回來了，我便同他商量，他答應了代我托人帶去。當下，我便把前幾天在城隍廟遇見那女子燒香的話，一五一十的告訴了繼之。繼之聽了，凝神想了一想道：「哦！是了，我明白了。這會好得那個家賊就要走了。」

正是：迷離倘仿疑團事，打破都從一語中。未知繼之明白了甚麼，那家賊又是誰人，且待下回再記。

第十四回　宦海茫茫窮官自縊　烽煙渺渺兵艦先沉

　　話說繼之聽了我一席話，忽然覺悟了道：「一定是這個人了。好在他兩三天之內，就要走的，也不必追究了。」我忙問：「是甚麼人？」繼之道：「我也不過這麼想，還不知道是他不是。我此刻疑心的是畢鏡江。」我道：「這畢鏡江是個甚麼樣人？大哥不提起他，我也要問問。那天我在關上，看見他同一個挑水夫在那裡下象棋，怎麼這般不自重！」繼之說：「他的出身，本來也同挑水的差不多，這又何足為奇！他本來是鎮江的一個龜子，有兩個妹子在鎮江當娼，生得有幾分姿色，一班嫖客就同他取起渾名來：大的叫做大喬，小的叫做小喬。那大喬不知嫁到哪裡去了；這小喬，就是現在督署的文案委員汪子存賞識了，娶了回去作妾。這畢鏡江就跟了來做個妾舅。子存寵上了小老婆，未免『愛屋及烏』，把他也看得同上客一般。爭奈他自己不爭氣，終日在公館裡，同那些底下人鬼混。子存要帶他在身邊教他，又沒有這個閒工夫；因此薦給我，說是不論薪水多少，只要他在外面見識見識。你想我那裡用得他著？並且派他上等的事，他也不會做；要是派個下等事給他，子存面上又過不去。所以我只好送他幾弔錢的干脩，由他住在關上。誰料他又會偷東西呢！」

　　我道：「這麼說，我碰見的大約就是小喬了？」繼之道：

「自然是的。這宗小人用心，實在可笑。我還料到他為甚麼要偷我這表呢。半個月以前，子存就得了消息，將近奉委做蕪湖電報局總辦。他恐怕子存丟下他在這裡，要叫他妹子去說，帶了他去。因為要求妹子，不能不巴結他，卻又無從巴結起，買點甚麼東西去送他，卻又沒有錢，所以只好偷了。你想是不是呢？我道：「大哥怎麼又說他將近要走了呢？莫非汪子存真是委了蕪湖電報局了麼？」繼之道：「就是這話。聽說前兩天札子已經到了。子存把這裡文案的公事交代過了，就要去接差。他前天喜孜孜的來對我說，說是子存要帶他去，給他好事辦呢。可不是幾天就要走了麼？」我道：「這個也何妨追究追究他？」繼之道：「這又何苦！這到底是名節攸關的。雖然這種人沒有甚麼名節，然而追究出來，究竟與子存臉上有礙。我那東西又不是很值錢的；就是那塊黑銅表墜，也是人家送我的。追究他做甚麼呢。」

正在說話之間，只見門上來回說：「有一個女人，帶著一個小孩子，都是穿重孝的，要來求見；說是姓陳，又沒有個片子。」繼之想了一想，歎一口氣道：「請進來罷，你們好好的招呼著。」門上答應去了。不一會，果然一個四十多歲的婦人，帶著一個十二三歲的小孩子，都是渾身重孝的，走了進來。看他那形狀，愁眉苦目，好像就要哭出來的樣子。見了繼之，跪下來就叩頭；那小孩子跟在後面，也跪著叩頭。我看了一點也不懂，恐怕他有甚麼礙著別人聽見的話，正想迴避出去，誰知他站起了來，回過身子，對著我也叩下頭去；嚇得我左不是，右不是，不知怎樣才好。等他叩完了頭，我倒樂得不迴避，聽

聽他說話了。繼之讓他坐下。那婦人就坐下開言道：「本來在這熱喪裡面，不應該到人家家裡來亂闖。但是出於無奈，求吳老爺見諒！」繼之道：「我們都是出門的人，不拘這個。這兩天喪事辦得怎樣了？此刻還是打算盤運回去呢，還是暫時在這裡呢？」那婦人道：「現在還打不定主意，萬事都要錢做主呀！此刻鬧到帶著這孩子，拋頭露面的──」說到這裡，便噎住了喉嚨，說不出話來，那眼淚便從眼睛裡直滾下來，連忙拿手帕去揩拭。繼之道：「本來怪不得陳太太悲痛。但是事已如此，哭也無益，總要早點定個主意才好。」那婦人道：「舍間的事，吳老爺盡知道的，先夫嚥了氣下來，真是除了一個棕櫚、一條草薦，再無別物的了。前天有兩位朋友商量著，只好在同寅裡面告個幫，為此特來求吳老爺設個法。」說罷，在懷裡掏出一個梅紅全帖的知啟來，交給他的小孩，遞給繼之。

　　繼之看了，遞給我。又對那婦人說道：「這件事不是這樣辦法。照這個樣子，通南京城裡的同寅都求遍了，也不中用。我替陳太太打算，不但是盤運靈柩的一件事要用錢，就是孩子們這幾年的吃飯、穿衣、唸書，都是要錢的。」那婦人道：「哪裡還打算得那麼長遠！吳老爺肯替設個法，那更是感激不盡了！繼之道：「待我把這知啟另外謄一份，明日我上衙門去，當面求藩台佽助些。只要藩台肯了，無論多少，只要他寫上一個名字就好了。人情勢利，大抵如此，眾人看見藩台也解囊，自然也高興些，應該助一兩的，或者也肯助二兩、三兩了。這是我這麼一個想法，能夠如願不能，還不知道。藩台那裡，我是一定說得動的，不過多少說不定就是了。我這裡送一百兩銀

子，不過不能寫在知啟上，不然，拿出去叫人家看見，不知說我發了多大的財呢。」那婦人聽了，連忙站起來，叩下頭去，嘴裡說道：「妾此刻說不出個謝字來，只有代先夫感激涕零的了！」說著，聲嘶喉哽，又吊下淚來。又拉那孩子過來道：「還不叩謝吳老伯！」那孩子跪下去，他卻在孩子的腦後，使勁的按了三下，那孩子的頭便崩崩崩的碰在地上，一連磕了三個響頭。繼之道：「陳太太，何苦呢！小孩子痛呀！陳太太有事請便，這知啟等我抄一份之後，就叫人送來罷。」那婦人便帶著孩子告辭道：「老太太、太太那裡，本來要進去請安，因為在這熱喪裡面，不敢造次，請吳老爺轉致一聲罷。」說著，辭了出去。

我在旁邊聽了這一問一答，雖然略知梗概，然而不能知道詳細，等他去了，方問繼之。繼之歎道：「他這件事鬧了出來，官場中更是一條危途了。剛才這個是陳仲眉的妻子。仲眉是四川人，也是個榜下的知縣，而且人也很精明的。卻是沒有路子，到了省十多年，不要說是補缺、署事，就是差事也不曾好好的當過幾個。近來這幾年，更是不得了，有人同他屈指算過，足足七年沒有差事了。你想如何不吃盡當光，窮的不得了！前幾天忽然起了個短見，居然吊死了！」這句話，把我嚇了一大跳道：「呀！怎麼吊死了！救得回來麼？」繼之道：「你不看見他麼？他這一來，明明是為的仲眉死了，出來告幫，哪裡還有救得活的話！」我道：「任是怎樣沒有路子，何至於七八年沒有差事，這也是一件奇事！」繼之歎道：「老弟，你未曾經歷過宦途，哪裡懂得這許多！大約一省裡面的候補人員，可以分

做四大宗：第一宗，是給督撫同鄉，或是世交，那不必說是一定好的了；第二宗，就是藩台的同鄉世好，自然也是有照應的；第三宗，是頂了大帽子，挾了八行書來的。有了這三宗人，你想要多少差事才夠安插？除了這三宗之外，賸下那一宗，自然是絕不相干的了，不要說是七八年，只要他的命盡長著，候到七八百年，只怕也沒有人想著他呢。這回鬧出仲眉這件事來，豈不是官場中的一個笑話！他死了的時候，地保因為地方上出了人命，就往江寧縣裡一報，少不免要來相驗。可憐他的兒子又小，又沒有個家人，害得他的夫人，拋頭露面的出來攔請免驗，把情節略略說了幾句。江寧縣已把這件事回了藩台，聞得藩台很歎了兩口氣，所以我想在藩台那裡同他設個法子。此刻請你把這知啟另寫一個，看看有不妥當的，同他刪改刪改，等我明天拿去。」

我聽了這番話，才曉得這宦海茫茫，竟與苦海無二的。翻開那知啟重新看了一遍，詞句尚還妥當，不必改削的了，就同他再謄出一份來。翻到末頁看時，已經有幾個寫上欣助的了，有助一千錢的，也有助一元的，甚至於有助五角的，也有助四百文的，不覺發了一聲歎。回頭來要交給繼之，誰知繼之已經出去了。我放下了知啟，也踱出去看看。

走到堂屋裡，只見繼之拿著一張報紙，在那裡發稜。我道：「大哥看了甚麼好新聞，在這裡出神呢？」繼之把新聞紙遞給我，指著一條道：「你看我們的國事怎麼得了！」我接過來，依著繼之所指的那一條看下去，標題是「兵輪自沉」四個字，

其文曰：

馭遠兵輪自某處開回上海，於某日道出石浦，遙見海平線上，一縷濃煙，疑為法兵艦。管帶大懼，開足機器，擬速逃竄。覺來船甚速，管帶益懼，遂自開放水門，將船沉下，率船上眾人，乘舢舨渡登彼岸，捏報倉卒遇敵，致被擊沉云。刻聞上峰將徹底根究，並劄上海道，會商製造局，設法前往撈取矣。

我看了不覺咋舌道：「前兩天聽見濮固修說是打沉的，不料有這等事！」繼之歎道：「我們南洋的兵船，早就知道是沒用的了，然而也料想不到這麼一著。」我道：「南洋兵船不少，豈可一概抹煞？」繼之道：「你未從此中過來，也難怪你不懂得。南洋兵船雖然不少，叵奈管帶的一味知道營私舞弊，哪裡還有公事在他心上。你看他們帶上幾年兵船，就都一個個的席豐履厚起來，哪裡還肯去打仗！」我道：「帶一個兵船，哪裡有許多出息？」繼之道：「這也一言難盡。剋扣一節，且不要說他；單只領料一層，就是了不得的了。譬如他要領煤，這裡南京是沒有煤賣的，照例是到支應局去領價，到上海去買。他領了一百噸的煤價到上海去，上海是有一家專供應兵船物料的鋪家，彼此久已相熟的，他到那裡去，只買上二三十噸。」我咋道：「那麼那七八十噸的價，他一齊吞沒了！」繼之道：「這又不能。他在這七八十噸價當中，提出二成賄了那鋪家，叫他帳上寫了一百噸；恐怕他與店裡的帳目不符，就教他另外立一個暗記號，開支了那七八十噸的價銀就是了。你想他們這樣辦法，就是吊了店家帳簿來查，也查不出他的弊病呢。有時

他們在上海先向店家取了二三十噸煤，卻出他個百把噸的收條，叫店家自己到支應局來領價，也是這麼辦法。你說他們發財不發財呢！」

我道：「那許多兵船，難道個個管帶都是這麼著麼？而且每一號兵船，未必就是一個管帶到底。頭一個作弊罷了，難道接手的也一定是這樣的麼？」繼之道：「我說你到底沒有經練，所以這些人情世故一點也不懂。你說誰是見了錢不要的？而且大眾都是這樣，你一個人卻獨標高潔起來，那些人的弊端，豈不都叫你打破了？只怕一天都不能容你呢！就如我現在辦的大關，內中我不願意要的錢，也不知多少，然而歷來相沿如此，我何犯著把他叫穿了，叫後來接手的人埋怨我；只要不另外再想出新法子來舞弊，就算是個好人了。」

我道：「歷來的督撫難道都是睡著的，何以不徹底根查一次？」繼之道：「你又來了！督撫何曾睡著，他比你我還醒呢。他要是將一省的弊竇都釐剔乾淨，他又從哪裡調劑私人呢？我且現身說法，說給你聽：我這大關的差事，明明是給藩台有了交情，他有心調劑我的，所以我並未求他，他出於本心委給了我；若是沒有交情的，求也求不著呢。其餘你就可以類推了。」正說話時，忽報藩台著人來請，繼之便去更衣。

繼之這一去，有分教：大善士奇形畢現，苦災黎實惠難沾。未知藩台請繼之去有甚麼事，且待下回再記。

第十五回　論善士微言議賑捐　見招貼書生談會黨

當下繼之換了衣冠，再到書房裡，取了知啟道：「這回只怕是他的運氣到了。我本來打算明日再去，可巧他來請，一定是單見的，更容易說話了。」說罷，又叫高昇將那一份知啟先送回去，然後出門上轎去了。

我左右閒著沒事，就走到我伯父公館裡去望望。誰知我伯母病了，伯父正在那裡納悶，少不免到上房去問病。坐了一會，看著大家都是無精打彩的，我就辭了出來。在街上看見一個人在那裡貼招紙，那招紙只有一寸來寬，五六寸長，上面寫著「張大仙有求必應」七個字，歪歪的貼在牆上。我問貼招紙的道：「這張大仙是甚麼菩薩？在哪裡呢？」那人對我笑了一笑，並不言語。我心中不覺暗暗稱奇。只見他走到十字街口，又貼上一張，也是歪的。我不便再問他，一徑走了回去。

繼之卻等到下午才回來，已經換上便衣了。我問道：「方伯那裡有甚麼事呢？」繼之道：「說也奇怪，我正要求他寫捐，不料他今天請我，也是叫我寫捐，你說奇怪不奇怪？我們今天可謂交易而退了。」說到這裡，跟去的底下人送進帖袋來，繼之在裡面抽出一本捐冊來，交給我看。我翻開看時，那知啟也夾在裡面，藩台已經寫上了二十五兩，這五字卻像是塗改過的。

我道：「怎麼寫這幾個字，也錯了一個？」繼之道：「不是錯的，先是寫了二十四兩，後來檢出一張二十五兩的票子來，說是就把這個給了他罷，所以又把那『四』字改做『五』字。」我道：「藩台也只送得這點，怪不得大哥送一百兩，說不能寫在知啟上了，寫了上去，豈不是要壓倒藩台了麼？」繼之道：「不是這等說，這也沒有甚麼壓倒不壓倒，看各人的交情罷了。其實我同陳仲眉並沒有大不了的交情，不過是惺惺惜惺惺的意思。但是寫了上去，叫別人見了，以為我舉動闊綽，這風聲傳了出去，那一班打抽豐的來個不了，豈不受累麼？說也好笑，去年我忽然接了上海寄來的一包東西，打開看時，卻是兩方青田石的圖書，刻上了我的名號。一張白折扇面，一面畫的是沒神沒彩的兩筆花卉，一面是寫上幾個怪字，都是寫的我的上款。最奇怪的是稱我做『夫子大人』。還有一封信，那信上說了許多景仰感激的話，信末是寫著『門生張超頓首』六個字。我實在是莫名其妙，我從哪裡得著這麼一個門生，連我也不知道，只好不理他。不多幾天，他又來了一封信，仍然是一片思慕感激的話，我也不曾在意。後來又來了一封信，訴說讀書困苦，我才悟到他是要打把勢的，封了八元銀寄給他，順便也寫個信問他為甚這等稱呼。誰知他這回卻連回信也沒有了，你道奇怪不奇怪？今年同文述農談起，原來述農認得這個人，他的名字是沒有一定的，是一個讀書人當中的無賴，終年在外頭靠打把勢過日子的。前年冬季，上海格致書院的課題是這裡方伯出的，齊了卷寄來之後，方伯交給我看，我將他的卷子取了超等第二。我也忘記了他捲上是個甚麼名字了。自從取了他超等之後，他就改了名字，叫做『張超』。然而我總不明白他，為甚這麼神

通廣大，怎樣知道是我看的卷，就自己願列門牆，叫起我老師來？」我道：「這個人也可以算得不要臉的了！」繼之歎道：「臉是不要的了，然而據我看來，他還算是好的，總算不曾下流到十分。你不知道現在的讀書人，專習下流的不知多少呢！」

　　說話時我翻開那本捐冊來看，上面粘著一張紅單帖，印了一篇小引，是募捐山西賑款的，便問道：「這是請大哥募捐的，還是怎樣？」繼之道：「這是上海寄來的。上海這幾年裡面，新出了一位大善士，叫做甚麼史紹經，竭盡心力的去做好事。這回又寄了二百份冊子來，給這裡藩台，要想派往各州縣募捐。你想這江蘇省裡，連海門廳算在裡面，統共只有八府、三州、六十八州縣，內中還有一半是蘇州那邊藩台管的，哪裡派得了一百冊？只好省裡的同寅也派了開來，只怕還有得多呢。」

　　我道：「這位先生可謂勇於為善的了。」繼之笑了一笑道：「豈但勇於為善，他這番送冊子來，還要學那古之人與人為善呢。其實這件事我就很不佩服。」我詫異道：「做好事有甚麼不佩服？」繼之道：「說起來，這句話是我的一偏之見。我以為這些善事，不是我們做的。我以為一個人要做善事，先要從切近地方做起，第一件，對著父母先要盡了子道，對著弟兄要盡了弟道，對了親戚本族要盡了親誼之道，然後對了朋友要盡了友道。果然自問孝養無虧了，所有兄弟、本族、親戚、朋友，那能夠自立，綽然有餘的自不必說，那貧乏不能自立的，我都能夠照應得他妥妥貼貼，無憂凍餒的了，還有餘力，才可以講究去做外面的好事。所以孔子說：『博施濟眾，堯舜猶病。』

我不信現在辦善事的人,果然能夠照我這等說,由近及遠麼?」我道:「倘是人族大的,就是本族、親戚兩項,就有上千的人,還有不止的,究的總要佔了一半,還有朋友呢,怎樣能都照應得來?」繼之道:「就是這個話。我舍間在家鄉雖不怎麼,然而也算得是一家富戶的了。先君在生時,曾經捐了五萬銀子的田產做贍族義田,又開了幾家店舖,把那窮本家都延請了去,量材派事。所以敝族的人,希冀可以免了饑寒。還有親戚呢,還是照應不了許多呀,何況朋友呢。試問現在的大善士,可曾想到這一著?」

我道:「碰了荒年,也少不了這班人。不然,鬧出那鋌而走險的,更是不得了了。」繼之道:「這個自然。我這話並不是叫人不要做善事,不過做善事要從根本上做起罷了。現在那一班大善士,我雖然不敢說沒有從根中做起的,然而沽名釣譽的,只怕也不少。」我道:「三代以下惟恐不好名,能夠從行善上沽個名譽也罷了。」繼之道:「本來也罷了,但還不止這個呢。他們起先投身入善會,做善事的時候,不過是一個光蛋;不多幾年,就有好幾個甲第連雲起來了。難道真是天富善人麼?這不是我說刻薄話,我可有點不敢相信的了。」我指著冊子道:「他這上面,不是刻著『經手私肥,雷殛火焚』麼?」繼之笑道:「你真是小孩子見識。大凡世上肯拿出錢來做善事的,哪裡有一個是認真存了仁人惻隱之心,行他那民胞物與的志向!不過都是在那裡邀福,以為我做了好事,便可以望上天默佑,萬事如意的。有了這個想頭,他才肯拿出錢來做好事呢。不然,一個銅錢一點血,他哪裡肯拿出來。世人心上都有了這一層迷

信,被那善士看穿了,所以也拿這迷信的法子去堅他的信,於是乎就弄出這八個字來。我恐怕那雷沒有閒工夫去處處監督著他呢。」我道:「究竟他收了款,就登在報上,年年還有徵信錄,未必可以作弊。」繼之道:「別的我不知,有人告訴我一句話,卻很在理上。他說,他們一年之中,吃沒那無名氏的錢不少呢。譬如這一本冊子,倘是寫滿了,可以有二三百戶,內中總有許多不願出名的,隨手就寫個『無名氏』。那捐的數目,也沒有甚麼大上落,總不過是一兩元,或者三四元,內中總有同是無名氏,同是那個數目的。倘使有了這麼二三十個無名氏同數目的,他只報出六七個或者十個八個來。就捐錢的人,只要看見有了個無名氏,就以為是自己了,那個肯為了幾元錢,去追究他呢。這個話我雖然不知道是真的,是偽的,然而沒有一點影子,只怕也造不出這個謠言來。還有一層:人家送去做冬賑的棉衣棉褲,只要是那善士的親戚朋友所用的轎班、車伕、老媽子,那一個身上沒有一套,還有一個人佔兩三套的。雖然這些也是窮人,然而比較起被災的地方那些災黎,是那一處輕,那一處重呢?這裡多分了一套,那裡就少了一套,況且北邊地方,又比南邊來得冷,認真是一位大善士,是拿人家的賑物來送人情的麼?單是這一層,我就十二分不佩服了。」

我道:「那麼說,大哥這回還捐麼?還去勸捐麼?」繼之道:「他用大帽子壓下來,只得捐點;也只得去勸上十戶八戶,湊個百十來元錢,交了卷就算了。你想我這個是受了大帽子壓的才肯捐。還有明日我出去勸捐起來,那些捐戶就是講交情的了。問他的本心實在不願意捐,因為礙著我的交情,好歹化個

幾元錢。再問他的本心，他那幾元錢，就猶如送給我的一般的了。加了方才說的希冀邀福的一班人，共是三種。行善的人只有這三種，辦賑捐的法子也只有這三個，你想世人那裡還有個實心行善的呢？」說罷，取過冊子，寫了二十元；又寫了個條子，叫高昇連冊子一起送去。他這是送到那一位朋友處募捐，我可不曾留心了。又取過那知啟來，想了一想，只寫上五兩。我笑道：「送了一百兩，只寫個五兩，這是個倒九五呢。」繼之道：「這上頭萬不能寫的太多，因為恐怕同寅的看見我送多了，少了他送不出，多了又送不起，豈不是叫人家為難麼。」說著，又拿鑰匙開了書櫃，在櫃內取出一個小拜匣，在拜匣裡面，翻出了三張字紙，拿火要燒。我問道：「這又是甚麼東西？」繼之道：「這是陳仲眉前後借我的二百元錢。他一定要寫個票據，我不收，他一定不肯，只得收了。此刻還要他做甚麼呢。」說罷，取火燒了。又對我說道：「請你此刻到關上走一次罷。天已不早了，因為關上那些人，每每要留難人家的貨船，我說了好幾次，總不肯改。江面又寬，關前面又沒有好好的一個靠船地方，把他留難住了，萬一晚上起了風，叫人家怎樣呢！我在關上，總是監督著他們，驗過了馬上就給票放行的。今日你去代我辦這件事罷。明日我要在城裡跑半天，就是為仲眉的事，下午出城，你也下午回來就是了。」

我答應了，騎馬出城，一徑到關上去。發放了幾號船，天色已晚了，叫廚房裡弄了幾樣菜，到述農房裡同他對酌。述農笑道：「你這個就算請我了麼？也罷。我聽見繼翁說你在你令伯席上行得好酒令，我們今日也行個令罷。」我道：「兩個人

行令乏味得很,我們還是談談說說罷。我今日又遇了一件古怪的事,本來想問繼翁,因為談了半天的賑捐就忘記了,此刻又想起來了。」述農道:「甚麼事呢?到了你的眼睛裡,甚麼事都是古怪的。」我就把遇見貼招紙的述了一遍。述農道:「這是人家江湖上的事情,你問他做甚麼。」我道:「江湖上甚麼事?倒要請教,到底這個張大仙是甚麼東西?」述農道:「張大仙並沒有的,是他們江湖上甚麼會黨的暗號,有了一個甚麼頭目到了,住在哪裡,恐怕他的會友不知道,就出來滿處貼了這個,他們同會的看了就知道了。只看那條子貼的底下歪在那一邊,就往那一邊轉彎;走到有轉彎的地方,留心去看,有那條子沒有,要是沒有,還得一直走;但見了條子,就照著那歪的方向轉去,自然走到他家。」我道:「哪裡認得他家門口呢?」述農道:「他門口也有記認,或者掛著一把破蒲扇,或者掛著一個破燈籠,甚麼東西都說不定。總而言之,一定是個破舊不堪的。」我道:「他這等暗號已經被人知道了,不怕地方官拿他麼?」述農道:「拿他做甚麼!到他家裡,他原是一個好好的人,誰敢說他是會黨。並且他的會友到他家去,打門也有一定的暗號,開口說話也有一定的暗號,他問出來也是暗號,你答上去也是暗號,樣樣都對了他才招接呢。」我道:「他這暗號是甚麼樣的呢?你可──」我這一句話還不曾說完,忽聽得轟的一聲,猶如天崩地塌一般,跟著又是一片澎湃之聲,把門裡的玻璃窗都震動了,桌上的杯箸都直跳起來,不覺嚇了一跳。

正是:忽來霹靂轟天響,打斷紛披屑玉談。未知那聲響究

竟是甚麼事，且待下回再記。

吳趼人/ Johnrain Wu

第十六回　觀演水雷書生論戰事　接來電信遊子忽心驚

　　這一聲響不打緊，偏又接著外面人聲鼎沸起來，嚇得我吃了一大驚。述農站起來道：「我們去看看來。」說著，拉了我就走。一面走，一面說道：「今日操演水雷，聽說一共試放三個，趕緊出去，還望得見呢。」我聽了方才明白。原來近日中法之役，尚未了結；這幾日裡，又聽見台灣吃了敗仗，法兵已在基隆地方登岸，這裡江防格外吃緊，所以制台格外認真，吩咐操演水雷，定在今夜舉行。我同述農走到江邊一看，是夜宿雨初晴，一輪明月自東方升起，照得那浩蕩江波，猶如金蛇萬道一般，吃了幾杯酒的人，到了此時，倒也覺得一快。只可惜看演水雷的人多，雖然不是十分擠擁，卻已是立在人叢中的了。忽然又是轟然一聲，遠響四應。那江水陡然間壁立千仞。那一片澎湃之聲，便如風捲松濤。加以那山鳴谷應的聲音，還未斷絕。兩種聲音，相和起來。這裡看的人又是哄然一響。我生平的耳朵裡，倒是頭一回聽見。接著又是演放一個。雖不是甚麼「心曠神怡」的事情，也可以算得耳目一新的了。

　　看罷，同述農回來，洗盞更酌。談談說說，又說到那會黨的事。我再問道：「方纔你說他們都有暗號，這暗號到底是怎麼樣的？」述農道：「這個我哪裡得知，要是知道了，那就連我也是會黨了。他們這個會黨，聲勢也很大，內裡面戴紅頂的

大員也不少呢。」我道：「既是那麼說，你就是會黨，也不辱沒你了。」述農道：「罷，罷，我彀不上呢。」我道：「究竟他們辦些甚麼事呢？」述農道：「其實他們空著沒有一點事，也不見得怎麼為患地方，不過聲勢浩大罷了。倘能利用他呢，未嘗不可借他們的力量辦點大事；要是不能利用他，這個養癰貽患，也是不免的。」

正在講論時，忽然一個人闖了進來，笑道：「你們吃酒取樂呢！」我回頭一看，不覺詫異起來，原來不是別人，正是繼之，還穿著衣帽呢。我道：「大哥不說明天下午出城麼？怎麼這會來了？」繼之坐下道：「我本來打算明天出城，你走了不多幾時，方伯又打發人來說，今天晚上試演水雷，制台、將軍都出城來看，叫我也去站個班。我其實不願意去獻這個慇勤，因為放水雷是難得看見的，所以出來趁個熱鬧。因為時候不早了，不進城去，就到這裡來。」我道：「公館裡沒有人呢。」繼之道：「偶然一夜，還不要緊。」一面說著，卸去衣冠道：「我到帳房裡去去就來，我也吃酒呢。」述農道：「可是又到帳房裡去拿錢給我們用呢？」繼之笑了一笑，對我道：「我要交代他們這個。」說罷，彎腰在靴統裡，掏出那本捐冊來道：「叫他們到往來的那兩家錢鋪子裡去寫兩戶，同寅的朋友，留著辦陳家那件事呢。」說罷，去了。歇了一會又過來。我已經叫廚房裡另外添上兩樣菜，三個人藉著吃酒，在那裡談天。因為講方才演放水雷，談到中法戰事。繼之道：「這回的事情，糜爛極了！台灣的敗仗，已經得了官報了。那一位劉大帥，本來是個老軍務，怎麼也會吃了這個虧？真是難解！至於馬江那

一仗，更是傳出許多笑話來。有人說那位欽差，只聽見一聲炮響，嚇得馬上就逃走了，一隻腳穿著靴子，一隻腳還沒有穿襪子呢。又有人說不是的，他是坐了轎子逃走的，轎子後面，還掛著半隻火腿呢。剛才我聽見說，督署已接了電諭，將他定了軍罪了。前兩天我看見報紙上有一首甚麼詞，詠這件事的。福建此時總督、船政，都是姓何，藩台、欽差都是姓張，所以我還記得那詞上兩句是：『兩個是傅粉何郎，兩個是畫眉張敞。』」我道：「這兩句就俏皮得很！」繼之道：「俏皮麼？我看輕薄罷了。大凡譏彈人家的話，是最容易說的；你試叫他去辦起事來，也不過如此，只怕還不及呢。這軍務的事情，何等重大！一旦敗壞了，我們旁聽的，只能生個恐懼心，生個憂憤心，哪裡還有工夫去嬉笑怒罵呢？其實這件事情，只有政府擔個不是，這是我們見得到，可以譏彈他的。」述農道：「怎麼是政府不是呢？」繼之道：「這位欽差年紀又輕，不過上了幾個條陳，究竟是個紙上空談，並未見他辦過實事，怎麼就好叫他獨當一面，去辦這個大事呢？縱使他條陳中有可采之處，也應該叫一個老於軍務的去辦，給他去做個參謀、會辦之類，只怕他還可以有點建設，幫著那正辦的成功呢。像我們這班讀書人裡面，很有些聽見放鞭爆還嚇了一跳的，怎麼好叫他去看著放大炮呢？就像方才去看演放水雷，這不過是演放罷了，在那裡伺候同看的人，聽得這轟的一聲，就很有幾個抖了一抖，吐出舌頭的，還有舉起雙手，做勢子去擋的。」我同述農不覺笑了起來。繼之又道：「這不過演放兩三響已經這樣了，何況炮火連天，親臨大敵呢，自然也要逃走了。然而方纔那一班吐舌頭、做手勢的，你若同他說起馬江戰事來，他也是一味的譏

評謾罵,試問配他罵不配呢?」當下一面吃酒,一面談了一席話,酒也夠了,菜也殘了,撤了出去,大家散坐。又到外面看了一回月色,各各就寢。

到了次日,我因為繼之已在關上,遂進城去,賃了一匹馬,按轡徐行。走到城內不多點路,只見路旁有一張那張大仙的招紙,因想起述農昨夜的話,不知到底確不確,我何妨試去看看有甚麼影跡。就跟著那招紙歪處,轉了個彎,一路上留心細看,只見了招紙就轉彎,誰知轉得幾轉,那地方就慢慢的冷落起來了。我勒住馬想道:「倘使迷了路,便怎麼好?」忽又回想道:「不要緊,我只要回來時也跟著那招紙走,自然也走到方才來的地方了。」忽聽得那馬伕說了幾句話,我不曾留心,不知他說甚麼,並不理他,依然向前而去。那馬伕在後面跟著,又說了幾句,我一些也聽不懂,回頭問道:「你說甚麼呀?」他便不言語了。我又向前走,走到一處,抬頭一望,前面竟是一片荒野,暗想這南京城裡,怎麼有這麼大的一片荒地!

正走著,只見路旁一株紫楊樹上,也粘了這麼一張。跟著他轉了一個彎,走了一箭之路,路旁一個茅廁,牆上也有一張。順著他歪的方向望過去時,那邊一帶有四五十間小小的房子,那房子前面就是一片空地,那裡還憩著一乘轎子。恰好看見一家門首有人送客出來,那送客的只穿了一件斗紋布灰布袍子,並沒有穿馬褂,那客人倒是衣冠楚楚的。我一面看,一面走近了,見那客人生的一張圓白臉兒,八字鬍子,好生面善,只是想不起來。那客上了那乘轎時,這裡送客的也進去了。我看他

那門口，又矮又小，暗想這種人家，怎樣有這等闊客。猛抬頭看見他簷下掛著一把破掃帚，暗想道：「是了，述農的話是不錯的了。」騎在馬上，不好只管在這裡呆看，只得仍向前行。行了一箭多路，猛然又想起方纔那個客人，就是我在元和船上看見他扮官做賊，後來繼之說他居然是官的人。又想起他在船上給他夥伴說的話，嘰嘰咕咕聽不懂的，想來就是他們的暗號暗話，這個人一定也是會黨。猛然又想起方纔那馬伕同我說過兩回話，我也沒有聽得出來，只怕那馬伕也是他們會黨裡人，見我一路上尋看那招紙，以為我也是他們一夥的，拿那暗話來問我，所以我兩回都聽得不懂。

想到這裡，不覺沒了主意。暗想我又不是他們一夥，今天尋訪的情形，又被他看穿了，此時又要撥轉馬頭回去，越發要被他看出來，還要疑心我暗訪他們做甚麼呢。若不回馬，只管向前走，又認不得那條路可以繞得回去，不要鬧出個笑話來？並且今天不能到家下馬，不要叫那馬伕知道了我的門口才好。不然，叫他看見了吳公館的牌子，還當是官場裡暗地訪查他們的蹤跡，在他們會黨裡傳播起來，不定要鬧個甚麼笑話呢。思量之間，又走出一箭多路。因想了個法子，勒住馬，問馬伕道：「我今天怎麼走迷了路呢？我本來要到夫子廟裡去，怎麼走到這裡來了？」馬伕道：「怎麼，要到夫子廟？怎不早點說？這冤枉路才走得不少呢！」我道：「你領著走罷，加你點馬錢就是了。」馬伕道：「撥過來呀。」說著，先走了，到那片大空地上，在這空地上橫截過去，有了幾家人家，彎彎曲曲的走過去，又是一片空地。走完了，到了一條小衖，僅僅容得一人一

騎。穿盡了小街，便是大街。到了此地，我已經認得了。此處離繼之公館不遠了，我下了馬說道：「我此刻要先買點東西，夫子廟不去了，你先帶了馬去罷。」說罷，付了馬錢，又加了他幾文，他自去了，我才慢慢的走了回去。我本來一早就進城的，因為繞了這大圈子，鬧到十一點鐘方才到家，人也乏了，歇息了好一會。

吃過了午飯，因想起我伯母有病，不免去探望探望，就走到我伯父公館裡去。我伯父也正在吃飯呢，見了我便問道：「你吃過飯沒有？」我道：「吃過了，來望伯母呢，不知伯母可好了些？」伯父道：「總是這麼樣，不好不壞的。你來了，到房裡去看看他罷。」我聽說就走了進去。只見我伯母坐在床上，床前安放一張茶几，正伏在茶几上啜粥。床上還坐著一個十三四歲的丫頭在那裡捶背。我便問道：「伯母今天可好些？」我伯母道：「侄少爺請坐。今日覺著好點了。難得你惦記著來看看我。我這病，只怕難得好的了。」我道：「那裡來的話。一個人誰沒有三天兩天的病，只要調理幾天，自然好了。」伯母道：「不是這麼說。我這個病時常發作，近來醫生都說要成個癆病的了。我今年五十多歲的人了，如果成了癆病，還能夠耽擱得多少日子呢！」我道：「伯母這回得病有幾天了？」伯母道：「我一年到頭，那一天不是帶著病的！只要不躺在床上，就算是個好人。這回又躺了七八天了。」我道：「為甚不給侄兒一個信，也好來望望？侄兒直到昨天來了才知道呢。」伯母聽了歎一口氣，推開了粥碗，旁邊就有一個傭婦走過來，連茶几端了去。我伯母便躺下道：「侄少爺，你到床跟前的椅子上

坐下，我們談談罷。」我就走了過去坐下。

　　歇了一歇，我伯母又嘆了一口氣道：「侄少爺，我自從入門以後，雖然生過兩個孩子，卻都養不住，此刻是早已絕望的了。你伯父雖然討了兩個姨娘，卻都是同石田一般的。這回我的病要是不得好，你看可憐不可憐？」我道：「這是甚麼話！只要將息兩天就好了，那醫生的話未必都靠得住。」伯母又道：「你叔叔聽說有兩個兒子，他又遠在山東，並且他的脾氣古怪得很，這二十年裡面，絕跡沒有一封信來過。你可曾通過信？」我道：「就是去年父親亡故之後，曾經寫過一封信去，也沒有回信。並且侄兒也不曾見過，就只知道有這麼一位叔叔就是了。」伯母道：「我因為沒有孩子，要想把你叔叔那個小的承繼過來，去了十多封信，也總不見有一封信來。論起來，總是你伯父窮之過，要是有了十萬八萬的家當，不要說是自己親房，只怕那遠房的也爭著要承繼呢。你伯父常時說起，都說侄少爺是很明白能幹的人，將來我有個甚麼三長兩短，侄少爺又是獨子，不便出繼，只好請侄少爺照應我的後事，兼祧過來。不知侄少爺可肯不肯？」我道：「伯母且安心調理，不要性急，自然這病要好的，此刻何必耽這個無謂的心思。做侄兒的自然總盡個晚輩的義務，伯母但請放心，不要胡亂耽心思要緊。」一面說話時，只見伯母昏昏沉沉的，像是睡著了。床上那小丫頭，還在那裡捶著腿。我便悄悄的退了出來。

　　伯父已經吃過飯，往書房裡去了，我便走到書房裡去。只見伯父躺在煙床上吃煙，見了我便問道：「你看伯母那病要緊

麼？」我道：「據說醫家說是要成癆病，只要趁早調理，怕還不要緊。」伯父站起來，在護書裡面檢出一封電報，遞給我道：「這是給你的。昨天已經到了，我本想叫人給你送去，因為我心緒亂得很，就忘了。」我急看那封面時，正是家鄉來的，吃了一驚。忙問道：「伯父翻出來看過麼？」伯父道：「我只翻了收信的人名，見是轉交你的，底下我就沒有翻了，你自己翻出罷。」我聽得這話，心中十分忙亂，急急辭了伯父，回到繼之公館，手忙腳亂的，檢出《電報新編》，逐字翻出來。誰知不翻猶可，只這一翻，嚇得我：

　　魂飛魄越心無主，膽裂肝摧痛欲號！要知翻出些甚麼話來，且待下回再記。

第十七回　整歸裝遊子走長途　抵家門慈親喜無恙

你道翻出些甚麼來？原來第一個翻出來是個「母」字，第二個是「病」字；我見了這兩個字已經急了，連忙再翻那第三個字時，禁不得又是一個「危」字。此時只嚇得我手足冰冷！忙忙的往下再翻，卻是一個「速」字，底下還有一個字，料來是個「歸」字、「回」字之類，也無心去再翻了。連忙懷了電報，出門騎了一匹馬，飛也似的跑到關上，見了繼之，氣也不曾喘定，話也說不出來，倒把繼之嚇了一跳。我在懷裡掏出那電報來，遞給繼之道：「大哥，這會叫我怎樣！」繼之看了道：「那麼你趕緊回去走一趟罷。」我道：「今日就動身，也得要十來天才得到家，叫我怎麼樣呢！」繼之道：「好兄弟，急呢，是怪不得你急，但是你急也沒用。今天下水船是斷來不及了，明天動身罷。」我呆了半晌道：「昨天托大哥的家信，寄了麼？」繼之道：「沒有呢，我因為一時沒有便人，此刻還在家裡書桌子抽屜裡。你令伯知道了沒有呢？」我道：「沒有。」繼之道：「你進城去罷。到令伯處告訴過了，回去拿了那家信銀子，仍舊趕出城來，行李鋪蓋也叫他們給你送出來。今天晚上，你就在這裡住了，明日等下水船到了，就在這裡叫個劃子劃了去，豈不便當？」

我聽了不敢耽擱，一匹馬飛跑進城，見了伯父，告訴了一

切,又到房裡去告訴了伯母。伯母歎道:「到底嬸嬸好福氣,有了病,可以叫侄少爺回去;像我這個孤鬼——」說到這裡,便嚥住了。憩了一憩道:「侄少爺回去,等嬸嬸好了,還請早點出來,我這裡很盼個自己人呢。今天早起給侄少爺說的話,我見侄少爺沒有甚麼推托,正自歡喜,誰知為了嬸嬸的事,又要回去。這是我的孤苦命!侄少爺,你這回再到南京,還不知道見得著我不呢!」我正要回答,伯父慢騰騰的說道:「這回回去了,伏伺得你母親好了,好歹在家裡,安安分分的讀書,用上兩年功,等起了服,也好去小考。不然,就捐個監去下場。我這裡等王姐香的利錢寄到了,就給你寄回去。還出來鬼混些甚麼!小孩子們,有甚麼脾氣不脾氣的!前回你說甚麼不歡喜作八股,我就很想教訓你一頓,可見得你是個不安分、不就範圍的野性子。我們家的子侄,誰像你來!」我只得答應兩個「是」字。伯母道:「侄少爺,你無論出來不出來,請你務必記著我。我雖然沒有甚麼好處給你,也是一場情義。」我方欲回答,我伯父又問道:「你幾時動身?」我道:「今日來不及了,打算明日就動身。」伯父道:「那麼你早點去收拾罷。」

　　我就辭了出來,回去取了銀子。那家信用不著,就撕掉了。收拾過行李,交代底下人送到關上去。又到上房裡,別過繼之老太太與及繼之夫人,不免也有些珍重的話,不必細表。當下我又騎了馬,走到大關,見過繼之。繼之道:「你此刻不要心急,不要在路上自己急出個病來!」我道:「但我所辦的書啟的事,叫哪個接辦呢?」繼之道:「這個你盡放心,其實我抽個空兒,自己也可辦了,何況還有人呢。你這番回去,老伯母

好了，可就早點出來。這一向盤桓熟了，倒有點戀戀不捨呢。」我就把伯父叫我在家讀書的話，述了一遍。繼之笑了一笑，並不說話。憩了一會，述農也來勸慰。

　　當夜我晚飯也不能不咽，那心裡不知亂的怎麼個樣子。一夜天翻來覆去，何曾合得著眼！天還沒亮就起來了，呆呆的坐到天明。走到簽押房，繼之也起來了，正在那裡寫信呢。見了我道：「好早呀！」我道：「一夜不曾睡著，早就起來了。大哥為甚麼也這麼早？」繼之道：「我也替你打算了一夜。你這回只剩了這一百兩銀子，一路做盤纏回去，總要用了點。到了家，老伯母的病，又不知怎麼樣，一切醫藥之費，恐怕不夠，我正在代你躊躇呢。」我道：「費心得很！這個只好等回去了再說罷。」繼之道：「這可不能。萬一回去真是不夠用，那可怎麼樣呢？我這裡寫著一封信，你帶在身邊。用不著最好，倘是要用錢時，你就拿這封信到我家裡去。我接我家母出來的時候，寫了信託我一位同族家叔，號叫伯衡的，代我經管著一切租米。你把這信給了他，你要用多少，就向他取多少，不必客氣。到你動身出來的時候，帶著給我匯五千銀子出來。」我道：「萬一我不出來呢？」繼之道：「你怎麼會不出來！你當真聽令伯的話，要在家用功麼？他何嘗想你在家用功，他這話是另外有個道理，你自己不懂，我們旁觀的是很明白的。」說罷，寫完了那封信，又打上一顆小小的圖書，交給我。又取過一個紙包道：「這裡面是三枝土朮，一枝肉桂，也是人家送我的，你也帶在身邊，恐怕老人家要用得著。」我一一領了，收拾起來。此時我感激多謝的話，一句也說不出來，不知怎樣才好。

一會梳洗過了，吃了點心。繼之道：「我們也不用客氣了。此時江水淺，漢口的下水船開得早，恐怕也到得早，你先走罷。我昨夜已經交代留下一隻巡船送你去的，情願搖到那裡，我們等他。」於是指揮底下人，將行李搬到巡船上去。述農也過來送行。他同繼之兩人，同送我到巡船上面，還要送到洋船，我再三辭謝。繼之道：「述農恐怕有事，請先上岸罷。我送他一程，還要談談。」述農聽說就別去了。繼之一直送我到了下關。等了半天，下水洋船到了，停了輪，巡船搖過去。我上了洋船，安置好行李。這洋船一會兒就要開的，繼之匆匆別去。

我經過一次，知道長江船上人是最雜的，這回偏又尋不出房艙，坐在散艙裡面，守著行李，寸步不敢離開。幸得過了一夜，第二天上午早就到了上海了，由客棧的夥伴，招呼我到洋涇濱謙益棧住下。這客棧是廣東人開的，棧主人叫做胡乙庚，招呼甚好。我托他打聽幾時有船。他查了一查，說道：「要等三四天呢。」我越發覺得心急如焚，然而也是沒法的事，成日裡猶如坐在針氈上一般，只得走到外面去散步消遣。

卻說這洋涇濱各家客棧，差不多都是開在沿河一帶，只有這謙益棧是開在一個巷子裡面。這巷子叫做嘉記衖。這嘉記衖，前面對著洋涇濱，後面通到五馬路的。我出得門時，便望後面踱去。剛轉了個彎，忽見路旁站著一個年輕男子，手裡抱著一個鋪蓋，地下還放著一個鞋籃。旁邊一個五十多歲的婦人，在那裡哭。我不禁站住了腳，見那男子只管惡狠狠的望著那婦人，一言不發。我忍不住，便問是甚麼事。那男子道：「我是蘇州

航船上的人。這個老太婆來趁船，沒有船錢。他說到上海來尋他的兒子，尋著他兒子，就可以照付的了。我們船主人就趁了他來，叫我拿著行李，同去尋他兒子收船錢。誰知他一會又說在甚麼自來水廠，一會又說在甚麼高昌廟南鐵廠，害我跟著他跑了二三十里的冤枉路，哪裡有他兒子的影兒！這會又說在甚麼客棧了，我又陪著他到這裡，家家客棧都問過了，還是沒有。我哪裡還有工夫去跟他瞎跑！此刻只要他還了我的船錢，我就還他的行李。不然，我只有拿了他的行李，到船上去交代的了。你看此刻已經兩點多鐘了，我中飯還沒有吃的呢。」我聽了，又觸動了母子之情，暗想這婦人此刻尋兒子不著，心中不知怎樣的著急，我母親此刻病在床上，盼我回去，只怕比他還急呢。便問那男子道：「船錢要多少呢？」那男子道：「只要四百文就夠了。」我就在身邊取出四角小洋錢，交給他道：「我代他還了船錢，你還他鋪蓋罷。」那男子接了小洋錢，放下鋪蓋。我又取出六角小洋錢，給那婦人道：「你也去吃頓飯。要是尋你兒子不著，還是回蘇州去罷，等打聽著了你兒子到底在那裡，再來尋他未遲。」那婦人千恩萬謝的受了。我便不顧而去。

走到馬路上逛逛，繞了個圈子，方才回棧。胡乙庚迎著道：「方纔到你房裡去，誰知你出去了。明天晚上有船了呢。」我聽了不勝之喜，便道：「那麼費心代我寫張船票罷。」乙庚道：「可以，可以。」說罷，讓我到帳房裡去坐。只見他兩個小兒子，在那裡唸書呢，我隨意考問了他幾個字，甚覺得聰明。便閒坐給乙庚談天，說起方纔那婦人的事。乙庚道：「你給了錢他麼？」我道：「只代他給了船錢。」乙庚道：「你上了他當

了！他那兩個人便是母子，故意串出這個樣兒來騙錢的。下次萬不要給他！」我不覺呆了一呆道：「還不要緊，他騙了去，也是拿來吃飯，我只當給了化子就是了。但是怎麼知道他是母子呢？」乙庚道：「他時常在這些客棧相近的地方做這個把戲，我也碰見過好幾次了。你們過路的人，雖然懂得他的話，卻辨不出他的口音。像我們在這裡久了，一一都聽得出來的。若說這婦人是從蘇州來尋兒子的，自然是蘇州人，該是蘇州口音，航船的人也是本幫、蘇幫居多。他那兩個人，可是一樣的寧波口音，還是寧波奉化縣的口音。你試去細看他，面目還有點相像呢，不是母子是甚麼？你說只當給了化子，他總是拿去吃飯的，可知那婦人並未十分衰頹，那男子更是強壯的時候，為甚麼那婦人不出來幫傭，那男子不做個小買賣，卻串了出來，做這個勾當！還好可憐他麼？」此時天氣甚短，客棧裡的飯，又格外早些，說話之間，茶房已經招呼吃飯。我便到自己房裡去，吃過晚飯，仍然到帳房裡，給乙庚談天，談至更深，方才就寢。

　　一宿無話。到了次日，我便寫了兩封信，一封給我伯父的，一封給繼之的，拿到帳房，托乙庚代我交代信局，就便問幾時下船。乙庚道：「早呢，要到半夜才開船。這裡動身的人，往往看了夜戲才下船呢。」我道：「太晚了也不便當。」乙庚道：「太早了也無謂，總要吃了晚飯去。」我就請他算清了房飯錢，結過了帳，又到馬路上逛逛，好容易又捱了這一天。

　　到了晚上，動身下船，那時船上還在那裡裝貨呢，人聲嘈雜得很，一直到了十點鐘時候，方才靜了。我在房艙裡沒事，

隨意取過一本小說看看，不多一會，就睡著了。及至一覺醒來，耳邊只聽得一片波濤聲音，開出房門看看，只見人聲寂寂，只有些鼾呼的聲音。我披上衣服，走上艙面一看，只見黑的看不見甚麼；遠遠望去，好像一片都是海面，看不見岸。舵樓上面，一個外國人在那裡走來走去。天氣甚冷，不覺打了一個寒噤，就退了下來。此時卻睡不著了，又看了一回書，已經天亮了。我又帶上房門，到艙面上去看看，只見天水相連，茫茫無際；喜得風平浪靜，船也甚穩。

從此天天都在艙面上，給那同船的人談天，倒也不甚寂寞。內中那些人姓甚名誰，當時雖然一一請教過，卻記不得許多了。只有一個姓鄒的，他是個京官，請假出來的，我同他談的天最多。他告訴我：這回出京，在張家灣打尖，看見一首題壁詩，內中有兩句好的，是「三字官箴憑隔膜，八行京信便通神」。我便把這兩句，寫在日記簿上。又想起繼之候補四宗人的話，越見得官場上面是一條危途，並且裡面沒有幾個好人，不知我伯父當日為甚要走到官場上去，而且我叔叔在山東也是候補的河同知。幸得我父親當日不走這條路，不然，只怕我也要入了這個途呢。

閒話少提，卻說輪船走了三天，已經到了，我便僱人挑了行李，一直回家。入得門時，只見我母親同我的一位堂房嬸娘，好好的坐在家裡，沒有一點病容，不覺心中大喜。只有我母親見了我的面，倒頓時呆了，登時發怒。

正是：天涯遊子心方慰,坐上慈親怒轉加。要知我母親為了甚事惱煩起來,且待下回再記。

第十八回　恣瘋狂家庭現怪狀　避險惡母子議離鄉

　　我見母親安然無恙,便上前拜見。我母親吃驚怒道:「誰叫你回來的,你接到了我的信麼?」我道:「只有吳家老太太帶去的回信是收到的,並沒有接到第二封信。」我母親道:「這封信發了半個月了,怎麼還沒有收到?」我此時不及查問寄信及電報的事,拜見過母親之後,又過來拜見嬸娘。我那一位堂房姊姊也從房裡出來,彼此相見。原來我這位嬸娘,是我母親的嫡堂妯娌,族中多少人,只有這位嬸娘和我母親最相得。我的這位叔父,在七八年前,早就身故了。這位姊姊就是嬸娘的女兒,上前年出嫁的,去年那姊夫可也死了。母女兩人,恰是一對寡婦。我母親因為我出門去了,所以都接到家裡來住,一則彼此都有個照應,二則也能解寂寞。表過不提。

　　當下我一一相見已畢,才問我母親給我的是甚麼信。我母親歎道:「這話也一言難盡。你老遠的回來,也歇一歇再談罷。」我道:「孩兒自從接了電報之後,心慌意亂——」這句話還沒有往下說,我母親大驚道:「你接了誰的電報?」我也吃驚道:「這電報不是母親叫人打的麼?」母親道:「我何嘗打過甚麼電報!那電報說些甚麼?」我道:「那電報說的是母親病重了,叫孩兒趕快回來。」我母親聽了,對著我嬸娘道:「嬸嬸,這可又是他們作怪的了。」嬸娘道:「打電報叫他回

來也罷了，怎麼還咒人家病重呢！」母親問我道：「你今天上岸回來的時候，在路上有遇見甚麼人沒有？」我道：「沒有遇見甚麼人。」母親道：「那麼你這兩天先不要出去，等商量定了主意再講。」

我此時滿腹狐疑，不知究竟為了甚麼事，又不好十分追問，只得搭訕著檢點一切行李，說些別後的話。我把到南京以後的情節，一一告知。我母親聽了，不覺淌下淚來道：「要不是吳繼之，我的兒此刻不知流落到甚麼樣子了！你此刻還打算回南京去麼？」我道：「原打算要回去的。」我母親道：「你這一回來，不定繼之那裡另外請了人，你不是白回去麼？」我道：「這不見得。我來的時候，繼之還再三叫我早點回去呢。」我母親對我嬸娘道：「不如我們同到南京去了，倒也乾淨。」嬸娘道：「好是好的，然而侄少爺已經回來了，終久不能不露面，且把這些冤鬼打發開了再說罷。」我道：「到底家裡出了甚麼事？好嬸嬸，告訴了我罷。」嬸娘道：「沒有甚麼事，只因上月落了幾天雨，祠堂裡被雷打了一個屋角，說是要修理。這裡的族長，就是你的大叔公，倡議要眾人分派，派到你名下要出一百兩銀子。你母親不肯答應，說是族中人丁不少，修理這點點屋角，不過幾十弔錢的事，怎麼要派起我們一百兩來！就是我們全承認了修理費，也用不了這些。從此之後，就天天鬧個不休。還有許多小零碎的事，此刻一言也難盡述。後來你母親沒了法子想，只推說等你回來再講，自從說出這句話去，就安靜了好幾天。你母親就寫了信去知照你，叫你且不要回來。誰知你又接了甚麼電報。想來這電報是他們打去，要騙你回來的，

所以你母親叫你這幾天不要露面,等想定了對付他們的法子再講。」我道:「本來我們族中人類不齊,我早知道的。母親說都到了南京去,這也是避地之一法。且等我慢慢想個好主意,先要發付了他們。」我母親道:「憑你怎麼發付,我是不拿出錢去的。」我道:「這個自然。我們自己的錢,怎麼肯胡亂給人家呢。」嘴裡是這麼說,心裡早就打定了主意。先開了箱子,取出那一百兩銀子,交給母親。母親道:「就只這點麼?」我道:「是。」母親道:「你先寄過五十兩回來,那五千銀子,就是五厘週息,也有二百五十兩呀。」我聽了這話,只得把伯父對我說,王姐香借去三千的話,說了一遍。

我母親默默無言。歇了一會,天色晚了,老媽子弄上晚飯來吃了。掌上燈,我母親取出一本帳簿來道:「這是運靈柩回來的時候,你伯父給我的帳。你且看看,是些甚麼開銷。」我拿過來一看,就是張鼎臣交出來的盤店那一本帳,內中一柱一柱列的很是清楚。到後來就是我伯父寫的帳了。只見頭一筆就付銀二百兩,底下注著代應酬用;以後是幾筆不相干的零用帳;往下又是付銀三百兩,也注著代應酬用;像這麼的帳,不下七八筆,付去了一千八百兩。後來又有一筆是付找房價銀一千五百兩。我莫名其妙道:「甚麼找房價呢?」母親道:「這個是你伯父說的,現在這一所房子是祖父遺下的東西,應該他們弟兄三個分住。此刻他及你叔叔都是出門的人,這房子分不著了,估起價來,可以值得二千多銀子,他叫我將來估了價,把房價派了出來,這房子就算是我們的了,所以取去一千五百銀子,他要了七百五,還有那七百五是寄給你叔叔的。」我道:「還

有那些金子呢？」母親道：「哪裡有甚麼金子，我不知道。」只這一番回答，我心中猶如照了一面大鏡子一般，前後的事，都了然明白，眼見得甚麼存莊生息的那五千銀子，也有九分靠不住的了。家中的族人又是這樣，不如依了母親的話，搬到南京去罷。心中暗暗打定了主意。

忽聽得外面有人打門，砰訇砰訇的打得很重。小丫頭名叫春蘭的，出去開了門，外面便走進一個人來。春蘭翻身進來道：「二太爺來了！」我要出去，母親道：「你且不要露面。」我道：「不要緊，醜媳婦總要見翁姑的。」說著出去了。母親還要攔時，已經攔我不住。我走到外面，見是我的一位嫡堂伯父，號叫子英的，不知在那裡吃酒吃的滿臉通紅，反背著雙手，蹩蹩著進來，向前走三步，往後退兩步的，在那裡朦朧著一雙眼睛。一見了我，便道：「你——你——你回來了麼？幾——幾時到的？」我道：「方纔到的。」子英道：「請你吃——」說時遲，那時快，他那三個字的一句話還不曾說了，忽然舉起那反背的手來，拿著明晃晃的一把大刀，劈頭便砍。我連忙一閃，春蘭在旁邊哇的一聲，哭將起來。子英道：「你——你哭，先完了你！」說著提刀撲將過去，嚇得春蘭哭喊著飛跑去了。

我正要上前去勸時，不料他立腳不穩，訇的一聲，跌倒在地，叮噹一響，那把刀已經跌在二尺之外。我心中又好氣，又好惱。只見他躺在地下，亂嚷起來道：「反了，反了！侄兒子打伯父了！」此時我母親、嬸娘、姊姊，都出來了。我母親只氣得面白唇青，一句話也沒有，嬸娘也是徬徨失措。我便上前

去擾他起來，一面說道：「伯父有話好好的說，不要動怒。」我姊姊在旁道：「伯父起來罷，這地下冷呢。」子英道：「冷死了，少不了你們抵命！」一面說，一面起來。我道：「伯父到底為了甚麼事情動氣？」子英道：「你不要管我，我今天輸的狠了，要見一個殺一個！」我道：「不過輸了錢，何必這樣動氣呢？」子英道：「哼！你知道我輸了多少？」我道：「這個侄兒哪裡知道。」子英忽地裡直跳起來道：「你賠還我五兩銀子！」我道：「五兩只怕不夠了呢。」子英道：「我不管你夠不夠，你老子是發了財的人！你今天沒有，就拚一個你死我活！」我連忙道：「有，有。」隨手在身邊取出一個小皮夾來一看，裡面只剩了一元錢，七八個小角子，便一齊傾了出來道：「這個先送給伯父罷。」他伸手接了，拾起那刀子，一言不發，起來就走。我送他出去，順便關門。他卻回過頭來道：「侄哥，我不過借來做本錢，明日贏了就還你。」說著去了。我關好了門，重復進內。我母親道：「你給了他多少？」我道：「沒有多少。」母親道：「照你這樣給起來，除非真是發了財；只怕發了財，也供應他們不起呢！」我道：「母親放心，孩兒自有道理。」母親道：「我的錢是不動的。」我道：「這個自然。」當下大家又把子英拿刀拚命的話，說笑了一番，各自歸寢。

　　一夜無話。明日我檢出了繼之給我的信，走到繼之家裡，見了吳伯衡，交了信。伯衡看過道：「你要用多少呢？」我道：「請先借給我一百元。」伯衡依言，取了一百元交給我道：「不夠時再來取罷。繼之信上說，盡多盡少，隨時要應付的呢。」我道：「是，是，到了不夠時再來費心。」辭了伯衡回

家，暗暗安放好了，就去尋那一位族長大叔公。此人是我的叔祖，號叫做借軒。我見了他，他先就說道：「好了，好了！你回來了！我正盼著你呢。上個月祠堂的房子出了毛病，大家說要各房派了銀子好修理，誰知你母親一毛不拔，耽擱到此刻還沒有動工。」我道：「估過價沒有？到底要多少銀子才夠呢？」借軒道：「價是沒有估。此刻雖是多派些，修好了，餘下來仍舊可以派還的。」我道：「何妨叫了泥水木匠來，估定了價，大家公派呢？不然，大家都是子孫，誰出多了，誰出少了，都不好。其實就是我一個人承認修了，在祖宗面上，原不要緊；不過在眾兄弟面上，好像我一個人獨佔了面子，大家反為覺得不好看。老實說，有了錢，與其這樣化的吃力不討好，我倒不如拿來孝敬點給叔公了。」借軒拊掌道：「你這話一點也不錯！你出了一回門，怎麼就練得這麼明白了？我說非你回來不行呢。尤雲岫他還說你純然是孩子氣，他那雙眼睛不知是怎麼生的！」我道：「不然呢，還不想著回來。因為接了母親的病信，才趕著來的。」借軒沉吟了半晌道：「其實呢，我也不應該騙你；但是你不回來，這祠堂總修不成功，祖宗也不安，就是你我做子孫的也不安呀，所以我設法叫你回來。我今天且給你說穿了，這電報是我打給你的，要想你早點回來料理這件事，只得撒個謊。那電報費，我倒出了五元七角呢。」

我道：「費心得很！明日連電報費一齊送過來。」

說罷，辭了回家，我並不提起此事，只商量同到南京的話。母親道：「我們此去，丟下你嬸嬸、姊姊怎麼？」我道：「嬸

嬸、姊姊左右沒有牽掛，就一同去也好。」母親道：「幾千里路，誰高興跟著你跑！知道你到外面去，將來混得怎麼樣呢？」嬸娘道：「這倒不要緊，橫豎我沒有掛慮。只是我們小姐，雖然沒了女婿，到底要算人家的人，有點不便就是了。」姊姊道：「不要緊。我明日回去問過婆婆，只要婆婆肯了，沒有甚麼不便。我們去住他幾年再回來，豈不是好？只是伯母這裡的房子，不知托誰去照應？」我對母親說道：「孩兒想，我們在家鄉是斷斷不能住的了，只有出門去的一個法子。並且我們今番出門，不是去三五年的話，是要打算長遠的。這房子同那幾畝田，不如拿來變了價，帶了現銀出去，覷便再圖別的事業罷。」母親道：「這也好。只是一時被他們知道了，又要來訛詐。」我道：「有孩兒在這裡，不要怕他，包管風平浪靜。」母親道：「你不要只管說嘴，要小心點才好。」我道：「這個自然。只是這件事要辦就辦，在家萬不能多耽擱日子的了。此刻沒事，孩兒去尋尤雲岫來，他做慣了這等中人的。」說罷，去尋雲岫，告明來意。雲岫道：「近來大家都知你父親剩下萬把銀子，這會為甚麼要變起產來？莫不是裝窮麼？」我道：「並不是裝窮，是另外有個要緊用處。」雲岫道：「到底有甚麼用處？」我想雲岫不是個好人，不可對他說實話，且待我騙騙他。因說道：「因為家伯要補缺了，要來打點部費。」雲岫道：「呀！真的麼？補哪一個缺？」我道：「還是借補通州呢。」雲岫道：「你老人家剩下的錢，都用完了麼？」我道：「哪裡就用完了，因為存在匯豐銀行是存長年的，沒有到日子，取不出來罷了。」雲岫道：「你們那一片田，當日你老人家置的時候，也是我經手，只買得九百多銀子，近來年歲不很好，只怕值不到那個價

了呢。我明日給你回信罷。」我聽說便辭了回家。入得門時,只見滿座都擠滿了人,不覺嚇了一跳。

　　正是:出門方欲圖生計,入室何來座上賓?要知那些都是甚麼人,且待下回再記。

第十九回　具酒食博來滿座歡聲　變田產惹出一場惡氣

及至定睛一看時，原來都不是外人，都是同族的一班叔兄弟侄，團坐在一起。我便上前一一相見。大眾喧嘩嘈雜，爭著問上海、南京的風景，我只得有問即答，敷衍了好半天。我暗想今天眾人齊集，不如趁這個時候，議定了捐款修祠的事。因對眾人說道：「我出門了一次，迢迢幾千里，不容易回家；這回不多幾天，又要動身去了。難得今日眾位齊集，不嫌簡慢，就請在這裡用一頓飯，大家敘敘別情，有幾位沒有到的，索性也去請來，大家團敘一次，豈不是好？」眾人一齊答應。我便打發人去把那沒有到的都請了來。借軒、子英，也都到了。眾人紛紛的在那裡談天。

我悄悄的把借軒邀到書房裡，讓他坐下，說道：「今日眾位叔兄弟侄，難得齊集，我的意思，要煩叔公趁此議定了修祠堂的事，不知可好？」借軒縐著眉道：「議是未嘗不可以議得，但是怎麼個議法呢？」我道：「只要請叔公出個主意。」借軒道：「怎麼個主意呢？」我看他神情不對，連忙走到我自己臥房，取了二十元錢出來，輕輕的遞給他道：「做侄孫的雖說是出門一次，卻不曾掙著甚錢回來，這一點點，不成敬意的，請叔公買杯酒吃。」借軒接在手裡，顛了一顛，笑容可掬的說道：「這個怎好生受你的？」我道：「只可惜做侄孫的不曾發得財，

不然，這點東西也不好意思拿出來呢。只求叔公今日就議定這件事，就感激不盡了！」借軒道：「你的意思肯出多少呢？」我道：「只憑叔公吩咐就是了。」

正說話時，只聽得外面一迭連聲的叫我。連忙同借軒出來看時，只見一個人拿了一封信，說是要回信的。我接來一看，原來是尤雲岫送來的，信上說：「方纔打聽過，那一片田，此刻時價只值得五百兩。如果有意出脫，三兩天裡，就要成交；倘是遲了，恐怕不及──」云云。我便對來人說道：「此刻我有事，來不及寫回信，你只回去，說我明天當面來談罷。」那送信的去了，我便有意把這封信給眾人觀看。內中有兩個便問為甚麼事要變產起來。我道：「這話也一言難盡，等坐了席，慢慢再談罷。」登時叫人調排桌椅，擺了八席，讓眾人坐下，暖上酒來，肥魚大肉的都搬上來。借軒又問起我為甚事要變產，我就把騙尤雲岫的話，照樣說了一遍。眾人聽了，都眉飛色舞道：「果然補了缺，我們都要預備著去做官親了。」我道：「這個自然。只要是補著了缺，大家也樂得出去走走。」內中一個道：「一個通州的缺，只怕容不下許多官親。」一個道：「我們輪著班去，到了那裡，經手一兩件官司，發他一千、八百的財，就回來讓第二個去，豈不是好！」又一個道：「說是這麼說，到了那個時候，只怕先去的賺錢賺出滋味來了，不肯回來，又怎麼呢？」又一個道：「不要緊。他不回來，我們到班的人到了，可以提他回來。」滿席上說的都是這些不相干的話，聽得我暗暗好笑起來。借軒對我歎道：「我到此刻，方才知道人言難信呢。據尤雲岫說，你老子身後剩下有一萬多銀子，

被你自家伯父用了六七千，還有五六千，在你母親手裡。此刻據你說起來，你伯父要補缺，還要借你的產業做部費，可見得他的話是靠不住的了。」我聽了這話，只笑了一笑，並不回答。

借軒又當著眾人說道：「今日既然大家齊集，我們趁此把修祠堂的事議妥了罷。我前天叫了泥水木匠來估過，估定要五十弔錢，你們各位就今日各人認一分罷。至於我們族裡，貧富不同，大家都稱家之有無做事便了。」眾人聽了，也有幾個贊成的。借軒就要了紙筆，要各人簽名捐錢。先遞給我。我接過來，在紙尾上寫了名字，再問借軒道：「寫多少呢？」借軒道：「這裡有六十多人，只要捐五十弔錢，你隨便寫上多少就是了。難道有了這許多人，還捐不夠麼？」我聽說，就寫了五元。借軒道：「好了，好了！只這一下筆，就有十分之一了。你們大家寫罷。」一面說話時，他自己也寫上一元。以後挨次寫去，不一會都寫過了。拿來一算，還短著兩元七角半。借軒道：「你們這個寫的也太瑣碎了，怎麼鬧出這零頭來？」我道：「不要緊，待我認了就是。」隨即照數添寫在上面。眾人又復暢飲起來，酣呼醉舞了好一會，方才散坐。

借軒叫人到家去取了煙具來，在書房裡開燈吃煙。眾人陸續散去，只剩了借軒一個人。他便對我說道：「你知道眾人今日的來意麼？」我道：「不知道。」借軒道：「他們一個個都是約會了，要想個法子的，先就同我商量過，我也阻止他們不住。這會見你很客氣的，請他們吃飯，只怕不好意思了。加之又聽見你說要變產，你伯父將近補缺，當是又改了想頭，要想

去做官親，所以不曾開口。一半也有了我在上頭鎮壓住，不然，今日只怕要鬧得個落花流水呢。」

　　正說話間，只見他所用的一個小廝，拿了個紙條兒遞給他。他看了，叫小廝道：「你把煙傢伙收了回去。」我道：「何不多坐一會呢？」借軒道：「我有事，去見一個朋友。」說著把那條子揣到懷裡，起身去了。我送他出門，回到書房一看，只見那條子落在地下，順手撿起來看看，原來正是尤雲岫的手筆，叫他今日務必去一次，有事相商。看罷，便把字條團了，到上房去與母親說知，據雲岫說，我們那片田只值得五百兩的話。母親道：「哪裡有這個話！我們買的時候，連中人費一切，也化到一千以外，此刻怎麼只得個半價？若說是年歲不好，我們這幾年的租米也不曾缺少一點。要是這個樣子，我就不出門去了。就是出門，也可以托個人經管，我斷不拿來賤賣的。」我道：「母親只管放心，孩兒也不肯胡亂就把他賣掉了。」當夜我左思右想，忽然想起一個主意。

　　到了次日，一早起來，便去訪吳伯衡，告知要賣田的話，又告知雲岫說年歲不好，只值得五百兩的話。伯衡道：「當日買來是多少錢呢？」我道：「買來時是差不多上千銀子。」伯衡道：「何以差得到那許多呢？你還記得那圖堡四至麼？」我道：「這可有點糊塗了。」伯衡道：「你去查了來，待我給你查一查。」我答應了回來，檢出契據，抄了下來，午飯後又拿去交給伯衡，方才回家。忽然雲岫又打發人來請我。我暗想這件事已經托了伯衡，且不要去會他，等伯衡的回信來了再商量

罷。因對來人說道：「我今日有點感冒，不便出去，明後天好了再來罷。」那來人便去了。

從這天起，我便不出門，只在家裡同母親、嬸娘、姊姊，商量些到南京去的話，又談談家常。過了三天，雲岫已經又叫人來請過兩次。這一天我正想去訪伯衡，恰好伯衡來了。寒暄已畢，伯衡便道：「府上的田，非但沒有貶價，還在那裡漲價呢。因為東西兩至都是李家的地界，那李氏是個暴發家，他嫌府上的田把他的隔斷了，打算要買了過去連成一片，這一向正打算要托人到府上商量——」正說到這裡，忽然借軒也走了進來，我連忙對伯衡遞個眼色，他便不說了。借軒道：「我聽見說你病了，特地來望望你。」我道：「多謝叔公。我沒有甚麼大病，不過有點感冒，避兩天風罷了。」當下三人閒談了一會。伯衡道：「我還有點事，少陪了。」我便送他出去，在門外約定，我就去訪他。然後入內，敷衍借軒走了。我就即刻去訪伯衡，問這件事的底細。伯衡道：「這李氏是個暴發的人，他此刻想要買這田，其實大可以向他多要點價，他一定肯出的。況且府上的地，我已經查過，水源又好，出水的路又好，何至於貶價呢。還有一層：繼之來信，叫我盡力招呼你，你到底為了甚麼事要變產，也要老實告訴我，倘是可以免得的就免了，要用錢，只管對我說。不然叫繼之知道了，要怪我呢。」我道：「因為家母也要跟我出門去，放他在家裡倒是個累，不如換了銀子帶走的便當。還有我那一所房屋，也打算要賣了呢。」伯衡道：「這又何必要賣呢。只要交給我代理，每年的租米，我拿來換了銀子，給你匯去，還不好麼！就是那房子，也可以租

給人家，收點租錢。左右我要給繼之經管房產，就多了這點，也不費甚麼事。」我想伯衡這話，也很有理，因對他說道：「這也很好，只是太費心了。且等我同家母商量定了，再來奉復罷。」

說罷，辭了出來。因想去探尤雲岫到底是甚麼意思，就走到雲岫那裡去。雲岫一見了我便道：「好了麼？我等你好幾天了。你那片田，到底是賣不賣的？」我道：「自然是賣的，不過價錢太不對了。」雲岫道：「隨便甚麼東西，都有個時價。時價是這麼樣，哪裡還能夠多賣呢。」我道：「時價不對，我可以等到漲了價時再賣呢。」雲岫道：「你伯父不等著要做部費用麼？」我道：「那只好再到別處張羅，只要有了缺，京城裡放官債的多得很呢。」雲岫低頭想了一想道：「其實賣給別人呢，連五百兩也值不到。此刻是一個姓李的財主要買，他有的是錢，才肯出到這個價。我再去說說，許再添點，也省得你伯父再到別處張羅了。」我道：「我這片地，四至都記得很清楚。近來聽說東西兩至，都變了姓李的產業了，不知可是這一家？」雲岫道：「正是。你怎麼知道呢？」我道：「他要買我的，我非但照原價絲毫不減，並且非三倍原價我不肯賣呢。」雲岫道：「這又是甚麼緣故？」我道：「他有的是錢，既然要把田地連成一片，就是多出幾個錢也不為過。我的田又未少收過半粒租米，怎麼乘人之急，希圖賤買，這不是為富不仁麼！」雲岫聽了，把臉漲的緋紅。歇了一會，又道：「你不賣也罷。此刻不過這麼談談，錢在他家裡，田在你家裡，誰也不能管誰的。但是此刻世界上，有了銀子，就有面子。何況這位李公，

現在已經捐了道銜，在家鄉裡也算是一位大鄉紳。他的兒子已經捐了京官，明年是鄉試，他此刻已經到京裡去買關節，一旦中了舉人，那還了得，只怕地方官也要讓他三分！到了那時，怕他沒有法子要你的田！」我聽了，不覺冷笑道：「難道說中了舉人，就好強買人家東西了麼？」雲岫也冷笑道：「他並不要強買你的，他只把南北兩至也買了下來，那時四面都是他的地方，他只要設法斷了你的水源，只怕連一文也不值呢。你若要同他打官司，他有的是銀子、面子、功名，你抗得過他麼？」我聽了這話，不由的站起來道：「他果然有了這個本事，我就雙手奉送與他，一文也不要！」

　　說著，就別了出來。一路上氣忿忿的，卻苦於無門可訴，因又走到伯衡處，告訴他一遍。伯衡笑道「哪裡有這等事！他不過想從中賺錢，拿這話來嚇唬你罷了。那麼我們繼之呢，中了進士了，那不是要平白地去吃人了麼？」我道：「我也明知沒有這等事，但是可恨他還當我是個小孩子，拿這些話來嚇唬我。我不念他是個父執，我還要打了他的嘴巴，再問他是說話還是放屁呢！」說到這裡，我又猛然想起一件事來。

　　正是：聽來惡語方奇怒，念到奸謀又暗驚。要知想起的是甚麼事，且待下回再記。

第二十回　神出鬼沒母子動身　冷嘲熱謔世伯受窘

我忽然想起一件事來道：「他日這姓李的，果然照他說的這麼辦起來，雖然不怕他強橫到底，但是不免一番口舌，豈不費事？」伯衡道：「豈有此理！那裡有了幾個臭銅，就好在鄉里上這麼橫行！」我道：「不然，姓李的或者本無此心，禁不得這班小人在旁邊唆擺，難免他利令智昏呢。不如仍舊賣給他罷。」伯衡沉吟了半晌道：「這麼罷，你既然怕到這一著，此刻也用不著賣給他，且照原價賣給這裡。也不必過戶，將來你要用得著時，就可照原價贖回。好在繼之同你是相好，沒有辦不到的。這個辦法，不過是個名色，叫那姓李的知道已經是這裡的產業，他便不敢十分橫行。如果你願意真賣了，他果然肯出價，我就代你賣了。多賣的錢，便給你匯去。你道好麼？」我道：「這個主意很好。但是必要過了戶才好，好叫他們知道是賣了，自然就安靜些。不然，等他橫行起來，再去理論，到底多一句說話。」伯衡道：「這也使得。」我道：「那麼就連我那所房子，也這麼辦罷。」伯衡道：「不必罷，那房子又沒有甚麼姓李不姓李的來謀你，留著收點房租罷。」我聽了，也無可無不可。

又談了些別話，便辭了回家，把上項事，一五一十的告訴了母親。母親道：「這樣辦法好極了！難得遇見這般好人。但

是我想這房子，也要照田地一般辦法才好。不然，我們要走了，房子說是要出租，我們族裡的人，那一個不爭著來住。你要想收房租，只怕給他兩個還換不轉一個來呢。雖然吳伯衡答應照管，那裡照管得來！說起他，他就說我們是自家人住自家人的房子，用不著你來收甚麼房租，這麼一撒賴，豈不叫照管的人為難麼？我們走了，何苦要留下這個閒氣給人家去淘呢。」我聽了，覺得甚是有理。

到了次日，依然到伯衡處商量，承他也答應了。便問我道：「這房子原值多少呢？」我道：「去年家伯曾經估過價，說是值二千四五百銀子。要問原值時，那是個祖屋，不可查考的了。」伯衡道：「這也容易，只要大家各請一個公正人估看就是了。」我道：「這又何必！這個明明是你推繼之的情照應我的，我也不必張揚，去請甚公正人，只請你叫人去估看就是了。」伯衡答應了。到了下午，果然同了兩個人來估看，說是照樣新蓋造起來，只要一千二百銀子，地價約摸值到三百兩，共是一千五百兩。估完就先去了。伯衡便對我說道：「估的是這樣，你的意思是怎樣呢？」我道：「我是空空洞洞的，一無成見。既然估的是一千五百兩，就照他立契就是了。我只有一個意見，是愈速愈好，我一日也等不得，哪一天有船，我就哪一天走了。伯衡道：「這個容易。你可知道幾時有船麼？」我道：「聽說後天有船。我們好在當面交易，用不著中保，此刻就可以立了契約，請你把那房價、地價，打了匯單給我罷。還有繼之也要匯五千去呢，打在一起也不要緊。」伯衡答應了。我便取過紙筆，寫了兩張契約，交給伯衡。

忽然春蘭走來,說母親叫我。我即進去,母親同我如此這般的說了幾句話。我便出來對伯衡說道:「還有舍下許多木器之類,不便帶著出門,不知尊府可以寄放麼?」伯衡道:「可以,可以。」我道:「我有了動身日子,即來知照。到了那天,請你帶著人來,等我交割房子,並點交東西。若有人問時,只說我連東西一起賣了,方才妥當。」伯衡也答應了。又搖頭道:「看不出貴族的人竟要這樣防範,真是出人意外的了。」談了一會,就去了。

　　下午時候,伯衡又親自送來一張匯票,共是七千兩,連繼之那五千也在內了。又將五百兩折成鈔票,一齊交來道:「恐怕路上要零用,所以這五百兩不打在匯票上了。」我暗想真是會替人打算。但是我在路上,也用不了那許多,因取出一百元,還他前日的借款。伯衡道:「何必這樣忙呢,留著路上用,等到了南京,再還繼之不遲。」我道:「這不行!我到那裡還他,他又要推三阻四的不肯收,倒弄得無味,不如在這裡先還了乾淨,左右我路上也用不了這些。」伯衡方才收了別去。

　　我就到外面去打聽船期,恰好是在後天。我順便先去關照了伯衡,然後回家,忙著連夜收拾行李。此時我姊姊已經到婆家去說明白了,肯叫他隨我出門去,好不興頭!收拾了一天一夜,略略有點頭緒。到了後天的下午,伯衡自己帶了四個家人來,叫兩個代我押送行李,兩個點收東西。我先到祖祠裡拜別,然後到借軒處交明瞭修祠的七元二角五分銀元,告訴他我即刻

就要動身了。借軒吃驚道：「怎麼就動身了！有甚麼要事麼？」我道：「因為有點事要緊要走，今天帶了母親、嬸嬸、姊姊，一同動身。」借軒大驚道：怎麼一起都走了！那房子呢？」我道：「房子已經賣了。」信軒道：「那田呢？」我道：「也賣了。」借軒道：「幾時立的契約？怎麼不拿來給我簽個字？」我道：「因為這都是祖父、父親的私產，不是公產，所以不敢過來驚動。此刻我母親要走了，我要去招呼，不能久耽擱了。」說罷，拜了一拜，別了出來。

借軒現了滿臉悵惘之色。我心中暗暗好笑，不知他悵惘些甚麼。回到家時，交點明白了東西，別過伯衡，奉了母親、嬸娘、姊姊上轎，帶了丫頭春蘭，一行五個人，逕奔海邊，用划子划到洋船上，天已不早了。洋船規例，船未開行是不開飯的，要吃時也可以到廚房裡去買。當下我給了些錢，叫廚房的人開了晚飯吃過。伯衡又親到船上來送行，拿出一封信，托帶給繼之，談了一會去了。

忽然尤雲岫慌慌張張的走來道：「你今天怎麼就動身了？」我道：「因為有點要緊事，走得匆忙，未曾到世伯那裡辭行，十分過意不去，此刻反勞了大駕，益發不安了。」雲岫道：「聽說你的田已經賣了，可是真的麼？」我道：「是賣了。」雲岫道：「多少錢？賣給誰呢？」我有心要嘔他氣惱，因說道：「只賣了六百兩，是賣給吳家的。」雲岫頓足道：「此刻李家肯出一千了，你怎麼輕易就把他賣掉？你說的是哪一家吳家呢？」我道：「就是吳繼之家。前路一定要買，何妨去同吳家

商量；前路既然肯出一千，他有了四百的賺頭，怕他不賣麼！」雲岫道：「吳繼之是本省數一數二的富戶，到了他手裡，哪裡還肯賣出來！」我有心再要嘔他一嘔，因說道：「世伯不說過麼，只要李家把那田的水源斷了，那時一文不值，不怕他不賣！」只這一句話，氣的雲岫臉上，青一陣，紅一陣，半句話也沒有，只瞪著雙眼看我。我又徐徐的說道：「但只怕買了關節，中了舉人，還敵不過繼之的進士；除非再買關節，也去中個進士，才能敵個平手；要是點了翰林，那就得法了，那時地方官非但怕他三分，只怕還要怕到十足呢。」雲岫一面聽我說，一面氣的目瞪口呆。歇了一會，才說道：「產業是你的，憑你賣給誰，也不干我事。只是我在李氏面前，誇了口，拍了胸，說一定買得到的。你想要不是你先來同我商量，我哪裡敢說這個嘴？你就是有了別個受主，也應該問我一聲，看這裡我肯出多少，再賣也不遲呀。此刻害我做了個言不踐行的人，我氣的就是這一點。」我道：「世伯這話，可是先沒有告訴過我；要是告訴過我，我就是少賣點錢，也要成全了世伯這個言能踐行的美名。不是我誇句口，少賣點也不要緊，我是銀錢上面看得很輕的，百把銀子的事情，從來不行十分追究。」雲岫搖了半天的頭道：「看不出來，你出門沒有幾時，就歷練的這麼麻利了！」我道：「我本來純然是一個小孩子，那裡夠得上講麻利呢，少上點當已經了不得了！」雲岫聽了，嘆了一口氣，把腳頓了一頓，立起來，在船上踱來踱去，一言不發。踱了兩回，轉到外面去了。我以為他到外面解手，誰知一等他不回來，再等他也不回來，竟是溜之乎也的去了。

吳趼人 / Johnrain Wu

　　我自從前幾天受了他那無理取鬧嚇唬我的話，一向胸中沒有好氣，想著了就著惱；今夜被我一頓搶白，罵的他走了，心中好不暢快！便到房艙裡，告知母親、嬸娘、姊姊，大家都笑著，代他沒趣。姊姊道：「好兄弟！你今夜算是出了氣了，但是細想起來，也是無謂得很。氣雖然叫他受了，你從前上他的當，到底要不回來。」母親道：「他既不仁，我就可以不義。你想，他要乘人之急，要在我孤兒寡婦養命的產業上賺錢，這種人還不罵他幾句麼！」姊姊道：「伯娘，不是這等說。你看兄弟在家的時候，生得就同閨女一般，見個生人也要臉紅的；此刻出去歷練得有多少日子，就學得這麼著了。他這個才是起頭的一點點，已經這樣了。將來學得好的，就是個精明強幹的精明人；要是學壞了，可就是一個尖酸刻薄的刻薄鬼。那精明強幹同尖酸刻薄，外面看著不差甚麼，骨子裡面是截然兩路的。方才兄弟對雲岫那一番話，固然是快心之談。然而細細想去，未免就近於刻薄了。一個人嘴裡說話是最要緊的。我也曾讀過幾年書，近來做了未亡人，無可消遣，越發甚麼書都看看，心裡比從前也明白多著。我並不是迷信那世俗折口福的話，但是精明的是正路，刻薄的是邪路，一個人何苦正路不走，走了邪路呢。伯娘，你教兄弟以後總要拿著這個主意，情願他忠厚些，萬萬不可叫他流到刻薄一路去，叫萬人切齒，到處結下冤家。這個於處世上面，很有關係的呢！」我母親叫我道：「你聽見了姊姊的話沒有？」我道：「聽見了。我心裡正在這裡又佩服又慚愧呢。」母親道：「佩服就是了，又慚愧甚麼？」我道：「一則慚愧我是個男子，不及姊姊的見識；二則慚愧我方才不應該對雲岫說那番話。」姊姊道：「這又不是了。雲岫這東西，

不給他兩句，他當人家一輩子都是糊塗蟲呢。只不過不應該這樣旁敲側擊，應該要明亮亮的叫破了他。」我道：「我何嘗不是這樣想，只礙著他是個父執，想來想去，沒法開口。」姊姊道：「是不是呢，這就是精明的沒有到家之過；要是精明到家了，要說甚麼就說甚麼。」正說話時，忽聽得艙面人聲嘈雜，帶著起錨的聲音，走出去一看，果然是要開行了。時候已經不早了，大家安排憩息。

到了次日，已經出了洋海，喜得風平浪靜，大家都還不暈船。左右沒事，閒著便與姊姊談天，總覺著他的見識比我高得多著，不覺心中暗喜。我這番同了姊姊出門，就同請了一位先生一般。這回到了南京，外面有繼之，裡面又有了這位姊姊，不怕我沒有長進。我在家時，只知道他會做詩詞小品，卻原來有這等大學問，真是有眼不識泰山了。因此終日談天，非但忘了離家，並且也忘了航海的辛苦。

誰知走到了第三天，忽然遇了大風，那船便顛波不定，船上的人，多半暈倒了。幸喜我還能支持，不時到艙面去打聽甚麼時候好到，回來安慰眾人。這風一日一夜不曾息，等到風息了，我再去探問時，說是快的今天晚上，遲便明天早起，就可以到了。於是這一夜大家安心睡覺。只因受了一日一夜的顛播，到了此時，睏倦已極，便酣然濃睡。睡到天將亮時，平白地從夢中驚醒，只聽得人聲鼎沸，房門外面腳步亂響。

正是：鼾然一覺邯鄲夢，送到繁華境地來。要知為甚事人

聲鼎沸起來，且待下回再記。

第二十一回　作引線官場通賭棍　嗔直言巡撫報黃堂

當時平白無端，忽聽得外面人聲鼎沸，正不知為了何事，未免吃了一驚。連忙起來到外面一看，原來船已到了上海，泊了碼頭，一班挑夫、車伕，與及客棧裡的接客伙友，都一哄上船，招攬生意，所以人聲嘈雜。一時母親、嬸娘、姊姊都醒了，大家知道到了上海，自是喜歡，都忙著起來梳洗。我便收拾起零碎東西來。過了一會，天已大亮了，遇了謙益棧的夥計，我便招呼了，先把行李交給他，只剩了隨身幾件東西，留著還要用。他便招呼同伴的來，一一點交了帶去。我等母親、嬸嬸梳洗好了，方才上岸，叫了一輛馬車，往謙益棧裡去，揀了兩個房間，安排行李，暫時安歇。

因為在海船上受了幾天的風浪，未免都有些睏倦，直到晚上，方才寫了一封信，打算明日發寄，先通知繼之。拿到帳房，遇見了胡乙庚，我便把信交給他，托他等信局來收信時，交他帶去。乙庚道：「這個容易。今晚長江船開，我有夥計去，就托他帶了去罷。」又讓到裡間去坐，閒談些路上風景，又問問在家耽擱幾天。略略談了幾句，外面亂烘烘的人來人往，不知又是甚麼船到了，來了多少客人。乙庚有事出去招呼，我不便久坐，即辭了回房。對母親說道：「孩兒已經寫信給繼之，托他先代我們找一處房子，等我們到了，好有得住。不然，到了

南京要住客棧，繼之一定不肯的，未免要住到他公館裡去。一則怕地方不夠；二則年近歲逼的，將近過年了，攪擾著人家也不是事。」母親道：「我們在這裡住到甚麼時候？」我道：「稍住幾天，等繼之回了信來再說罷。在路上辛苦了幾天，也樂得憩息憩息。」

嬸娘道：「在家鄉時，總聽人家說上海地方熱鬧，今日在車上看看，果然街道甚寬，但不知可有甚麼熱鬧地方，可以去看看的？」我道：「侄兒雖然在這裡經過三四次，卻總沒有到外頭去逛過；這回喜得母親、嬸娘、姊姊都在這裡，憩一天，我們同去逛逛。」嬸娘道：「你姊姊不去也罷！他是個年輕的寡婦，出去拋頭露面的作甚麼呢！」姊姊道：「我倒並不是一定要去逛，母親說了這句話，我倒偏要去逛逛了。女子不可拋頭露面這句話，我向來最不相信。須知這句話是為不知自重的女子說的，並不是為正經女子說的。」嬸娘道：「依你說，拋頭露面的倒是正經女子？」姊姊道：「那裡話來！須知有一種不自重的女子，專歡喜塗脂抹粉，見了人，故意的扭扭捏捏，躲躲藏藏的，他卻又不好好的認真躲藏，偏要拿眼梢去看人；便惹得那些輕薄男人，言三語四的，豈不從此多事？所以要切戒他拋頭露面。若是正經的女子，見了人一樣，不見人也是一樣，舉止大方，不輕言笑的，那怕他在街上走路，又礙甚麼呢。」

我母親說道：「依你這麼說，那古訓的內言不出於閫，外言不入於閫，也用不著的了？」姊姊笑道：「這句話，向來讀

書的人都解錯，怪不得伯母。那內言不出，外言不入，並不是泛指一句說話，他說的是治家之道，政分內外：閫以內之政，女子主之；閫以外之政，男子主之。所以女子指揮家人做事，不過是閫以內之事；至於閫以外之事，就有男子主政，用不著女子說話了。這就叫『內言不出於閫』。若要說是女子的說話，不許閫外聽見，男子的說話，不許閫內聽見，那就男女之間，永遠沒有交談的時候了。試問把女子關在門內，永遠不許他出門一步，這是內言不出，做得到的；若要外言不入，那就除非男子永遠也不許他到內室，不然，到了內室，也硬要他裝做啞子了。」一句話說的大家笑了。我道：「我小時候聽蒙師講的，卻又是一樣講法：說是外面粗鄙之言，不傳到裡頭去；裡面猥褻之言，不傳出外頭來。」姊姊道：「這又是強作解人。這『言』字所包甚廣，照這所包甚廣的言字，再依那個解法，是外言無不粗鄙，內言無不猥褻的了。」

我道：「七年，男女不同席，這總是古訓。」姊姊道：「這是從形跡上行教化的意思，其實教化萬不能從形跡上施行的。不信，你看周公制禮之後，自當風俗不變了，何以《國風》又多是淫奔之詩呢？可見得這些禮儀節目，不過是教化上應用的傢伙，他不是認真可以教化人的。要教化人，除非從心上教起；要從心上教起，除了讀書明理之外，更無他法。古語還有一句說得豈有此理的，說甚麼『女子無才便是德』，這句話，我最不佩服。或是古人這句話是有所為而言的，後人就奉了他做金科玉律，豈不是誤盡了天下女子麼？」我道：「何所為而言呢？」姊姊道：「大抵女子讀了書，識了字，沒有施展之處，

所以拿著讀書只當作格外之事。等到稍微識了幾個字,便不肯再求長進的了。大不了的,能看得落兩部彈詞,就算是才女;甚至於連彈詞也看不落,只知道看街上賣的那三五文一小本的淫詞俚曲,鬧得他滿肚皮的佳人才子,贈帕遺金的故事,不定要從這個上頭鬧些笑話出來,所以才有『女子無才便是德』的一句話。這句話,是指一人一事而言;若是後人不問來由,一律的奉以為法,豈不是因噎廢食了麼?」我母親笑道:「依你說,女子一定要有才的了?」姊姊道:「初讀書的時候,便教他讀了《女誡》、《女孝經》之類,同他講解明白了,自然他就明理;明瞭理,自然德性就有了基礎;然後再讀正經有用的書,哪裡還有喪德的事幹出來呢。兄弟也不是外人,我今天撒一句村話,像我們這種人,叫我們偷漢子去,我們可肯幹麼?」嬸娘笑道:「呸!你今天發了瘋了,怎麼扯出這些話來!」姊姊道:「可不要這麼說。倘使我們從小就看了那些淫詞艷曲,也鬧的一肚子佳人才子風流故事,此刻我們還不知幹甚呢。這就是『女子無才便是德』了。」嬸娘笑的說不上話來,彎了腰,忍了一會,才說道:「這丫頭今天越說越瘋了!時候不早了,侄少爺,你請到你那屋裡去睡罷,此刻應該外言不入於閫了。」說罷,大家又是一笑。

我辭了出來,回到房裡。因為昨夜睡的多了,今夜只管睡不著。走到帳房裡,打算要借一張報紙看看。只見胡乙庚和一個衣服襤褸的人說話,唧唧噥噥的,聽不清楚。我不便開口,只在旁邊坐下。一會兒,那個人去了,乙庚還送他一步,說道:「你一定要找他,只有後馬路一帶棧房,或者在那裡。」那人

逕自去了。乙庚回身自言自語道：「早勸他不聽，此刻後悔了，卻是遲了。」我便和他借報紙，恰好被客人借了去，乙庚便叫茶房去找來。一面對我說道「你說天下竟有這種荒唐人！帶了四五千銀子，說是到上海做生意，卻先把那些錢輸個乾淨，生意味也不曾嘗著一點兒！」我道：「上海有那麼大的賭場麼？」乙庚道：「要說有賭場呢，上海的禁令嚴得很，算得一個賭場都沒有；要說沒有呢，卻又到處都是賭場。這裡上海專有一班人靠賭行騙的，或租了房子冒稱公館，或冒稱什麼洋貨字號，排場闊得很，專門引誘那些過路行客或者年輕子弟。起初是吃酒、打茶圍，慢慢的就小賭起來，從此由小而大，上了當的人，不到輸乾淨不止的。」我道：「他們拿得準贏的麼？」乙庚道：「用假骰子、假牌，哪裡會不贏的！」我道：「剛才這個人，想是貴友？」乙庚道：「在家鄉時本來認得他，到了上海就住在我這裡。那時候我棧裡也住了一個賭棍，後來被我看破了，回了那賭棍，叫他搬到別處去。誰知我這敝友，已經同他結識了，上了賭癮，就瞞了我，只說有了生意了，要搬出去。我也不知道他搬到那裡，後來就輸到這個樣子。此刻來查問我起先住在這裡那賭棍搬到那裡去了。我那裡知道呢！並且這個賭棍神通大得很，他自稱是個候選的郎中，筆底下很好，常時作兩篇論送到報館裡去刊登，底下綴了他的名字，因此人家都知道他是個讀書人。他卻又官場消息極為靈通，每每報紙上還沒有登出來的，他早先知道了，因此人家又疑他是官場中的紅人。他同這班賭棍通了氣，專代他們作引線。譬如他認得了你，他便請你喫茶吃酒，拉了兩個賭棍來，同你相識；等到你們相識之後，他卻避去了。後來那些人拉你入局，他也只裝不知，始

終他也不來入局，等你把錢都輸光了，他卻去按股分贓。你想，就是找著他便怎樣呢？」我道：「同賭的人可以去找他的，並且可以告他。」乙庚道：「那一班人都是行蹤無定的，早就走散了，那裡告得來！並且他的姓名也沒有一定的，今天叫『張三』，明天就可以叫『李四』，內中還有兩個實缺的道、府，被參了下來，也混在裡面鬧這個頑意兒呢。若告到官司，他又有官面，其奈他何呢！」此時茶房已經取了報紙來，我便帶到房裡去看。

　　一宿無話。次日一早，我方才起來梳洗，忽聽得隔壁房內一陣大吵，像是打架的聲音，不知何事。我就走出來去看，只見兩個老頭子在那裡吵嘴，一個是北京口音，一個是四川口音。那北京口音的攢著那四川口音的辮子，大喝道：「你且說你是個甚麼東西，說了饒你！」一面說，一面提起手要打。那四川口音的說道：「我怕你了！我是個王八蛋，我是個王八蛋！」北京口音的道：「你應該還我錢麼？」四川口音的道：「應該，應該！」北京口音的道：「你敢欠我絲毫麼？」四川口音的道：「不敢欠，不敢欠！回來就送來。」北京口音的一撒手，那四川口音的就溜之乎也的去了。北京口音的冷笑道：「旁人恭維你是個名士，你想拿著名士來欺我！我看著你不過這麼一件東西，叫你認得我。」

　　當下我在房門外面看著，只見他那屋裡羅列著許多書，也有包好的，也有未曾包好劫，還有不曾裝訂好的，便知道是個販書客人。順腳踱了進去，要看有合用的書買兩部。選了兩部

京版的書，問了價錢，便同他請教起來。說也奇怪，就同那作小說的話一般，叫做無巧不成書，這個人不是別人，卻是我的一位姻伯，姓王，名顯仁，表字伯述。說到這裡，我卻要先把這位王伯述的歷史，先敘一番。

　　看官們聽者：這位王伯述，本來是世代書香的人家。他自己出身是一個主事，補缺之後，升了員外郎，又升了郎中，放了山西大同府。為人十分精明強幹。到任之後，最喜微服私行，去訪問民間疾苦。生成一雙大近視眼，然而帶起眼鏡來，打鳥槍的準頭又極好。山西地方最多鵰，他私訪時，便帶了鳥槍去打鵰。有一回，為了公事晉省。公事畢後，未免又在省城微行起來。在那些茶坊酒肆之中，遇了一個人，大家談起地方上的事，那個人便問他：「現在這位撫台的德政如何？」伯述便道：「他少年科第出身，在京裡不過上了幾個條陳，就鬧紅了，放了這個缺。其實是一個白面書生，幹得了甚麼事！你看他一到任時，便鋪張揚厲的，要辦這個，辦那個，幾時見有一件事成了功呢！第一件說的是禁煙。這鴉片煙我也知道是要禁的，然而你看他拜折子也說禁煙，出告示也說禁煙，下札子也說禁煙，卻始終不曾說出禁煙的辦法來。總而言之，這種人坐言則有餘，至於起行，他非但不足，簡直的是不行！」說罷，就散了。

　　哈哈！真事有湊巧，你道他遇見的是什麼人？卻恰好是本省撫台。這位撫台，果然是少年科第，果然是上條陳上紅了的，果然是到了山西任上，便盡情張致。第一件說是禁煙，卻自他到任之後，吃鴉片煙的人格外多些。這天忽然高興，出來私行

察訪，遇了這王伯述，當面搶白了一頓，好生沒趣！且慢，這句話近乎荒唐，他兩個，一個是上司，一個是下屬，雖不是常常見面，然而回起公事來，見面的時候也不少，難道彼此不認得的麼？誰知王伯述是個大近視的人，除了眼鏡，三尺之外，便僅辨顏色的了。官場的臭規矩，見了上司是不能戴眼鏡的，所以伯述雖見過撫台，卻是當面不認得。那撫台卻認得他，故意試試他的，誰知試出了這一大段好議論，心中好生著惱！一心只想參了他的功名，卻尋不出他的短處來，便要吹毛求疵，也無處可求；若是輕輕放過，卻又嚥不下這口惡氣，就和他無事生出事來。

正是：閒閒一席話，引入是非門。不知生出甚麼事，且待下回再記。

第二十二回　論狂士撩起憂國心　接電信再驚遊子魄

　　原來那位山西撫台，自從探花及第之後，一帆風順的，開坊外放，你想誰人不奉承他。並且向來有個才子之目，但得他說一聲好，便以為榮耀無比的，誰還敢批評他！那天憑空受了伯述的一席話，他便引為生平莫大之辱。要參他功名，既是無隙可乘，又嚥不下這口惡氣。因此拜了一折，說他「人地不宜，難資表率」，請將他「開缺撤任，調省察看」。誰知這王伯述信息也很靈通，知道他將近要下手，便上了個公事，只說「因病自請開缺就醫」。他那裡正在辦撤任的折子，這邊稟請開缺的公事也到了，他倒也無可奈何，只得在附片上陳明。王伯述便交卸了大同府篆。這是他以前的歷史，以後之事，我就不知道了。因為這一門姻親隔得遠，我向來未曾會過的，只有上輩出門的伯叔父輩會過。

　　當下彼此談起，知是親戚，自是歡喜。伯述又自己說自從開了缺之後，便改行販書。從上海買了石印書販到京裡去，倒換些京板書出來，又換了石印的去，如此換上幾回，居然可以賺個對本利呢。我又問起方纔那四川口音的老頭子。伯述道：「他麼，他是一位大名士呢！叫做李玉軒，是江西的一個實缺知縣，也同我一般的開了缺了。」我道：「他欠了姻伯書價麼？」伯述道：「可不是麼！這種狂奴，他敢在我跟前發狂，

我是不饒他的。他狂的撫台也怕了他，不料今天遇了我。」我道：「怎麼撫台也怕他呢？」伯述道：「說來話長。他在江西上藩台衙門，卻帶了鴉片煙具，在官廳上面開起燈來。被藩台知道了，就很不願意，打發底下人去對他說：『老爺要過癮，請回去過了癮再來，在官廳上吃煙不像樣。』他聽了這話，立刻站了起來，一直跑到花廳上去。此時藩台正會著幾個當要差的候補道，商量公事。他也不問情由，便對著藩台大罵說：『你是個甚麼東西，不准我吃煙！你可知我先師曾文正公的簽押房，我也常常開燈。我眼睛裡何曾見著你來！你的官廳，可能比我先師的簽押房大──』藩台不等說完，就大怒起來，喝道：『這不是反了麼！快攛他出去！』他聽了一個『攛』字，便把自己頭上的大帽子摘了下來，對準藩台，照臉摔了過去。嘴裡說道：『你是個甚麼東西，你配攛我！我的官也不要了！』那頂帽子，不偏不倚的恰好打在藩台臉上。藩台喝叫拿下他來。當時底下人便圍了過去，要拿他。他越發了狂，猶如瘋狗一般，在那裡亂叫。虧得旁邊幾個候補道把藩台勸住，才把他放走了。他回到衙門，也不等後任來交代，收拾了行李，即刻就動身走了。藩台當日即去見了撫台，商量要動詳文參他。那撫台倒說：『算了罷！這種狂士，本來不是做官的材料，你便委個人去接他的任罷。』藩台見撫台如此，只得隱忍住了。他到了上海來，做了幾首歪詩登到報上，有兩個人便恭維得他是甚麼姜白石、李青蓮，所以他越發狂了。我道：「想來詩總是好的？」伯述道：「也不知他好不好。我只記得他《詠自來水》的一聯是『灌向甕中何必井，來從湖上不須舟』，這不是小孩子打的謎謎兒麼？這個叫做姜白石、李青蓮，只怕姜白石、李青蓮在九

泉之下，要痛哭流涕呢！」我道：「這兩句詩果然不好。但是就做好了，也何必這樣發狂呢？」伯述道：「這種人若是抉出他的心肝來，簡直是一個無恥小人！他那一種發狂，就同那下婢賤妾，恃寵生驕的一般行徑。凡是下婢賤妾，一旦得了寵，沒有不撒嬌撒癡的。起初的時候，因他撒嬌癡，未嘗不惱他；回頭一想，已經寵了他，只得容忍著點，並且叫人家聽見，只道自己不能容物。因此一次兩次的隱忍，就把他慣的無法無天的了。這一班狂奴，正是一類，偶然作了一兩句歪詩，或起了個文稿，叫那些督撫貴人點了點頭，他就得意的了不得，從此就故作偃蹇之態去驕人。照他那種行徑，那督撫貴人何嘗不惱他！只因為或者自己曾經賞識過他的，或者同僚中有人賞識過他的，一時同他認起真來，被人說是不能容物，所以才慣出這種東西來。依我說，把他綁了，賞他一千八百的皮鞭，看他還敢發狂！就如那李玉軒，他罵了藩台兩句甚麼東西，那藩台沒理會他，他就到處都拿這句話罵人了。他和我買書，想賴我的書價，又拿這句話罵我，被我發了怒，攢著他的辮子，還問他一句，他便自己甘心認了是個『王八蛋』。你想這種人還有絲毫骨氣麼？孔子說的，『唯女子與小人為難養也』，女子便是那下婢賤妾，小人正是指這班無恥狂徒呢。還有一班不長進的，並沒有人賞識過他，也學著他去瞎狂，說什麼『貧賤驕人』。你想，貧賤有什麼高貴，卻可以拿來驕人？他不怪自己貧賤是貪吃懶做弄出來的，還自命清高，反說富貴的是俗人。其實他是眼熱那富貴人的錢，又沒法去分他幾個過來，所以做出這個樣子。我說他竟是想錢想瘋了的呢！」說罷，呵呵大笑。

又歎一口氣道：「遍地都是這些東西，我們中國怎麼了哪！這兩天你看報來沒有？小小的一個法蘭西，又是主客異形的，尚且打他不過，這兩天聽說要和了。此刻外國人都是講究實學的，我們中國卻單講究讀書。讀書原是好事，卻被那一班人讀了，便都讀成了名士！不幸一旦被他得法做了官，他在衙門裡公案上面還是飲酒賦詩，你想，地方那裡會弄得好？國家那裡會強？國家不強，那裡對付那些強國？外國人久有一句說話，說中國將來一定不能自立，他們各國要來把中國瓜分了的。你想，被他們瓜分了之後，莫說是飲酒賦詩，只怕連屁他也不許你放一個呢！」我道：「何至於這麼利害呢？」伯述方要答話，只見春蘭丫頭過來，叫我吃飯。伯述便道：「你請罷，我們飯後再談。」

我於是別了過來，告知母親，說遇見伯述的話。我因為剛才聽了伯述的話，很有道理，吃了飯就要去望他，誰知他鎖了門出去了，只得仍舊回房去。只見我姊姊拿著一本書看，我走近看時，卻畫的是畫，翻過書面一看，始知是《點石齋畫報》。便問那裡來的。姊姊道：「剛才一個小孩子拿來賣的，還有兩張報紙呢。」說罷，遞了報紙給我。我便拿了報紙，到我自己的臥房裡去看。

忽然母親又打發春蘭來叫了我去，問道：「你昨日寫繼之的信，可曾寫一封給你伯父？」我道：「沒有寫。」母親道：「要是我們不大耽擱呢，就可以不必寫了；如果有幾天耽擱，也應該先寫個信去通知。」我道：「孩兒寫去給繼之，不過托

他找房子，三五天裡面等他回信到了，我們再定。」母親道：「既是這麼著，也應該寫信給你伯父，請伯父也代我們找找房子。單靠繼之，人家有許多工夫麼？」我答應了，便去寫了一封信，給母親看過，要待封口，姊姊道：「你且慢著。有一句要緊話你沒有寫上，須得要說明了，無論房子租著與否，要通知繼之一聲；不然，倘使兩下都租著了，我們一起人去，怎麼住兩起房子呢。」我笑道：「到底姊姊精細。」遂附了這一筆，封好了，送到帳房裡去。

恰好遇了伯述回來，我又同到他房裡談天。伯述在案頭取過一本書來遞給我道：「我送給你這個看看。看了這種書，得點實用，那就不至於要學那一種不知天高地厚的名士了。」我接過來謝了。看那書面是《富國策》，便道：「這想是新出的？」伯述道：「是日本人著的書，近年中國人譯成漢文的。」又道：「此刻天下的大勢，倘使不把讀書人的路改正了，我就不敢說十年以後的事了。我常常聽見人家說中國的官不好，我也曾經做過官來，我也不能說這句話不是。但是仔細想去，這個官是什麼人做的呢？又沒有個官種像世襲似的，那做官的代代做官，那不做官的代代不能做官，倘使是這樣，就可以說那句話了。做官原是要讀書人做的，那就先要埋怨讀書人不好了。上半天說的那種狂士，不要說了；除此之外，還有一種人，這裡上海有一句土話，叫甚麼『書毒頭』，就是此邊說的『書獃子』的意思。你想，好好的書，叫他們讀了，便受了毒，變了『呆子』，這將來還能辦事麼？」

我道：「早上姻伯說的瓜分之後，連屁也不能放一個，這是甚麼道理？」伯述歎道：「現在的世界，不能死守著中國的古籍做榜樣的了。你不過看了《廿四史》上，五胡大鬧時，他們到了中國，都變成中國樣子，歸了中國教化；就是本朝，也不是中國人，然而入關三百年來，一律都歸了中國教化了；甚至於此刻的旗人，有許多並不懂得滿洲話的了，所以大家都相忘了。此刻外國人滅人的國，還是這樣嗎？此時還沒有瓜分，他已經遍地的設立教堂，傳起教來，他倒想先把他的教傳遍了中國呢；那麼瓜分以後的情形，你就可想了。我在山西的時候，認得一個外國人，這外國人姓李，是到山西傳教去的，常到我衙門裡來坐。我問了他許多外國事情，一時也說不了許多，我單說俄羅斯的一件故事給你聽罷。俄羅斯滅了波蘭，他在波蘭行的政令，第一件，不許波蘭人說波蘭話，還不許用波蘭文字。」我道：「那麼要說甚話，用甚文字呢？」伯述道：「要說他的俄羅斯話，用他的俄羅斯文字呢！」我道：「不懂的便怎樣呢？」伯述道：「不懂的，他押著打著要學。無論在甚麼地方，他聽見了一句波蘭話，他就拿了去辦。」我道：「這是甚麼意思呢？」伯述道：「他怕的是這些人只管說著故國的話，便起了懷想故國之念，一旦要光復起來呢。第二件政令，是不准波蘭人在路旁走路，一律要走馬路當中。」我道：「這個意思更難解了。」伯述道：「我雖不是波蘭人，說著也代波蘭人可恨！他說波蘭人都是賤種，個個都是做賊的，走了路旁，恐怕他偷了店舖的東西。」說到這裡，把桌子一拍道：「你說可恨不可恨！」

我聽了這話，不覺毛骨悚然。呆了半晌，問道：「我們中國不知可有這一天？倘是要有的，不知有甚方法可以挽回？」伯述道：「只要上下齊心協力的認真辦起事來，節省了那些不相干的虛糜，認真辦起海防、邊防來就是了。我在京的時候，曾上過一個條陳給堂官。到山西之後，聽那李教士說他外國的好處，無論那一門，都有專門學堂。我未曾到過外國，也不知他的說話，是否全靠得住。然而仔細想去，未必是假的；倘是假的，他為甚要造出這種謠言來呢。那時我又據了李教士的話，讒了自己的意思，上了一個條陳給本省巡撫，誰知他只當沒事一般，提也不提起。我們乾著急，那有權辦事的，卻只如此。自從丟了官之後，我自南自北的，走了不知幾次，看著那些讀書人，又只如此。我所以別的買賣不幹，要販書往來之故，也有個深意在內。因為市上的書賈，都是胸無點墨的，只知道甚麼書銷場好，利錢深，卻不知什麼書是有用的，什麼書是無用的。所以我立意販書，是要選些有用之書去賣。誰知那買書的人，也同書賈一樣，只有甚麼《多寶塔》、《珍珠船》、《大題文府》之類，是他曉得的。還有那石印能做夾帶的，銷場最利害。至於《經世文編》、《富國策》，以及一切輿圖冊籍之類，他非但不買，並且連書名也不曉得；等我說出來請他買時，他卻莫名其妙，取出書來，送到他眼裡，他也不曉得看。你說可歎不可歎！這一班混蛋東西，叫他僥倖通了籍，做了官，試問如何得了！」我道：「做官的未必都是那一班人，然而我在南京住了幾時，官場上面的舉動，也見了許多，竟有不堪言狀的。」伯述道：「那捐班裡面，更不必說了，他們哪裡是做官，其實也在那裡同我此刻一樣的做生意，他那牟利之心，比做買

賣的還利害呢！你想做官的人，不是此類，便是彼類，天下事如何得了！」我道：「姻伯既抱了一片救世熱心，何不還是出身去呢？將來望陞官起來，勢位大了，便有所憑藉，可以設施了。」伯述笑道：「我已是上五十歲的人了，此刻我就去銷病假，也要等坐補原缺；再混幾年，上了六十歲，一個人就有了暮氣了，如何還能辦事！說中國要亡呢，一時只怕也還亡不去。我們年紀大的，已是末路的人，沒用的了。所望你們英年的人，巴巴的學好，中國還有可望。總而言之，中國不是亡了。便是強起來；不強起來，便亡了；斷不會有神沒氣的，就這樣永遠存在那裡的。然而我們總是不及見的了。」正說話時，他有客來，我便辭了去。從此沒事時，就到伯述那裡談天，倒也增長了許多見識。

　　過得兩天，叫了馬車，陪著母親、嬸娘、姊姊到申園去逛了一遍。此時天氣寒冷，遊人絕少。又到靜安寺前看那湧泉，用石欄圍住，刻著「天下第六泉」。我姊姊笑道：「這總是市井之夫做出來的，天下的泉水，叫他辱沒盡了！這種混濁不堪的要算第六泉，那天下的清泉，屈他居第幾呢？」逛了一遍，仍舊上車回棧。剛進棧門，胡乙庚便連忙招呼著，遞給我一封電報。我接在手裡一看是南京來的，不覺驚疑不定。

　　正是：無端天外飛鴻到，傳得家庭噩耗來。不知此電報究竟是誰打來的，且待下回再記。

第二十三回　老伯母遺言囑兼祧　師兄弟挑燈談換帖

　　當下拿了電報，回到房裡，卻沒有《電報新編》，只得走出來，向胡乙庚借了來翻，原來是伯母沒了，我伯父打來的，叫我即刻去。我母親道：「隔別了二十年的老妯娌了，滿打算今番可以見著，誰知等我們到了此地，他卻沒了！」說著，不覺流下淚來。我道：「本來孩兒動身的時候，伯母就病了。我去辭行，伯母還說恐怕要見不著了，誰知果然應了這句話。我們還是即刻動身呢，還是怎樣呢？但是繼之那裡，又沒見有回信。」嬸娘道：「既然有電報叫到你，總是有甚麼事要商量的，還是趕著走罷。」母親也是這麼說。我看了一看表，已經四點多鍾了，此時天氣又短，將近要斷黑了，恐怕碼頭上不便當，遂議定了明天動身，出去知照乙庚。晚飯後，又去看伯述，告訴了他明天要走的話，談了一會別去。

　　一宿無話。次日一早，伯述送來幾份地圖，幾種書籍，說是送給我的。又補送我父親的一份奠儀，我叩謝了，回了母親。大家收拾行李。到了下午，先發了行李出去，然後眾人下船，直到半夜時，船才開行。

　　一路無話。到了南京，只得就近先上了客棧，安頓好眾人，我便騎了馬，加上幾鞭，走到伯父公館裡去，見過伯父，拜過

了伯母。伯父便道：「你母親也來了？」我答道：「是。」伯父道：「病好了？」我只順口答道：「好了。」又問道：「不知伯母是幾時過的？」伯父道：「明天就是頭七了。躺了下來，我還有個電報打到家裡去的，誰知你倒到了上海了。第二天就接了你的信，所以再打電叫你。此刻耽擱在那裡？快接了你母親來，我有話同你母子商量。」我道：「還有嬸嬸、姊姊，也都來了。」伯父愕然道：「是那個嬸嬸、姊姊？」我道：「是三房的嬸嬸。」伯父道：「他們來做甚麼？」我道：「因為姊姊也守了寡了，是侄兒的意思，接了出來，一則他母女兩個在家沒有可靠的，二則也請來給我母親做伴。」伯父道：「好沒有知識的！在外頭作客，好容易麼？拉拉扯扯的帶了一大堆子人來，我看你將來怎麼得了！我滿意你母親到了，可以住在我這裡；此刻七拉八扯的，我這裡怎麼住得下！」我道：「侄兒也有信託繼之代租房子，不知租定了沒有。」伯父道：「繼之那裡住得下麼？」我道：「並非要住到繼之那裡，不過託他代租房子。」伯父道：「你先去接了母親來，我和他商量事情。」我答應了出來，仍舊騎了馬，到繼之處去。繼之不在家，我便進去見了他的老太太和他的夫人。他兩位知道我母親和嬸嬸、姊姊都到了，不勝之喜。老太太道：「你接了繼之的信沒有？他給你找著房子了。起先他找的一處，地方本來很好，是個公館排場，只是離我這裡太遠了，我不願意。難得他知我的意思，索性就在貼隔壁找出一處來。那裡本來是人家住著的，不知他怎麼和人家商量，貼了幾個搬費，叫人家搬了去，我便硬同你們做主，在書房的天井裡，開了一個便門通過去，我們就變成一家了。你說好不好？此刻還收拾著呢，我同你去看來。」說

罷，扶了丫頭便走。繼之夫人也是歡喜的了不得，說道：「從此我們家熱鬧起來了！從前兩年我婆婆不肯出來，害得大家都冷清清的，過那沒趣的日子，幸得婆婆來了熱鬧些；不料你老太太又來了，還有嬸老太太、姑太太，這回只怕樂得我要發胖了！」一面說，一面跟了他同走。老太太道：「阿彌陀佛！能夠你發了胖，我的老命情願短幾年了。你瘦的也太可憐！」繼之夫人道：「這麼說，媳婦一輩子也不敢胖了！除非我胖了，婆婆看著樂，多長幾十年壽，那我就胖起來。」老太太道：「我長命，我長命！你胖給我看！」

一面說著，到了書房，外面果然開了一個便門。大家走過去看，原來一排的三間正屋，兩面廂房，西面另有一大間是廚房。老太太便道：「我已經代你們分派定了：你老太太住了東面一間；那西面一間把他打通了廂房，做個套間，你嬸太太、姑太太，可以將就住得了；你就屈駕住了東面廂房；當中是個堂屋，我們常要來打吵的；你要會客呢，到我們那邊去。要謹慎的，索性把大門關了，走我們那邊出進更好。」我便道：「伯母佈置得好，多謝費心！我此刻還要出城接家母去。」老太太道：「是呀。房子雖然沒有收拾好，我們那邊也可以暫時住住。不嫌委屈，我們就同榻也睡兩夜了，沒有住客棧的道理，叫人家看見笑話，倒像是南京沒有一個朋友似的。」我道：「等兩天房子弄好了再來罷，此刻是接家母到家伯那裡去，有話商量的。」老太太道：「是呀。你令伯母聽說沒了，不知是甚麼病，怪可憐的。那麼你去罷。」我辭了要行，老太太又叫住道：「你慢著。你接了你老太太來時，難道還送出城去？倘

使不去時,又丟你孀太太和姑太太在客棧裡,人生路不熟的,又是女流,如何使得!我做了你的主,一起接了來罷。」說罷,叫丫頭出去叫了兩個家人來,叫他先雇兩乘小轎來,叫兩個老媽子坐了去,又叫那家人雇了馬,跟我出城。我只得依了。

到了客棧,對母親說知,便收拾起來。我親自騎了馬,跟著轎子,交代兩個家人押行李,一時到了,大家行禮廝見。我便要請母親到伯父家去。老太太道:「你這孩子好沒意思!你母親老遠的來了,也不曾好好的歇一歇,你就死活要拉到那邊去!須知到得那邊去,見了靈柩,觸動了妯娌之情,未免傷心要哭,這是一層;第二層呢,我這裡婆媳兩個,寂寞的要死了,好容易來了個遠客,你就不容我談談,就來搶了去麼?」我便問母親怎樣。母親道:「既然這裡老太太歡喜留下,你就自己去罷;只說我路上辛苦病了,有話對你說,也是一樣的。我明天再過去罷。」

我便徑到伯父那裡去,只說母親病了。伯父道:「病了,須不曾死了!我這裡死了人,要請來商量一句話也不來,好大的架子!你老子死的時候,為甚麼又巴巴的打電報叫我,還帶著你運柩回去?此刻我有了事了,你們就擺架子了!」一席話說的我不敢答應。歇了一歇,伯父又道:「你伯母臨終的時候,說過要叫你兼祧;我不過要告訴你母親一聲,盡了我的道理,難道還怕他不肯麼。你兼祧了過來,將來我身後的東西都是你的;就算我再娶填房生了兒子,你也是個長子了。我將來得了世職,也是你襲的。你趕著去告訴了你母親,明日來回我的

話。」我聽一句,答應一句,始終沒說話。

　　等說完了,就退了出來,回到繼之公館裡去,只對母親略略說了兼祧的話,其餘一字不提。姊姊笑道:「恭喜你!又多一分家當了。」老太太道:「這是你們家事,你們到了晚上慢慢的細談。我已經打發人趕出城去叫繼之了。今日是我的東,給你們一家接風。我說過從此之後,不許迴避,便是你和繼之,今日也要圍著在一起吃。我才給你老太太說過,你肯做我的乾兒子,我也叫繼之拜你老太太做乾娘。」我道:「我拜老太太做乾娘是很好的,只是家母不敢當。」母親笑道:「他小孩子家也懂得這句話,可見我方剛不是瞎客氣了。」我道:「老太太疼我,就同疼我大哥一般,豈但是乾兒子,我看親兒子也不過如此呢。」當時大家說說笑笑,十分熱鬧。

　　不一會,已是上燈時候,繼之趕回來了,逐一見禮。老太太先拉著我姊姊的手,指著我道:「這是他的姊姊,便是你的妹妹,快來見了。以後不要迴避,我才快活;不然,住在一家,鬧的躲躲藏藏的嘔死人!」繼之笑著,見過禮道:「孩兒說一句斗膽的話:母親這麼歡喜,何不把這位妹妹拜在膝下做個乾女兒呢?況且我又沒個親姊姊、親妹妹。」老太太聽說,歡喜的摟著我姊姊道:「姑太太,你肯麼?」姊姊道:「老太太既然這麼歡喜,怎麼又這等叫起女兒來呢?我從沒有聽見叫女兒做姑太太的。」老太太道:「是,是,這怪我不是。我的小姐,你不要動氣,我老糊塗了。」一面又叫擺上酒席來。繼之夫人便去安排杯箸,姊姊搶著也幫幫手。老太太道:「你們都不許

動。一個是初來的遠客；一個是身子弱得怕人，今日早起還嚷肚子痛。都歇著罷，等丫頭們去弄。」一會擺好了，老太太便邀入席。席間又談起乾兒子乾娘的事，無非說說笑笑。

　　飯罷，我和繼之同到書房裡去。只見我的鋪蓋，已經開好了。小丫頭送出繼之的煙袋來，繼之叫住道：「你去對太太說，預備出幾樣東西來，做明日我拜乾娘，太太拜干婆婆的禮。」丫頭答應著去了我道：「大哥認真還要做麼？」繼之道：「我們何嘗要幹這個，這都是女人小孩子的事。不過老人家歡喜，我們也應該湊個趣，哄得老人家快活快活，古人斑衣戲綵尚且要做，何況這個呢。論起情義來，何在多此一拜；倘使沒了情義的，便親的便怎麼。」這一句話觸動了我日間之事，便把兩次到我伯父那裡的話，一一告訴了繼之。繼之道：「後來那番話，你對老伯母說了麼？」我道：「沒有說。」繼之道：「以後不說也罷，免得一家人存了意見。這兼祧的話，我看你只管糊里糊塗答應了就是。不過開吊和出殯兩天，要你應個景兒，沒有甚麼道理。」我不覺歎道：「這才是彼以偽來，此以偽應呢！」繼之道：「這不叫做偽，這是權宜之計。倘使你一定不答應，一時鬧起來，又是個笑話。我料定你令伯的意思，不過是為的開吊、出殯兩件事，要有個孝子好看點罷了。」又歎道：「我旁觀冷眼看去，你們骨肉之間，實在難說！」我道：「可不是嗎！我看著有許多朋友講交情的，拜個把子，比自己親人好的多著呢。」

　　繼之道：「你說起拜把子，我說個笑話給你聽：半個月前，

那時候恰好你回去了，這裡鹽巡道的衙門外面，有一個賣帖子的，席地而坐。面前鋪了一大張出賣帖子的訴詞，上寫著：從某年某月起，識了這麼個朋友；那時大家在困難之中，那個朋友要做生意，他怎麼為難，借給他本錢，誰知虧折盡了。那朋友又要出門去謀事，缺了盤費，他又怎麼為難，借給他盤費，才得動身。因此兩個換了帖，說了許多貧賤相為命，富貴毋相忘的話。那朋友一去幾年，絕跡不回來，又沒有個錢寄回家，他又怎麼為難，代他養家。像這麼亂七八糟的寫了一大套，我也記不了那許多了。後頭寫的是：那朋友此刻闊了，做了道台，補了實缺了；他窮在家鄉，依然如故。屢次寫信和那朋友借幾個錢，非但不借，連信也不回，因此湊了盤費，來到南京衙門裡去拜見；誰知去了七八十次，一次也見不著，可見那朋友嫌他貧窮，不認他是換帖的了。他存了這帖也無用，因此情願把那帖子拿出來賣幾文錢回去。你們有錢的人，盡可買了去，認一位道台是換帖；既是有錢的人，那道台自然也肯認是個換帖朋友云云。末後攤著一張帖子，上面寫的姓名、籍貫、生年月日、祖宗三代。你道是誰？就是那一位現任的鹽巡道！你道拜把子的靠得住麼？」我道：「後來便怎麼了？」繼之道：「賣了兩天，就不見了。大約那位觀察知道了，打發了幾個錢，叫他走了。」

我道：「虧他這個法子想得好！」繼之道：「他這個有所本的。上海招商局有一個總辦，是廣東人。他有一個兄弟，很不長進，吃酒、賭錢、吃鴉片煙、嫖，無所不為。屢屢去和他哥哥要錢，又不是要的少，一要就是幾百元。要了過來，就不

見了他了，在外面糊里糊塗的化完了，卻又來了。如此也不知幾十次了，他哥哥恨的沒法。一天他又來要錢，他哥哥恨極了，給了他一吊銅錢。他卻並不嫌少，拿了就走。他拿了去，買上一個爐子，幾斤炭，再買幾斤山芋，天天早起，跑到金利源棧房門口擺個攤子，賣起煨山芋來。」我道：「想是他改邪歸正了？」繼之道：「什麼改邪歸正！那金利源是招商局的棧房，棧房的人，那個不認得他是總辦的兄弟；見他蓬頭垢面那副形狀，那個不是指前指後的；傳揚出去，連那推車扛抬的小工都知道了，來來往往，必定對他看看。他哥哥知道了，氣的暴跳如雷，叫了他去罵。他反說道：『我從前嫖賭，你說我不好也罷了；我此刻安分守己的做小生意，又怪我不好，叫我怎樣才好呢？』氣得他哥哥回答不上來。好容易請了同鄉出來調停，許了他多少銀，要他立了永不再到上海的結據，才把他打發回廣東去。你道奇怪不奇怪呢？」我道：「這兩件事雖然有點相像，然而負心之人不同。」繼之道：「本來善抄藍本的人，不過套個調罷了。」

我道：「朋友之間，是富貴的負心；骨肉之間，倒是貧窮的無賴。這個只怕是個通例了。」繼之道：「倒也差不多。只是近來很有拿交情當兒戲的，我曾見兩個換帖的，都是膏粱子弟，有一天鬧翻了臉，這個便找出那份帖子來，嗤的撕破了，拿個火燒了，說：你不配同我換帖。」說到這裡，母親打發春蘭出來叫我，我就辭了繼之走進去。

正是：蓮花方燦舌，萱室又傳呼。不知進去又有何事，且

待下回再記。

第二十四回　臧獲私逃釀出三條性命　翰林伸手裝成八面威風

當下我到裡面去，只見已經另外騰出一間大空房，支了四個床鋪，被褥都已開好。老太太和繼之夫人，都不在裡面，只有我們的一家人。問起來，方知老太太酒多了，已經睡了。繼之夫人有點不好過，我姊姊強他去睡了。

當下母親便問我今天見了伯父，他說甚麼來。我道：「沒說甚麼，不過就說是叫我兼祧，將來他的家當便是我的；縱使他將來生了兒子，我也是個長子。這兼祧的話，伯母病的時候先就同我說過，那時候我還當他是病中心急的話呢。」姊姊道：「只怕不止這兩句話呢。」我道：「委實沒有別的話。」姊姊道：「你不要瞞，你今日回來的時候，臉上顏色，我早看出來了。」母親道：「你不要為了那金子銀子去淘氣，那個有我和他算帳。」我道：「這個孩兒怎敢！其實母親也不必去算他，有的自然伯父會還我們，沒有的，算也是白算。只要孩兒好好的學出本事來，那裡希罕這幾個錢！」姊姊道：「你的志氣自然是好的，然而老人家一生勤儉積攢下來的，也不可拿來糟蹋了。」我笑道：「姊姊向來說話我都是最佩服的，今日這句話，我可要大膽駁一句了。這錢，不錯，是我父親一生勤儉積下來的，然而兄弟積了錢給哥哥用了，還是在家裡一般，並不是叫外人用了，這又怕甚麼呢。」母親道：「你便這麼大量，我可

不行！」我道：「這又何苦！算起帳來，未免總要傷了和氣，我看這件事暫時且不必提起。倒是兼祧這件事，母親看怎樣？」母親便和姊姊商量。姊姊道：「這個只得答應了他。只是繼之這裡又有事，必得要商量一個兩便之法方好。」母親對我說道：「你聽見了，明日你商量去。」我答應了，便退了出來，繼之還在那裡看書呢。我便道：「大哥怎麼還不去睡？」繼之道：「早呢。只怕你路上辛苦，要早點睡了。」我道：「在船上沒事只是睡，睡的太多了，此刻倒也不倦。」兩個人又談了些家鄉的事，方才安歇。

一宿無話。次日，我便到伯父那裡去，告知已同母親說過，就依伯父的辦法就是了。只是繼之那裡書啟的事丟不下，怕不能天天在這裡。伯父道：「你可以不必天天在這裡，不過空了的時候來看看；到了開吊出殯那兩天，你來招呼就是了。」因為今天是頭七，我便到靈前行過了禮，推說有事，就走了回來，去看看匠人收拾房子。進去見了母親，告知一切。母親正在那裡料理，要到伯父那裡去呢。我問道：「嬸嬸、姊姊都去麼？」姊姊道：「這位伯娘，我們又不曾見過面的，他一輩子不回家鄉，我去他靈前叩了頭，他做鬼也不知有我這個姪女，倒把他鬧糊塗了呢，去做甚麼！至於伯父呢，也未必記得著這個弟婦、姪女，不消說，更不用去了。」一時我母親動身，出來上轎去了。我便約了姊姊去看收拾房子，又同到書房裡看看。姊姊道：「進去罷，回來有客來。」我道：「繼之到關上去了，沒有客；就是有客，也在外面客堂裡，這裡不來的。我有話和姊姊說呢。」姊姊坐下，我便把昨日兩次見伯父說的話，告訴了他。

姊姊道：「我就早知道的，幸而沒有去做討厭人。伯娘要去，我娘也說要去呢，被我止住了；不然，都去了，還說我母子沒處投奔，到他那裡去討飯吃呢。」說著，便進去了。將近吃飯的時候，母親回來了。我等吃過飯，便騎了馬到關上去拜望各同事，彼此敘了些別後的話。傍晚時候，仍舊趕了入城。過得一天，那邊房子收拾好了，我便置備了些木器，搬了過去。老太太還忙著張羅送蠟燭鞭炮，雖不十分熱鬧，卻也大家樂了一天。下半天繼之回來了，我便把那匯票交給他，連我那二千，也叫他存到莊上去。

晚上仍在書房談天。我想起一事，因問道：「昨日家母到家伯那邊去回來，說著一件奇事：家伯那邊本有兩個姨娘，卻都不見了。家母問得一聲，家伯便回說不必提了。這兩個姨娘我都見過來，不知到底怎麼個情節？」繼之道：「這件事我本來不知道，卻是酈士圖告訴我的。令伯那位姨娘，本來就是秦淮河的人物，和一個底下人幹了些曖昧的事，只怕也不是一天的事了。那天忽然約定了要逃走，他便叫那底下人雇一隻船在江邊等著，卻把衣服、首飾、箱籠偷著交給那底下人，叫他運到船上去。等到了晚上，自己便偷跑了出來。到得江邊，誰知人也沒了，船也沒了，不必說，是那底下人撇了他，把東西拐走了。到了此時，他卻又回去不得，沒了主意，便跳到水裡去死了。你令伯直到第二日天亮，才知道丟了人，查點東西，卻也失了不少，連忙著人四處找尋。到了下午，那救生局招人認屍的招帖，已經貼遍了城廂內外，令伯叫人去看看，果然是那位姨娘。既然認了，又不能不要，只得買了一口薄棺，把他殮

了。令伯母的病,本來已漸有起色,出了這件事,他一氣一個死,說這些當小老婆的,沒有一個好貨。那時不是還有一個姨娘麼?那姨娘聽了這話,便回嘴說:『別人干了壞事,偷了東西,太太犯不著連我也罵在裡面!』這裡頭不知又鬧了個怎麼樣的天翻地覆,那姨娘便吃生鴉片煙死了。夫妻兩個,又大鬧起來。令伯又偏偏找了兩件偷不盡的首飾,給那姨娘陪裝了去。令伯母知道了,硬要開棺取回,令伯急急的叫人抬了出去。夫妻兩個,整整的鬧了三四天,令伯母便倒了下來。這回的死,竟是氣死的!」我聽了心中暗暗慚愧,自己家中出了這種醜事,叫人家拿著當新聞去傳說,豈不是個笑話!因此默默無言。

繼之便用別話岔開,又談起那換帖的事。我便追問下去,要問那燒了帖子之後便怎樣。繼之道:「這一個被他燒了帖子,也連忙趕回去,要拿他那一份帖子也來燒了。誰知找了半天,只找不著,早就不知那裡去了。你道這可沒了法了罷,誰知他卻異想天開,另外弄一張紙燒了,卻又拿紙包起,叫人送去還他。」我笑道:「法子倒也想得好。只是和人家換了帖,卻把人家的帖子丟了,就可見得不是誠心相好的了。」繼之道:「丟了算甚麼!你還不看見那些新翰林呢,出京之後,到一處打一處把勢,就到一處換一處帖,他要存起來,等到衣錦還鄉的時候,還要另外僱人抬帖子呢。」我道:「難道隨處丟了?」繼之道:「豈敢!我也不懂那些人騙不怕的,得那些新翰林同他點了點頭,說了句話,便以為榮幸的了不得。求著他一副對子,一把扇子,那就視同拱璧,也不管他的字好歹。這個風氣,廣東人最利害。那班洋行買辦,他們向來都是羨慕外國人的,

無論甚麼，都說是外國人好，甚至於外國人放個屁也是香的。說起中國來，是沒有一樣好的，甚至連孔夫子也是個迂儒。他也懂得八股不是槍炮，不能仗著他強國的，卻不知怎麼，見了這班新翰林，又那樣崇敬起來，轉彎托人去認識他，送錢把他用，請他吃，請他喝，設法同他換帖，不過為的是求他寫兩個字。」我道：「求他寫字，何必要換帖呢？」繼之道：「換了帖，他寫起上下款來，便是如兄如弟的稱呼，好誇耀於人呢。最奇怪的：這班買辦平日都是一錢如命的，有甚麼窮親戚、窮朋友投靠了他，承他的情，薦在本行做做西崽，賺得幾塊錢一個月，臨了在他帳房裡吃頓飯，他還要按月算飯錢呢。到見了那班新翰林，他就一百二百的濫送。有一位廣東翰林，叫做吳日昇，路過上海時，住了幾個月，他走了之後，打掃的人在他床底下掃出來兩大籮帖子。後來一個姓蔡的，也在上海住了幾時，臨走的時候，多少把兄把弟都送他到船上。他卻把一個箱子扔到黃浦江裡去，對眾人說：『這箱子裡都是諸君的帖，我帶了回去沒處放，不如扔了的乾淨。』弄得那一班把兄把弟，一齊掃興而去。然而過得三年，新翰林又出產了，又到上海來了，他們把前事卻又忘了。你道奇怪不奇怪！」

我道：「原來點了翰林可以打一個大把勢，無怪那些人下死勁的去用功了。可惜我不是廣東人，我若是廣東人，我一定用功去點個翰林，打個把勢。」繼之笑道：「不是廣東人何嘗不能打把勢。還有一種靠著翰林，周遊各省去打把勢的呢。我還告訴你一個笑話：有一個廣東姓梁的翰林，那時還是何小宋做閩浙總督，姓梁的是何小宋的晚輩親戚，他仗著這個靠山，

就跑到福州去打把勢。他是制台的親戚，自然大家都送錢給他了。有一位福建糧道姓謝，便送了他十兩銀子。誰知他老先生嫌少了，當時雖受了下來，他卻換了一個封筒的簽子，寫了『代茶』兩個字，旁邊注上一行小字，寫的是：『翰林院編修梁某，借糧道庫內贏餘代賞。』叫人送給糧道衙門門房。門房接著了，不敢隱瞞，便拿上去回了那位謝觀察。那位謝觀察笑了一笑，收了回來，便傳伺候，即刻去見制台，把這封套銀子請制台看了，還請制台的示，應該送多少。何小宋大怒，即刻把他叫了來一頓大罵，逼著他親到糧道衙門請罪；又逼著他把滿城文武所送的禮都一一退了，不許留下一份。不然，你單退了糧道的，別人的不退，是甚麼意思。他受了一場沒趣，整整的哭了一夜。明日只得到糧道那邊去謝罪，又把所收的禮，一一的都退了，悄悄的走了。你說可笑不可笑！」我道：「這件事自然是有的，然而內中恐怕有不實不盡之處。」繼之道：「怎麼不實不盡？」我道：「他整整的哭了一夜，是他一個人的事，有誰見來？這不是和那作小說的一般，故意裝點出來的麼？」繼之道：「那時候他就住在總督衙門裡，他哭的時候，還有兩個師爺在旁邊勸著他呢，不然人家怎麼會知道。你原來疑心這個。」

我道：「這個人就太沒有骨氣了！退了禮，不過少用幾兩銀子罷了，便是謝罪一層，也是他自取其辱，何必哭呢？」繼之道：「你說他沒有骨氣麼？他可曾經上摺子參過李中堂。誰知非但參不動他，自己倒把一個翰林幹掉了。摺子上去，皇上怒了，說他末學新進，妄議大臣，交部議處，部議得降五級調

用。」我道：「編修降了五級，是個什麼東西？」繼之道：「那裡還有甚麼東西！這明明是部裡拿他開心罷了。」我屈著指頭算道：「降級是降正不降從的，降一級便是八品，兩級九品，三級未入流，四級就是個平民。還有一級呢？哦，有了！平民之下，還有娼、優、隸、卒四種人，也算他四級。他那第五級剛剛降到娼上，是個婊子了。」繼之道：「沒有男婊子的。」我道：「那麼就是個王八。」繼之道：「你說他王八，他卻自以為榮耀得很呢，把這『降五級調用』的字樣做了銜牌，豎在門口呢。」我道：「這有甚麼趣味？」繼之道：「有甚麼趣味呢，不過故作僞蹇，鬧他那狂士派頭罷了。其實他又不是真能狂的。他得了處分回家鄉去，那些親戚朋友有來慰問他的，他便哭了，說這件事不是他的本意，李中堂那種闊佬，巴結他也來不及，那裡敢參他。只因住在廣州會館，那會館裡住著有狐仙，長班不曾知照他，他無意中把狐仙得罪了，那狐仙便迷惘了他，不知怎樣幹出來的。」我道：「這個人倒善哭。」

我因為繼之說起「狂士」兩個字，想起王伯述的一番話，遂逐一告訴了他。繼之道：「他是你的令親麼？我雖不認得他，卻也知道這個人，料不到倒是一位有心人呢。」我道：「大哥怎麼知道他呢？」繼之道：「他前年在上海打過一回官司，很奇怪的，是我一個朋友經手審問，所以知道詳細，又因為他太健訟了，所以把這件案當新聞記著。後來那朋友到了南京，我們談天就談起來。我的朋友姓寶，那時上海縣姓陸。你那位令親有三千兩的款子，存在莊上。也不是存的，是在京裡匯出來，已經照過票，不過暫時沒有拿去。誰知這一家錢莊恰在這一兩

天內倒閉了，於是各債戶都告起來，他自然也告了。他告時，卻把一個知府藏起來，只當一個平民。上海縣斷了個七成還帳。大家都具了結領了，他也具結領了。人家領去了沒事；他領了去，卻到松江府上控，告的是上海縣意存偏袒。府裡自然仍發到縣裡來再問。這回上海縣不曾親審，就是我那朋友姓寶的審的。官問他：『你為甚告上海縣意存偏袒？怎麼叫做偏袒？』他道：『子程子曰：「不偏之謂中。」可見得不中之謂偏了。』問：『何以見得不中？』他道：『若要中時，便當殺人償命，欠債還錢。我交給他三千銀子，為甚麼只斷他還我二千一呢？』問道：『你既然不服，為甚又具結領去？』他道：『我本來不願領，因為我所有的就是這一筆銀子，我若不領出來，客店裡、飯店裡欠下的錢沒得還，不還他們就要打我，只得先領了來開發他們。』問道：『你既領了，為甚又上控？』他道：『斷得不公，自然上控。』官只得問被告怎樣。被告加了個八成。官再問他。他道：『就是加一成也好，我也領的；只是領了之後，怨不得我再上控。』官倒鬧得沒法，判了個交差理楚，卒之被他收了個十足。差人要向他討點好處，他倒滿口應承，卻伸手拉了差人，要去當官面給，嚇得那差人縮手不迭。後來打聽了，才知道他是個開缺的大同府，從前就在上海公堂上，開過頑笑的。」

正是：不怕狼官兼虎吏，卻來談笑會官司。不知王伯述從前又在上海公堂上開過甚麼頑笑，且待下回再記。

吳趼人/ Johnrain Wu

第二十五回　引書義破除迷信　較資財鬩起家庭

我聽說王伯述以前曾在上海公堂上開過一回頑笑，便急急的追問。繼之道：「他放了大同府時，往山西到任，路過上海，住在客棧裡。一天鄰近地方失火。他便忙著搬東西，匆忙之間，和一個棧裡的夥計拌起嘴來，那夥計拉了他一把辮子。後來火熄了，客棧並沒有波累著。他便頂了那知府的官銜，到會審公堂去告那夥計。問官見是極細微的事，便判那夥計罰洋兩元充公。他聽了這種判法，便在身邊掏出兩塊錢，放在公案上道：『大老爺是朝廷命官，我也是朝廷命官，請大老爺下來，也叫他拉一拉辮子，我代他出了罰款。』那問官出其不意的被他這麼一頂，倒沒了主意，反問他要怎麼辦。他道：『這一座法堂，權不自我操，怎麼問起我來！』問官沒了法，便把那夥計送縣，叫上海縣去辦。卻寫一封信知照上海縣，說明原告的出身來歷，又是怎麼個刁鑽古怪。上海縣得了信，便到客棧去拜訪他，問他要怎樣辦法。他道：『我並非要十分難為他，不過看見新衙門判得太輕描淡寫了，有意和他作難；誰知他是個膿包，這一點他就擔不起了。隨便怎樣辦一辦就是了。』上海縣回去，就打了那夥計一百小板，又把他架到客棧門口，示了幾天眾，這才罷了。他是你令親，怎樣這些事都不知道？」我道：「從前我並不出門，這門姻親遠得很，不常通信，不是先君從前說過，我還不知道呢。這個人在公堂上又能掉文，又能取笑，真是從

容不迫。」繼之道：「掉文一層，還許是早先想好了主意的；這馬上拿出兩塊錢來，叫他也下來受辱，這個倒是虧他的急智。」我又把他在山西的一段故事，告訴了繼之。

此時夜色已深，安排歇息。過了幾天，伯父那邊定了開吊出殯的日子，又租定了殯房，趕著年內辦事。又請了母親去照應裡面事情。到了日子，我便去招呼了兩天。繼之這邊，又要寫多少的拜年信，家裡又忙著要過年，因此忙了些時。到了新年上，方才空點，繼之老太太又起了忙頭，要請春酒；請了不算，還叫繼之夫人又做東請了一回，又要叫繼之再請；我母親、嬸娘，也分著請過。老太太又提起乾娘、乾兒子的事情，說去年白說了這句話，因為事情忙，沒有辦到，此刻大家空了，要擇日辦起來了。於是辦這件事又忙了兩天，已是過了元宵，我便到關上去。此時家中人多了，熱鬧起來，不必十分照應，我便在關上盤桓幾天。

一天晚上，有兩個同事，約著扶乩。這天繼之進城去了，我便約了述農，看他們鬼混。只見他們香花燈燭的供起來，在那裡叩頭膜拜；拜罷，又在那裡書符唸咒。鬼混已畢，便一人一面的用指頭扶起那乩，憩了半天，乩動起來，卻只在乩盤內畫大圈子，鬧了半夜，不曾寫出一個字來。我便拉了述農回房，議論這件事。我道：「這都是虛無縹緲的事，那裡有甚麼神仙鬼怪！我卻向來不信這些。還有一說，最可笑的，說甚麼『信則有，不信則無』。照這樣說起來，那鬼神的有無，是憑人去作主的了。譬如你是信的，我是不信的，我兩個同在這屋裡，

這屋裡還是有鬼神呢，還是沒鬼神呢？」述農道：「這個我看將來必有一個絕世聰明的人，去考求出來的。這件事我是不敢斷定，因為我看見了幾件希奇古怪的事。那年我在福建，幾個同事也歡喜頑這個，差不多天天晚上弄。請了仙來，卻同作詩唱和的，從來不談禍福。」我道：「這個我也會。不信，我到外面扶起來，我只要自己作了往上寫，我還成了個仙呢。述農道：「這倒不盡然。那回扶乩的兩個人，一個是做買賣出身，只懂得三一三十一的打算盤，那裡會作詩；一個是秀才，卻是八股朋友，作起八韻詩來，連平仄都鬧不明白的。」我道：「那麼他那裡能進學？」述農道：「他到了考場時，是請人槍替做的，他卻情願代人家作兩股去換。你想這麼個人，那裡能作古、近體詩呢。並且作出來很有些好句子，內中也有不通的，他們都抄起來，訂成本子。我看見有兩首很好，也抄了下來。」我道：「抄的是甚麼詩，可否給我看看？」述農道：「抄的是《簾鉤》詩，我只謄在一張紙上，不知道可還找得出來。」說罷，取過護書，找了一遍沒有；又開了書櫥，另取出一個護書來，卻撿著了，交給我看。只見題目是「簾鉤」二字，那詩是：

　　銀蒜雙垂碧戶中，櫻桃花下約簾櫳。樓東乙字初三月，亭北丁當廿四風。翡翠倒含春水綠，珊瑚返掛夕陽紅。雙雙燕子驚飛處，鸚鵡無言倚玉籠。

　　綠楊深處最關情，十二紅樓界碧城。似我勾留原有約，殢人消息久無聲。帶三分暖收丁字，隔一重紗放午晴。卻是太真含笑入，釵光鬢影可憐生。

丫叉扶上碧樓闌，押住爐煙玳瑁斑。四面有聲珠落索，一拳無力玉彎環。攀來桃竹招紅袖，罵去楊花上翠環。記得昨宵踏歌處，有人連臂唱刀鐶。

曲瓊猶記楚人詞，落日偏宜子美詩。一樣書空摹蠆尾，三分月影卻蛾眉。玲瓏腕弱嬌無力，宛轉繩輕風不知。玉鳳半垂釵半墮，簪花人去未移時。

我看了便道：「這幾首詩好像在哪裡見過的。」述農道：「奇怪！人人見了都說是好像見過的，就是我當時見了，也是好像見過的，卻只說不出在哪裡見過。有人說在甚麼專集上，有人說有《隨園詩話》上。我想《隨園詩話》是人人都看見過的，不過看了就忘了罷了。這幾首詩也許是在那上頭，然而誰有這些閒工夫，為了他再去把《隨園詩話》念一遍呢。」我一面聽說，一面取過一張紙來，把這四首詩抄了，放在衣袋裡。述農也把原搞收好。

我道：「像這種當個頑意兒，不必問他真的假的，倒也無傷大雅。至於那一種妄談禍福的，就要不得。」述農道：「那談禍福的還好，還有一種開藥方代人治病的，才荒唐呢！前年我在上海賦閒時，就親眼看見一回壞事的。一個甚麼洋行的買辦，他的一位小姐得了個干血癆的毛病，總醫不好。女眷們信了神佛，便到一家甚麼『報恩堂』去扶乩，求仙方。外頭傳說得那報恩堂的乩壇，不知有多少靈驗；及至求出來，卻寫著

『大紅柿子，日食三枚，其病自愈』云云。女眷們信了，就照方給他吃。吃了三天之後，果然好了。」我道：「奇了！怎麼真是吃得好的呢？」述農道：「氣也沒了，血也冷了，身子也硬了，永遠不要再受癆病的苦了，豈不是好了麼！然而也有靈的很奇怪的。我有一個朋友叫倪子枚，是行醫的，他家裡設了個呂仙的乩壇。有一天我去看子枚，他不在家，只有他的兄弟子翼在那裡。我要等子枚說話，便在那裡和子翼談天。忽然來了一個鄉下人，要請子枚看病，說是他的弟媳婦肚子痛的要死。可奈子枚不在家。子翼便道：『不如同你扶乩，求個仙方罷。』那鄉下人沒法，只得依了。子翼便扶起來，寫的是：『病雖危，莫著急；生化湯，加料吃。』便對那鄉下人道：『說加料吃，你就撮兩服罷。那生化湯是藥店裡懂得的。』鄉下人去了。我便問這扶乩靈麼。子翼道：『其實這個東西並不是自己會動，原是人去動他的，然而往往靈驗得非常，大約是因人而靈。我看見他那個慌張樣子，說弟婦肚痛得要死。我看女人肚子痛得那麼利害，或者是作動要生小孩子，也未可知，所以給他開了個生化湯。』我聽了，正在心中暗暗怪他荒唐。恰好子枚回來，見爐上有香，便道：『扶乩來著麼？』子翼道：『方才張老五來請你看病，說他的弟婦肚痛得要死，他又不在家，我便同他扶乩，寫了兩服生化湯。』子枚大驚道：『怎麼開起生化湯來？』子翼道：『女人家肚痛得那麼利害，怕不是生產，這正是對症發藥呢。』子翼跌足道：『該死，該死！他兄弟張老六出門四五年了，你叫他弟婦拿甚麼去生產！』子翼呆了一呆道：『也許他是血痛，生化湯未嘗不對。』子枚道：『近來外面鬧紋腸痧鬧得利害呢，你倒是給他點痧藥也罷了。』說過這

話，我們便談我們的事。談完了，我剛起來要走，只見方纔那鄉下人怒氣沖天，滿頭大汗的跑了來，一屁股坐下，便在那裡喘氣。我心中暗想不好了，一定闖了禍了，且聽他說甚麼。只見他喘定了，才說道：『真真氣煞人！今天那賤人忽然嚷起肚子痛來，嚷了個神嚎鬼哭，我見他這樣辛苦，便來請先生。偏偏先生不在家，二先生和我扶了乩，開了個甚麼生化湯來。我忙著去撮了兩服，趕到家裡，一氣一個死，原來他的肚子痛不是病，趕我到了家時，他的私孩子已經下地了！』這才大家稱奇道怪起來。照這一件事看起來，又怎麼說他全是沒有的呢。」我的心裡本來是全然不信的，被述農這一說，倒鬧得半疑半信起來。

當下夜色已深，各各安歇。次日繼之出來，我便進城去。回到家時，卻不見了我母親，問起方知是到伯父家去了。我吃驚便問：「怎麼想著去的？」嬸娘道：「也不知他怎麼想著去的，忽然一聲說要去，馬上就叫打轎子。」我聽了好不放心，便要趕去。姊姊道：「你不要去！好得伯娘只知你在關上，你不去也斷不怪你。這回去，不定是算賬，大家總沒有好氣，你此刻趕了去，不免兩個人都要拿你出氣。」我問：「幾時去的？」姊姊道：「才去了一會。等一等再不來時，我代你請伯娘回來。」我只得答應了，到繼之這邊上房去走了一遍。

此時乾娘，大嫂子，乾兒子，叔叔的，叫得分外親熱。坐了一會，回到自己家去，把那四首詩給姊姊看。姊姊看了，便問：「那裡來的？這倒像是閨閣詩。」我道：「不要褻瀆了他，

這是神仙作的呢。』」姊姊又問:「端的那裡來的?」我就把扶乩的話說了一遍。姊姊又把那詩看了再看,道:「這是神仙作的,也說不定。」我道:「姊姊真是奇人說奇話,怎麼看得出來呢?」姊姊道:「這並不奇。你看這四首詩,煉字煉句及那對仗,看著雖像是小品,然而非真正作手作不出來。但是講究詠物詩,不重在描摹,卻重在寄託。是一位詩人,他作了四首之多,內中必有幾聯寫他的寄託的,他這個卻是絕無寄託,或者仙人萬慮皆空,所以用不著寄託。所以我說是仙人作的,也說不定。」

我不覺嘆了一口氣。姊姊道:「好端端的為甚麼嘆氣?」我道:「我嘆婦人女子,任憑怎麼聰明才幹,總離不了『信鬼神』三個字。天下那裡有許多神仙!」姊姊笑道:「我說我信鬼神,可見你是不信的了。我問你一句,你為甚麼不信?」我道:「這是沒有的東西,我所以不信。」姊姊道:「怎見得沒有?也要還一個沒有的憑據出來。」我道:「只我不曾看見過,我便知道一定是沒有的。」姊姊道:「你這個又是中了宋儒之毒,甚麼『六合之外,存而勿論』,凡自己眼睛看不見的,都說是沒有的。天上有個玉皇大帝,你是不曾看見過的,你說沒有;北京有個皇帝,你也沒有見過,你也說是沒有的麼?」我道:「這麼說,姊姊是說有的了?」姊姊道:「惟其我有了那沒有的憑據,才敢考你。」我連忙問:「憑據在那裡?」姊姊道:「我問你一句書,『先王以神道設教』,怎麼解?」我想了一想道:「先王也信他,我們可以不必談了。」姊姊道:「是不是呢,這樣粗心的人還讀書麼!這句書重在一個『設』

字，本來沒有的，比方出來，就叫做設。猶如我此刻沒有死，要比方我死了，行起文來，便是『設我死』，或是『我設死』，人家見了，就明知我沒有死了。所以神道本來是沒有的，先王因為那些愚民有時非王法所能及，並且王法只能治其身，不能治其心，所以先王設出一個神道來，教化愚民。我每想到這裡就覺得好笑，古人不過閒閒的撒了一個謊，天下後世多少聰明絕頂之人，一齊都叫他瞞住了，你說可笑不可笑呢。我再問你這個『如』字怎麼解？」我道：「如，似也，就是俗話的『像』字，如何不會解。」姊姊道：「『祭如在，祭神如神在』這兩句，你解解看。」我想了一想，笑道：「又像在，又像神在，可見得都不在，這也是沒有的憑據了。」姊姊道：「既然沒有，為甚麼孔子還祭呢？兩個『祭』字，為甚麼不解？」我道：「這就是神道設教的意思了，難道還不懂麼。」姊姊道：「又錯了！兩個『祭』字是兩個講法：上一個『祭』字是祭祖宗，是追遠的意思；鬼神可以沒有，祖宗不可沒有，雖然死了一樣是沒有的，但念我身之所自來，不敢或忘，祖宗雖沒了，然而孝子慈孫，追遠起來，便如在其上，如在其左右。下一個『祭』字是祭神，那才是神道設教的意思呢。」我不禁點頭道：「我也不敢多說了，明日我送一份門生帖子來拜先生罷。」姊姊道：「甚麼先生門生！我這個又是誰教的，還不是自己體會出來。大凡讀書，總要體會出古人的意思，方不負了古人作書的一番苦心。」

講到這裡，姊姊忽然看了看表，道：「到時候了，叫他們打轎子罷。」我驚問甚事，姊姊道：「我直對你說罷：伯娘是

到那邊算帳去的，我死活勸不住，因約了到了這個時候不回來我便去，倘使有甚爭執，也好解勸解勸。談談不覺過了時候了，此刻不知怎樣鬧呢。」我道：「還是我去罷。」姊姊道：「使不得！你去白討氣受。伯娘也說過，你回來了，也不叫你去。」說罷，匆匆打轎去了。

正是：要憑三寸蓮花舌，去勸爭多論寡人。不知此去如何，且待下回再記。

第二十六回　干嫂子色笑代承歡　老捕役潛身拿梟使

當下我姊姊匆匆的上轎去了。忽報關上有人到，我迎出去看時，原來是帳房裡的同事多子明。到客堂裡坐下，子明道：「今日送一筆款到莊上去，還要算結去年的帳。天氣不早了，恐怕多耽擱了，來不及出城，所以我先來知照一聲，倘來不及出城，便到這裡寄宿。」我道：「謹當掃榻恭候。」子明道：「何以忽然這麼客氣？」大家笑了一笑。子明便先到莊上去了。

等了一會，母親和姊姊回來了。只見母親面帶怒容。我正要上前相問，姊姊對我使了個眼色，我便不開口。只見母親一言不發的坐著，又沒有說話好去勸解。想了一會，仍退到繼之這邊，進了上房，對繼之夫人道：「家母到家伯那邊去了一次回來，好像發了氣，我又不敢勸，求大嫂子代我去勸勸如何？」繼之夫人聽說，立起來道：「好端端的發甚麼氣呢？」說著就走。忽然又站著道：「沒頭沒腦的怎麼勸法呀！」低了頭一會兒，再走到裡間，請了老太太同去。我道：「怎麼驚動了乾娘？」繼之夫人忙對我看了一眼，我不解其意，只得跟著走。繼之夫人道：「你到書房去憩憩罷！」我就到書房裡看了一回書。憩了好一會，聽得房外有腳步聲音，便問：「那個？」外面答道：「是我。」這是春蘭的聲音。我便叫他進來，問作甚麼。春蘭道：「吳老太太叫把晚飯開到我們那邊去吃。」我問：

「此刻老太太做甚麼？」春蘭道：「打牌呢。」我便走過去看看，只見四個人圍著打牌，姊姊在旁觀局；母親臉上的怒氣，已是沒有了。

姊姊見了我，便走到母親房裡去，我也跟了進來。姊姊道：「乾娘、大嫂子，是你請了來的麼？」我道：「姊姊怎麼知道？」姊姊道：「不然那裡有這麼巧？並且大嫂子向來是莊重的，今天走進來，便大說大笑，又倒在伯娘懷裡，撒嬌撒癡的要打牌。這會又說不過去吃飯了，要搬過來一起吃，還說今天這牌要打到天亮呢。」我道：「這可來不得！何況大嫂子身體又不好。」姊姊道：「說說罷了，這麼冷的天氣，誰高興鬧一夜！」我道：「姊姊到那邊去，到底看見鬧的怎麼樣？」姊姊道：「我也不知道。我到那裡，已經鬧完了。一個在那裡哭，一個在那裡嚇眉唬眼的。我勸住了哭，便拉著回來。臨走時，伯父說了一句話道：『總而言之，我不曾提挈侄兒子陞官發財，是我的錯處。』」我道：「這個奇了，那裡鬧出這麼一句蠻話來？」姊姊道：「我那裡得知。我教你，你只不要向伯娘問起這件事，只等我便中探討出來告訴你，也是一樣的。」說話之間，外面的牌已收了，點上燈，開上飯，大家圍坐吃飯。繼之夫人仍是說說笑笑的。吃過了飯，大家散坐。

忽見一個老媽子，抱了一個南瓜進來。原來是繼之那邊用的人，過了新年，便請假回去了幾天，此刻回來，從鄉下帶了幾個南瓜來送與主人，也送我這邊一個。母親便道：「生受你的，多謝了！但是大正月裡，怎麼就有了這個？」繼之夫人道：

「這還是去年藏到此刻的呢。見了他,倒想起一個笑話來:有一個鄉下姑娘,嫁到城裡去,生了個兒子,已經七八歲了。一天,那鄉下姑娘帶了兒子,回娘家去住了幾天。及至回到夫家,有人問那孩子:『你到外婆家去,吃些甚麼?』孩子道:『外婆家好得很,吃菜當飯的。』你道甚麼叫『吃菜當飯』?原來鄉下人苦得很,種出稻子都賣了,自己只吃些雜糧。這回幾天,正在那裡吃南瓜,那孩子便鬧了個吃菜當飯。」說的眾人笑了。

他又道:「還有一個城裡姑娘,嫁到鄉下去,也生下一個兒子,四五歲了。一天,男人們在田里抬了一個南瓜回來。那南瓜有多大,我也比他不出來。婆婆便叫媳婦煮了吃。那媳婦本來是個城裡姑娘,從來不曾煮過;但婆婆叫煮,又不能不煮,把一個整瓜,也不削皮,也不切開,就那麼煮熟了。婆婆看見了也沒法,只得大家圍著那大瓜來吃。」說到這裡,眾人已經笑了。他又道:「還沒有說完呢。吃了一會,忽然那四五歲的孩子不見了,婆婆便吃了一驚,說:『好好同在這裡吃瓜的,怎麼就丟了?』滿屋子一找,都沒有。那婆婆便提著名兒叫起來。忽聽得瓜的裡面答應道:『奶奶呀,我在這裡磕瓜子呢。』原來他把瓜吃了一個窟窿,扒到瓜瓤裡面去了。」說的眾人一齊大笑起來。

老太太道:「媳婦今天為甚這等快活起來?引得我們大家也笑笑。我見你向來都是沉默寡言的,難得今天這樣,你只常常如此便好。」繼之夫人道:「這個只可偶一為之,代老人家解個悶兒;若常常如此,不怕失了規矩麼!」老太太道:「哦!

原來你為了這個。你須知我最恨的是規矩。一家人只要大節目上不錯就是了，餘下來便要大家說說笑笑，才是天倫之樂呢。處處立起規矩來，拘束得父子不成父子，婆媳不成婆媳，明明是自己一家人，卻鬧得同極生的生客一般，還有甚麼樂處？你公公在時，也是這個脾氣。繼之小的時候，他從來不肯抱一抱。問他時，他說《禮經》上說的：『君子抱孫不抱子。』我便駁他：『莫說是幾千年前古人說的話，就是當今皇帝降的聖旨，他說了這句話，我也要駁他。他這個明明是教人父子生疏，照這樣辦起來，不要把父子的天性都汩滅了麼！』這樣說了，他才抱了兩回。等得繼之長到了十二三歲，他卻又擺起老子的架子來了，見了他總是正顏厲色的。我同他本來在那裡說著笑著的，兒子來了，他登時就正其衣冠，尊其瞻視起來。同兒子說起活來，總是呼來喝去的，見一回教訓一回。兒子見了他，就和一根木頭似的，挺著腰站著，除了一個『是』字，沒有回他老子的話。你想這種規矩怎麼能受？後來也被我勸得他改了，一般的和兒子說說笑笑。」我道：「這個脾氣，虧乾娘有本事勸得過來。」老太太道：「他的理沒有我長，他就不得不改。他每每說為人子者，要色笑承歡。我只問他：『你見了兒子，便擺出那副閻王老子的面目來；他見了你，就同見了鬼一般，如何敢笑？他偶然笑了，你反罵他沒規矩，那倒變了色笑逢怒了，那裡是承歡呢？古人斑衣戲綵，你想四個字當中，就著了一個戲字；倘照你的規矩，雖斑衣而不能戲，那只好穿了斑衣，直挺挺的站著，一動也不許動，那不成了廟裡的菩薩了麼？』」說的眾人都笑了。老太太又道：「男子們只要在那大庭廣眾之中，不要越了規矩就是了。回到家來，仍然是這般，怎麼叫做

父子有恩呢，那父子的天性，不要叫這臭規矩磨滅盡了麼？何況我們女子，婆媳、妯娌、姑嫂團在一處，第一件要緊的是和氣，其次就要大家取樂了。有了大事，當了生客，難道也叫你們這般麼！」姊姊道：「乾娘說的是和氣，我看和氣兩個字最難得。這個肯和，那個不肯和，也是沒法的事。所以家庭之中，不能和氣的十居八九。像我們這兩家人家，真是十中無一二的呢。」老太太道：「那不和的，只是不懂道理之過，能把道理解說給他聽了，自然就好了。」

姊姊道：「我也曾細細的考究過來，不懂道理，固然不錯，然而還是第二層，還有第一層的講究在裡頭。大抵家庭不睦，總是婆媳不睦居多。今天三位老人家都是明白的，我才敢說這句話：人家聽說婆媳不睦，總要派媳婦的不是。據我看來，媳婦不是的固然也有，然而總是婆婆不是的居多。大抵那個做婆婆的，年輕時也做過媳婦來，做媳婦的時候，不免受了他婆婆的氣，罵他不敢回口，打他不敢回手。捱了若干年，他婆婆死了，才敢把腰伸一伸。等到自己的兒子大了，娶了媳婦，他就想這是我出頭之日了，把自己從前所受的，一一拿出來向媳婦頭上施展。說起來，他還說是應該如此的，我當日也曾受過婆婆氣來。你想叫那媳婦怎樣受？哪裡還講甚麼和氣？他那媳婦呢，將來有了做婆婆的一天，也是如此。所以天下的家庭，永遠不會和睦的了。除非把女子叫來，一齊都讀起書來，大家都明瞭理，這才有得可望呢。我常說過一句笑話：凡婆媳不睦的，不必說是不睦，只當他是報仇，不過報非其人，受在上代，報在下代罷了。」

我笑道：「姊姊的婆婆，有報仇沒有？」姊姊道：「我的婆婆，我起先當是天下獨一無二的；到這裡來，見了乾娘，恰是一對。自從我寡了，他天天總對我哭兩三次，卻並不是哭兒子，哭的是我，只說怪賢德的媳婦，年紀又輕，怎麼就叫他做了寡婦。其實我這麼個人，少點過處就了不得了，哪裡配稱到『賢德』兩個字！若是那個報仇的婆婆，一個寡媳婦，哪裡肯放他常回娘家，還跟著你跑幾千里路呢，不硬留在家裡，做一個出氣的傢伙麼！」我道：「這報仇之說，不獨是女子，男子也是這樣。我聽見大哥說，凡是做官的，上衙門碰了上司釘子，回家去卻罵底下人出氣呢。」姊姊道：「我這個不過是通論，大約是這樣的居多罷了，怎麼加得上『凡是』兩個字，去一網打盡！」

　　說到這裡，繼之的家人來回說：「關上的多師爺又來了，在客堂裡坐著。」我取表一看，已經亥正了。暗想何以此刻才來，一面對姊姊道：「這個你明日問大哥去，不是我要一網打盡的。」說著出來，會了子明，讓到書房裡坐。子明道：「還沒睡麼？」我道：「早呢。你在哪裡吃的晚飯？」子明道：「飯是在莊上吃的。倒是弄擰了一筆帳，算到此刻還沒有鬧清楚，明日破天亮就要出城去查總冊子。」我道：「何必那麼早呢？」子明道：「還有別的事呢。」我道：「那麼早點睡罷，時候不早了。」子明道：「你請便罷。我有個毛病，有了事在心上，要一夜睡不著的。我打算看幾篇書，就過了這一夜了。」我道：「那麼我們談一夜好麼？」子明道：「你又何必客氣呢，

只管請睡罷。」我道：「此刻我還不睡，我和你談到要睡時，自去睡便了。我和繼之談天，往往談到十二點、一點，不足為奇的。」子明笑道：「我也聽繼之、述農都說你歡喜嬲人家說新聞故事。」我道：「你倘是有新聞故事和我說，我就陪你談兩三夜都可以。」子明道：「哪裡有許多好談！」我道：「你先請坐，我去去再來。」說罷，走到我那邊去，只見老太太們已經散了，大家也安排睡覺。便對姊姊道：「我們家可有幹點心，弄點出去，有個同事來了，說有事睡不著，在那裡談天，恐怕半夜裡要飯呢。」姊姊道：「有。你去陪客罷，就送出來。」

我便回到書房，扯七扯八的和子明談起來，偶然說起我初出門時，遇見那扮官做賊，後來繼之說他居然是官的那個人來。子明道：「區區一個候補縣，有甚麼希奇！還有做賊的現任臬台呢。」我道：「是那個臬台？幾時的事？」子明道：「事情是好多年了，只怕還是初平『長髮軍』時的事呢。你信星命不信？」我道：「奇了，怎麼憑空岔著問我這麼一句？」子明道：「這件事因談星命而起，所以問你。」我道：「你只管談，不必問我信不信。」子明道：「這個人本來是一個飛簷走壁的賊。有一天，不知哪裡來了一個算命先生，說是靈得很，他也去算。那先生把他八字排起來，開口便說：『你是個賊。』他倒吃了一驚，問：『怎樣見得？』那先生道：『我只據書論命。但你雖然是個賊，可也還官星高照，你若走了仕路，可以做到方面大員。只是你要記著我一句話：做官到了三品時，就要急流勇退，不然就有大禍臨頭。』他聽了那先生的話，便去偷了一筆

錢，捐上一個大八成知縣，一樣的到省當差，然而他還是偷。等到補了缺，他還是偷。只怕他去偷了治下的錢，人家來告了，他還比差捉賊呢。可憐那差役倒是被賊比了，你說不是笑話麼！那時正是有軍務的時候，連捐帶保的，陞官格外快。等到他升了道台時，他的三個兒子，已經有兩個捐了道員、知府出身去了。那捐款無非是偷來的。後來居然放了安徽臬台。到任之後，又想代第三的兒子捐道員了。只是還短三千銀子，要去偷呢。安慶雖是個省城，然而兵燹之後，元氣未復，哪裡有個富戶，有現成的三千銀子給他偷呢。他忽然想著一處好地方，當夜便到藩庫裡偷了一千兩。到得明天，庫吏知道了，立刻回了藩台，傳了懷寧縣，要立刻查辦。懷寧縣便傳了通班捕役，嚴飭查拿。誰知這一天沒有查著，這一夜藩庫裡又失了一千銀子。藩台大怒，又傳了首縣去，立限嚴比。首縣回到衙門，正要比差，內中一個老捕役稟道：『請老爺再寬一天的限，今夜小人就可以拿到這賊。』知縣道：『莫非你已經知道他蹤跡了麼？』捕役道：『蹤跡雖然不知，但是這賊前夜偷了，昨夜再偷，一定還在城內。這小小的安慶城，盡今天一天一夜，總要查著了。』官便准了一天限。誰知這老捕役對官說的是假話，他那裡去滿城查起來，他只料定他今夜一定再來偷的。到了夜靜時，他便先到藩庫左近的房子上伏定了。到了三更時，果然見一個賊，飛簷走壁而來，到藩庫裡去了。捕役且不驚動他，連忙跑在他的來路上伏著。不一會，見他來了，捕役伏在暗處，對準他臉部，颼的飛一片碎瓦過來。他低頭一躲，恰中在額角上，仍是如飛而去。捕役趕來，忽見他在一所高大房子上，跳了下去。捕役正要跟著下去時，低頭一看，吃了一驚。」

正是：正欲投身探賊窟，誰知足下是官衙。不知那捕役驚的甚麼，且待下回再記。

吳趼人 / Johnrain Wu

第二十七回　管神機營王爺撤差　升鎮國公小的交運

「那老捕役往下一看，賊不見了，那房子卻是臬台衙門，不免吃了一驚，不敢跟下去，只得回來。等到了散更時，天還沒亮，他就請了本官出來回了，把昨夜的事，如此這般的都告訴了。又說道：『此刻知道了賊在臬署。老爺馬上去上衙門，請臬台大人把闔署一查，只要額上受了傷的，就是個賊，他昨夜還偷了銀子。老爺此刻不要等藩台傳，先要到藩台那裡去回明瞭，可見得我們辦公未嘗怠慢。』知縣聽得有理，便連忙梳洗了，先上藩台衙門去，藩台正在那裡發怒呢。知縣見了，便把老捕役的話說了一遍。藩台道：『法司衙門裡面藏著賊，還了得麼！趕緊去要了來！』知縣便忙到了臬署。只見自己衙門裡的通班捕役，都升布在臬署左右，要想等有打傷額角的出來捉他呢。知縣上了官廳，號房拿了手版上去，一會下來，說『大人頭風發作，不能見客，擋駕』。知縣只得仍回藩署裡去，回明藩台。藩台怒不可遏，便親自去拜臬台。知縣嚇得不敢回署，只管等著。等了好一會，藩台回來了，也是見不著。便叫知縣把那老捕役傳了來，問了幾句話，便上院去，叫知縣帶著捕役跟了來。到得撫院，見了撫台，把上項事回了一遍。撫台大怒，叫旗牌官快快傳臬司去，說無論甚麼病，必要來一次，不然，本部院便要親到臬署查辦事件了。幾句話到了臬署，闔署之人，都驚疑不定。那臬台沒法，只得打轎上院去。到得那

裡時,只見藩台以下,首道、首府、首縣,都在那裡,還有保甲局總辦、委員,黑壓壓的擠滿一花廳。眾官見他來,都起立相迎。只見他頭上紮了一條黑帕,說是頭風痛得利害,扎上了稍為好些。眾官都信以為實。撫台便告訴了以上一節,他便答應了馬上回去就查。只見那老捕役脫了大帽,跑上來對著臬台請了個安道:『大人的頭風病,小人可以醫得。』臬台道:『莫非是個偏方?』捕役道:『是一個家傳的秘方。只求大人把帕子去了,小人看看頭部,方好下藥。』臬台聽了,顏色大變,勉強道:『這個帕子去不得的,去了痛得利害。』捕役道:『只求大人開恩,可憐小人受本官比責的夠了!』臬台面無人色的說道:『你說些甚麼,我不懂呀!』當下眾官聽見他二人一問一答,都面面相覷。那捕役一回身,又對首縣跪下稟道:『小人該死!昨夜飛瓦打傷的,正是臬憲大人!』首縣正要喝他胡說,那臬台早倉皇失措的道:『你——你——你可是瘋了!』說著也不顧失禮,立起來便想踢他。當時首道坐在他下手,便攔住道:『大人貴恙未痊,不宜動怒。』那位藩台見了這副情形,也著實疑心。撫台只是呆呆的看著,在那裡納悶。捕役又過來對他說道:『好歹求大人把昨夜的情形說了,好脫了小人干係;不然,眾位大人在這裡,莫怪小人無禮!』臬台又驚,又慌,又怒道:『你敢無禮!』捕役走近一步道:『小人要脫干係,說不得無禮也要做一次!』說時便要動手。眾官一齊喝住。首縣見他這般鹵莽,更是手足無措,連連喝他,卻只喝不住。捕役回身對撫台跪下道:『求大人請臬台大人升一升冠,露一露頭部,倘沒有受傷痕跡,小人死而無怨。』此時藩台也有九分信是臬台做的了。失了庫款,責罰非輕,不如試

他一試。倘使不是的,也不過同寅上失了禮,罪名自有捕役去當;倘果然是他,今日不驗明白,過兩天他把傷痕養好了,豈不是沒了憑據。此時捕役正對撫台跪著回話,藩台便站起來對臬台道:『閣下便升一升冠,把帕子去了,好治他個誣攀大員的重罪!』臬台正待支吾,撫台已吩咐家人,代臬憲大人升冠。一個家人走了過來,嘴裡說『請大人升冠』,卻不動手。此時官廳上亂烘烘的,鬧了個不成體統。捕役便乘亂溜到臬台背後,把他的大帽子往前一掀,早掉了,乘勢把那黑帕一扯,扯了下來。臬台不知是誰,忙回過頭來看,恰好把那額上所受一寸來長的傷痕,送到捕役眼裡。捕役揚起了黑帕,走到當中,朝上跪下,高聲稟道:『盜藩庫銀子的真賊已在這裡,求列位大人老爺作主!』一時撫台怒了,藩台樂了,首道、首府驚的呆了,首縣卻一時慌的沒了主了。那位臬台卻氣得直挺挺的坐在椅子上,嘴裡只說『罷了罷了』。一時之間,倒弄得人聲寂然,大家面面相覷。卻是藩台先開口,請撫台示下辦法。撫台便叫傳中軍來,先看管了他。一時之間,中軍到了。那捕役等撫台吩咐了話,便搶上一步,對中軍稟道:『臬台大人飛簷走壁的工夫很利害,請大人小心!』那臬台頓足道:『罷了!不必多說了!待我當堂直供了,你們上了刑具罷!』於是跪下來,把自從算命先生代他算命供起,一直供到昨夜之事,當堂畫了供,便收了府監。撫台一面拜折參辦。這位臬台辦了個盡法不必說,兩個兒子的功名也就此送了,還不知得了個甚麼軍流的罪。你說天下事不是無奇不有麼。」

此時已響過三炮許久,我正要到裡面催點心,回頭一看,

那點心早已整整的擺了四盤在那裡，還有雞鳴壺燉上一壺熱茶，便讓子明吃點心。兩個對坐下來，子明問道：「近來這城裡面，晚上安靖麼？」我道：「還沒聽見甚麼。你這問，莫非城外有甚麼事？」子明道：「近來外面賊多得很呢。只因和局有了消息，這裡便先把新募的營勇，遣散了兩營。」我道：「要用就募起來，不用就遣散了，也怨不得那些散勇作賊。其實平時營裡的缺額只要補足了，到了要用時，只怕也夠了。」子明道：「哪裡會夠！他倒正想借個題目招募新勇，從中沾些光呢。莫說補足了額，就是溢出額來，也不夠呢。」

我笑道：「不缺已經好了，那裡還有溢額的？」子明道：「你真是少見多怪！外面的營裡都是缺額的，差不多照例只有六成勇額。到了京城的神機營，卻一定溢額的，並且溢的不少，總是溢個加倍。」我詫道：「那麼這糧餉怎樣呢？」子明笑道：「糧餉卻沒有領溢的。但是神機營每出起隊子來，是五百人一營的，他卻足足有一千人，比方這五百名是槍隊，也是一千桿槍，」我道：「怎麼軍器也有得多呢？」子明道：「凡是神機營當兵的，都是黃帶子、紅帶子的宗室，他們闊得很呢！每人都用一個家人，出起隊來，各人都帶著家人走，這不是五百成了一千了麼。」我道：「軍器怎麼也加倍呢？」子明道：「每一個家人，都代他老爺帶著一桿鴉片煙槍，合了那五百枝火槍，不成了一千了麼。並且火槍也是家人代拿著，他自己的手裡，不是拿了鵪鶉囊，便是臂了鷹。他們出來，無非是到操場上去操。到了操場時，他們各人先把手裡的鷹安置好了，用一根鐵條兒，或插在樹上，或插在牆上，把鷹站在上頭，然後肯歸隊

伍。操起來的時候,他的眼睛還是望著自己的鷹;偶然那鐵條兒插不穩,掉了下來,那怕操到要緊的時候,他也先把火槍擱下,先去把他那鷹弄好了,還代他理好了毛,再歸到隊裡去。你道這種操法奇麼?」我道:「那帶兵的難道就不管?」子明道:「那裡肯管他!帶兵的還不是同他們一個道兒上的人麼。那管理神機營的都是王爺。前年有一位郡王奉旨管理神機營,他便對人家說:『我今天得了這個差使,一定要把神機營整頓起來。當日祖宗入關的時候,神機營兵士臨陣能站在馬鞍上放箭的,此刻鬧得不成樣子了;倘再不整頓,將來不知怎樣了!』旁邊有人勸他說:『不必多事罷,這個是不能整頓的了。』他不信。到差那一天,就點名閱操,揀那十分不像樣的,照營例辦了兩個。這一辦可不得了,不到三天,那王爺便又奉旨撤去管理神機營的差使了。你道他們的神通大不大!」

我道:「他們既然是宗室,又是王爺都幹得下來,那麼大的神通,何必還去當兵?」子明道:「當兵還是上等的呢。到了京城裡,有一種化子,手裡拿一根香,跟著車子討錢。」我道:「討錢拿一根香作甚麼?」子明道:「他算是送火給你吃煙的。這種化子,你可不能得罪他;得罪了他時,他馬上把外面的衣服一撂,裡邊束著的不是紅帶子,便是黃帶子,那就被他訛一個不得了!」我道:「他的帶子何以要束在裡層呢?」子明道:「束在裡層,好叫人家看不見,得罪了他,他才好訛人呀;倘使束在外層,誰也不敢惹他了。其實也可憐得很,他們又不能作買賣,說是說得好聽得很,『天滿貴胄』呢,誰知一點生機都沒有,所以就只能靠著那帶子上的顏色去行詐了。

他們詐到沒得好詐的時候，還裝死呢。」我道：「裝死只怕也是為的訛人？」子明道：「他們死了，報到宗人府去，照例有幾兩殯葬銀子。他窮到不得了，又沒有法想的時候，便裝死了，叫老婆、兒子哭喪著臉兒去報。報過之後，宗人府還派委員來看呢。委員來看時，他便直挺挺的躺著，老婆、兒子對他跪著哭。委員見了，自然信以為真，哪個還伸手去摸他，仔細去驗他呢，只望望是有個躺著的就算是了。他領了殯葬銀，登時又活過來。這才是個活殭屍呢。」我道：「他已經騙了這回，等他真正死了的時候，還有得領沒有呢？」子明道：「這可是不得而知了。」

我道：「他們雖然定例是不能作買賣，然而私下出來幹點營生，也可以過活，宗人府未必就查著了。」子明道：「這一班都是好吃懶做的人，你叫他幹甚麼營生！只怕趕車是會的，京城裡趕車的車伕裡面，這班人不少；或者當家人也有的。除此之外，這班人只怕幹得來的，只有訛詐討飯了。所以每每有些謠言，說某大人和車伕換帖，某大老和底下人認了干親家，起先聽見，總以為是糟蹋人的話，誰知竟是真的。他們闊起來也快得很，等他闊了，認識了大人先生，和他往來，自然是少不免的，那些人卻把他從前的事業提出來作個笑話。」我道：「他們怎麼又很闊得快呢？」子明道：「上一科我到京裡去考北闈，住在我舍親宅裡。舍親是個京官，自己養了一輛車，用了一個車伕，有好幾年了，一向倒還相安無事。我到京那幾天，恰好一天舍親要去拜兩個要緊的客，叫套車，卻不見了車伕，遍找沒有，不得已雇了一輛車去拜客。等拜完了客回來，他卻

來了，在門口站著。舍親問他一天到哪裡去了。他道：『今兒早起，我們宗人府來傳了去問話，所以去了大半天。』舍親問他問甚麼話。他道：『有一個鎮國公缺出了，應該輪到小的補，所以傳了去問話。』舍親問此刻補定了沒有。他道：『沒有呢，此刻正在想法子。』問他想甚麼法子。他道：『要化幾十兩銀子的使費，才補得上呢。可否求老爺賞借給小的六十兩銀子，去打點個前程，將來自當補報。』說罷，跪下去就磕頭，起來又請了一個安。舍親正在沉吟，他又左一個安，右一個安的亂請，嘴裡只說求老爺的恩典。舍親被他纏不過，給了他六十兩銀子。喜歡得他連忙叩了三個響頭，嘴裡說謝老爺的恩典，並求老爺再賞半天的假，舍親道：『既如此，你趕緊去打點罷。』他歡歡喜喜的去了。我還埋怨我舍親太過信他了，那裡有窮到出來當車伕的，平白地會做鎮國公起來。舍親對我說：『這是常有的事。』我還不信呢。到得明天，他又歡歡喜喜的來了說：『一切都打點好了，明天就要謝恩。』並且還帶了一個車伕來，說是他的朋友，『很靠得住的，薦給老爺試用用罷。』舍親收了這車伕，他再是千恩萬謝的去了。到了明天，他車也有了，馬也有了，戴著紅頂子花翎，到四處去拜客。到了舍親門口，他不好意思遞片子進來，就那麼下了車進來了。還對舍親請了個安說：『小的今天是鎮國公了！老爺的恩典，永不敢忘！』你看這不是他們闊得很快麼？」我道：「這麼一個鎮國公，有多少俸銀一年呢？」子明道：「我不甚了了，聽說大約三百多銀子一年。」我笑道：「這個給我們就館的差不多，闊不到哪裡去。」子明道：「你要知道他得了鎮國公，那訛人的手段更大了。他天天跑到西苑門裡去，在廊簷底下站著，專找那些引

見的人去嚇唬。那嚇唬不動的，他也沒有法子。他那嚇唬的話，總是說這是甚麼地方，你敢亂跑。倘使被他嚇唬動了，他便說：『你今日幸而遇了我，還不要緊，你謹慎點就是了。』這個人自然感激他，他卻留著神看你是第幾班第幾名，記了你的名字，打聽了你的住處，明天他卻來拜你，向你借錢。」我道：「鎮國公天天要到裡面的麼？」子明道：「何嘗要他們去，不過他們可以去得。他去了時，遇見值年旗王大臣到了，他過去站一個班，只算是他來當差的。」我道：「他們雖是天潢貴冑，卻是出身寒微得很，自然不見得多讀書的了，怎麼會當差辦事？」子明道：「他們雖不識字，然而很會說話，他們那黃帶子，都是四品宗室，所以有人送他們一副對聯是：『心中烏黑嘴明白，腰上鵝黃頂暗藍。』」我道：「對仗倒很工的。」

　　說話之間，外面已放天明炮，子明便要走。我道：「太早了，洗了臉去。」便到我那邊，叫起老媽子，燉了熱水出來，讓子明盥洗，他匆匆洗了便去。

　　正是：一夕長談方娓娓，五更歸去太匆匆。未知子明去後如何，且待下回再記。

第二十八回　辦禮物攜資走上海　控影射遣伙出京師

我送子明去了，便在書房裡隨意歪著，和衣稍歇，及至醒來，已是午飯時候。自此之後，一連幾個月，沒有甚事。忽然一天在轅門抄上，看見我伯父請假赴蘇。我想自從母親去過一次之後，我雖然去過幾次，大家都是極冷淡的，所以我也不很常去了。昨天請了假，不知幾時動身，未免去看看。走到公館門前看時，只見高高的貼著一張招租條子，裡面闃其無人。暗想動身走了，似乎也應該知照一聲，怎麼悄悄的就走了。回家去對母親說知，母親也沒甚話說。

又過了幾天，繼之從關上回來，晚上約我到書房裡去，說道：「這兩天我想煩你走一次上海，你可肯去？」我道：「這又何難。但不知辦甚麼事？」繼之道：「下月十九是藩台老太太生日，請你到上海去辦一份壽禮。」我道：「到下月十九，還有一個多月光景，何必這麼亟亟？」繼之道：「這裡頭有個緣故。去年你來的時候，代我匯了五千銀子來，你道我當真要用麼？我這裡多少還有萬把銀子，我是要立一個小小基業，以為退步，因為此地的錢不夠，所以才叫你匯那一筆來。今年正月裡，就在上海開了一間字號，專辦客貨，統共是二萬銀子下本。此刻過了端節，前幾天他們寄來一筆帳，我想我不能分身，所以請你去對一對帳。老實對你說：你的二千，我也同你放在

裡頭了,一層做生意的官息比莊上好,二層多少總有點贏餘。這字號裡面,你也是個東家,所以我不煩別人,要煩你去。再者,這份壽禮也與前不同。我這裡已經辦的差不多了,只差一個如意。這裡各人送的,也有翡翠的,也有羊脂的。甚至於黃楊、竹根、紫檀、瓷器、水晶、珊瑚、瑪瑙,無論整的、鑲的都有了;我想要辦一個出乎這幾種之外的,價錢又不能十分大,所以要你早去幾天,好慢慢搜尋起來。還要辦一個小輪船——」我道:「這辦來作甚麼?大哥又不常出門。」繼之笑道:「哪裡是這個,我要辦的是一尺來長的頑意兒。因為藩署花園裡有一個池子,從前藩台買過一個,老太太歡喜的了不得,天天叫家人放著頑。今年春上,不知怎樣翻了,沉了下去,好容易撈起來,已經壞了,被他們七攪八攪,越是鬧得個不可收拾,所以要買一個送他。」我道:「這個東西從來沒有買過,不知要多少價錢呢?」繼之道:「大約百把塊錢是要的。你收拾收拾,一兩天裡頭走一趟去罷。」我答應了,又談些別話,就各去安歇。

次日,我把這話告訴了母親,母親自是歡喜。此時五月裡天氣,帶的衣服不多,行李極少。繼之又拿了銀子過來,問我幾時動身。我道:「來得及今日也可以走得。」繼之道:「先要叫人去打聽了的好。不然老遠的白跑一趟。」當即叫人打聽了,果然今日來不及,要明日一早。又說這幾天江水溜得很,恐怕下水船到得早,最好是今日先到洋篷上去住著。於是我定了主意,這天吃過晚飯,別過眾人,就趕出城,到洋篷裡歇下。果然次日天才破亮,下水船到了,用舢船渡到輪船上。

次日早起,便到了上海,叫了小車推著行李,到字號裡去。繼之先已有信來知照過,於是同眾伙友相見。那當事的叫做管德泉,連忙指了一個房間,安歇行李。我便把繼之要買如意及小火輪的話說了。德泉道:「小火輪只怕還有覓處;那如意他這個不要,那個不要,又不曾指定一個名色,怎麼辦法呢?明日待我去找兩個珠寶掮客來問問罷。那小火輪呢,只怕發昌還有。」當下我就在字號裡歇住。

　　到了下午,德泉來約了我同到虹口發昌裡去。那邊有一個小東家叫方佚廬,從小就專考究機器,所以一切製造等事,都極精明。他那鋪子,除了門面專賣銅鐵機件之外,後面還有廠房,用了多少工匠,自己製造各樣機器。德泉同他相識。當下彼此見過,問起小火輪一事。佚廬便道:「有是有一個,只是多年沒有動了,不知可還要得。」說罷,便叫夥計在架子上拿了下來。掃去了灰土,拿過來看,加上了水,又點了火酒,機件依然活動,只是舊的太不像了。我道:「可有新的麼」佚廬道:「新的沒有。其實銅鐵東西沒有新舊,只要拆開來擦過,又是新的了。」我道:「定做一個新的,可要幾天?」佚廬道:「此刻廠裡忙得很,這些小件東西,來不及做了。」我問他這個舊的價錢,他要一百元。我便道:「再商量罷。」

　　同德泉別去,回到字號裡。早有夥計們代招呼了一個珠寶掮客來,叫做辛若江。說起要買如意,要別緻的,所有翡翠、白玉、水晶、珊瑚、瑪瑙,一概不要。若江道:「打算出多少

價呢？」我道：「見了東西再講罷。」說著，他辭去了。是日天氣甚熱，吃過晚飯，德泉同了我到四馬路昇平樓，泡茶乘涼，帶著談天。可奈茶客太多，人聲嘈雜。我便道：「這裡一天到晚，都是這許多人麼？」德泉道：「上半天人少，早起更是一個人沒有呢。」我道：「早起他不賣茶麼？」德泉道：「不過沒有人來喫茶罷了，你要喫茶，他如何不賣。」坐了一會，便回去安歇。

次日早起，更是炎熱。我想起昨夜到的昇平樓，甚覺涼快，何不去坐一會呢。早上各夥計都有事，德泉也要照應一切，我便不去驚動他們。一個人逛到四馬路，只見許多鋪家都還沒有開門。走到昇平樓看時，門是開了；上樓一看，誰知他那些杌子都反過來，放在桌子上。問他泡茶時，堂倌還在那裡揉眼睛，答道：「水還沒有開呢。」我只得悶悶而出。取出表看時，已是八點鐘了。在馬路逛蕩著，走了好一會，再回到昇平樓，只見地方剛才收拾好，還有一個堂倌在那裡掃地。我不管他，就靠欄杆坐了，又歇了許久，方才泡上茶來。我便憑欄下視，慢慢的清風徐來，頗覺涼快。忽見馬路上一大群人，遠遠的自東而西，走將過來，正不知因何事故。及至走近樓下時，仔細一看，原來是幾個巡捕押著一起犯人走過，後面圍了許多閒人跟著觀看。那犯人當中，有七八個蓬頭垢面的，那都不必管他；只有兩個好生奇怪，兩個手裡都拿著一頂熏皮小帽，一個穿的是京醬色寧綢狐皮袍子，天青緞天馬出風馬褂，一個是二藍寧綢羔皮袍子，白灰色寧綢羔皮馬褂，腳上一式的穿了棉鞋。我看了老大吃了一驚，這個時候，人家赤膊搖扇還是熱，他兩個

怎麼鬧出一身大毛來？這才是千古奇談呢！看他走得汗流被面的，真是何苦！然而此中必定有個道理，不過我不知道罷了。

再坐一會，已是十點鐘時候，遂會了茶帳回去。早有那辛右江在那裡等著，拿了一枝如意來看，原是水晶的，不過水晶裡面，藏著一個蟲兒，可巧做在如意頭上。我看了不對，便還他去了。德泉問我到哪裡去來。我告訴了他。又說起那個穿皮衣服的，煞是奇怪可笑。德泉道：「這個不足為奇。這裡巡捕房的規矩，犯了事捉進去時穿甚麼，放出來時仍要他穿上出來。這個只怕是在冬天犯事的。」旁邊一個管帳的金子安插嘴道：「不錯。去年冬月裡那一起打房間的，內中有兩個不是判了押半年麼。恰是這個時候該放，想必是他們了。」我問甚麼叫做「打房間」。德泉道：「到妓館裡，把妓女的房裡東西打毀了，叫打房間。這裡妓館裡的新聞多呢，那逞強的便去打房間，那下流的，便去偷東西。」我道：「我今日看見那個人穿的很體面的，難道在妓院裡鬧點小事，巡捕還去拿他麼？」德泉道：「莫說是穿的體面，就是認真體面人，他也一樣要拿呢。前幾年有一個笑話：一個姓朱的，是個江蘇同知，在上海當差多年的了；一個姓袁的知縣，從前還做過上海縣丞的。兩個人同到棋盤街麼二妓館裡去頑。那姓朱的是官派十足的人，偏偏那麼二妓院的規矩，凡是客人，不分老小，一律叫少爺的。妓院的丫頭，叫了他一聲朱少爺，姓朱的劈面就是一個巴掌打過去道：『我明明是老爺，你為甚麼叫我少爺！』那丫頭哭了，登時就兩下裡大鬧起來。妓館的人，便暗暗的出去叫巡捕。姓袁的知機，乘人亂時，溜了出去，一口氣跑回城裡花園衖公館裡去了。

那姓朱的還在那裡『羔子』『王八蛋』的亂罵。一時巡捕來了，不由分曉，拉到了巡捕房裡去，關了一夜。到明天解公堂。他和公堂問官是認得的，到了堂上，他搶上一步，對著問官拱拱手，彎彎腰道：『久違了。』那問官吃了一驚，站起來也彎彎腰道：『久違了。呀！這是朱大老爺，到這裡甚麼事？』那捉他的巡捕見問官和他認得，便一溜煙走了。妓館的人，本來照例要跟來做原告的，到了此時，也嚇的抱頭鼠竄而去。堂上陪審的洋官，見是華官的朋友，也就不問了，姓朱的才徜徉而去。當時有人編出了一個小說的回目，是：『朱司馬被困棋盤街，袁大令逃回花園衖。』」

我道：「那偷東西的便怎麼辦法呢？」德泉道：「那是一案一案不同的。」我道：「偷的還是賊呢，還是嫖客呢？」德泉道：「偷東西自是個賊，然而他總是扮了嫖客去的多。若是撬窗挖壁的，那又不奇了。」子安插嘴道：「那偷水煙袋的，真是一段新聞。這個人的履歷，非但是新聞，簡直可以按著他編一部小說，或者編一齣戲來。」我忙問甚麼新聞。德泉道：「這個說起來話長，此刻事情多著呢，說得連連斷斷的無味，莫若等到晚上，我們說著當談天罷。」於是各幹正事去了。

下午時候，那辛若江又帶了兩個人來，手裡都捧著如意匣子，卻又都是些不堪的東西，鬼混了半天才去。我乘暇時，便向德泉要了帳冊來，對了幾篇，不覺晚了。晚飯過後，大家散坐乘涼，復又提起妓館偷煙袋的事情來。德泉道：「其實就是那麼一個人，到妓館裡偷了一支銀水煙袋，妓館報了巡捕房，

被包探查著了,捉了去。後來卻被一個報館裡的主筆保了出來,並沒有重辦,就是這麼回事了。若要知道他前後的細情,卻要問子安。」

子安道:「若要細說起來,只怕談到天亮也談不完呢,可不要厭煩?」我道:「那怕今夜談不完,還有明夜,怕甚麼呢。」子安道:「這個人性沈,名瑞,此刻的號是經武。」我道:「第一句通名先奇,難道他以前不號經武麼?」子安道:「以前號輯五,是四川人,從小就在一家當鋪裡學生意。這當鋪的東家是姓山的,號叫仲彭。這仲彭的家眷,就住在當鋪左近。因為這沈經武年紀小,時時叫到內宅去使喚,他就和一個丫頭鬼混上了。後來他升了個小夥計,居然也一樣的成家生子,卻心中只忘不了那個丫頭。有一天,事情鬧穿了,仲彭便把經武撐了,拿丫頭嫁了。誰知他嫁到人家去,鬧了個天翻地覆,後來竟當著眾人,把衣服脫光了。人家說他是個瘋子,退了回來。這沈經武便設法拐了出來,帶了家眷,逃到了湖北,住在武昌,居然是一妻一妾,學起齊人來。他的神通可也真大,又被他結識了一個現任通判,拿錢出來,叫他開了個當鋪,不上兩年就倒了。他還怕那通判同他理論,卻去先發制人,對那通判說:『本錢沒了,要添本;若不添本,就要倒了。』通判說:『我無本可添,只得由他倒了。』他說:『既如此,倒了下來要打官司,不免要供出你的東家來;你是現任地方官,做了生意要擔處分的。』那通判急了,和他商量,他卻乘機要借三千兩銀子訟費,然後關了當鋪門。他把那三千銀子,一齊交給那拐來的丫頭。等到人家告了,他就在江夏縣監裡挺押起來。那

丫頭拿了他的三千銀子，卻往上海一跑。他的老婆，便天天代他往監裡送飯。足足的挺了三年，實在逼他不出來，只得取保把他放了。他被放之後，撇下了一個老婆、兩個兒子，也跑到上海來了。虧他的本事，被他把那丫頭找著了，然而那三千銀子，卻一個也不存了。於是兩個人又過起日子來，在胡家宅租了一間小小的門面，買了些茶葉，攪上些紫蘇、防風之類，貼起一張紙，寫的是『出賣藥茶』。兩個人終日在店面坐著，每天只怕也有百十來個錢的生意。誰知那位山仲彭，年紀大了，一切家事都不管，忽然高興，卻從四川跑到上海來逛一趟。這位仲彭，雖是個當鋪東家，卻也是個風流名士，一到上海，便結識了幾個報館主筆。有一天，在街上閒逛，從他門首經過，見他二人雙雙坐著，不覺吃了一驚，就蹀了進去。他二人也是吃驚不小，只道捉拐子、逃婢的來了，所以一見了仲彭，就連忙雙雙跪下，叩頭如搗蒜一般。仲彭是年高之人，那禁得他兩個這種乞憐的模樣，長嘆一聲道：『這是你們的孽緣，我也不來追究了！』二人方才放了心。仲彭問起經武的老婆，經武便詭說他死了；那丫頭又千般巴結，引得仲彭歡喜，便認做了女兒。那丫頭本來粗粗的識得幾個字，仲彭自從認了他做女兒之後，不知怎樣，就和一個報館主筆胡繪聲說起。繪聲本是個風雅人物，聽說仲彭有個識字的女兒，就要見見。仲彭帶去見了，又叫他拜繪聲做先生。這就是他後來做賊得保的來由了。從此之後，那經武便搬到大馬路去，是個一樓一底房子，胡亂弄了幾種丸藥，掛上一個京都同仁堂的招牌，又在報上登了京都同仁堂的告白。誰知這告白一登，卻被京裡的真正同仁堂看見了，以為這是假冒招牌，即刻打發人到上海來告他。」

正是：影射須知干例禁，衙門準備會官司。未知他這場官司勝負如何，且待下回再記。

第二十九回　送出洋強盜讀西書　賣輪船局員造私貨

「京都大柵欄的同仁堂，本來是幾百年的老舖，從來沒有人敢影射他招牌的。此時看見報上的告白，明明說是京都同仁堂分設上海大馬路，這分明是影射招牌，遂專打發了一個能幹的夥計，帶了使費出京，到上海來，和他會官司。這夥計既到上海之後，心想不要把他冒冒失失的一告，他其中怕別有因由，而且明人不作暗事，我就明告訴了他要告，他也沒奈我何，我何不先去見見這個人呢。想罷，就找到他那同仁堂裡去。他一見了之後，問起知道真正同仁堂來的，早已猜到了幾分。又連用說話去套那夥計。那夥計是北邊人，直爽脾氣，便直告訴了他。他聽了要告，倒連忙堆下笑來，和那夥計拉交情。又說：『我也是個夥計，當日曾經勸過東家，說寶號的招牌是冒不得的，他一定不信，今日果然寶號出來告了，好在吃官司不關夥計的事。』又拉了許多不相干的話，和那夥計纏著談天。把他耽擱到吃晚飯時候，便留著吃飯，又另外叫了幾樣菜，打了酒，把那夥計灌得爛醉如泥，便扶他到床上睡下。」

子安說到這裡，兩手一拍道：「你們試猜他這是甚麼主意？那時候，他舖子裡只有門外一個橫招牌，還是寫在紙上，糊在板上的；其餘豎招牌，一個沒有。他把人家灌醉之後，便連夜把那招牌取下來，連塗帶改的，把當中一個『仁』字另外改了

一個別的字。等到明日,那夥計醒了,向他道歉。他又同人家談了一會,方才送他出門。等那夥計出了門時,回身向他點頭,他才說道:『閣下這回到上海來打官司,必要認清楚了招牌方才可告。』那夥計聽說,抬頭一看,只見不是同仁堂了,不禁氣的目瞪口呆。可笑他火熱般出京,準備打官司,只因貪了兩杯,便鬧得冰清水冷的回去。從此他便自以為足智多謀,了無忌憚起來。上海是個花天酒地的地方,跟著人家出來逛逛,也是有的。他不知怎樣逛的窮了,沒處想法子,卻走到妓館裡打茶圍,把人家的一支銀水煙袋偷了。人家報了巡捕房,派了包探一查,把他查著了,捉到巡捕房,解到公堂懲辦。那丫頭急了,走到胡繪聲那裡,長跪不起的哀求。胡繪聲卻不過情面,便連夜寫一封信到新衙門裡,保了出來。他因為輯五兩個字的號,已在公堂存了竊案,所以才改了個經武,混到此刻,聽說生意還過得去呢。這個人的花樣也真多,倘使常在上海,不知還要鬧多少新聞呢。」德泉道:「看著罷,好得我們總在上海。」我笑道:「單為看他留在上海,也無謂了。」大家笑了一笑,方才分散安歇。

　　自此每日無事便對帳。或早上,或晚上,也到外頭逛一回。這天晚上,忽然想起王伯述來,不知可還在上海,遂走到謙益棧去望望。只見他原住的房門鎖了,因到帳房去打聽,乙庚說:「他今年開河頭班船就走了,說是進京去的,直到此時,沒有來過。」我便辭了出來。正走出大門,迎頭遇見了伯父!伯父道:「你到上海作甚麼?」我道:「代繼之買東西。那天看了轅門抄,知道伯父到蘇州,趕著到公館裡去送行,誰知伯父已

動身了。」伯父道：「我到了此地，有事耽擱住了，還不曾去得。你且到我房裡去一趟。」我就跟著進來。到了房裡，伯父道：「你到這裡找誰？」我道：「去年住在這裡，遇見了王伯述姻伯，今晚沒事，來看看他，誰知早就動身了。」伯父道：「我們雖是親戚，然而這個人尖酸刻薄，你可少親近他。你想，放著現成的官不做，卻跑來販書，成了個甚麼樣了！」我道：「這是撫台要撤他的任，他才告病的。」伯父道：「撤任也是他自取的，誰叫他批評上司！我問你，我們家裡有一個小名叫土兒的，你記得這個人麼？」我道：「記得。年紀小，卻同伯父一輩的，我們都叫他小七叔。」伯父道：「是哪一房的？」我道：「是老十房的，到了侄兒這一輩，剛剛出服。我父親才出門的那一年，伯父回家鄉去，還逗他頑呢。」伯父道：「他不知怎麼，也跑到上海來了，在某洋行裡。那洋行的買辦是我認得的，告訴了我，我沒有去看他。我不過這麼告訴你一聲罷了，不必去找他。家裡出來的人，是惹不得的。」正說話時，只見一個人，拿進一張條子來，卻是把字寫在紅紙背面的。伯父看了，便對那人道：「知道了。」又對我道：「你先去罷，我也有事要出去。」

我便回到字號裡，只見德泉也才回來。我問道：「今天有半天沒見呢，有甚麼貴事？」德泉嘆口氣道：「送我一個舍親到公司船上，跑了一次吳淞。」我道：「出洋麼？」德泉道：「正是，出洋讀書呢。」我道：「出洋讀書是一件好事，又何必嘆氣呢？」德泉道：「小孩子不長進，真是沒法，這送他出洋讀書，也是無可奈何的。」我道：「這也奇了！這有甚麼無

可奈何的事？既是小孩子不長進，也就不必送他去讀書了。」德泉道：「這件事說出來，真是出人意外。舍親是在上海做買辦的，多了幾個錢，多討了幾房姬妾，生的兒子有七八個，從小都是驕縱的，所以沒有一個好好的學得成人。單是這一個最壞，才上了十三四歲，便學的吃喝嫖賭，無所不為了，在家裡還時時闖禍。他老子惱了，把他鎖起來。鎖了幾個月，他的娘代他討情放了。他得放之後，就一去不回。他老子倒也罷了，說只當沒有生這個孽障。有一夜，無端被強盜明火執仗的搶了進來，一個個都是塗了面的，搶了好幾千銀子的東西。臨走還放了一把火，虧得救得快，沒有燒著。事後開了失單，報了官，不久就捉住了兩個強盜，當堂供出那為首的來。你道是誰？就是他這個兒子！他老子知道了，氣得一個要死，自己當官銷了案，把他找了回去，要親手殺他。被多少人勸住了，又把他鎖起來。然而終久不是可以長監不放的，於是想出法子來，送他出洋去。」我道：「這種人，只怕就是出洋，也學不好的了。」德泉道：「誰還承望他學好，只當把他攆走了罷。」

子安道：「方纔我有個敝友，從貴州回來的，我談起買如意的事，他說有一支很別緻的，只怕大江南北的玉器店，找不出一個來。除非是人家家藏的，可以有一兩個。」我問是甚麼的。子安道：「東西已經送來了，不妨拿來大家看看，猜是甚麼東西。」於是取出一個紙匣來，打開一看，這東西顏色很紅，內中有幾條冰裂紋，不是珊瑚，也不是瑪瑙，拿起來一照，卻是透明的。這東西好像常常看見，卻一時說不出他的名來。子安笑道：「這是雄精雕的。」這才大家明白了。我問價錢。子

安道：「便宜得很！只怕東家嫌他太賤了。」我道：「只要東西人家沒有的，這倒不妨。」子安道：「要不是透明的，只要幾吊錢；他這是透明的，來價是三十吊錢光景。不過貴州那邊錢貴，一吊錢差不多一兩銀子，就合到三十兩銀子了。」我道：「你的貴友還要賺呢。」子安道：「我們買，他不要賺。倘是看對了，就照價給他就是了。」我道：「這可不好。人家老遠帶來的，多少總要叫他賺點，就同我們做生意一般，哪裡有照本買的道理。」子安道：「不妨，他不是做生意的。況且他說是原價三十吊，焉知他不是二十吊呢。」我道：「此刻燈底，怕顏色看不真，等明天看了再說罷。」於是大家安歇。

次日，再看那如意，顏色甚好，就買定了，另外去配紫檀玻璃匣子。只是那小輪船，一時沒處買。德泉道：「且等後天禮拜，我有個朋友說有這個東西，要送來看，或者也可以同那如意一般，撈一個便宜貨。」我問是哪裡的朋友。德泉道：「是一個製造局畫圖的學生，他自己畫了圖，便到機器廠裡，叫那些工匠代他做起來的。」我道：「工匠們都有正經公事的，怎麼肯代他做這頑意東西？」德泉道：「他並不是一口氣做成功的，今天做一件，明天做一件，都做了來，他自己裝配上的。」

這天我就到某洋行去，見那遠房叔叔，談起了家裡一切事情，方知道自我動身之後，非但沒有修理祠堂，並把祠內的東西，都拿出去賣。起先還是偷著做，後來竟是彰明昭著的了。我不覺嘆了口氣道：「倒是我們出門的，眼底裡乾淨！」叔叔

道：「可不是麼！我母親因為你去年回去，辦事很有點見地，說是到底出門歷練的好。姑娘們一個人，出了一次門，就把志氣練出來了。恰好這裡買辦，我們沾點親，寫信問了他，得他允了就來，也是迴避那班人的意思。此刻不過在這裡閒住著，只當學生意，看將來罷了。」我道：「可有錢用麼？」叔叔道：「才到了幾天，還不曾知道。」談了一會，方才別去。我心中暗想，我伯父是甚麼意思，家裡的人，一概不招接，真是莫明其用心之所在；還要叫我不要理他，這才奇怪呢！

過了兩天，果然有個人拿了個小輪船來。這個人叫趙小雲，就是那畫圖學生。看他那小輪船時，卻是油漆的嶄新，是長江船的式子。船裡的機器，都被上面裝的房艙、望台等件蓋住。這房艙、望台，又都是活動的，可以拿起來，就是這船的一個蓋就是了，做得十分靈巧。又點火試過，機器也極靈動。德泉問他價錢。小雲道：「外頭做起來，只怕不便宜，我這個只要一百兩。」德泉笑道：「這不過一個頑意罷了，誰拿成百銀子去買他！」小雲道：「這也難說。你肯出多少呢？」德泉道：「我不過偶然高興，要買一個頑頑，要是二三十塊錢，我就買了他，多可出不起，也犯不著。」我見德泉這般說，便知道他不曾說是我買的，索性走開了，等他去說。等了一會，那趙小雲走了。我問德泉說的怎麼。德泉道：「他減定了一百元，我沒有還他實價，由他擺在這裡罷。他說去去就來。」我道：「發昌那個舊的不堪，並且機器一切都露在外面的，也還要一百元呢。」德泉道：「這個不同。人家的是下了本錢做的；他這個是拿了皇上家的錢，吃了皇上家的飯，教會了他本事，他

卻用了皇上家的工料，做了這個私貨來換錢，不應該殺他點價麼！」

我道：「照這樣做起私貨來，還了得！」德泉道：「豈但這個！去年外國新到了一種紙捲煙的機器，小巧得很，賣兩塊錢一個。他們局裡的人，買了一個回去。後來局裡做出來的，總有二三千個呢，拿著到處去送人。卻也做得好，同外國來的一樣，不過就是殼子上不曾鍍鎳。」我問甚麼叫鍍鎳。德泉道：「據說鎳是中國沒有的，外國名字叫 NICKEl，中國譯化學書的時候，便譯成一個『鎳』字。所有小自鳴鐘、洋燈等件，都是鍍上這個東西。中國人不知，一切都說他是鍍銀的，哪裡有許多銀子去鍍呢。其實我看雲南白銅，就是這個東西；不然，廣東瓊州厲峒的銅，一定是的。」我道：「銅只怕沒有那麼亮。」德泉笑道：「那是鍍了之後擦亮的；你看元寶，又何嘗是亮的呢。」我道：「做了三千個私貨，照市價算，就是六千洋錢，還了得麼！」德泉道：「豈只這個！有一回局裡的總辦，想了一件東西，照插鑾駕的架子樣縮小了，做一個銅架子插筆。不到幾時，合局一百多委員、司事的公事桌上，沒有一個沒有這個東西的。已經一百多了，還有他們家裡呢，還有做了送人的呢。後來鬧到外面銅匠店，仿著樣子也做出來了，要買四五百錢一個呢。其餘切菜刀、劈柴刀、杓子，總而言之，是銅鐵東西，是局裡人用的，沒有一件不是私貨。其實一個人做一把刀，一個杓子，是有限得很。然而積少成多，這筆帳就難算了，何況更是歷年如此呢。私貨之外，還有一個偷——」

說到這裡，只見趙小雲又匆匆走來道：「你到底出甚麼價錢呀？」德泉道：「你到底再減多少呢？」小雲道：「罷，罷！八十元罷。」德泉道：「不必多說了，你要肯賣時，拿四十元去。」小雲道：「我已經減了個對成，你還要折半，好狠呀！」德泉道：「其實多了我買不起。」小雲道：「其實講交情呢，應該送給你，只是我今天等著用。這樣罷，你給我六十元，這二十元算我借的，將來還你。」德泉道：「借是借，買價是買價，不能混的，你要拿五十元去罷，恰好有一張現成的票子。」說罷，到裡間拿了一張莊票給他。小雲道：「何苦又要我走一趟錢莊，你就給我洋錢罷。」德泉叫子安點洋錢給他，他又嫌重，換了鈔票才去。臨走對德泉道：「今日晚上請你吃酒，去麼？」德泉道：「哪裡？」小雲道：「不是沈月卿，便是黃銀寶。」說著，一徑去了。德泉道：「你看！賣了錢，又這樣化法。」

　　我道：「你方才說那偷的，又是甚麼？」德泉道：「只要是用得著的，無一不偷。他那外場面做得實在好看，大門外面，設了個稽查處，不准拿一點東西出去呢。誰知局裡有一種燒不透的煤，還可以再燒小爐子的，照例是當煤渣子不要了的，所以准局裡人拿到家裡去燒，這名目叫做『二煤』，他們整籮的抬出去。試問那煤籮裡要藏多少東西！」我道：「照這樣說起來，還不把一個製造局偷完了麼！」說話時，我又把那輪船揭開細看。德泉道：「今日禮拜，我們寫個條子請佚廬來，估估這個價，到底值得了多少。」我道：「好極，好極！」於是寫了條子去請，一會到了。

正是：要知真價值，須俟眼明人。不知估得多少價值，且待下回再記。

第三十回　試開車保民船下水　誤紀年製造局編書

當下方佚廬走來，大家招呼坐下。德泉便指著那小輪船，請他估價。佚廬坐過來，德泉揭開上層，又注上火酒點起來，一會兒機船轉動。佚廬一一看過道：「買定了麼？」德泉道：「買定了。但不知上當不上當，所以請你來估估價。」佚廬道：「要三百兩麼？」德泉笑道：「只化了一百兩銀子。」佚廬道：「哪裡有這個話！這裡面的機器，何等精細！他這個何嘗是做來頑的，簡直照這個小樣放大了，可以做大的，裡面沒有一樣不全備。只怕你們雖買了來，還不知他的竅呢。」說罷，把機簧一撥，那機件便轉的慢了，道：「你看，這是慢車。」又把一個機簧一撥，那機件全停了，道：「你看，這是停車了。」說罷，又另撥一個機簧，那機件又動起來，佚廬問道：「你們看得出來麼？這是倒車了。」留神一看，兩傍的明輪，果然倒轉。佚廬又仔細再看道：「只怕還有汽筒呢。」向一根小銅絲上輕輕的拉了一下，果然嗚嗚的放出一下微聲，就像簫上的「乙」音。佚廬不覺歎道：「可稱精極了！三百兩的價，我是估錯的。此刻有了這個樣子，就叫我照做，三百兩還做不起來呢。但是白費了工夫，那倒車、慢車、停車、放汽，都要人去弄的，哪裡找個小人去弄他呢。倒底買了多少？」德泉道：「的確是一百兩買來的。」佚廬道：「沒有的話，除非是賊贓。」德泉笑道：「雖不是賊贓，卻也差不多。」遂把畫圖學

生私造的話說了。佚廬歎道：「這也難怪他們。人家聽見說他們做私貨，就都怪學生不好；依我說起來，實在是總辦不好。你所說的趙小雲，我也認識他，我並且出錢請他畫過圖。他在裡面當了上十年的學生，本事學的不小了。此刻要請一個人，照他的本事，大約百把銀子一個月，也沒有請處。他在局裡，卻還是當一個學生的名目，一個月才四吊錢的膏火，你叫他怎麼夠用！可不耍出這些花樣了？可笑那些總辦，眼光比綠豆還小，有一回畫圖教習上去回總辦，說這個趙小雲本事學出了，求總辦派他個差事，起點薪水。你猜總辦說句甚麼話？他說：『起初十兩、八兩的薪水，不夠他坐馬車呢。』」我道：「奇了！怎麼發出這麼一句話來？」佚廬道：「總是趙小雲坐了馬車，被他碰見了一兩次，才有這話呢。本來為的是要人才，才教學生；教會了，就應該用他；用了他，就應該給他錢；給了他錢，他化他的，你何必管他坐牛車、馬車呢。就如從前派到美國去的學生，回來了也不用，此刻有多少在外頭當洋行買辦，當律師翻譯的。我化了錢，教出了人，卻叫外國人去用，這才是楚材晉用呢。此刻局裡有本事的學生不少，聽說一個個都打算向外頭謀事。你道這都不是總辦之過麼？」德泉道：「其實那做總辦的，哪一個懂得這些。幾時得能夠你去做了總辦就好了。」佚廬道：「我又懂得甚麼呢！不過有一層，是考究過工藝的做起來，雖不敢說十分出色，也可以少上點當。你們知道那保民船，才笑話呢！未開工之前，單為了這條船，專請了一個外國人做工師，打出了船樣。總辦看了，叫照樣做。那時鍋爐廠有一個中國工師，叫梁桂生，是廣東人，他說這樣子不對，照他的龍骨，恐怕走不動；照他的舵，怕轉不過頭來。鍋爐廠

的委員，就去回了總辦。那總辦倒惱起來了，說：『梁桂生他有多大的本領！外國人打的樣子，還有錯的麼？不信他比外國人還強！』委員碰了釘子，便去埋怨梁桂生。桂生道：『不要埋怨，有一天我也會還他一個釘子。就照他做罷。』於是乎勞民傷財的做起來，好容易完了工，要試車了。總辦請了上海道及多少官員到船上去，還有許多外國人也來看。出了船塢，便向閔行駛去。足足走了六七點鐘之久，才望見閔行的影子。及至要回來時，卻回不過頭來，憑你把那舵攀足了，那個船隻當不知；無可奈何，只得打倒車回來，益發走的慢了。各官員都是有事的，不覺都焦燥起來，於是打發人放舢舨登岸，跑回局裡去，招呼放了小輪船去，把主人接回。那保民船直到天黑後，才捱了回來。這一來總辦急了，問那外國人。那外國人說修得好的。誰知修了個把月，依然如故。無可奈何，只得叫了梁桂生去商量。桂生道：『這個都是依了外國人圖樣做的，但不知有走了樣沒有；如果走了樣，少不得工匠們都要受罰。』總辦道：『外國人說過，並不曾走樣。』桂生道：『那麼就問外國人。』總辦道：『他總弄不好，怎樣呢？』桂生道：『外國人有通天的本事，哪裡會做不好。既然外國人也做不好，我們中國人更是不敢做了。』總辦碰了他這麼一個軟釘子，氣的又不敢惱出來，只得和他軟商量。他卻始終說是沒有法子。總辦沒奈他何，等他去了，又叫了委員去商量。那些委員懂得甚麼，除了磕頭請安之外，便是拿錢吃飯，還有的是逢迎總辦的意旨罷了。所以商量了半天，仍舊沒法，只得仍然和桂生商量。桂生道：『這個有甚麼法子呢，只好另做一個。』委員吐了舌頭出來道：『那麼怎樣報銷？』這件事被桂生作難了許久，把他

前頭受的惡氣都出盡了，才換上一門舵，把船後頭的一段龍骨改了，這才走得動、回得轉，然而終是走得慢。你們看，這不是笑話麼。倘使懂得工藝的總辦，何至於上這個當！」我道：「最奇的他們只信服外國人，這是甚麼意思？」佚廬道：「這些製造法子，本來都是外國來的，也難怪他們信服外國人。但是外國人也有懂的，也有不懂的，譬如我們中國人專門會作八股，然而也必要讀書人才會。讀書人當中，也還有作的好，作的醜之分呢。叫我們生意人看著他，就一竅不通的了。難道是個中國人就會作八股麼？他們的工藝，也是這樣。然而官場中人，只要看見一個沒辮子的，那怕他是個外國化子，也看得他同天上神仙一般。這個全是沒有學問之過。」

我問道：「佚翁才說的，那裡面的委員，甚麼都不懂，他們辦些甚麼事呢？」佚廬道：「其實那裡頭無所謂委員，一切都是司事。不過兩個管廠的，薪水大點，就叫他委員罷了。他們無非是記個工帳，還有甚麼事辦呢！還有連工帳都記不來的，一個字不識的人，都有在裡面。要問起他們的來歷，卻是當過兵的也有，當過底下人的也有。我小號和局裡常有交易，所以我也常常到局裡去。前幾年裡頭，有個笑話：我到了局裡，只看見一個司事，抱著一塊虎頭牌，在那裡號咷大哭著，跑來跑去，一面哭著，嘴裡嚷著叫老太太。」我道：「只怕是他老太太沒了。」德泉道：「只怕是的。」佚廬道：「沒了老太太，他何必抱著虎頭牌呢？」我道：「不然，這個辦公事的地方，何以忽然叫起個女人來？」佚廬道：「便是我當日也疑惑得很。後來打聽了他的同事，方才知道。那時候的總辦是李勉林。這

個司事叫甚麼周寄芸，從前兵燹的時候，曾經背負了那位李老太太，在兵火裡逃出來的。後來這位李總辦得了這個差，便栽培他，在局裡派他一件事。這天不知為了甚麼事，李總辦掛出牌來，開除了他，所以他抱著那塊牌子哭。」我道：「哭便怎樣？這也無謂極了！」佚廬道：「你聽我說呢。那時那位李老太太迎養在局裡，他哭跳了一回，扛著那牌去見老太太，果然被他把那事情哭回來了。你想，代人家背負了女眷逃難的，是甚麼出身！」我道：「講究實業的地方，用了這種人，哪裡會攪得好！那李總辦也無謂得很，你要報私恩，就送他幾兩銀子罷了。這種人哪裡辦得事來！」佚廬道：「你說他不能辦事，他卻是越弄越紅起來呢。今年現在的這位總辦，給他一個札子，叫他管理船廠，居然是委員了。」我笑了笑道：「偏是這樣人他會紅，真是奇事！」

佚廬道：「船廠的工師，告訴了我一件事，大家笑了好幾天。他奉了札子，到了船廠，便傳齊了一切工匠、小工、護勇等人，當面分付說：『今天蒙總辦的恩典，做了委員，你們從此要叫我「周老爺」了，不能再叫我「周師爺」的了。』」說的我和德泉都哈哈大笑起來。金子安在帳房裡，也出來問笑甚麼。佚廬道：「還有好笑的呢。他到了船廠之日，先吊了眾工匠、小工花名冊來看。這本來是一件公事。你道他看甚麼？他看過之後，就指了幾名工匠來，逼勒著他們改了名字，說：『你的名字犯了總辦祖上的諱，他的名字犯了總辦的諱；雖然不是這個字，然而同音也是不應該的。你們怎麼這等沒王法！哪怕你犯了我的諱，倒不要緊。』」說的眾人又是一場好笑。

佚廬道：「還有好笑的呢。局裡有一個裁縫，叫做馮滌生。有一回，這裁縫承辦了一票號衣，未免寫個承攬單，簽上名字。不知怎樣被他看見了，嚇得他面無人色。」說到這裡，頓住了道：「你們猜他為甚麼吃驚？」大家想了一會，都猜不出，催他快點說。佚廬道：「他指著那裁縫的名字道：『你好大膽！沒規矩，沒王法的！犯了這製造局的開山始祖曾中堂、曾文正公的諱！況且曾中堂又是現任總辦的丈人，你還想吃飯麼！』裁縫道：『曾中堂叫曾國藩，不叫滌生。』他聽了，登時暴跳如雷起來，大喝道：『你可反了！提了曾中堂的正諱叫起來！你知道這兩個字，除了皇帝，誰敢提在口裡！你用的兩個字，雖不是正諱，卻是個次印。你快快換寫一張，改了名字。這個拿上去，總辦看了，也要生氣的。』」眾人又是一笑。佚廬道：「那裁縫只得換寫一張，胡亂改了個甚麼阿貓、阿狗的名字，他才快活了，還拿這個話去回了總辦請功呢。」眾人更是狂笑不止。我道：「這個人不料有許多笑話。還有沒有，何妨再說點我們聽聽。」佚廬道：「我不過道聽塗說罷了，倘使他們局裡的人說起來，只怕新鮮笑話多著呢。」

此時已是晚飯的時候，便留佚廬便飯。他同德泉是極熟的，也不推辭。一時飯罷，大家坐到院子裡乘涼，閒閒的又談起製造局來。我問起這局的來歷。佚廬道：「製造局開創的總辦是馮竹儒，守成的是鄭玉軒、李勉林，以後的就平常得很了。到了現在這一位，更是百事都不管，天天只在家裡念佛。你想那個局如何會辦得好呢。」我道：「開創的頗不容易。」佚廬道：「正是。不講別的，偌大的一個局，定那章程規則，就很不容

易。馮總辦的時候，規矩極嚴，此刻寬的不像樣子了。據他們說，當日馮總辦，每天親巡各廠去查工，晚上還查夜。有一夜極冷；有兩三個司事同住在一個房裡，大家燒了一小爐炭禦寒。可巧馮總辦查夜到了，嚇得他們甚麼似的，內中一個，便把這個炭爐子藏在椅子底下，把身子擋住。偏偏他老先生又坐下來談了幾句天才去。等他去後連忙取出炭爐時，那椅面已經烘的焦了。倘使他再不走，坐這把椅子的那位先生，屁股都要燒了呢。此刻一到冬天，那一個司事房裡沒有一個煤爐？只舉此一端，其餘就可想了。這位總辦，別的事情不懂，一味的講究節省，局裡的司事穿一件新衣服，他也不喜歡，要說閒話。你想趙小雲坐馬車，被他看見了，他也不願意，就可想而知了。其實我看是沒有一處不糜費。單是局裡用的幾個外國人，我看就大可以省得。他們拿了一百、二百的大薪水，遇了疑難的事，還要和中國工師商量，這又何苦用著他呢！還有廣方言館那譯書的，二三百銀子一月，還要用一個中國人同他對譯，一天也不知譯得上幾百個字。成了一部書之後，單是這筆譯費就了不得。」我道：「卻譯些甚麼書呢？」佚廬道：「都有。天文、地理、機器、算學、聲光、電化，都是全的。」我道：「這些書倒好，明日去買他兩部看看，也可以長點學問。」佚廬搖頭道：「不中用。他所譯的書，我都看過，除了天文我不懂，其餘那些聲光電化的書，我都看遍了，都沒有說的完備。說了一大篇，到了最緊要的竅眼，卻不點出來。若是打算看了他作為談天的材料，是用得著的；若是打算從這上頭長學問，卻是不能。」我道：「出了偌大薪水，怎麼譯成這麼樣？」佚廬道：「這本難怪。大凡譯技藝的書，必要是這門技藝出身的人去譯，

還要中西文字兼通的才行。不然,必有個詞不達意的毛病。你想,他那裡譯書,始終是這一個人,難道這個人就能曉盡了天文、地理、機器、算學、聲光、電化各門麼?外國人單考究一門學問,有考了一輩子考不出來,或是兒子,或是朋友,去繼他志才考出來的。談何容易,就胡亂可以譯得!只怕許多名目還鬧不清楚呢。何況又兩個人對譯,這又多隔了一層膜了。」我道:「胡亂看看,就是做了談天的材料也好。」佚廬道:「也未嘗不可以看看,然而也有誤人的地方。局裡編了一部《四裔編年表》,中國的年代,卻從帝嚳編起。我讀的書很少,也不敢胡亂批評他,但是我知道的,中國年代,從唐堯元年甲辰起,才有個甲子可以紀年,以前都是含含糊糊的,不知他從哪裡考得來。這也罷了。誰知到了周朝的時候,竟大錯起來。你想,拿年代合年代的事,不過是一本中西合歷,只費點翻檢的工夫罷了,也會錯的,何況那中國從來未曾經見的學問呢。」我道:「是怎麼錯法呢?是把外國年分對錯了中國年分不是?」佚廬道:「這個錯不錯,我還不曾留心。只是中國自己的年分錯了,虧他還刻出來賣呢。你要看,我那裡有一部,明日送過來你看。我那書頭上,把他的錯處,都批出來的。」

正是:不是山中無歷日,如何歲月也模糊?當下夜色已深,大家散了。要知他錯的怎麼,且待我看過了再記。

吳趼人 / Johnrain Wu

第三十一回　論江湖揭破偽術　小勾留驚遇故人

　　到了次日午後，方佚廬果然打發人送來一部《四裔編年表》。我這兩天帳也對好了，東西也買齊備了，只等那如意的裝潢匣子做好了，就可以動身。左右閒著，便翻開來看。見書眉上果然批了許多小字，原書中國歷數，是從少昊四十年起的，卻又注上「壬子」兩個字。我便向德泉借了一部《綱鑑易知錄》，去對那年干。從唐堯元年甲辰起，逆推上去，帝摯在位九年，帝嚳在位七十年，顓頊氏在位七十八年，少昊氏在位八十四年。從堯元年扣至少昊四十年，共二百零一年。照著甲辰干支逆推上去，至二百零一年應該是癸未，斷不會變成壬子之理。這是開篇第一年的中國干支已經錯了。他底下又注著西曆前二千三百四十九年。我又檢查一檢查，耶穌降生，應該在漢哀帝元壽二年。逆推至漢高祖乙未元年，是二百零六年。又加上秦四十二年，周八百七十二年，商六百四十四年，夏四百三十九年，舜五十年，堯一百年，帝摯九年，帝嚳七十年，顓頊氏七十八年，少昊共在位八十四年。扣至四十年時，西曆應該是耶穌降生前二千五百五十五年。其中或者有兩回改換朝代的時候，參差了三兩年，也說不定的，然而照他那書上，已經差了二百年了。開卷第一年，就中西都錯，真是奇事。又翻到第三頁上，見佚廬書眉上的批寫著：「夏帝啟在位九年，太康二十九年，帝相二十八年。自帝啟五年至帝相六年，中間相距五

十一年。今以帝啟五年作一千九百七十四年，帝相六年作一千九百三十七年，中間相距才三十七年耳，此處即舛誤十四年之多矣」云云。以後逐篇翻去，都有好些批，無非是指斥編輯的，算去卻都批的不錯。

　　金子安跑過來對我一看道：「呀！你莫非在這裡打鐵算盤？」我此時看他錯誤的太多，也就無心去看。想來他把中西的年歲，做一個對表，尚且如此錯誤，中間的事跡，我更無可稽考的，看他做甚麼呢。正在這麼想著，聽得金子安這話，我便笑問道：「怎麼叫個鐵算盤？我還不懂呢。」金子安道：「這裡又擺著歷本，又擺著算盤，又堆了那些書，不是打鐵算盤麼。」我問到底甚麼叫鐵算盤。子安道：「不是拿算盤算八字麼？」我笑道：「我不會這個，我是在這裡算上古的年數。」子安道：「上古的年數還算他做甚麼？」我問道：「那鐵算盤到底是甚麼？」子安道：「是算命的一個名色。大概算命的都是排定八字，以五行生剋推算，那批出來的詞句，都是隨他意寫出來的；惟有這鐵算盤的詞句，都在書上刻著。排八字又不講五行，只講數目，把八個字的數目疊起來，往書上去查，不知他怎樣的加法，加了又查，每查著的，只有一個字，慢慢加上，自然成文，判斷的很有靈驗呢。」我道：「此刻可有懂這個的，何妨去算算？」

　　說話間，管德泉走過來說道：「江湖上的事，哪裡好去信他！從前有一個甚麼吳少瀾，說算命算得很準，一時哄動了多少人。這裡道台馮竹儒也相信了，叫他到衙門裡去算，把闔家

男女的八字，都叫他算起來。他的兄弟吉雲有意要試那吳少瀾靈不靈，便把他家一個底下人和一個老媽子的八字，也寫了攙在一起。及至他批了出來，底下人的命，也是甚麼正途出身，封疆開府。那老媽子的命，也是甚麼恭人、淑人，夫榮子貴的。你說可笑不可笑呢！」子安道：「這鐵算盤不是這樣的。拿八字給他看了，他先要算父母在不在，全不全，兄弟幾人；父母不全的，是哪一年丁的憂，或喪父或喪母。先把這幾樣算的都對了，才往下算；倘有一樣不對，便是時辰錯了，他就不算了。」德泉道：「你還說這個呢！你可知前年京裡，有一個算隔夜數的。他說今日有幾個人來算命，他昨夜已經先知道的，預先算下。要算命的人，到他那裡，先告訴了他八字；又要把自己以前的事情，和他說知，如父母全不全，兄弟幾個，那一年有甚麼大事之類，都要直說出來。他聽了，說是對的，就在抽屜裡取出一張批就的八字來，上面批的詞句，以前之事，無一不應；以後的事，也批好了，應不應，靈不靈，是不可知的了。」我道：「這豈不是神奇之極了麼？」德泉笑道：「誰知後來卻被人家算去了！他的生意非常之好，就有人算計要拜他為師，他只不肯教人。後來來了一個人，天天請他吃館子。起先還不在意，後來看看，每吃過了之後，到櫃上去結帳，這個人取出一包碎銀子給掌櫃的，總是不多不少，恰恰如數。這算命的就起了疑心，怎麼他能預先知道吃多少的呢？忍不住就問他。他道：『我天天該用多少銀子，都是隔夜預先算定的，該在那裡用多少，那裡用多少，一一算好、秤好、包好了，不過是省得臨時秤算的意思。』算命的道：『那裡有這個術數？』他道：『豈不聞一飲一啄，莫非前定。既是前定，自然有術數

可以算得出了。』算命的求他教這法子。他道：『你算命都會隔夜算定，難道這個小小術數都不會麼？』算命的求之不已，他總是拿這句話回他。算命的沒法，只得直說道：『我這個法子是假的。我的住房，同隔壁的房，只隔得一層板壁，在板壁上挖了一個小小的洞。我坐位的那個抽屜桌子，便把那小洞堵住，堵小洞的那橫頭桌子上的板，也挖去了，我那抽屜，便可以通到隔壁房裡。有人來算命時，他一一告訴我的話，隔壁預先埋伏了人，聽他說一句，便寫一句。這個人筆下飛快，一面說完了，一面也寫完了。至於那以後的批評，是糊里糊塗預寫下的，靈不靈那個去管他呢。寫完了，就從那小洞口遞到抽屜裡，我取了出來給人，從來不曾被人窺破。這便是我的法子了。』那人大笑道：『你既然懂得這個，又何必再問我的法子呢。我也不過預先算定，明日請你吃飯，吃些甚麼菜，應該用多少銀子，預先秤下罷了。』算命的還不信，說道：『吃的菜也有我點的，你怎麼知道我點的是甚麼菜、多少價呢？』那人笑道：『我是本京人，各館子的情形爛熟。比方我打算定請你吃四個菜，每個一錢銀子；你點了一個錢二的，我就點一個八分的來就你；你點了個六分的，我也會點一個錢四的來湊數。這有甚麼難處呢。』算命的呆了一呆道：『然則你何必一定請我？』那人笑道：『我何嘗要請你，不過拿我這個法子，騙出你那個法子來罷了。』說罷一場乾笑。那算命的被他識穿了，就連忙收拾出京去了。你道這些江湖上的人，可以信得麼！」一席話說得大家一笑。

德泉道：「我今年活了五十多歲，這些江湖上的事情，見

得多了。起先我本來是極迷信的，後來聽見一班讀書人，都斥為異端邪術，我反起了疑心。這等神奇之事，都有人不信的，我倒怪那些讀書人的不是呢。後來慢慢的聽得多了，方才疑心到那江湖上的事情，不能盡信，卻被我設法查出了他許多作假的法子。從此以後，我的不信，是有憑據可指的。那一班讀書先生，倒成了徒托空言了。我說一件事給你兩位聽：當日我有一位舍親，五十多歲，只有一個兒子，才十一二歲，得了個痢症，請了許多醫生，都醫不好。後來請了幾個茅山道士來打醮禳災，那為頭的道士說他也懂得醫道，舍親就請他看了脈。他說這病是因驚而起，必要吃金銀湯才鎮壓得住。問他甚麼叫金銀湯，可是拿金子、銀子煎湯？他說：『煎湯吃沒有功效，必要拿出金銀來，待他作了法事，請了上界真神，把金銀化成仙丹，用開水沖服，才能見效。』舍親信了，就拿出一枝金簪、兩元洋錢，請他作法。他道：『現在打醮，不能做這個；要等完了醮，另作法事，方能辦到。』舍親也依了。等完了醮，就請他做起法事來。他又說：『洋錢不能用，因為是外國東西，菩薩不鑒的，必要錠子上剪下來的碎銀。』舍親又叫人拿洋錢去換了碎銀來交與他。他卻不用手接，先念了半天的經，又是甚麼通誠。通過了誠，才用一個金漆盤子，托了一方黃緞，緞上面畫了一道符，叫舍親把金簪、碎銀放在上面。他捧到壇上去，又念了一回經卷，才把他包起來放在桌子上，撤去金漆盤子，道眾大吹大擂起來。一面取二升米，撒在緞包上面；二升米撒完了，那緞包也蓋沒了。他又戟指在米上畫了一道符，又拜了許久，念了半天經咒，方才拿他那牙笏把米掃開，現出緞包。他捲起衣袖，把緞包取來，放在金漆盤子裡，輕輕打開。

說也奇怪，那金簪、銀子都不見了，緞子上的一道符還是照舊，卻多了一個小小的黃紙包兒。拿下來打開看時，是一包雪白的末子。他說：『這就是那金銀化的，是請了上界真神，才化得出來，把開水沖來服了，包管就好。』此時親眷朋友，在座觀看的人，總有二三十，就是我也在場同看，明明看著他手腳極乾淨，不由得不信。然而吃了下去，也不見好，後來還是請了醫生看好的。在當時人人都疑是真有神仙，便是我也還在迷信時候上。多少讀書人，卻一口咬定是假的，他一定掉了包去。然而幾人虎視眈眈的看著他，拿緞包時，總是捲起袖子；如果掉包，豈沒有一個人看穿的道理。後來卻被我考了出來，明明是假的，他仗著這個法子去拐騙金銀，又樂得人人甘心被他拐騙，這才是神乎其技呢！」我連忙問：「是怎麼假法？」德泉取一張紙，裁了兩方，折了兩個包，給我們看。

——看官，當日管德泉是當面做給我看的，所以我一看就明白。此刻我是筆述這件事，不能做了紙包，夾在書裡面，給看官們看。只能畫個圖出來，讓看官們好按圖去演做出來，方知這騙法神妙。圖見下頁。

德泉折了這一式的兩個紙包道：「你們看這兩個紙包，是一式無異的了。他把兩個包的反面對著反面，用膠水粘連起來，不成了兩面都是正面，都有了包口的了麼？他在那一面先藏了別的東西，卻拿這一面包你的金銀。縱使看的人疑心他做手腳，也不過留神在他身上袖子裡，那知道他在金漆盤裡拿到桌子上，或在桌子上拿回金漆盤裡時，輕輕翻一個身，已經掉去了呢。」

我道：「這個法子，說穿了也不算什麼希奇。」德泉道：「說穿了，自然不希奇，然而不說穿是再沒有人看得出的。我初考得這個法子時，便小試其技，拿紙來做了一個小包，預包了一角小洋錢在裡面。卻叫人家給一個銅錢，我包在這一面。攢在手裡，假意叫他吹一口氣，把紙包翻過來，就變了個小洋錢。有一個年輕朋友看了，當以為真，一定要我教他。我要他請我吃了好幾回小館子，才教了他。他懊悔的了不得。」我道：「教會了他，為甚倒懊悔起來呢？」德泉道：「他以為果然一個銅錢，能變做一角小洋錢，他想學會了，就可以發財，所以才破費了請我吃那許多回館子。誰知說穿了是假的，他那得不懊悔！」子安和我，不覺一齊笑起來。我又問道：「還有甚麼作假的呢？」德泉道：「不必說起，沒有一件不是作假的，不過一時考不出來。我只說一兩件，就可以概其餘了。那『祝由科』代人治病，不用吃藥，只畫兩道符就好了。最驚人的，用小刀割破舌頭取血畫符，看他割得血淋淋的，又行所無事，人人都以為神奇。其實不相干，你試叫他拿刀來把舌頭橫割一下，他就不能。原來這舌頭豎割是不傷的，隨割隨就長合，並且不甚痛，常常割他，割慣了竟是毫無痛苦的。若是橫割了，就流血不止，極難收口的。只要大著膽，人人都可以做得來。不信，你試細細的一想，有時吃東西，偶然大牙咬了舌邊，雖有點微痛，卻不十分難受；倘是門牙咬了舌尖，就痛的了不得。論理大牙的咬勁，比門牙大得多，何以反為不甚痛？這就是一橫一豎的道理了。又有那茅山道士探油鍋的法子，看看他作起法來，燒了一鍋油，沸騰騰的滾著，放了多少銅錢下去，再伸手去一個一個的撈起來，他那隻手只當不知。看了他，豈不是仙人了

麼？豈知他把些硼砂，暗暗的放在油鍋裡，只要得了些須暖氣，硼砂在油裡面要化水，化不開，便變了白沫，浮到油面，人家看了，就猶如那油滾了一般，其實還沒有大熱呢。」

說話之間，已到了晚飯時候。這一天格外炎熱，晚飯過後，便和德泉到黃浦灘邊，草皮地上乘了一回涼，方才回來安歇。這一夜，熱的睡不著，直到三點多鐘，方才退盡了暑氣，朦朧睡去。忽然有人叫醒，說是有個朋友來訪我。連忙起來，到堂屋一看，見了這個人，不覺吃了一驚。

正是：昨聽江湖施偽術，今看骨肉出新聞。未知此人是誰，且聽下回再記。

吳趼人/ Johnrain Wu

第三十二回　輕性命天倫遭慘變　豁眼界北裡試嬉遊

哈哈！你道那人是誰？原來是我父親當日在杭州開的店裡一個小夥計，姓黎，表字景翼，廣東人氏。我見了他，為甚吃驚呢？只因見他穿了一身的重孝，不由的不吃一個驚。然而敘起他來，我又為甚麼哈哈一笑？只因我這回見他之後，曉得他鬧了一件喪心病狂的事，笑不得、怒不得，只得乾笑兩聲，出出這口惡氣。看官們聽我敘來——

這個人，他的父親是個做官的，官名一個逵字，表字鴻甫。本來是福建的一個巡檢，署過兩回事，弄了幾文，就在福州省城，蓋造了一座小小花園，題名叫做水鷗小榭。生平歡喜做詩，在福建結交了好些官場名士，那水鷗小榭，就終年都是冠蓋往來。日積月累的，就鬧得虧空起來。大凡理財之道，積聚是極難，虧空是極易的。然而官場中的習氣，又看得那虧空是極平常的事。所以越空越大，慢慢的鬧得那水鷗小榭的門口，除了往來的冠蓋之外，又多添了一班討債鬼。這位黎鴻甫少尹，明知不得了，他便一不做，二不休，索性帶了一妻兩妾三個兒子，逃了出來，撇了那水鷗小榭也不要了。走到杭州，安頓了家小，加捐了一個知縣，進京辦了引見，指省浙江，又到杭州候補去了。我父親開著店的時候，也常常和官場交易，因此認識了他。

他的三個兒子，大的叫慕枚，第二的就是這個景翼，第三的叫希銓。你道他們兄弟，為甚取了這麼三個別緻名字？只因他老子歡喜做詩，做名士，便望他的兒子也學他那樣。因此大的叫他仰慕袁枚，就叫慕枚；第二的叫他景企趙翼，就叫景翼；第三的叫他希冀蔣士銓，就叫希銓。他便這般希望兒子，誰知他的三個兒子，除了大的還略為通順，其次兩個，連字也認不得多少，卻偏又要謅兩句歪詩。當年鴻甫把景翼薦到我父親店裡，我到杭州時，他還在店裡，所以認得他。

當下相見畢，他就敍起別後之事來。原來鴻甫已經到了天津，在開平礦務局當差。家眷都搬到上海，住在虹口源坊衖。慕枚到台灣去謀事，死在台灣。鴻甫的老婆，上月在上海寓所死了，所以景翼穿了重孝。景翼把前事訴說已畢，又說道：「舍弟希銓，不幸昨日又亡故了。家父遠在開平，我近來又連年賦閒，所以一切後事，都不能舉辦。我們忝在世交，所以特地來奉求借幾塊洋錢，料理後事。」我問他要多少。景翼道：「多也不敢望，只求借十元罷了。」我聽說，就取了十元錢給他去了。

今天早上，下了一陣雨，天氣風涼，我閒著沒事，便到謙益棧看伯父。誰知他已經動身到蘇州去了。又去看看小七叔，談了一回，出來到虹口源坊衖，回看景翼，並吊乃弟之喪。到得他寓所時，恰好他送靈柩到廣肇山莊去了，未曾回來，只有同居的一個王端甫在那裡，代他招呼。這王端甫是個醫生。我請問過姓氏之後，便同他閒談，問起希銓是甚麼病死的。端甫

只歎一口氣,並不說是甚麼病。我不免有點疑心,正要再問,端甫道:「聽景翼說起,同閣下是世交,不知交情可深厚?」我道:「這也無所謂深厚不深厚,總算兩代相識罷了。」端甫道:「我也是和鴻甫相好。近來鴻甫老的糊塗了,這黎氏的家運,也鬧了個一敗塗地。我們做朋友的,看著也沒奈何。偏偏慕枚又先死了,這一家人只怕從此沒事的了。」我道:「究竟希銓是甚麼病死的?」端甫歎道:「哪裡是病死的,是吃生鴉片煙死的呀!」我驚道:「為著甚麼事?」端甫道:「竟是鴻甫寫了信來叫他死的。」我更是大驚失色,問是甚麼緣故。端甫道:「這也一言難盡。鴻甫的那一位老姨太太,本是他夫人的陪嫁丫頭。他弟兄三個,都是嫡出。這位姨太太,也生過兩個兒子,卻養不住。鴻甫夫人便把希銓指給他,所以這位姨太太十分愛惜希銓。希銓又得了個癱瘓的病,總醫不好。上前年就和他娶了個親。這種癱子,有誰肯嫁他,只娶了人家一個粗丫頭。去年那老姨太太不在了,把自己的幾口皮箱,都給了希銓。這希銓也索作怪,娶了親來,並不曾圓房,卻同一個朋友同起同臥。這個朋友是一個下等人,也不知他姓甚麼,只知道名字叫阿良。家裡人都說希銓和那阿良,有甚曖昧的事。希銓又本來生一張白臉,柔聲下氣,就和女人一般的,也怪不得人家疑心。然而這總是房幃瑣事,我們旁邊人卻不敢亂說。這一位景翼先生,他近來賦閒得無聊極了,手邊沒有錢化,便向希銓借東西當。希銓卻是一毛不拔的,因此弟兄們鬧不對了。景翼便把阿良那節事寫信給鴻甫,信裡面總是加了些油鹽醬醋。鴻甫得了信,便寫了信回來,叫希銓快死;又另外給景翼信,叫他逼著兄弟自盡。我做同居的,也不知勸了多少。誰知這位

景翼,竟是別有肺腸的,他的眼睛只看著老姨太太的幾口皮箱,哪裡還有甚麼兄弟,竟然親自去買了鴉片煙來,立逼著希銓吃了。一頭嚥了氣,他便去開那皮箱,誰知竟是幾口空箱子,裡面塞滿了許多字紙、磚頭、瓦石,這才大失所望。大家又說是希銓在時,都給了阿良了。然而這個卻又毫無憑據的,不好去討。只好啞子吃黃連,自家心裡苦罷了。」我聽了一番話,也不覺為之長嘆。一會兒,景翼回來了,彼此周旋了一番,我便告辭回去。

過了兩天,王端甫忽然氣沖沖的走來,對我說道:「景翼這東西,真是個畜生!豈有此理!」我忙問甚麼事。端甫道:「希銓才死了有多少天,他居然把他的弟婦賣了!」我道:「這還了得!賣到了甚麼地方去了?」端甫道:「賣到妓院裡去了!」我不覺頓足道:「可曾成交?」端甫道:「今天早起,人已經送去了。成交不成交,還沒知道。」我道:「總要設法止住他才好。」端甫道:「我也為了這個,來和你商量。我今天打聽了一早起,知道他賣在虹口廣東妓院裡面。我想不必和景翼那廝說話,我們只到妓院裡,和他把人要回來再講。所以特地來約同你去,因為你懂得廣東話。」原來端甫是孟河人,不會說廣東話。我笑問道:「你怎麼知道我懂廣東話呢?」端甫道:「你前兩天和景翼說的,不是廣東話麼。」我道:「只怕他成了交,就是懂話也不中用。」端甫道:「所以要趕著辦,遲了就怕誤事。」我道:「把人要了出來,作何安置呢?也要預先籌畫好了呀。」端甫道:「且要了出來再說。嫁總是要嫁的,他還沒有圓過房,並且一無依靠的,又有了景翼那種大伯

子，哪裡能叫人家守呢。」我道：「此刻天氣不早了，你就在這裡吃了晚飯，我同你去走走罷。左右救出這個女子來，總是一件好事。」端甫答應了。

飯後便叫了兩輛東洋車，同到虹口去。那一條巷子叫同順裡。走了進去，只見兩邊的人家，都是烏裡八糟的。走到一家門前，端甫帶著我進去，一直上到樓上。這一間樓面，便隔做了兩間。樓梯口上，掛了一盞洋鐵洋油燈，黑暗異常。入到房裡，只見安設著一張板床，高高的掛了一頂洋布帳子。床前擺了一張杉木抽屜桌子，靠窗口一張杉木八仙桌，桌上放著一盞沒有磁罩的洋燈，那玻璃燈筒兒，已是熏得漆黑焦黃的了。還有一個大瓦缽，滿滿的盛著一缽切碎的西瓜皮，七橫八豎的放著幾雙毛竹筷子。我頭一次到這等地方，不覺暗暗稱奇，只得將就坐下。便有兩上女子上來招呼，一般的都是生就一張黃面，穿了一套拷綢衫褲，腳下沒有穿襪，拖了一雙皮鞋，一個眼皮上還長了一個大疤，都前來問貴姓。我道：「我們不是來打茶圍的，要來問你們一句話，你去把你們鴇母叫了上來。」那一個便去了。我便問端甫，可認得希銓的妻子。端甫道：「我同他同居，怎麼不認得。」

一會兒，那鴇婦上來了。我問他道：「聽說你這裡新來一個姑娘，為甚麼不見？」鴇婦臉上現了錯愕之色，回眼望一望端甫，又望著我道：「沒有呀。」說話時，那兩個妓女，又在那裡交頭接耳。我冷笑道：「今天姓黎的送來一個人，還沒有麼？」鴇婦道：「委實沒有。我家現在只有這兩個。」我道：

「這姓黎的所賣的人，是他自己的弟婦，如果送到這裡，你好好的實說，交了出來，我們不難為你。如果已經成交，我們還可以代你追回身價。你倘是買了不交出來，你可小心點！」鴇婦慌忙道：「沒有，沒有！你老爺吩咐過，如果他送來我這裡，也斷不敢買了。」我把這番問答，告訴了端甫。端甫道：「我懂得。我打聽得明明白白的，怎麼說沒有！」我對鴇婦道：「我們是打聽明白了來的，你如果不交出人來，我們先要在這裡搜一搜。」鴇婦笑道：「兩位要搜，只管搜就是。難道我有這麼大的膽，敢藏過一個人。我老實說了罷，人是送來看過的，因為身價不曾講成。我不知道這裡面還有別樣葛籐，幸得兩位今夜來，不然，等買成了才曉得，那就受累了。」我道：「他明明帶到你這裡來的，怎麼不在這裡？你這句話有點靠不住。」鴇婦道：「或者他又帶到別處去看，也難說的。吃這個門戶飯的，不止我這一家。」我聽了，又告訴了端甫，只得罷休。當下又交代了幾句萬不可買的話，方才出來，與端甫分手。約定明日早上，我去看他，順便覷景翼動靜，然後分投回去。

德泉問事情辦得妥麼。我道：「事情不曾辦妥，卻開了個眼界。我向來不曾到過妓院，今日算是頭一次。常時聽見人說甚麼花天酒地，以為是一個好去處，卻不道是這麼一個地方，真是耳聞不如目見了。」德泉道：「是怎麼樣地方？」我就把所見的，一一說了。德泉笑道：「那是最壞的地方。有好的，你沒有見過。多咱我同你去打一個茶圍，你便知道了。」說時，恰好有人送了一張條子來，德泉看了笑道：「那有這等巧事！說要打茶圍，果然就有人請你吃花酒了。」說罷，把那條子遞

給我看。原來是趙小雲請德泉和我到尚仁裡黃銀寶處吃酒。那一張請客條子，是用紅紙反過來寫的。德泉便對來人說：「就來。」原來趙小雲自從賣了那小火輪之後，曾來過兩次，同我也相熟了，所以請德泉便順帶著請我。我意思要不去。德泉道：「這吃花酒本來不是一件正經事，不過去開開眼界罷了。只去一次，下次不去，有甚麼要緊呢。」看看鍾才九點一刻，於是穿了長衣，同德泉慢慢的走去。在路上，德泉說起小雲近日總算翻了一個大身，被一個馬礦師聘了去，每月薪水二百二十兩，所以就闊起來了。這是製造局裡幾吊錢一個月的學生。你想，值得到二百多兩的價值，才給人家幾吊錢，叫人家怎麼樣肯呢！」我道：「然而既是倒貼了他膏火教出來的，也要唸唸這個學出本事的源頭。」德泉道：「自然做學生的也要思念本源，但是你要用他呀。擱著他不用，他自然不能不出來謀事了。」我道：「化了錢，教出了人材，卻被外人去用，其實也不值得。」德泉道：「這個豈止一個趙小雲，曾文正和李合肥，從前派美國的學生，回來之後，去做洋行買辦，當律師翻譯的，不知多少呢。」一面說著話，不覺走到了，便入門一徑登樓。

這一登樓，有分教：涉足偶來花世界，猜拳酣戰酒將軍。

不知此回赴席，有無怪現狀，且待下回再記。

第三十三回　假風雅當筵呈醜態　真義俠拯人出火坑

當下我兩人走到樓上，入到房中，趙小雲正和眾人圍著桌子吃西瓜。內中一個方佚廬是認得的。還有一個是小雲的新同事，叫做李伯申。一個是洋行買辦，姓唐，表字玉生，起了個別號，叫做嘯廬居士，畫了一幅《嘯廬吟詩圖》，請了多少名士題詩；又另有一個外號，叫做酒將軍。因為他酒量好，所以人家送他這麼一個外號，他自己也居之不疑。當下彼此招呼過了，小雲讓吃西瓜。那黃銀寶便拿瓜子敬客，請問貴姓。我抬頭看時，大約這個人的年紀，總在二十以外了；雞蛋臉兒，兩顴上現出幾點雀斑，搽了粉也蓋不住；鼻梁上及兩旁，又現出許多粉刺；厚厚的嘴唇兒，濃濃的眉毛兒；穿一件廣東白香雲紗衫子，束一條黑紗百襴裙，裡面襯的是白官紗褲子。卻有一樣可奇之處，他的舉動，甚為安詳，全不露著輕佻樣子。敬過瓜子之後，就在一旁坐下。

他們吃完了西瓜，我便和佚廬說起那《四裔編年表》，果然錯得利害，所以我也無心去看他的事跡了。他一個年歲都考不清楚，那事跡自然也靠不住了，所以無心去看他。佚廬道：「這個不然。他的事跡都是從西史上譯下來的。他的西曆並不曾錯，不過就是錯了華曆。這華曆有兩個錯處：一個是錯了甲子，一個是合錯了西曆。只為這一點，就鬧的人家眼光撩亂

了。」唐玉生道：「怎的都被你們考了出來，何妨去糾正他呢？」佚廬笑道：「他們都是大名家編定的，我們縱使糾正了，誰來信我們。不過考了出來，自己知道罷了。」玉生道：「做大名家也極容易。像我小弟，倘使不知自愛，不過是終身一個買辦罷了。自從結交了幾位名士，畫了那《嘯廬吟詩圖》，請人題詠，那題詠的詩詞，都送到報館裡登在報上，此刻那一個不知道區區的小名，從此出來交結個朋友也便宜些。」說罷，呵呵大笑。又道：「此刻我那《吟詩圖》，題的人居然有了二百多人，詩、詞、歌、賦，甚麼體都有了，寫的字也是真、草、隸、篆，式式全備，只少了一套曲子。我還想請人拍一套曲子在上頭，就可以完全無憾了。」說罷，又把題詩的人名字，屈著手指頭數出來，說了許多甚麼生，甚麼主人，甚麼居士，甚麼詞人，甚麼詞客，滔滔汨汨，數個不了。

小雲道：「還是辦我們的正經罷。時候不早了，那兩位怕不來了，擺起來罷，我們一面寫局票。」房內的丫頭老媽子，便一迭連聲叫擺起來。小雲叫寫局票，一一都寫了，只有我沒有。小雲道：「沒有就不叫也使得。」玉生道：「無味，無味！我來代一個。」就寫了一個西公和沈月英。一時起過手巾，大眾坐席。黃銀寶上來篩過一巡酒，敬過瓜子，方在旁邊侍坐。我們一面吃酒，一面談天。我說起：「這裡妓院，既然收拾得這般雅吉，只可惜那叫局的紙條兒，太不雅觀。上海有這許多的詩人墨客，為甚麼總沒有人提倡，同他們弄些好箋紙？」玉生道：「好主意！我明天就到大吉樓買幾盒送他們。」我道：「這又不好。總要自己出花樣，或字或畫，或者貼切這個人名，

或者貼切吃酒的事，才有趣呢。」玉生道：「這更有趣了。畫畫難求人，還是想幾個字罷。」說著，側著頭想了一會道：「『燈紅酒綠』好麼？」我道：「也使得。」玉生又道：「『騷人韻士，絮果蘭因』，八個字更好。」我笑道：「有誰名字叫韻蘭的，這兩句倒是一副現成對子。」玉生道：「你既然會出主意，何妨想一個呢？」我道：「現成有一句《西廂》，又輕飄，又風雅，又貼切，何不用呢？」玉生道：「是那一句？」我道：「管教那人來探你一遭兒。」玉生拍手道：「好，好！妙極，妙極！」又閉著眼睛，曼聲念道：「管教那人來探你一遭兒。妙極，妙極！」小雲道：「你用了這一句，我明日用西法畫一個元寶刻起來，用黃箋紙刷印了，送給銀寶，不是『黃銀寶』三個字都有了麼？」說罷，大家一笑。

　　叫的局陸續都到，玉生代我叫的那沈月英也到了。只見他流星送目，翠黛舒眉，倒也十分清秀。玉生道：「寡飲無味，我們何不豁拳呢？」小雲道：「算了罷，你酒將軍的拳，沒有人豁得過。」玉生不肯，一定要豁，於是打起通關來。一時履舄交錯，釧動釵飛。我聽見小雲說他拳豁得好，便留神去看他出指頭，一路輪過來到我，已被我看的差不多了，同他對豁五拳，卻贏了他四拳。他不服氣，再豁五拳，卻又輸給我三拳；他還不服氣，要再豁，又拿大杯來賭酒，這回他居然輸了個「直落五」。小雲呵呵大笑道：「酒將軍的旗倒了！」我道：「豁拳太傷氣，我們何妨賭酒對吃呢。一樣大的杯子，取兩個來，一人一杯對吃，看誰先叫饒，便是輸了。」玉生道：「倒也爽快！」便叫取過兩個大茶盅來，我和他兩個對飲。一連飲

過二十多杯,方才稍歇;過了一會,又對吃起來,又是一連二三十杯。德泉道:「少吃點罷,天氣熱呀。」於是我兩人方才住了。一會兒,席散了,各人都辭去。

一同出門,好好的正走著,玉生忽然哇的一聲吐了,連忙站到旁邊,一隻手扶著牆,一面盡情大吐。吐完了,取手巾拭淚,說道:「我今天沒有醉,這──這是他──他們的酒太──太新了!」一句話還未說完,腳步一浮,身子一歪,幾乎跌個觔斗,幸得方佚廬、李伯申兩個,連忙扶住。出了巷口,他的包車伕扶了他上車去了。各人分散。我和德泉兩個回去,在路上說起玉生不濟。我道:「在南京時,聽繼之說上海的斗方名士,我總以為繼之糟蹋人,今日我才親眼看見了。我惱他那酒將軍的名字,時常謅些歪詩,登在報上,我以為他的酒量有多大,所以要和他比一比。是你勸住了,又是天熱,不然,再吃上十來杯,他還等不到出來才吐呢。天底下竟有這些狂人,真是奇事!」當下回去,洗澡安歇。

次日,我惦著端甫處的事,一早起來,便叫車到虹口去。只見景翼正和端甫談天。端甫和我使個眼色,我就會了意,不提那件事,只說二位好早。景翼道:「我因為和端甫商量一件事,今日格外早些。」我問甚麼事。景翼嘆口氣道:「家運頹敗起來,便接二連三的出些古怪事。舍弟沒了才得幾天,舍弟婦又逃走去了!」我只裝不知道這事,故意詫異道:「是幾時逃去的?」景翼道:「就是昨天早起的事。」我道:「倘是出去好好的嫁一個人呢,倒還罷了;只不要葬送到那不相干的地

方去,那就有礙府上的清譽了。」景翼聽了我這句話,臉上漲得緋紅,好一會才答道:「可不是!我也就怕的這個。」端甫道:「景兄還說要去追尋。依我說,他既然存了去志,就尋回來,也未必相安。況且不是我得罪的話,黎府上的境況也不好,去了可以省了一口人吃飯,他婦人家坐在家裡,也做不來甚麼事。」我道:「這倒也說得是。這一傳揚出去,尋得著尋不著還不曉得,先要鬧得通國皆知了。」景翼一句話也不答,看他那樣子,很是侷促不安。我向端甫使個眼色,起身告辭。端甫道:「你還到哪裡去?」我道:「就回去。」端甫道:「我們學學上海人,到茶館裡吃碗早茶罷。」我道:「左右沒事,走走也好。」又約景翼,景翼推故不去,我便同端甫走了出來。端甫道:「我昨夜回來,他不久也回來了,那臉上現了一種驚惶之色,不住的唉聲嘆氣。我未曾動問他。今天一早,他就來和我說,弟婦逃走了。這件事你看怎處?」我道:「我也籌算過來,我們既然沾了手,萬不能半途而廢,一定要弄他個水落石出才好。只怕他已經成了交,那邊已經叫他接了客,那就不成話了。」端甫道:「此刻無蹤無影的,往哪裡去訪尋呢。只得破了臉,追問景翼。」我道:「景翼這等行為,就是同他破臉,也不為過。不過事情未曾訪明,似乎太早些。我們最好是先在外面訪著了,再和他講理。」端甫道:「外面從何訪起呢?」我道:「昨天那鴇婦雖然嘴硬,那形色甚是慌張,我們再到他那裡問去。」端甫道:「也是一法。」於是同走到那妓院裡。

那鴇婦正在那裡掃地呢,見了我們,便丟下掃帚,說道:

「兩位好早。不知又有甚麼事？」我道：「還是來尋黎家媳婦。」鴇婦冷笑道：「昨天請兩位在各房裡去搜，兩位又不搜，怎麼今天又來問我？在上海開妓院的，又不是我一家，怎見得便在我這裡？」我聽了不覺大怒，把桌子一拍道：「姓黎的已經明白告訴了我，說他親自把弟婦送到你這裡的，你還敢賴！你再不交出來，我也不和你講，只到新衙門裡一告，等老爺和你要，看你有幾個指頭捏拵子！」鴇婦聞了這話，才低頭不語。我道：「你到底把人藏在那裡？」鴇婦道：「委實不知道，不干我事。」我道：「姓黎的親身送他來，你怎麼委說不知？你果然把他藏過了，我們不和你要人，那姓黎的也不答應。」鴇婦道：「是王大嫂送來的，我看了不對，他便帶回去了，哪裡是甚麼姓黎的送來！」我道：「甚麼王大嫂？是個甚麼人？」鴇婦道：「是專門做媒人的。」我道：「他住在甚麼地方？你引我去問他。」鴇婦道：「他住在廣東街，你兩位自去找他便是，我這裡有事呢。」我道：「你好糊塗！你引了我們去，便脫了你的干係；不然，我只向你要人！」鴇婦無奈，只得起身引了我們到廣東街，指了門口，便要先回去。我道：「這個不行！我們不認得他，要你先去和他說。」鴇婦只得先行一步進去。我等也跟著進去。

只見裡面一個濃眉大眼的黑面肥胖婦人，穿著一件黑夏布小衣，兩袖勒得高高的，連胳膊肘子也露了出來；赤著腳，穿了一雙拖鞋，那褲子也勒高露膝；坐在一張矮腳小凳子上，手裡拿著一把破芭蕉扇，在那裡扇著取涼。鴇婦道：「大嫂，秋菊在你這裡麼？」我暗問端甫道：「秋菊是誰？」端甫道：

「就是他弟婦的名字。」我不覺暗暗稱奇。此時不暇細問，只聽得那王大嫂道：「不是在你家裡麼？怎麼問起我來？你又帶了這兩位來做甚麼？」鴇婦漲紅了臉道：「不是你帶了他出來的，怎麼說在我家？」王大嫂站起來大聲道：「天在頭上！你平白地含血噴人！自己做事不機密，卻想把官司推在我身上！」鴇婦也大聲道：「都是你帶了這個不吉利、剋死老公的貨來帶累我！我明明看見那個貨頭不對，當時還了你的，怎麼憑空賴起來！」王大嫂丟下了破芭蕉扇，口裡嚷道：「天殺的！你自己膽小，和黎二少交易不成，我們當場走開，好好的一個秋菊在你房裡，怎麼平白地賴起我來！我同你拚了命，和你到十王殿裡，請閻王爺判這是非！」說時遲，那時快，他一面嚷著，早一頭撞到鴇婦懷裡去。鴇婦連忙用手推開，也嚷著道：「你昨夜被鬼遮了眼睛，他兩個同你一齊出來，你不看見麼？」我聽他兩個對罵的話裡有因，就勸住道：「你兩個且不要鬧，這個不是拚命的事。昨夜怎麼他兩個一同出來，你且告訴了我，我自有主意，可不要遮三瞞四的。說得明白，找出人來，你們也好脫累。」

王大嫂道：「你兩位不厭煩瑣，等我慢慢的講來。」又指著端甫道：「這位王先生，我認得你，你只怕不認得我。我時常到黎家去，總見你的。前天黎二少來，說三少死了，要把秋菊賣掉，做盤費到天津尋黎老爺，越快越好。我道：『賣人的事，要等有人要買才好講得，哪裡性急得來。』他說：『妓院裡是隨時可以買人的。』我還對他說：『恐怕不妥當，秋菊雖是丫頭出身，然而卻是你們黎公館的少奶奶，賣到那裡去須不

好聽，怕與你們老爺做官的面子有礙。』他說：「秋菊何嘗算甚麼少奶奶！三少在日，並不曾和他圓房。只有老姨太太在時，叫他一聲媳婦兒；老太太雖然也叫過兩聲，後來問得他做丫頭的名叫秋菊，就把他叫著頑，後來就叫開了。闔家人等，那個當他是個少奶奶。今日賣他，只當賣丫頭。』他說得這麼斬截，我才答應了他。」又指著鴇婦道：「我素知這個阿七媽要添個姑娘，就來和他說了。昨天早起，我就領了秋菊到他家去看。到了晚上，我又帶了黎二少去，等他們當面講價。黎二少要他一百五十元，阿七媽只還他八十。還是我從中說合，說當日娶他的時候，也是我的原媒，是一百元財禮，此刻就照一百元的價罷。兩家都依允了，契據也寫好了，只欠未曾交銀。忽然他家姑娘來說，有兩個包探在樓上，要阿七媽去問話。我也吃了一驚，跟著到樓上去，在門外偷看，見你兩位問話。我想王先生是他同居，此刻出頭邀了包探來，這件事沾不得手。等問完了話，阿七媽也不敢買了，我也不敢做中了。當時大家分散，我便回來。他兩個往哪裡去了，我可不曉得了。」我問端甫道：「難道回去了？」端甫道：「斷未回去！我同他同居，統共只有兩樓兩底的地方，我便佔了一底，回去了豈有不知之理。」我道：「莫非景翼把他藏過了？然而這種事，正經人是不肯代他藏的，藏到哪裡去呢？」端甫猛然省悟道：「不錯，他有一個鹹水妹相好，和我去坐過的，不定藏在那裡。」我道：「如此，我們去尋來。」端甫道：「此刻不過十點鐘，到那些地方太早。」我道：「我們只說有要緊事找景翼，怕甚麼！」說罷，端甫領了路一同去。

好得就在虹口一帶地方，不遠就到了。打開門進去，只見那鹹水妹蓬著頭，像才起來的樣子。我就問景翼有來沒有。鹹水妹道：「有個把月沒有來了。他近來發了財，還到我們這裡來麼，要到四馬路嫖長三去了！」我道：「他發了甚麼財？」鹹水妹道：「他的兄弟死了，八口皮箱裡的金珠首飾、細軟衣服，怕不都是他的麼！這不是發了財了！」我見這情形，不像是同他藏著人的樣子，便和端甫起身出來。端甫道：「這可沒處尋了，我們散了罷，慢慢再想法子。」正想要分散，我忽然想起一處地方來道：「一定在那裡！」便拉著端甫同走。

　　正是：踏破鐵鞋無覓處，得來全不費工夫。不知想著甚麼地方，且待下回再記。

第三十四回　蓬蓽中喜逢賢女子　市井上結識老書生

　　當下正要分手，我猛然想起那個甚麼王大嫂，說過當日娶的時候，也是他的原媒，他自然知道那秋菊的舊主人的了。或者他逃回舊主人處，也未可知，何不去找那王大嫂，叫他領到他舊主人處一問呢。當下對端甫說了這個主意，端甫也說不錯。於是又回到廣東街，找著了王大嫂，告知來意。王大嫂也不推辭，便領了我們，走到靖遠街，從一家後門進去。門口貼了「蔡宅」兩個字。王大嫂一進門，便叫著問道：「蔡嫂，你家秋菊有回來麼？」我等跟著進去，只見屋內安著一鋪床，床前擺著一張小桌子，這邊放著兩張竹杌；地下爬著兩個三四歲的孩子；廣東的風爐，以及沙鍋瓦罐等，縱橫滿地。原來這家人家，只住得一間破屋，真是寢於斯、食於斯的了。我暗想這等人家也養著丫頭，也算是一件奇事。只見一個骨瘦如柴的婦人，站起來應道：「我道是誰，原來是王大嫂。那兩位是誰？」王大嫂道：「是來尋你們秋菊的。」那蔡嫂道：「我搬到這裡來，他還不曾來過，只怕他還沒有知道呢。要找他有甚麼事，何不到黎家去？昨天我聽見說他的男人死了，不知是不是？」王大嫂道：「有甚不是！此刻只怕屍也化了呢。」蔡嫂道：「這個孩子好命苦！我很悔當初不曾打聽明白，把他嫁了個癆子，誰知他癆子也守不住！這兩位怎麼忽然找起他來？」一面說，一面把孩子抱到床上，一面又端了竹杌子過來讓坐。王大嫂便把

前情後節，詳細說了出來。蔡嫂不勝錯愕道：「黎二少柱了是個讀書人，怎麼做了這種禽獸事！無論他出身微賤，總是明媒正娶的，是他的弟婦，怎麼要賣到妓院裡去？縱使不遇見這兩位君子仗義出頭，我知道了也是要和他講理的，有他的禮書、婚帖在這裡。我雖然受過他一百元財禮，我辦的陪嫁，也用了七八十。我是當女兒嫁的，不信，你到他家去查那婚帖，我們寫的是義女，不是甚麼丫頭；就是丫頭，這賣良為娼，我告到官司去，怕輸了他！你也不是個人，怎麼平白地就和他幹這個喪心的事！須知這事若成了，被我知道，連你也不得了。你四個兒子死剩了一個，還不快點代他積點德，反去作這種孽。照你這種行徑，只怕連死剩那個小兒子還保不住呢！」一席話，說得王大嫂啞口無言。我不禁暗暗稱奇，不料這華門圭寶中，有這等明理女子，真是十步之內，必有芳草。因說道：「此刻幸得事未辦成，也不必埋怨了，先要找出人來要緊。」蔡嫂流著淚道：「那孩子笨得很，不定被人拐了，不但負了兩位君子的盛心，也枉了我撫養他一場！」又對王大嫂道：「他在青雲里舊居時，曾拜了同居的張孀孀做乾娘。他昨夜不敢回夫家去，一定找我，我又搬了，張孀孀一定留住了他。然而為甚麼今天還不送他來我處呢？要就到他那裡去看看，那裡沒有，就絕望了。」說著，不住的拭淚。我道：「既然有了這個地方，我們就去走走。」蔡嫂站起來道：「恕我走路不便，不能奉陪了，還是王大嫂領路去罷。兩位君子做了這個好事，公侯萬代！」說著，居然嗚嗚的哭起來，嘴裡叫著「苦命的孩子」。

　　我同端甫走了出來，王大嫂也跟著。我對端甫道：「這位

蔡嫂很明白，不料小戶人家裡面有這種人才！」端甫道：「不知他的男人是做甚麼的？」王大嫂道：「是一個廢人，文不文，武不武，窮的沒飯吃，還穿著一件長衫，說甚麼不要失了斯文體統。兩句書只怕也不曾讀通，所以教了一年館，只得兩個學生，第二年連一個也不來了。此刻窮的了不得，在三元宮裡面測字。」我對端甫道：「其婦如此，其夫可知，回來倒可以找他談談，看是甚麼樣的人。」端甫道：「且等把這件正經事辦妥了再講。只是最可笑的是，這件事我始終不曾開一句口，是我鬧起來的，卻累了你。」我道：「這是甚麼話！這種不平之事，我是赴湯蹈火，都要做的。我雖不認得黎希銓，然而先君認得鴻甫，我同他便是世交，豈有世交的妻子被辱也不救之理。承你一片熱心知照我，把這個美舉分給我做，我還感激你呢。」

　　端甫道：「其實廣東話我句句都懂，只是說不上來。像你便好，不拘那裡話都能說。」我道：「學兩句話還不容易麼，我是憑著一卷《詩韻》學說話，倒可以有『舉一反三』的效驗。」端甫道：「奇極了！學說話怎麼用起《詩韻》來？」我道：「並不奇怪。各省的方音，雖然不同，然而讀到有韻之文，卻總不能脫韻的。比如此地上海的口音，把歌舞的歌字讀成『孤』音，凡五歌韻裡的字，都可以類推起來：『搓』字便一定讀成『粗』音，『磨』字一定讀成『模』音的了。所以我學說話，只要得了一個字音，便這一韻的音都可以貫通起來，學著似乎比別人快點。」端甫道：「這個可謂神乎其用了！不知廣東話又是怎樣？」我道：「上海音是五歌韻混了六魚、七虞，廣東音卻是六魚、七虞混了四豪，那『都』『刀』兩個字是同

音的，這就可以類推了。」端甫道：「那麼『到』、『妒』也同音了？」我道：「自然。」端甫道：「『道』、『度』如何？」我道：「也同音。」端甫喜道：「我可得了這個學話求音的捷徑了。」

一面說著話，不覺到了青雲里。王大嫂認準了門口，推門進去，我們站在他身後。只見門裡面一個肥胖婦人，翻身就跑了進去，還聽得咯蹬咯蹬的樓梯響。王大嫂喊道：「秋菊，你的救星恩人到了，跑甚麼！」我心中一喜道：「好了！找著了！」就跟著王大嫂進去。只見一個中年婦人在那裡做針黹，一個小丫頭在旁邊打著扇。見了人來，便站起來道：「甚風吹得王大嫂到？」王大嫂道：「不要說起！我為了秋菊，把腿都跑斷了，卻沒有一些好處。張孀孀，你叫他下來罷。」那張孀孀道：「怎麼秋菊會跑到我這裡來？你不要亂說！」王大嫂道：「好張孀孀！你不要瞞我，我已經看見他了。」張孀孀道：「聽見說你做媒，把他賣了到妓院裡去，怎麼會跑到這裡。你要秋菊還是問你自己。」王大嫂道：「你還說這個呢，我幾乎受了個大累！」說罷，便把如此長短的說了一遍。張孀孀才歡喜道：「原來如此。秋菊昨夜慌慌張張的跑了來，說又說得不甚明白，只說有兩個包探，要捉他家二少。這兩位想是包探了？」王大嫂道：「這一位是他們同居的王先生，那一位是包探。」我聽了，不覺哈哈大笑道：「好奇怪，原來你們只當我是包探。」王大嫂呆了臉道：「你不是包探麼？」我道：「我是從南京來的，是黎二少的朋友，怎麼是包探。」王大嫂道：「你既然和他是朋友，為甚又這樣害他？」我笑道：「不必多

說了，叫了秋菊下來罷。」張嬸嬸便走到堂屋門口，仰著臉叫了兩聲。只聽得上面答道：「我們大丫頭同他到隔壁李家去了。」原來秋菊一眼瞥見了王大嫂，只道是妓院裡尋他，忽然又見他身後站著我和端甫兩個，不知為了甚事，又怕是景翼央了端甫拿他回去，一發慌了，便跑到樓上。樓上同居的，便叫自己丫頭悄悄的陪他到隔壁去躲避。張嬸嬸叫小丫頭去叫了回來，那樓上的大丫頭自上樓去了。

只見那秋菊生得腫胖臉兒，兩條線縫般的眼，一把黃頭髮，腰圓背厚，臀聳肩橫。不覺心中暗笑，這種人怎麼能賣到妓院裡去，真是無奇不有的了。又想這副尊容，怎麼配叫秋菊！這秋菊兩個字何等清秀，我們家的春蘭，相貌甚是嬌好，我姊姊還說他不配叫春蘭呢。這個人的尊範，倒可以叫做冬瓜。想到這裡，幾乎要笑出來。忽又轉念：我此刻代他辦正經事，如何暗地裡調笑他，顯見得是輕薄了。連忙止了妄念道：「既然找了出來，我們且把他送回蔡嫂處罷，他那裡惦記得很呢。」張嬸嬸道：「便是我清早就想送他回去，因為這孩子嘴舌笨，說甚麼包探咧、妓院咧，又是二少也嚇慌了咧，我不知是甚麼事，所以不敢叫他露臉。此刻回去罷。但不知還回黎家不回？」我道：「黎家已經賣了他出來了，還回去作甚麼！」於是一行四個人，出了青雲里，叫了四輛車，到靖遠街去。

那蔡嫂一見了秋菊，沒有一句說話，摟過去便放聲大哭。秋菊不知怎的，也哀哀的哭起來。哭了一會，方才止住。問秋菊道：「你謝過了兩位君子不曾？」秋菊道：「怎的謝？」蔡

嫂道：「傻丫頭，磕個頭去。」我忙說：「不必了。」他已經跪下磕頭。那房子又小，擠了一屋子的人，轉身不得，只得站著生受了他的。他磕完了，又向端甫磕頭。我便對蔡嫂道：「我辦這件事時，正愁著找了出來，沒有地方安插他；我們兩個，又都沒有家眷在這裡。此刻他得了舊主人最好了，就叫他暫時在這裡住著罷。」蔡嫂道：「這個自然，黎家還去得麼！他就在我這裡守一輩子。我們雖是窮，該吃飯的熬了粥吃，也不多這一口。」我道：「還講甚麼守的話！我聽說希銓是個癱廢的人，娶親之後，並未曾圓房，此刻又被景翼那廝賣出來，已是義斷恩絕的了，還有甚麼守節的道理。趕緊的同他另尋一頭親事，不要誤了他的年紀是真。」蔡嫂道：「人家明媒正娶的，圓房不圓房，誰能知道。至於賣的事，是大伯子的不是。翁姑丈夫，並不曾說過甚麼。倘使不守，未免禮上說不過去，理上也說不過去。」我道：「他家何嘗把他當媳婦看待，個個都提著名兒叫，只當到他家當了幾年丫頭罷了。」蔡嫂沉吟了半晌道：「這件事還得與拙夫商量，婦道人家，不便十分作主。」

我聽了，又叮囑了兩句好生看待秋菊的話，與端甫兩個別了出來。取出表一看，已經十二點半了。我道：「時候不早了，我們找個地方吃飯去罷。」端甫道：「還有一件事情，我們辦了去。」我訝道：「還有甚麼？」端甫道：「這個蔡嫂，煞是來得古怪，小戶人家裡面，哪裡出生這種女子。想來他的男人，一定有點道理的，我們何不到三元宮去看看他？」我喜道：「我正要看他，我們就去來。只是三元宮在哪裡，你可認得？」

端甫向前指道：「就在這裡去不遠。」於是一同前去。走到了三元宮，進了大門，卻是一條甬道，兩面空場，沒有甚麼測字。再走到廟裡面，廊下擺了一個測字攤。旁邊牆上，貼了一張紅紙條子，寫著「蔡侶笙論字處」。攤上坐了一人，生得眉清目秀，年紀約有四十上下，穿了一件捉襟見肘的夏布長衫。我對端甫道：「只怕就是他。我們且不要說穿，叫他測一個字看。」端甫笑著，點了點頭。我便走近一步，只見攤上寫著「論字四文」。我順手取了一個紙卷遞給他。他接在手裡，展開一看，是個「捌」字。他把字寫在粉板上，便問叩甚麼事。我道：「走了一個人，問可尋得著。」他低頭看了一看道：「這個字左邊現了個『拐』字之旁，當是被拐去的；右邊現了個『別』字，當是別人家的事，與問者無干；然而『拐』字之旁，只剩了個側刀，不成為利，主那拐子不利；『別』字之旁明現『手』字，若是代別人尋覓，主一定得手。卻還有一層：這個『別』字不是好字眼，或者主離別；雖然尋得著，只怕也要離別的意思。並且這個『捌』字，照字典的註，含著有『破』字、『分』字的意思，這個字義也不見佳。」我笑道：「先生真是斷事如神！但是照這個斷法，在我是別人的事，在先生只怕是自己的事呢。」他道：「我是照字論斷，休得取笑！」我道：「並不是取笑，確是先生的事。」他道：「我有甚麼事，不要胡說！」一面說著，便檢點收攤。我因問道：「這個時候就收攤，下半天不做生意麼？」他也不言語，把攤上東西，寄在香火道人處道：「今天這時候還不送飯來，我只得回去吃了再來。」我跟在他後頭道：「先生，我們一起吃飯去，我有話告訴你。」他回過頭來道：「你何苦和我胡纏！」我道：「我是實話，並不

是胡纏。」端甫道:「你告訴了他罷,你只管藏頭露尾的,他自然疑心你同他打趣。」他聽了端甫的話,才問道:「二位何人?有何事見教?」我問道:「尊府可是住在靖遠街?」他道:「正是。」我指著牆上的招帖道:「侶笙就是尊篆?」他道:「是。」我道:「可是有個尊婢嫁在黎家?」他道:「是。」我便把上項事,從頭至尾,說了一遍。侶笙連忙作揖道:「原來是兩位義士!失敬,失敬!適間簡慢,望勿見怪!」

正在說話時,一個小女孩,提了一個籃,籃內盛了一盂飯,一盤子豆腐,一盤子青菜,走來說道:「蔡先生,飯來了。你家今天有事,你們阿杏也沒有工夫,叫我代送來的。」我便道:「不必吃了,我們同去找個地方吃罷。」侶笙道:「怎好打攪!」我道:「不是這樣講。我兩個也不曾吃飯,我們同去談談,商量個善後辦法。」侶笙便叫那小孩子把飯拿回去,三人一同出廟。端甫道:「這裡虹口一帶沒有好館子,怎麼好呢?」我道:「我們只要吃兩碗飯罷了,何必講究好館子呢。」端甫道:「也要乾淨點的地方。那種蘇州飯館,髒的了不得,怎樣坐得下!還是廣東館子乾淨點,不過這個要蔡先生才在行。」侶笙道:「這也沒有甚麼在行不在行,我當得引路。」於是同走到一家廣東館子裡,點了兩樣菜,先吃起酒來。我對侶笙道:「尊婢已經尋了回來了。我聽說他雖嫁了一年多,卻不曾圓房,此刻男人死了,景翼又要把他賣出來,已是義斷恩絕的了。不知尊意還是叫他守,還是遣他嫁?」侶笙低頭想了一想道:「講究女子從一而終呢,就應該守;此刻他家庭出了變故,遇了這種沒廉恥、滅人倫的人,叫他往哪裡守?小孩子今年才十

九歲，豈不是誤了他後半輩子？只得遣他嫁的了。只是有一層，那黎景翼弟婦都賣得的，一定是個無賴，倘使他要追回財禮，我卻沒得還他。這一邊任你說破了嘴，總是個再醮之婦，哪裡還領得著多少財禮抵還給他呢。」我籌思了半晌道：「我有個法子，等吃過了飯，試去辦辦罷。」

只這一設法，有分教：憑他無賴橫行輩，也要低頭伏了輸。不知是甚法子，如何辦法，且聽下回分解。

第三十五回　聲罪惡當面絕交　聆怪論笑腸幾斷

我因想起一個法子，可以杜絕景翼索回財禮，因不知辦得到與否，未便說穿。當下吃完了飯，大家分散，侶笙自去測字，端甫也自回去。我約道：「等一會，我或者仍要到你處說話，請你在家等我。」端甫答應去了。

我一個人走到那同順里妓院裡去，問那鴇婦道：「昨天晚上，你們幾乎成交，契據也寫好了，卻被我來衝散，未曾交易。姓黎的寫下那張契據在哪裡？你拿來給我。」鴇婦道：「我並未有接收他的，說聲有了包探，他就匆匆的走了，只怕他自己帶去了。」我道：「你且找找看。」鴇婦道：「往哪裡找呀？」我現了怒色道：「此刻秋菊的舊主人出來了，要告姓黎的，我來找這契據做憑據。你好好的拿了出來便沒事；不然，呈子上便帶你一筆，叫你受點累！」鴇婦道：「這是哪裡的晦氣！事情不曾辦成，倒弄了一窩子的是非口舌。」說著，走到房裡去，拿了一個字紙簍來道：「我委實不曾接收他的，要就團在這裡，這裡沒有便是他帶去了。你自己找罷，我不識字。」我便低下頭去細檢，卻被我檢了出來，已是撕成了七八片了。我道：「好了，尋著了。只是你還要代我弄點漿糊來，再給我一張白紙。」鴇婦無奈，叫人到裁縫店裡，討了點漿糊，又給了我一張白紙，我就把那撕破的契據，細細的粘補起來。那上面寫的

是：

　　立賣婢契人黎景翼，今將婢女秋菊一口，年十九歲，憑中賣與阿七媽為女，當收身價洋二百元。自賣之後，一切婚嫁，皆由阿七媽作主。如有不遵教訓，任憑為良為賤，兩無異言，立此為據。

　　下面註了年月日，中保等人。景翼名字底下，已經簽了押。我一面粘補，一面問道：「你們說定了一百元身價，怎麼寫上二百元？」鴇婦道：「這是規矩如此，恐怕他翻悔起來，要來取贖，少不得要照契上的價，我也不至吃虧。」我補好了，站起來要走。鴇婦忽然發了一個怔，問道：「你拿了這個去做憑據，不是倒像已經交易過了麼？」我笑道：「正是。我要拿這個呈官，問你要人。」鴇婦聽了，要想來奪，我已放在衣袋裡，脫身便走。鴇婦便號咷大哭起來。我走出巷口，便叫一輛車，直到源坊衖去。

　　見了端甫，我便問：「景翼在家麼？」端甫道：「我回來還不曾見著他，說是吃醉酒睡了，此刻只怕已經醒了罷。」說話時，景翼果然來了。我猝然問道：「令弟媳找著了沒有？」景翼道：「只好由他去，我也無心去找他了。他年紀又輕，未必能守得住。與其他日出醜，莫若此時由他去了的乾淨。」我冷笑道：「我倒代你找著了。只是他不肯回來，大約要你做大伯伯的去接他才肯來呢。」景翼吃驚道：「找著在哪裡？」我在衣袋裡，取出那張契據，攤在桌上道：「你請過來，一看便

知。」景翼過來一看，只嚇得他唇青面白，一言不發。原來昨夜的事，他只知是兩個包探，並不知是我和端甫干的。端甫道：「你怎麼把這個東西找了出來？」我一面把契據收起，一面說道：「我方才吃飯的時候，說有法子想，就是這個法子。」回頭對景翼道：「你是個滅絕天理的人，我也沒有閒氣和你說話！從此之後，我也不認你是個朋友！今日當面，我要問你討個主意。我得了這東西，有三個辦法：第一個是拿去交給蔡侶笙，叫他告你個賣良為賤；第二個是仍然交還阿七媽，叫他拿了這個憑據和你要人，沒有人交，便要追還身價；第三個是把這件事的詳細情形，寫一封信，連這個憑據，寄給你老翁看。問你願從哪一個辦法？」景翼只是目瞪口呆，無言可對。我又道：「你這種沒天理的人！向你講道理，就同向狗講了一般！我也不值得向你講！只是不懂道理，也還應該要懂點利害。你既然被人知穿了，衝散了，這個東西，為甚還不當場燒了，留下這個禍根？你不要怨我設法收拾你，只怨你自己粗心荒唐。」端甫道：「你三個辦法，第一個累他吃官司不好，第三個累他老子生氣也不好，還是用了第二個罷。」景翼始終不發一言，到了此時，站起來走出去。才到了房門口，便放聲大哭，一直走到樓上去了。端甫笑向我道：「虧你沉得下這張臉！」我道：「這種沒天理的人，不同他絕交等甚麼！他嫡親的兄弟尚且可以逼得死，何況我們朋友！」端甫道：「你拿了這憑據，當真打算怎麼辦法？」我悄悄的道：「才說的三個辦法，都可以行得，只是未免太狠了。他與我無怨無仇，何苦逼他到絕地上去。我只把這東西交給侶笙，叫他收著，遣嫁了秋菊，怕他還敢放一個屁！」端甫道：「果然是個好法子。」我又把對鴇婦說謊，

嚇得他大哭的話，告訴了端甫。端甫大笑道：「你一會工夫，倒弄哭了兩個人，倒也有趣。」

我略坐了一會，便辭了出來，坐車到了三元宮，把那契據交給侶笙道：「你收好了，只管遣嫁秋菊。如他果來囉唆，你便把這個給他看，包他不敢多事。」侶笙道：「已蒙拯救了小婢，又承如此委曲成全，真是令人感入骨髓！」我道：「這是成人之美的事情，何必言感。如果有暇，可到我那裡談談。」說罷，取一張紙，寫了住址給他。侶笙道：「多領盛情，自當登門拜謝。」我別了出來，便叫車回去。

我早起七點鐘出來，此刻已經下午三點多鐘了。德泉接著道：「到哪裡暢遊了一天？」我道：「不是暢遊，倒是亂鑽。」德泉笑道：「這話怎講？」我道：「今天汗透了，叫他們舀水來擦了身再說。」小夥計們舀上水來。德泉道：「你向來不出門，坐在家裡沒事；今天出了一天的門，朋友也來了，請吃酒的條子也到了，求題詩的也到了，南京信也來了。」我一面擦身，一面說道：「別的都不相干，先給南京信我看。」德泉取了出來，我拆開一看，是繼之的信，叫我把買定的東西，先托妥人帶去，且莫回南京，先同德泉到蘇州去辦一件事，那件事只問德泉便知云云。我便問德泉。德泉道：「他也有信給我，說要到蘇州開一家坐莊，接應這裡的貨物。」我道：「到蘇州走一次倒好，只是沒有妥人送東西去。並且那個如意匣子，不知幾時做得好？」德泉道：「匣子今天早起送來了，妥人也有，你只寫封回信，我包你辦妥。」說罷，又遞了一張條子給我，

卻是唐玉生的,今天晚上請在薈芳里花多福家吃酒,又請題他的那《嘯廬吟詩圖》。我笑道:「一之為甚,其可再乎?」德泉道:「豈但是再,方才小雲、佚廬都來過,佚廬說明天請你呢。上海的吃花酒,只要三天吃過,以後便無了無休的了。」我道:「這個了不得,我們明天就動身罷,且避了這個風頭再說。」德泉笑道:「你不去,他又不來捉你,何必要避呢。你才說今天亂鑽,是鑽甚麼來?」我道:「所有虹口那些甚麼青雲里、靖遠街都叫我走到了,可不是亂鑽。」德泉道:「果然你走到那些地方做甚麼?」我就把今天所辦的事,告訴了他一遍。德泉也十分嘆息。我到房裡去,只見桌上擺了一部大冊子,走近去一看,卻是唐玉生的《嘯廬吟詩圖》。翻開來看,第一張是小照,佈景的是書畫琴棋之類;以後便是各家的題詠,全是一班上海名士。我無心細看,便放過一邊。想起他那以吟詩命圖,殊覺可笑。這四個字的字面,本來很雅的,不知怎麼叫他搬弄壞了,卻一時想不出個所以然來,哪裡有心去和他題。今日走的路多,有點倦了,便躺在醉翁椅上憩息,不覺天氣晚將下來。方才吃過夜飯,玉生早送請客條子來。德泉向來人道:「都出去了,不在家,回來就來。」我忙道:「這樣說累他等,不好,等我回他。」遂取過紙筆,揮了個條子,只說昨天過醉了,今天發了病,不能來。德泉道:「也代我寫上一筆。」我道:「你也不去麼?」德泉點頭。我道:「不能說兩個都有病呀,怎麼說呢?」想了一想,只寫著說德泉忙著收拾行李貨物,明日一早往蘇州,也不得來。寫好了交代來人。過了一會,玉生親身來了,一定拉著要去。我推說身子不好,不能去。玉生道:「我進門就聽見你說笑了,身子何嘗不好,不過你不賞臉

罷了。我的臉你可以不賞，今日這個高會，你可不能不到。」我問是甚麼高會。玉生道：「今天請的全是詩人，這個會叫做竹湯餅會。」我道：「奇了！甚麼叫做竹湯餅會？」玉生道：「五月十三是竹生日，到了六月十三，不是竹滿月了麼。俗例小孩子滿月要請客，叫做湯餅宴；我們商量到了那天，代竹開湯餅宴，嫌那『宴』字太俗，所以改了個『會』字，這還不是個高會麼。」我聽了幾乎忍不住笑。被他纏不過，只得跟著他走。

出門坐了車，到四馬路，入薈芳里，到得花多福房裡時，卻已經黑壓壓的擠滿一屋子人。我對玉生道：「今天才初九，湯餅還早呢。」玉生道：「我們五個人都要做，若是並在一天，未免太侷促了，所以分開日子做。我輪了第一個，所以在今天。」我請問那些人姓名時，因為人太多，一時混的記不得許多了。卻是個個都有別號的，而且不問自報，古離古怪的別號，聽了也覺得好笑。一個姓梅的，別號叫做幾生修得到客；一個游過南嶽的，叫做七十二朵青芙蓉最高處遊客；一個姓賈的，起了個樓名，叫做前生端合住紅樓，別號就叫了前身端合住紅樓舊主人，又叫做我也是多情公子。只這幾個最奇怪的，叫我聽了一輩子都忘不掉的，其餘那些甚麼詩人、詞客、侍者之類，也不知多少。眾人又問我的別號，我回說沒有。那姓梅的道：「詩人豈可以沒有別號；倘使不弄個別號，那詩名就湮沒不彰了。所以古來的詩人，如李白叫青蓮居士，杜甫叫玉溪生。」我不禁噗哧一聲笑了出來。忽然一個高聲說道：「你記不清楚，不要亂說，被人家笑話。」我忽然想起當面笑人，不是好事，

連忙斂容正色。又聽那人道：「玉溪生是杜牧的別號，只因他兩個都姓杜，你就記錯了。」姓梅的道：「那麼杜甫的別號呢？」那人道：「樊川居士不是麼。」這一問一答，聽得我咬著牙，背著臉，在那裡忍笑。忽然又一個道：「我今日看見一張顏魯公的墨跡，那骨董掮客要一千元。字寫得真好，看了他，再看那石刻的碑帖，便毫無精神了。」一個道：「只要是真的，就是一千元也不貴，何況他總還要讓點呢。但不知寫的是甚麼？」那一個道：「寫的是蘇東坡《前赤壁賦》。」這一個道：「那麼明日叫他送給我看。」我方才好容易把笑忍住了，忽然又聽了這一問一答，又害得我咬牙忍住；爭奈肚子裡偏要笑出來，倘再忍住，我的肚腸可要脹裂了。姓賈的便道：「你們都不必談古論今，趕緊分了韻，作竹湯餅會詩罷。」玉生道：「先要擬定了詩體才好。」姓梅的道：「只要作七絕，那怕作兩首都不要緊。千萬不要作七律，那個對仗我先怕：對工了，不得切題；切了題，又對不工；真是『吟成七個字，捻斷幾根髭』呢。」我戲道：「怕對仗，何不作古風呢？」姓梅的道：「你不知道古風要作得長，這個竹湯餅是個僻典，哪裡有許多話說呢。」我道：「古風不必一定要長，對仗也何必要工呢。」姓梅的道：「古風不長，顯見得肚子裡沒有材料；至於對仗，豈可以不工！甚至杜少陵的『香稻啄余鸚鵡粒，碧梧棲老鳳凰枝』，我也嫌他那『香』字對不得『碧』字，代他改了個『白』字。海上這一般名士哪一個不佩服，還說我是杜少陵的一字師呢。」忽然一個問道：「前兩個禮拜，我就托你查查杜少陵是甚麼人，查著了沒有？」姓梅的道：「甚麼書都查過，卻只查不著。我看不必查他，一定是杜甫的老子無疑的了。」那個人

道：「你查過《幼學句解》沒有？」姓梅的噗哧一聲，笑了出來道：「虧你只知得一部《幼學句解》！我連《龍文鞭影》都查過了。」我聽了這些話，這回的笑，真是忍不住了，任憑咬牙切齒，總是忍不住。

正在沒奈何的時候，忽然一個人走過來遞了一個茶碗，碗內盛了許多紙鬮，道：「請拈韻。」我倒一錯愕道：「拈甚麼韻？」那個人道：「分韻做詩呢。」我道：「我不會做詩，拈甚麼韻呢？」那個人道：「玉生打聽了足下是一位書啟老夫子，豈有書啟老夫子不會做詩的。我們遇了這等高會，從來不請不做詩的人，玉生豈是亂請的麼。」我被他纏的不堪，只得拈了一個鬮出來；打開一看，是七陽，又寫著「竹湯餅會即席分韻，限三天交卷」。那個人便高聲叫道：「沒有別號的新客七陽。」那邊便有人提筆記帳。那個人又遞給姓梅的，他卻拈了五微，便悔恨道：「偏是我拈了個窄韻。」那個人又高聲報導：「幾生修得到客五微。」如此一路遞去。

我對姓梅的道：「照了尊篆的意思，倒可以加一個字，贈給花多福。」姓梅的道：「怎麼講？」我道：「代他起個別號，叫做幾生修得到梅客，不是隱了他的『花』字麼。」姓梅的道：「妙極，妙極！」忽又頓住口道：「要不得。女人沒有稱客的，應該要改了這個字。」我道：「就改了個女史，也可以使得。」姓梅的忽然拍手道：「有了。就叫幾生修得到梅詞史。他們做妓女的本來叫做詞史，我們男人又有了詞人、詞客之稱，這不成了對了麼。」說罷，一迭連聲，要找花多福，卻是出局未回。

他便對玉生道：「嘯廬居士，你的貴相好一定可以成個名妓了，我們送他一個別號，有了別號，不就成了名妓了麼。」忽又聽得妝台旁邊有個人大聲說道：「這個糟蹋得還了得！快叫多福不要用！」原來上海妓女行用名片，同男人的一般起一個單名，平常叫的只算是號；不知那一個客人同多福寫了個名片，是「花錫」二字，這明明是把「錫」貼切「福」字的意思。這個人不懂這個意思，一見了便大驚小怪的說道：「富貴人家的女子，便叫千金小姐；這上海的妓女也叫小姐，雖比不到千金，也該叫百金，縱使一金都不值，也該叫個銀字，怎麼比起錫來！」我聽了，又是忍笑不住。

忽然號裡一個小夥計來道：「南京有了電報到來，快請回去。」我聽了此信，吃了一大驚，連忙辭了眾人，匆匆出去。

正是：才苦笑腸幾欲斷，何來警信擾芳筵？不知此電有何要事，且待下回再記。

第三十六回　阻進身兄遭弟譖　破奸謀婦棄夫逃

我從前在南京接過一回家鄉的電報，在上海接過一回南京的電報，都是傳來可驚之信，所以我聽見了「電報」兩個字，便先要吃驚。此刻聽說南京有了電報，便把我一肚子的笑，都嚇回去了。匆匆向玉生告辭。玉生道：「你有了正事，不敢強留。不知可還來不來？」我道：「翻看了電報，沒有甚麼要緊事，我便還來；如果有事，就不來了。客齊了請先坐，不要等。」說罷，匆匆出來，叫了車子回去。

入門，只見德泉、子安陪侶笙坐著。我忙問：「甚麼電報？可曾翻出來？」德泉道：「哪裡是有甚麼電報。我知道你不願意赴他的席，正要設法請你回來，恰好蔡先生來看你，我便撒了個謊，叫人請你。」我聽了，這才放心。蔡侶笙便過來道謝。我謙遜了幾句，又對德泉道：「我從前接過兩回電報，都是些惡消息，所以聽了電報兩個字，便嚇的魂不附體。」德泉笑道：「這回總算是個虛驚。然而不這樣說，怕他們不肯放你走。」我道：「還虧得這一嚇，把我笑都嚇退了。不然，我進了一肚子的笑，又不敢笑出來，倘使沒有這一嚇，我的肚子只怕要迸破了呢。」侶笙道：「有甚麼事這樣好笑？」我方把才纔聽得那一番高論，述了出來。侶笙道：「這班人可以算得無恥之尤了！要叫我聽了，怒還來不及呢，有甚麼可笑！」我道：「他

平空把李商隱的玉溪生送給杜牧,又把牧之的樊川加到老杜頭上,又把少陵、杜甫派做了兩個人,還說是父子,如何不好笑。況且唐朝顏清臣又寫起宋朝蘇子瞻的文章來,還不要笑死人麼。」侶笙笑道:「這個又有所本的。我曾經見過一幅《史湘雲醉眠芍藥裀圖》,那題識上,就打橫寫了這九個字,下面的小字是『曾見仇十洲有此粉本,偶背臨之』。明朝人能畫清朝小說的故事,難道唐朝人不能寫宋朝人的文章麼。」子安道:「你們讀書人的記性真了不得,怎麼把古人的姓名、來歷、朝代,都記得清清楚楚的?」我道:「這個又算甚麼呢。」侶笙道:「索性做生意人不曉得,倒也罷了,也沒甚可恥。譬如此刻叫我做生意,估行情,我也是一竅不通的,人家可不能說我甚麼。我原是讀書出身,不曾學過生意,這不懂是我分內的事。偏是他們那一班人,胡說亂道的,鬧了個斯文掃地,聽了也令人可惱。」

我又問起秋菊的事。侶笙道:「已和內人說定,擇人遣嫁了。可笑那王大嫂,引了個阿七媽來,百般的哭求,求我不要告他。我對他說,並不告他。他一定不信,求之不已,好容易才打發走了。我本來收了攤就要來拜謝,因為白天沒有工夫,卻被他纏繞的耽擱到此刻。」

我道:「我們豁去虛文,且談談正事。那阿七媽是我嚇唬他的,也不必談他。不知閣下到了上海幾年,一向辦些甚麼事?這個測字攤,每天能混多少錢?」侶笙道:「說來話長。我到上海有了十多年了。同治末年,這裡的道台姓馬、是敝同鄉;

吴趼人 / Johnrain Wu

從前是個舉人，在京城裡就館，窮的了不得，先父那時候在京當部曹，和他認得，很照應他。那時我還年紀輕，也在京裡同他相識，事以父執之禮；他對了先父，卻又執子侄之禮。人是十分和氣的。日子久了，京官的俸薄，也照應不來許多。先母也很器重他，常時拿了釵釧之類，典當了周濟他。後來先父母都去世了，我便奉了靈柩回去。服滿之後，僥倖補了個廩。聽見他放了上海道，我仗著從前那點交情，要出來謀個館地。誰知上了二三十次衙門，一回也不曾見著。在上海住的窮了，不能回去。我想這位馬道台，不像這等無情的，何以這樣拒絕我。後來仔細一打聽，才知道是我舍弟先見了他，在他跟前，痛痛的說了我些壞話。因他最恨的是吃鴉片煙，舍弟便頭一件說我吃上了煙癮。以後的壞話，也不知他怎麼說的了。因此他惱了。我又見不著他，無從分辯，只得嘆口氣罷了。後來另外自己謀事，就了幾回小館地，都不過僅可餬口。舍眷便尋到上海來，更加了一層累。這幾年失了館地，更鬧的不得了。因看見敝同鄉，多有在虹口一帶設蒙館的，到了無聊之時，也想效顰一二，所以去年就設了個館。誰知那些學生，全憑引薦的。我一則不懂這個竅，二來也怕求人，因此只教得三個學生，所得的束脩，還不夠房租，到了今年，就不敢幹了。然而又不能坐吃，只得擺個攤子來胡混，哪裡能混出幾個錢呢。」我聽了這話，暗想原來是個仕宦書香人家，怪不得他的夫人那樣明理。因問道：「你令弟此刻怎樣了呢？」侶笙道：「他是個小班子的候補，那時候馬道台和貨捐局說了，委了他瀏河釐局的差使。不多兩年，他便改捐了個鹽運判，到兩淮候補，近來聽說可望補缺了。」我道：「那測字斷事，可有點道理的麼？」侶笙道：

「有甚麼道理，不過胡說亂道，騙人罷了。我從來不肯騙人，不過此時到了日暮途窮的時候，不得已而為之。好在測一個字，只要人家四個錢，還算取不傷廉；倘使有一個小小館地，我也決不幹這個的了。」我道：「是胡說亂道的，何以今日測那個『捌』字，又這樣靈呢？」侶笙笑道：「這不過偶然說著罷了。況且測字本是窺測、測度的意思，俗人卻誤了個拆字，取出一個字來，拆得七零八落，想起也好笑。還有一個測字的老笑話，說是：有人失了一顆珍珠，去測字，取了個酉字，這個測字的斷不出來。旁邊一個朋友笑道：據我看這個酉字，那顆珠子是被雞吃了。你回去殺了雞，在雞肚裡尋罷。那失珠的果然殺了家裡幾個雞，在雞肚子裡，把珠子尋出來了。歡喜得了不得，買了彩物去謝測字的，測字的也歡喜，便找了那天在旁邊的朋友，要拜他做先生，說是他測的字靈。過兩天，一個鄉下人失了一把鋤頭，來測字，也取了個酉字。測字的猝然說道：這一把鋤頭一定是雞吃了。鄉人驚道：雞怎的會吃下鋤頭去？測字的道：這是我先生說過，不會錯吃。你只回去把所養的雞殺了，包你在雞肚裡找出鋤頭來。鄉人那裡肯信，測字的便帶了他去見先生說明緣故。先生道：這把鋤頭在門裡面。你家裡有甚麼常關著不開的門麼？鄉人道：有了門，哪裡有常關著的呢。只有田邊看更的草房，那兩扇門是關的時候多。先生道：你便往那裡去找。鄉人依言，果然在看更草房裡找著了。又一天，鐵店裡失了鐵錘，也去測字，也拈了個酉字。測字的道：是雞吃了。鐵匠怒道：憑你牛也吃不下一個鐵錘去，莫說是雞！測字的道：你家裡有常關著的門，在那門裡找去，包你找著。鐵匠又怒道：我店裡的排門，是天亮就開，卸下來倚在街上的。我

又不曾倒了店，哪裡有常關著的門！測字的道：這是我先生說的，無有不靈，別的我不知道。鐵匠不依，又同去見先生，說明緣故。先生道：起先那失珠的，因為十二生肖之中，酉生肖雞，那珠子又是一樣小而圓的東西，所以說是雞吃了；後來那把鋤頭，因為酉字象掩上的兩扇門，所以那麼斷；今天這個鐵錘，他鐵匠店裡終日敞著門的，哪裡有常關的門呢。這個酉字，豎看像鐵砧，橫看像風箱，你只往那兩處去找罷。果然是在鐵砧底下找著了。這可雖是笑話，也可見得是測字不是拆字。」我道：「測字可有來歷？」侶笙道：「說到來歷，可又是拆字不是測字了。曾見《玉堂雜記》內載一條云：『謝石善拆字，有士人戲以乃字為問。石曰：及字不成，君終身不及第。有人遇於途，告以婦不能產，書日字於地。石曰：明出地上，得男矣。』又《夷堅志》載：『謝石拆字，名聞京師。』這個就是拆字的來歷。」我道：「我曾見過一部書，專講占卜的，我忘了書名了。內中分開門類，如六壬課、文王課之類，也有測字的一門。」侶笙道：「這都是後人附會的，還託名邵康節先生的遺法。可笑一代名人，千古之後，負了這個冤枉。」

我暗想這位先生甚是淵博，連《玉堂雜記》那種冷書都看了。想要試他一試，又自顧年紀比他輕得多，怎好冒昧。因想起玉生的圖來，便對他說道：「有個朋友托我題一個圖，我明日又要到蘇州去了，無暇及此，敢煩閣下代作一兩首詩，不知可肯見教？」侶笙道：「不知是個甚麼圖？」我便取出圖來給他看。他一看見題籤，便道：「圖名先劣了。我常在報紙上，見有題這個圖的詩，可總不曾見過一句好的。」我道：「我也

不曾細看裡面的詩,也覺得這個圖名不大妥當。」侶笙道:「把這個詩字去了,改一個甚麼吟嘯圖,還好些。」我道:「便是。字面都是很雅的,卻是他們安放得不妥當,便攪壞了。」侶笙翻開圖來看了兩頁,仍舊掩了,放下道:「這種東西,同他題些甚麼!題了污了自己筆墨;寫了名字上去,更是污了自己名姓。只索回了他,說不會作詩罷了。見委代作,本不敢推辭,但是題到這上頭去的,我不敢作。倘有別樣事見委,再當效勞。」我暗想這個人自視甚高,看來文字總也好的,便不相強。再坐了一會,侶笙辭去。

德泉道:「此刻已經十點多鐘了,你快去寫了信,待我送到船上去,帶給繼之。」我道:「還來得及麼?」德泉道:「來得及之至!並且托船上的事情,最好是這個時候。倘使去早了,船上帳房還沒有人呢。」我便趕忙寫了信,又附了一封家信,封好了交給德泉。德泉便叫人拿了小火輪船及如意,自己帶著去了。

子安道:「方纔那個蔡侶笙,有點古怪脾氣。他已經窮到擺測字攤,還要說甚麼污了筆墨,污了姓名,不肯題上去。難道題圖不比測字乾淨麼?」我道:「莫怪他。我今日親見了那一班名士,實在令人看不起。大約此人的脾氣也過於鯁直,所以才潦倒到這步地位。他的那位夫人,更是明理慈愛。這樣的人我很愛敬他,回去見了繼之,打算要代他謀一個館地。」子安道:「這種人只怕有了館地也不得長呢。」我道:「何以見得?」子安道:「他窮到這種地位,還要看人不起;得了館地,

更不知怎樣看不起人了。」我道：「這個不然。那一班人本來不是東西，就是我也看他們不起。不過我聽了他們的胡說要笑，他聽了要恨，脾氣兩樣點罷了。」說著，我又想起他們的說話，不覺狂笑了一頓。一會，德泉回來了，便議定了明日一早到蘇州。大家安歇，一宿無話。

次日早起，德泉叫人到船行裡僱船。這裡收拾行李。忽然方佚廬走來，約今夜吃酒，我告訴他要動身的話，他便去了。忽然王端甫又走來說道：「有一樁極新鮮的新聞。」我忙問甚麼事。端甫道：「昨日你走了之後，景翼還在樓上哭個不了，哭了許久，才不聽見消息。到得晚上八點來鐘，他忽然走下來，找他的老婆和女兒。說是他哭的倦了，不覺睡去，此時醒來，卻不見老婆，所以下來找他。看見沒有，他便仍上樓去。不一會，哭喪著臉下來，說是幾件銀首飾、綢衣服都不見了，可見得是老婆帶了那五歲的女兒逃走了。」我笑道：「活應該的！他把弟婦拐賣了，還要栽他一個逃走的名字，此刻他的妻子真個逃走了也罷了。」端甫道：「他的妻子來路本不甚清楚，又不曾聽見他娶妻，就有了這個人。有人說他是個鹹水妹，還有人說他那女孩子也是帶來的。」我一想道：「不錯。我前年在杭州見他時，他還說不曾娶妻。算他說過就娶，這三年的工夫，那裡能養成個五歲孩子呢。」端甫道：「他也是前年十月間到上海的。鴻甫把他們安頓好了，才帶了少妾到天津去，不料就接二連三的死人，此刻竟鬧的家散人亡了。景翼從昨夜到此刻還沒有睡，今天早起又不想出去尋找，不知打甚麼主意。」我道：「來路不正的，他自然見勢頭不妙，就先奉身以退了。他

也明知尋亦無益,所以不去尋了,這倒是他的見識。」端甫見我們行色匆匆,也不久坐,就去了。我同德泉兩個,叫人挑了行李,同到船上,解繩向蘇州而去。

一路上曉行夜泊,在水面行走,倒覺得風涼,不比得在上海那重樓迭角裡面,熱起來沒處透氣。兩天到了蘇州,找個客棧歇下。先把客棧住址,發個電報到南京去,因為怕繼之有信沒處寄之故。歇息已定,我便和德泉在熱鬧市上走了兩遍。我道:「我們初到此地,人生路不熟,必要找作一個人做嚮導才好。」德泉道:「我也這麼想。我有一個朋友,叫做江雪漁,住在桃花塢,只是問路不便。今天晚了,明日起早些乘著早涼去。」我道:「怕問路,我有個好法子。不然我也不知這個法子,因為有一回在南京走迷了路,認不得回去,虧得是騎著馬,得那馬伕引了回去。後來我就買了一張南京地圖,天天沒事便對他看,看得爛熟,走起路來,就不會迷了。我們何不也買一張蘇州地圖看看。就容易找得多了。」德泉道:「你騎了馬走,怎麼也會迷路?難道馬伕也不認得麼?」我便把那回在南京看見「張大仙有求必應」的條子,一路尋去的話,說了一遍。德泉便到書坊店裡要買蘇州圖,卻問了兩家都沒有。

到了次日,只得先從棧裡問起,一路問到桃花塢,果然會著了江雪漁。只見他家四壁都釘著許多畫片,桌子上堆著許多扇面,也有畫成的,也有未畫成的。原來這江雪漁是一位畫師,生得眉清目秀,年紀不過二十多歲。當下彼此相見,我同他通過姓名。雪漁便問:「幾時到的?可曾到觀前逛過?」原來蘇

州的玄妙觀算是城裡的名勝，凡到蘇州之人都要去逛，蘇州人見了外來的人，也必問去逛過沒有。當下德泉便回說昨日才到，還沒去過。雪漁道：「如此我們同去喫茶罷。」說罷，相約同行。我也久聞玄妙觀是個名勝，樂得去逛一逛。誰知到得觀前，大失所望，真是百聞不如一見。

　　正是：徒有虛名傳齒頰，何來勝地足遨遊。未知逛過玄妙觀之後，又有何事，且待下回再記。

第三十七回　說大話謬引同宗　寫佳畫偏留笑柄

我當日只當蘇州玄妙觀是個甚麼名勝地方，今日親身到了，原來只是一座廟；廟前一片空場，廟裡擺了無數牛鬼蛇神的畫攤；兩廊開了些店舖，空場上也擺了幾個攤。這種地方好叫名勝，那六街三市，沒有一處不是名勝了。想來實在好笑。山門外面有兩家茶館，我們便到一家茶館裡去泡茶，圍坐談天。德泉便說起要找房子，請雪漁做嚮導的話。雪漁道：「本來可以奉陪，因為近來筆底下甚忙，加之夏天的扇子又多，夜以繼日的都應酬不下，實在騰不出工夫來。」德泉便不言語。雪漁又道：「近來蘇州竟然沒有能畫的，所有求畫的，都到我那裡去。這裡潘家、彭家兩處，竟然沒有一幅不是我的。今年端午那一天，潘伯寅家預備了節酒，前三天先來關照，說請我吃節酒。到了端午那天，一早就打發轎子來請，立等著上轎，抬到潘家，一直到儀門裡面，方才下轎。座上除了主人之外，先有一位客，我同他通起姓名來，才知道是原任廣東藩台姚彥士方伯，官名上頭是個覲字，底下是個元字，是嘉慶己未狀元、姚文僖公的嫡孫。那天請的只有我們兩個。因為伯寅系軍機大臣，雖然丁憂在家，他自避嫌疑，絕不見客。因為伯寅令祖文恭公，是嘉慶己未會試房官，姚文僖公是這科的進士，兩家有了年誼，所以請了來。你道他好意請我吃酒？原來他安排下紙筆顏料，要我代他畫鍾馗。人家端午日畫的鍾馗，不過是用硃筆大寫意，

鉤兩筆罷了。他又偏是要設色的，又要畫三張之多，都是五尺紙的。我既然入了他的牢籠，又礙著交情，只得提起精神，同他趕忙畫起來。從早上八點鐘趕到十一點鐘，畫好了三張，方才坐席吃酒。吃到了十二點鐘正午，方才用泥金調了硃砂，點過眼睛。這三張東西，我自己畫的也覺得意，真是神來之筆。我點過睛，姚方伯便題贊。我方才明白請他吃酒，原來是為的要他題贊。這一天直吃到下午三點鐘才散。我是吃得酩酊大醉，伯寅才叫打轎子送我回去，足足害了三天酒病。」

德泉等他說完了道：「回來就到我棧房裡吃中飯，我們添兩樣菜，也打點酒來吃，大家敘敘也好。」雪漁道：「何必要到棧裡，就到酒店裡不好麼？」德泉道：「我從來沒有到過蘇州，不知酒店裡可有好菜？」雪漁道：「我們講吃酒，何必考究菜，我覺得清淡點的好。所以我最怕和富貴人家來往，他們總是一來燕窩，兩來魚翅的，吃得人也膩了。」我因為沒有話好說，因請問他貴府哪裡。雪漁道：「原籍是湖南新寧縣。」我道：「那麼是江忠烈公一家了？」雪漁道：「忠烈公是五服內的先伯。」我道：「足下倒說的蘇州口音。」雪漁道：「我們這一支從明朝萬曆年間，由湖南搬到無錫；康熙末年，再由無錫搬到蘇州：到我已經八代了。」我聽了，就同在上海花多福家聽那種怪論一般，忍不住笑，連忙把嘴唇咬住。暗想今天又遇見一位奇人了，不知蔡侶笙聽了，還是怒還是笑。因忍著笑道：「適在尊寓，拜觀大作，佩服得很！」雪漁道：「實在因為應酬太忙，草草得很。幸得我筆底下還快，不然，就真正來不及了。」德泉道：「我們就到酒店裡吃兩杯如何？」雪漁

道：「也罷。我許久不吃早酒了。翁六先生由京裡寄信來,要畫一張丈二紙的壽星,待我吃兩杯回去,乘興揮毫。」說著,德泉會了茶錢,相將出來,轉央雪漁引路,到酒店裡去。坐定,要了兩壺酒來,且斟且飲。雪漁的酒量,卻也甚豪。酒至半酣,德泉又道:「我們初到此地,路徑不熟,要尋一所房子,求你指引指引,難道這點交情都沒有麼?」雪漁道:「不是這樣說。我實在一張壽星,明天就要的。你一定要我引路,讓我今天把壽星畫了,明天再來奉陪。」德泉又灌了他三四大碗,說道:「你今天可以畫得好麼?」雪漁道:「要動起手來,三個鐘頭就完了事了。」德泉又灌了他兩碗,才說道:「我們也不回棧吃飯了,就在這裡叫點飯菜吃飯,同到你尊寓,看你畫壽星,當面領教你的法筆。在上海時我常看你畫,此刻久不看見了,也要看看。」雪漁道:「這個使得。」於是交代酒家,叫了飯菜來,吃過了,一同仍到桃花塢去。

到了雪漁家,他叫人舀了熱水來,一同洗過臉。又拿了一錠大墨,一個墨海,到房裡去。又到廚下取出幾個大碗來,親自用水洗淨;把各樣顏色,分放在碗裡,用水調開;又用大海碗盛了兩大碗清水。一面張羅,一面讓我們坐。我也一面應酬他,一面細看他牆上畫就的畫片:也有花卉翎毛,也有山水,也有各種草蟲小品,筆法十分秀勁;然而內中失了章法的也不少。雖然如此,也不能掩其所長。我暗想此公也可算得多才多藝了。我從前曾經耍學畫兩筆山水,東塗西抹的,鬧了多少時候,還學不會呢。不知他這是從哪裡學來的。因問道:「足下的畫,不知從那位先生學的?」雪漁道:「先師是吳三橋。」

我暗想吳三橋是專畫美人的,怎麼他畫出這許多門來。可見此人甚是聰明,雖然喜說大話,卻比上海那班名士高的多了。我一面看著畫,一面想著,德泉在那裡同他談天。

過了一會,只聽見房裡面一聲「墨磨好了」,雪漁便進去,把墨海端了出來。站在那裡想了一想,把椅子板凳,都搬到旁邊。又央著德泉,同他把那靠門口的一張書桌,搬到天井裡去。自己把地掃乾淨了,拿出一張丈二紙來,鋪在地下,把墨海放在紙上。又取了一碗水,一方乾淨硯台,都放下。拿一枝條幅筆,脫了鞋子,走到紙上,跪下彎著腰,用筆蘸了墨,試了濃淡,先畫了鼻子,再畫眼睛,又畫眉毛畫嘴,鉤了幾筆鬍子,方才框出頭臉,補畫了耳朵。就站起來自己看了一看。我站在旁邊看著,這壽星的頭,比巴斗還大。只見他退後看了看地步,又跪下去,鉤了半個大桃子,才畫了一隻手;又把桃子補完全了,恰好是托在手上。方才起來,穿了鞋子,想了半天,取出一枝對筆、一根頭繩、一枝帳竿竹子,把筆先洗淨了,紮在帳竿竹子上,拿起地下的墨水等,把帳竿竹子扛在肩膀上,手裡拿著對筆,蘸了墨,試了濃淡,然後雙手拿起竹子,就送到紙上去,站在地上,一筆一筆的畫起來;雙腳一進一退的,以補手腕所不及。不一會兒,全身衣褶都畫好了,把帳竿竹子倚在牆上,說道:「見笑,見笑!」我道:「果然畫法神奇!」雪漁道:「不瞞兩位說,自我畫畫以來,這種大畫,連這張才兩回。上回那個是借裱畫店的裱台畫的,還不如今日這個爽快。」德泉道:「虧你想出這個法子來!」雪漁道:「不由你不想,家裡哪裡有這麼大的桌子呢。莫說桌子,你看鋪在地下,已經

佔了我半間堂屋了。」一面談著天，等那墨筆干了，他又拿了楂筆，蹲到畫上，著了顏色。等到半干時候，他便把釘在牆上的畫片都收了下來，到隔壁借了個竹梯子，把一把杌子放在桌上，自己站上去，央德泉拿畫遞給他，又央德泉上梯子上去，幫他把畫釘起來。我在底下看著，果然神采奕奕。

又談了一會，我取表一看，才三點多鐘。德泉道：「我們再吃酒去罷。」雪漁道：「此刻就吃，未免太早。」德泉道：「我們且走著頑，到了五六點鐘再吃也好。」於是一同走了出來，又到觀前去吃了一回茶，才一同回棧。德泉叫茶房去買了一罈原罈花彫酒來，又去叫了兩樣菜，開壇燉酒，三人對吃。德泉道：「今天看房子來不及了，明日請你早點來，陪我們同去。」雪漁道：「這蘇州城大得很，像這種大海撈針一般，往哪裡看呢？」德泉道：「只管到市上去看看，或者有個空房子，或者有店家召盤的，都可以。」雪漁道：「召盤的或者還可以碰著，至於空房子，市面上是不會有的。到明日再說罷。」於是痛飲一頓，雪漁方才辭去。

德泉笑道：「幾碗黃湯買著他了。」我道：「這個人酒量很好。」德泉道：「他生平就是歡喜吃酒，畫兩筆畫也過得去。就是一個毛病，第一歡喜嫖，又是歡喜說大話。」我想起他在酒店裡的話，不覺笑起來道：「果然是個說大話的人，然而卻不能自完其說。他認了江忠源做五服內的伯父，卻又說是明朝萬曆年間由湖南遷江蘇的，豈不可笑！以此類推，他說的話，都不足信的了。」德泉道：「本來這扯謊說大話，是蘇州人的

專長。有個老笑話，說是一個書獃子，要到蘇州，先向人訪問蘇州風俗。有人告訴他，蘇州人專會說謊，所說的話，只有一半可信。書獃子到了蘇州，到外面買東西，買賣人要十文價，他還了五文，就買著了。於是信定了蘇州人的說話，只能信一半的了。一天問一個蘇州人貴姓，那蘇州人說姓伍。書獃子心中暗暗稱奇道，原來蘇州人有姓『兩個半』的。這個雖是形容書獃子，也可見蘇州人之善於扯謊，久為別處人所知的了。」

我道：「他今天那張壽星的畫法，卻也難為他。不知多少潤筆？」德泉道：「上了這樣大的，只怕是面議的了。他雖然定了仿單，然而到了他窮極渴酒的時候，只要請他到酒店裡吃兩壺酒，他就甚麼都肯畫了。」我道：「他說忙得很，家裡又畫下了那些，何至於窮到沒酒吃呢？」德泉笑道：「你看他有一張人物麼？」我道：「沒有。」德泉道：「凡是畫人物，才是人家出潤筆請他畫的；其餘那些翎毛、花卉、草蟲小品，都是畫了賣給扇子店裡的，不過幾角洋錢一幅中堂，還不知幾時才有人來買呢。他們這個，叫做『交行生意』。」

我道：「喜歡扯謊的人，多半是無品的，不知雪漁怎樣？」德泉道：「豈但扯謊的無品，我眼睛裡看見畫得好的畫家，沒有一個有品的。任伯年是兩三個月不肯剃頭的，每剃一回頭，篦下來的石青、石綠，也不知多少。這個還是小節。有一位任立凡，畫的人物極好，並且能小照。劉芝田做上海道的時候，出五百銀子，請他畫一張閣家歡。先差人拿了一百兩，放了小火輪到蘇州來接他去。他到了衙門裡，只畫了一個臉面，便借

了二百兩銀子，到租界上去頑，也不知他頑到那裡，只三個月沒有見面。一天來了，又畫了一隻手，又借了一百兩銀子，就此溜回蘇州來了。那位劉觀察，化了四百銀子只得了一張臉、一隻手。你道這個成了甚麼品格呢？又吃的頂重的煙癮，人家好好的出錢請他畫的，卻擱著一年兩年不畫；等窮的急了，沒有煙吃的時候，只要請他吃二錢煙，要畫甚麼是甚麼。你想這種人是受人抬舉的麼！說起來他還是名士派呢。還有一個胡公壽，是松江人，詩、書、畫都好，也是赫赫有名的。這個人人品倒也沒甚壞處，只是一件，要錢要的太認真了。有一位松江府知府任滿進京引見，請他寫的，畫的不少，打算帶進京去送大人先生禮的；開了上款，買了紙送去，約了日子來取。他應允了，也就寫畫起來。到了約定那一天，那位太守打發人拿了片子去取。他對來人說道：『所寫所畫的東西，照仿單算要三百元的潤筆，你去拿了潤筆來取。』來人說道：『且交我拿去，潤筆自然送來。』他道：『我向來是先潤後動筆的，因為是太尊的東西，先動了筆，已經是個情面，怎麼能夠一文不看見就拿東西去！』來人沒法，只得空手回去，果然拿了三百元來，他也把東西交了出來。過了幾天，那位太守交卸了，還住在衙門裡。定了一天，大宴賓客，請了滿城官員，與及各家紳士，連胡公壽也請在內。飲酒中間，那位太守極口誇獎胡公壽的字畫，怎樣好，怎樣好。又把他前日所寫所畫的，都拿出來彼此傳觀，大家也都讚好。太守道：『可有一層，像這樣好東西，自然應該是個無價寶了，卻只值得三百元！我這回拿進京去，送人要當一份重禮的；倘使京裡面那些大人先生，知道我僅化了三百元買來的，卻送幾十家的禮，未免要怪我慳吝，所以我

也不要他了。』說罷，叫家人拿火來一齊燒了。羞得胡公壽逃席而去。從此之後，他遇了求書畫的，也不敢孳孳計較了，還算他的好處。」我道：「這段故事，好像《儒林外史》上有的，不過沒有這許多曲折。這位太守，也算善抄藍本的了。」說話之間，天色晚將下來，一宿無話。

次日起來，便望雪漁，誰知等到十點鐘還不見到。我道：「這位先生只怕靠不住了。」德泉道：「有酒在這裡，怕他不來。這個人酒便是他的性命。再等一等，包管就到了。」說聲未絕，雪漁已走了進來，說道：「你們要找房子，再巧也沒有，養育巷有一家小錢莊，只有一家門面，後進卻是三開間、四廂房的大房子，此刻要把後進租與人家。你們要做字號，那裡最好了。我們就去看來。」德泉道：「費心得很！你且坐坐，我們吃了飯去看。」雪漁道：「先看了罷，吃飯還有一會呢；而且看定了，吃飯時便好痛痛的吃酒。」德泉笑道：「也罷，我們去看了來。」於是一同出去，到養育巷看了，果然甚為合式。說定了，明日再來下定。

於是一同回棧，德泉沿路買了兩把團扇，幾張宣紙，又買了許多顏料、畫筆之類。雪漁道：「你又要我畫甚麼了？」德泉道：「隨便畫甚麼都好。」回到棧裡，吃午飯時，雪漁又吃了好些酒。飯後，德泉才叫他畫一幅中堂。雪漁道：「是你自己的，還是送人的？」德泉道：「是送一位做官的，上款寫『繼之』罷。」雪漁拿起筆來，便畫了一個紅袍紗帽的人，騎了一匹馬，馬前畫一個太監，雙手舉著一頂金冠。畫完了，在

上面寫了「馬上陞官」四個字。問道：「這位繼之是甚麼官？」德泉道：「是知縣。」他便寫「繼之明府大人法家教正」。我暗想，繼之不懂畫，何必稱他法家呢。正這麼想著，只見他接著又寫「質諸明眼，以為何如」。這「明眼」兩個字，又是抬頭寫的。我心中不覺暗暗可惜道：「畫的很好，這個款可下壞了！」再看他寫下款時，更是奇怪。

　　正是：偏是胸中無點墨，喜從紙上亂塗鴉。要知他寫出甚麼下款來，且待下回再記。

第三十八回　畫士攘詩一何老臉　官場問案高坐盲人

　　只見他寫的下款是：「吳下雪漁江籤醉筆，時同客姑蘇台畔。」我不禁暗暗頓足道：「這一張畫可糟蹋了！」然而當面又不好說他，只得由他去罷。此時德泉叫人買了水果來醒酒，等他畫好了，大家吃西瓜，旁邊還堆著些石榴蓮藕。吃罷了，雪漁取過一把團扇，畫了雞蛋大的一個美人臉，就放下了。德泉道：「要畫就把他畫好了，又不是殺強盜示眾，單畫一個腦袋做甚麼呢？」雪漁看見旁邊的石榴，就在團扇上也畫了個石榴，又加上幾筆衣褶，就畫成了一個半截美人，手捧石榴。畫完，就放下了道：「這是誰的？」德泉道：「也是繼之的。」雪漁道：「可惜我今日詩興不來，不然，題上一首也好。」我心中不覺暗暗好笑，因說道：「我代作一首如何？」雪漁道：「那就費心了。」我一想，這個題目頗難，美人與石榴甚麼相干，要把他扭在一起，也頗不容易。這個須要用作無情搭的鉤挽釣渡法子，才可以連得合呢。想了一想，取過筆來寫出四句是：

　　蘭閨女伴話喃喃，摘果拈花笑語憨。聞說石榴最多子，何須萱草始宜男。

　　雪漁接去看了道：「萱草是宜男草，怎麼這萱草也是宜男

草麼？」他卻把這「萱」字念成「爰」音，我不覺又暗笑起來。因說道：「這個『萱』字同『萱』字是一樣的，並不念做『爰』音。」雪漁道：「這才是呀，我說的天下不能有兩種宜男草呢。」說罷，便把這首詩寫上去。那上下款竟寫的是：「繼之明府大人兩政，雪漁並題。」我心中又不免好笑，這竟是當面搶的。我雖是答應過代作，這寫款又何妨含糊些，便老實到如此，倒是令人無可奈何。

只見他又拿起那一把團扇道：「這又是誰的？」德泉指著我道：「這是送他的。」雪漁便問我歡喜甚麼。我道：「隨便甚麼都好。」他便畫了一個美人，睡在芭蕉葉上。旁邊畫了一度紅欄，上面用花青烘出一個月亮。又對我說道：「這個也費心代題一首罷。」我想這個題目還易，而且我作了他便攘為己有的，就作得不好也不要緊，好在作壞了由他去出醜，不干我事。我提筆寫道：

一天涼月洗炎熇，庭院無人太寂寥。撲罷流螢微倦後，戲從欄外臥芭蕉。

雪漁見了，就抄了上去，卻一般的寫著「兩政」「並題」的款。我心中著實好笑，只得說了兩聲「費心」。

此時德泉又叫人去買了三把團扇來。雪漁道：「一發拿過來都畫了罷。你有本事把蘇州城裡的扇子都買了來，我也有本事都畫了他。」說罷，取過一把，畫了個潯陽琵琶，問寫甚麼

款。德泉道：「這是我送同事金子安的，寫『子安』款罷。」雪漁對我道：「可否再費心題一首？」我心中暗想，德泉與他是老朋友，所以向他作無厭之求；我同他初會面，怎麼也這般無厭起來了！並且一作了，就攘為己有，真可以算得涎臉的了。因笑了笑道：「這個容易。」就提筆寫出來：

四弦彈起一天秋，淒絕潯陽江上頭。我亦天涯傷老大，知音誰是白江州？

他又抄了，寫款不必贅，也是「兩政」「並題」的了。德泉又遞過一把道：「這是我自己用的，可不要美人。」他取筆就畫了一幅蘇武牧羊，畫了又要我題。我見他畫時，明知他畫好又要我題的了，所以早把稿子想好在肚裡，等他一問，我便寫道：

雪地冰天且耐寒，頭顱雖白寸心丹。眼前多少匈奴輩，等作群羊一例看。

雪漁又照抄了上去，便丟下筆不畫了。德泉不依道：「只剩這一把了，畫完了我們再吃酒。」我問德泉道：「這是送誰的？」德泉道：「我也不曾想定。但既買了來，總要畫了他。這一放過，又不知要擱到甚麼時候了。」我想起文述農，因對雪漁道：「這一把算我求你的罷。你畫了，我再代你題詩。」雪漁道：「美人、人物委實畫不動了，畫兩筆花卉還使得。」我道：「花卉也好。」雪漁便取過來，畫了兩枝夾竹桃。我見

他畫時,先就把詩作好了。他畫好了,便拿過稿去,抄在上面。

詩云:

林邊斜綻一枝春,帶笑無言最可人。欲為優婆宣法語,不妨權現女兒身。

卻把「宣」字寫成了個「宜」字。又問我上款。我道:「述農。」他便寫了上去。寫完,站起來伸一伸腰道:「夠了。」我看看表時,已是五點半鐘。德泉叫茶房去把藕切了,燉起酒來,就把藕下酒。吃到七點鐘時,茶房開上飯來,德泉叫添了菜,且不吃飯,仍是吃酒;直吃到九點鐘,大家都醉了,胡亂吃些飯,便留雪漁住下。

次日早起,便同到養育巷去,立了租折,付了押租,方才回棧。我便把一切情形,寫了封信,交給棧裡帳房,代交信局,寄與繼之。及至中飯時,要打酒吃,誰知那一罈五十斤的酒,我們三個人,只吃了三頓,已經吃完了。德泉又叫去買一罈。飯後央及雪漁做嚮導,叫了一隻小船,由山塘搖到虎丘去,逛了一次。那虎丘山上,不過一座廟。半山上有一堆亂石,內中一塊石頭,同饅頭一般,上面鑿了「點頭」兩個字,說這裡是生公說法台的故址,那一塊便是點頭的頑石。又有劍池、二仙亭、真娘墓。還有一塊吳王試劍石,是極大的一個石卵子,截做兩段的,同那點頭石一般,都是後人附會之物,明白人是不言而喻的。不過因為他是個古跡,不便說破他去殺風景。那些

無知之人，便嘖嘖稱奇，想來也是可笑。

過了一天，又逛一次范墳。對著的山，真是萬峰齊起，半山上鑿著錢大昕寫的「萬笏朝天」四個小篆。又逛到天平山上去。因為天氣太熱，逛過這回，便不再到別處了。這天接到繼之的信，說電報已接到，囑速尋定房子，隨後便有人來辦事云云。這兩天閒著，我想起伯父在蘇州，但不知住在哪裡，何不去打聽打聽呢。他到此地，無非是要見撫台，見藩台，我只到這兩處的號房裡打聽，自然知道了。想罷，便出去問路，到撫台衙門號房裡打聽，沒有。因為天氣熱了，只得回棧歇息。過一天，又到藩台衙門去問，也沒有消息，只得罷了。

這天雪漁又來了，嚷著要吃酒，還同著一個人來。這個人叫做許澄波，是一個蘇州候補佐雜。相見過後，我和德泉便叫茶房去叫了幾樣菜，買些水果之類，燉起酒來對吃。這位許澄波，倒也十會倜儻風流，不像個風塵俗吏。我便和他談些官場事情，問些蘇州吏治。澄波道：「官場的事情有甚麼談頭，無非是靠著奧援與及運氣罷了。所以官場與吏治，本來是一件事。晚近官場風氣日下，官場與吏治，變成東西背馳的兩途了。只有前兩年的譚中丞還好，還講究些吏治。然而又嫌他太親細事了，甚至於賣燒餅的攤子，他也叫人逐攤去買一個來，每個都要記著是誰家的，他老先生拿天平來逐個秤過，揀最重的賞他幾百文，那最輕的便傳了來大加申斥。」我道：「這又何必呢，未免太瑣屑了。」澄波道：「他說這些燒餅，每每有貧民買來抵飯吃的，重一些是一些。做買賣的人，只要心平點，少看點

利錢，那些貧民便受惠多了。」我笑道：「這可謂體貼入微了。」

澄波道：「他有一件小事，卻是大快人意的。有一個鄉下人，挑了一挑糞，走過一家衣莊門口，不知怎樣，把糞桶打翻了，濺到衣莊的裡面去。嚇的鄉下人情願代他洗，代他掃，只請他拿水拿掃帚出來。那衣莊的人也不好，欺他是鄉下人，不給他掃帚，要他脫下身上的破棉襖來揩。鄉下人急了，只是哭求。登時就圍了許多人觀看，把一條街都塞滿了。恰好他老先生拜客走過，見許多人，便叫差役來問是甚麼事。差役過去把一個衣莊夥計及鄉下人，帶到轎前，鄉下人哭訴如此如此。他老先生大怒，罵鄉下人道：『你自己不小心，弄齷齪了人家地方，莫說要你的破棉襖來揩，就要你舔乾淨，你也只得舔了。還不快點揩了去！』鄉下人見是官分付的，不敢違拗，哭哀哀的脫下衣服去揩。他又叫把轎子抬近衣莊門口，親自督看。衣莊裡的人，揚揚得意。等那鄉下人揩完了，他老先生卻叫衣莊夥計來，分付『在你店裡取一件新棉襖賠還鄉下人』。衣莊夥計稍為遲疑，他便大怒，喝道：『此刻天冷的時候，他只得這件破棉襖禦寒，為了你們弄壞了，還不應該賠他一件麼。你再遲疑，我辦你一個欺壓鄉愚之罪！』衣莊裡只得取了一件綢棉襖，給了鄉下人。看的人沒有一個不稱快。」我道：「這個我也稱快。但是那衣莊裡，就給他一件布的也夠了，何必要給他綢的，格外討好呢？」澄波笑道：「你須知大衣莊裡，不賣布衣服的呀。」我不覺拍手道：「這鄉下人好造化也！」

澄波道：「自從譚中丞去後，這裡的吏治就日壞了。」雪漁道：「譚中丞非但吏治好，他的運氣也真好。他做蘇州府的時候，上海道是劉芝田。正月裡，劉觀察上省拜年，他是拿手版去見的。不多兩個月，他放了糧道，還沒有到任。不多幾天，又升了臬台，便交卸了府篆，進京陛見。在路上又奉了上諭，著毋庸來京，升了藩台，就回到蘇州來到任。不上幾個月，撫台出了缺，他就護理撫台。那時劉觀察仍然是上海道，卻要上省來拿手版同他叩喜。前後相去不過半年，就顛倒過來。你道他運氣多好！」說罷，滿滿的乾了一杯，面有得意之色。

　　澄波道：「若要講到運氣，沒有比洪觀察再好的了！」雪漁愕然道：「是哪一位？」澄波道：「就是洪瞎子。」雪漁道：「洪瞎子不過一個候補道罷了，有甚麼好運氣？」澄波道：「他兩個眼睛都全瞎了，要是別人一百個也參了，他還是絡繹不絕的差使，還要署臬台，不是運氣好麼。」我道：「認真是瞎子麼？」澄波道：「怎麼不是！難道這個好造他謠言的麼。」雪漁笑道：「不過是個大近視罷了，怎麼好算全瞎。倘使認真全瞎了，他又怎樣還能夠行禮呢？不能行禮，還怎樣能做官？」澄波道：「其實我也不知他還是全瞎，還是半瞎。有一回撫台請客，坐中也有他。飲酒中間，大家都往盤子裡抓瓜子磕，他也往盤子裡抓，可抓的不是瓜子，抓了一手的糖黃皮蛋，鬧了個哄堂大笑。你若是說他全瞎，他可還看見那黑黑兒的皮蛋，才誤以為瓜子，好像還有一點點的光。可是他當六門總巡的時候，有一天差役拿了個地棍來回他，他連忙升了公座，那地棍還沒有帶上來，他就『混帳羔子』『忘八蛋』的一頓臭罵。又

問你一共犯過多少案子了，又問你姓甚麼，叫甚麼，是哪裡人。問了半天，那地棍還沒有帶上來，誰去答應他呢。兩旁差役，只是抿著嘴暗笑。他見沒有人答應，忽然拍案大怒，罵那差役道：『你這個狗才！我叫你去訪拿地棍，你拿不來倒也罷了，為什麼又拿一個啞子來搪塞我！』」澄波這一句話，說的眾人大笑。澄波又道：「若照這件事論，他可是個全瞎的了。若說是大近視，難道公案底下有人沒有都分不出麼。」我道：「難道上頭不知道他是個瞎子？這種人雖不參他，也該叫他休致了。」澄波道：「所以我說他運氣好呢。」德泉道：「俗語說的好，朝裡無人莫做官，大約這位洪觀察是朝內有人的了。」四個人說說笑笑，吃了幾壺酒就散了。雪漁、澄波辭了去。

次日，繼之打發來的人已經到了，叫做錢伯安。帶了繼之的信來，信上說蘇州坐莊的事，一切都托錢伯安經管。伯安到後，德泉可回上海。如已看定房子，叫我也回南京，還有別樣事情商量云云。當下我們同伯安相見過後，略為憩息，就同他到養育巷去看那所房子，商量應該怎樣裝修。看了過後，伯安便去先買幾件木器動用傢伙，先送到那房子裡去。在客棧歇了一宿，次日伯安即搬了過去。我們也叫客棧裡代叫一隻船，打算明日動身回上海去。又拖德泉到桃花塢去看雪漁，告訴他要走的話。雪漁道：「你二位來了，我還不曾稍盡地主之誼，卻反擾了你二位幾遭。正打算過天風涼點敘敘，怎麼就走了？」德泉道：「我們至好，何必拘拘這個。你幾時到上海去，我們再敘。」德泉在那裡同他應酬，我抬頭看見他牆上，釘了一張新畫的美人，也是捧了個石榴，把我代他題的那首詩寫在上面，

一樣的是「兩政」「並題」的上下款，心中不覺暗暗好笑。雪漁又約了同到觀前吃了一碗茶，方才散去。臨別，雪漁又道：「明日恕不到船上送行了。」德泉道：「不敢，不敢。你幾時到上海去，我們痛痛的吃幾頓酒。」雪漁道：「我也想到上海許久了，看幾時有便我就來。這回我打算連家眷一起都搬到上海去了。」說罷作別，我們回棧。

次日早起，就結算了房飯錢，收拾行李上船，解維開行，向上海進發。回到上海，金子安便交給我一張條子，卻是王端甫的，約著我回來即給他信，他要來候我，有話說云云。我暫且擱過一邊，洗臉歇息。子安又道：「唐玉生來過兩次，頭一次是來催題詩，我回他到蘇州去了；第二次他來把那本冊頁拿回去了。」我道：「拿了去最好，省得他來麻煩。」當下德泉便稽查連日出進各項貨物帳目。我歇息了一會，便叫車到源坊衖去訪端甫，偏他又出診去了。問景翼時，說搬去了。我只得留下一張條子出來，緩步走著，去看侶笙，誰知他也不曾擺攤，只得叫了車子回來。回到號裡時，端甫卻已在座。相見已畢，端甫先道：「你可知侶笙今天嫁女兒麼？」我道：「嫁甚麼女兒，可是秋菊？」端甫道：「可不是。他恐怕又像嫁給黎家一樣，夫家仍只當他丫頭，所以這回他認真當女兒嫁了。那女婿是個木匠，倒也罷了。他今天一早帶了秋菊到我那裡叩謝。因知道你去了蘇州，所以不曾來這裡。我此刻來告訴你景翼的新聞。」我忙問：「又出了甚麼新聞了？」端甫不慌不忙的說了出來。

正是：任爾奸謀千百變，也須落魄走窮途。未知景翼又出了甚麼新聞，且待下回再記。

第三十九回　老寒酸峻辭干館　小書生妙改新詞

我聽見端甫說景翼又出了新聞，便忙問是甚麼事。端甫道：「這個人只怕死了！你走的那一天，他就叫了人來，把幾件木器及空箱子等，一齊都賣了，卻還賣了四十多元。那房子本是我轉租給他的，欠下兩個月房租，也不給我，就這麼走了。我到樓上去看，竟是一無所有的了。」我道：「他家還有慕枚的妻子呀，哪裡去了？」端甫道：「慕枚是在福建娶的親，一向都是住在娘家，此刻還在福建呢。那景翼拿了四十多元洋錢，出去了三天，也不知他到哪裡去的。第四天一早，我還沒有起來，他便來打門。我連忙起來時，家人已經開門放他進來了。蓬著頭，赤著腳，鞋襪都沒有，一條藍夏布褲子，也扯破了，只穿得一件破多羅麻的短衫。見了我就磕頭，要求我借給他一塊洋錢。問他為何弄得這等狼狽，他只流淚不答。又告訴我說，從前逼死兄弟，圖賣弟婦，一切都是他老婆的主意。他此刻懊悔不及。我問他要一塊洋錢做甚麼，他說到杭州去做盤費，我只得給了他，他就去了。直到今天，仍無消息。前天我已經寫了一封信，通知鴻甫去了。」我道：「這種人由他去罷了，死了也不足惜。」端甫道：「後來我聽見人說，他拿了四十多元錢，到賭場上去，一口氣就輸了一半；第二天再賭，卻贏了些；第三天又去賭，卻輸的一文也沒了。出了賭場，碰見他的老婆，他便去盤問。誰知他老婆已經另外跟了一個人，便甜言蜜語的

引他回去，卻叫後跟的男人，把他毒打了一頓。你道可笑不可笑呢。」

我道：「侶笙今日嫁女兒，你有送他禮沒有？」端甫道：「我送了他一元，他一定不收，這也沒法。」我道：「這個人竟是個廉士！」端甫道：「他不廉，也不至於窮到這個地步了。況且我們同他奔走過一次，也更是不好意思受了。他還送給我一副對，寫的甚好。他說也送你一副，你收著了麼？」我道：「不曾。」因走進去問子安。子安道：「不錯，是有的，我忘了。」說著，在架子上取下來。我拿出來同端甫打開來看，寫的是「慷慨丈夫志，跌宕古人心」一聯，一筆好董字，甚是飛舞。我道：「這個人潦倒如此，真是可惜可歎！」端甫道：「你看南京有甚麼事，薦他一個也好。」我道：「我本有此意。而且我還嫌回南京去急不及待，打算就在這號裡安置他一件事，好歹送他幾元銀一月。等南京有了好事，再叫他去。你道如何？」端甫道：「這更好了。」當下又談了一會，端甫辭了去。我封了四元洋銀賀儀，叫出店的送到侶笙那裡去。一會仍舊拿了回來，說他一定不肯收。子安笑道：「這個人倒窮得硬直。」我道：「可知道不硬直的人，就不窮了。」子安道：「這又不然，難道有錢的人，便都是不硬直的麼？」我道：「不是如此說。就是富翁也未嘗沒有硬直的。不過窮人倘不是硬直的，便不肯安於窮，未免要設法鑽營，甚至非義之財也要妄想，就不肯像他那樣擺個測字攤的了。」當下歇過一宿。

次日，我便去訪侶笙，怪他昨日不肯受禮。但笙道：「小

婢受了莫大之恩,還不曾報德,怎麼敢受!」我道:「這些事還提他做甚麼。我此刻倒想代你弄個館地,只是我到南京去,不知幾時才有機會。不如先奉屈到小號去,暫住幾時,就請幫忙辦理往來書信。」侶笙連忙拱手道:「多謝提挈!」我道:「日間就請收了攤,到小號裡去。」侶笙沉吟了一會道:「寶號辦筆墨的,向來是那一位?」我道:「向來是沒有的。不過我為足下起見,在這裡擺個攤,終不是事,不如到小號裡去,奉屈幾時,就同干俸一般。等我到南京去,有了機會,便來相請。」侶笙道:「這卻使不得!我與足下未遇之先,已受先施之惠;及至萍水相遇,怎好為我破格!況且生意中的事情,與官場截然兩路,斷不能多立名目,以致浮費,豈可為我開了此端。這個斷不敢領教!如蒙見愛,請隨處代為留心,代謀一席,那就受惠不淺了。」我道:「如此說,就同我一起到南京去謀事如何?」侶笙道:「好雖好,只是捨眷無可安頓,每日就靠我混幾文回去開銷,一時怎撇得下呢。」我道:「這不要緊,在我這裡先拿點錢安家便是。」侶笙道:「足下盛情美意,真是令人感激無地!但我向來非義不取,無功不受;此刻便算借了尊款安家,萬一到南京去謀不著事,將何以償還呢。還求足下聽我自便的好。如果有了機會,請寫個信來,我接了信,就料理起程。」我聽了他一番話,不覺暗暗嗟歎,天下竟有如此清潔的人,真是可敬!只得辭了他出來,順路去看端甫。端甫也是十分嘆息道:「不料風塵中有此等氣節之人!你到南京,一定要代他設法,不可失此朋友。但不知你幾時動身?」我道:「打算今夜就走。在蘇州就接了南京信,叫快點回去,說還有事,正不知是甚麼事。」說話時,有人來診脈,我就辭了回去。

是夜附了輪船動身，第三天一早，到了南京。我便叫挑夫挑了行李上岸，騎馬進城，先到裡面見過吳老太太及繼之夫人。老太太道：「你回來了！辛苦了！身子好麼？我惦記你得很呢。」我道：「托乾娘的福，一路都好。」老太太道：「你見過娘沒有？」我道：「還沒有呢。」老太太道：「好孩子！快去罷！你娘念你得很。你回來了，怎麼不先見娘，卻先來見我？你見了娘，也不必到關上去，你大哥一會兒就回來了。我今天做東，整備了酒席，賀荷花生日。你回來了，就帶著代你接風了。」我陪笑道：「這個哪裡敢當！不要折煞乾兒子罷！」

老太太道：「胡說！掌嘴！快去罷。」

我便出來，由便門過去，見過母親、嬸嬸、姊姊。母親問幾時到的。我道：「才到。」母親問見過乾娘和嫂子沒有。我道：「都見過了。我這回在上海，遇見伯父的。」母親道：「說甚麼來？」我道：「沒說甚麼，只告訴我說小七叔來了。」母親訝道：「來甚麼地方？」我道：「到了上海，在洋行裡面。我去見過兩次。他此刻白天學生意，晚上念洋書。」姊姊道：「這小孩子怪可憐的，六七歲上沒了老子，沒念上兩年書就荒廢了，在家裡養得同野馬一般。此刻不知怎樣了？」我道：「此刻好了，很沉靜，不像從前那種七縱八跳的了。」母親瞅了我一眼道：「你小時候安靜！」姊姊道：「沒念幾年書，就去念洋書，也不中用。」我道：「只怕他自己還在那裡用功呢。我看他兩遍，都見他床頭桌上，堆著些《古文觀止》、《分類

尺牘》之類；有不懂的，還問過我些。他此刻自己改了個號，叫做叔堯；他的小名叫土兒，讀書的名字，就是單名叫一個『堯』字，此刻號也用這個『堯』字。我問他是甚麼意思。他說小時候，父母因為他的八字五行缺土，所以叫做土兒，取『堯』字做名字，也是這個意思。其實是毫無道理的，未必取了這種名字，就可以補上五行所缺。不過要取好的號，取不出來。他底下還有老八、老九，所以按孟、仲、叔、季的排次，加一個『叔』字在上面做了號，倒爽利些。」姊姊訝道：「讀了兩年書的孩子，發出這種議論，有這種見解，就了不得！」我道：「本來我們家裡沒有生出笨人過來。」母親道：「單是你最聰明！」我道：「自然。我們家裡的人已經聰明了，更是我娘的兒子，所以又格外聰明些。」嬸嬸道：「了不得，你走了一次蘇州，就把蘇州人的油嘴學來了。從來拍娘的馬屁，也不曾有過這種拍法。」我道：「我也不是油嘴，也不是拍馬屁，相書上說的『左耳有痣聰明，右耳有痣孝順』。我娘左耳朵上有一顆痣，是聰明人，自然生出聰明兒子來了。」姊姊走到母親前，把左耳看了看道：「果然一顆小痣，我們一向倒不曾留心。」又過來把我兩個耳朵看過，拍手笑道：「兄弟這張嘴真學油了！他右耳上一顆痣，就隨口杜撰兩句相書，非但說了伯娘聰明，還要誇說自己孝順呢。」我道：「娘不要聽姊姊的話，這兩句我的確在《麻衣神相》上看下來的。」姊姊道：「伯娘不要聽他，他連書名都鬧不清楚，好好的《麻衣相法》，他弄了個《麻衣神相》。這《麻衣相法》是我看了又看的，哪裡有這兩句。」我道：「好姊姊！何苦說破我！我要騙騙娘相信我是個天生的孝子，心裡好偷著歡喜，何苦說破我呢。」說的眾

人都笑了。

只見春蘭來說道：「那邊吳老爺回來了。」我連忙過去，到書房裡相見。繼之笑著道：「辛苦，辛苦！」我也笑道：「費心，費心！」繼之道：「你費我甚麼心來？」我道：「我走了，我的事自然都是大哥自己辦了，如何不費心。」坐下便把上海、蘇州一切細情都述了一遍。繼之道：「我催你回來，不為別的，我這個生意，上海是個總字號，此刻蘇州分號定了，將來上游蕪湖，九江、漢口，都要設分號，下游鎮江，也要設個字號，杭州也是要的。你口音好，各處的話都可以說，我要把這件事煩了你。你只要到各處去開闢碼頭，經理的我自有人。將來都開設定了，你可往來稽查。這裡南京是個中站，又可以時常回來，豈不好麼。」我道：「大哥何以忽然這樣大做起來？」繼之道：「我家裡本是經商出身，豈可以忘了本。可有一層：我在此地做官，不便出面做生意，所以一切都用的是某記，並不出名。在人家跟前，我只推說是你的。你見了那些夥計，萬不要說穿，只有管德泉一個知道實情，其餘都不知道的。」我笑道：「名者，實之賓也；吾其為賓乎？」繼之也一笑。

我道：「我去年交給大哥的，是整數二千銀子。怎麼我這回去查帳，卻見我名下的股份，是二千二百五十兩？」繼之道：「那二百五十兩，是去年年底帳房裡派到你名下的。我料你沒有甚麼用處，就一齊代你入了股。一時忘記了，沒有告訴你。你走了這一次，辛苦了，我給你一樣東西開開心。」說罷，在

抽屜裡取出一本極舊極殘的本子來。這本子只有兩三頁，上面濃圈密點的，是一本詞稿。我問道：「這是那裡來的？」繼之道：「你且看了再說，我和述農已是讀的爛熟了。」我看第一闋是《誤佳期》，題目是「美人嚏」。我笑道：「只這個題目便有趣。」繼之道：「還有有趣的呢。」我念那詞：

浴罷蘭湯夜，一陣涼風恁好。陡然嬌嚏兩三聲，消息難分曉。

莫是意中人，提著名兒叫？笑他鸚鵡卻回頭，錯道儂家惱。

我道：「這倒虧他著想。」再看第二闋是《荊州亭》，題目是「美人孕。」我道：「這個可向來不曾見過題詠的，倒是頭一次。」再看那詞是：

一自夢熊占後，惹得嬌慵病久。個裡自分明，羞向人前說有。

鎮日貪眠作嘔，茶飯都難適口。含笑問檀郎：梅子枝頭黃否？

我道：「這句『羞向人前說有』，虧他想出來。」又有第三闋是《解佩令》「美人怒」，詞是：

喜容原好，愁容也好，驀地間怒容越好，一點嬌嗔，襯出桃花紅小，有心兒使乖弄巧。問伊聲悄，憑伊怎了，拚溫存解伊懊惱。剛得回嗔，便笑把檀郎推倒，甚來由到底不曉。

我道：「這一首是收處最好。」第四闋是《一痕沙》「美人乳」。我笑道：「美人乳明明是兩堆肉，他用這《一痕沙》的詞牌，不通！」繼之笑道：「莫說笑話，看罷。」我看那詞是：

遲日昏昏如醉，斜倚桃笙慵睡。乍起領環松，露酥胸。小簇雙峰瑩膩，玉手自家摩戲。欲扣又還停，盡憨生。

我道：「這首只平平」。繼之道：「好高法眼！」我道：「不是我的法眼高，實在是前頭三闋太好了；如果先看這首，也不免要說好的。」再看第五闋是《蝶戀花》「夫婿醉歸。」我道：「詠美人寫到夫婿，是從對面著想，這題目先好了，詞一定好的。」看那詞是：

日暮挑燈閒徙倚，郎不歸來留戀誰家裡？及至歸來沉醉矣，東歪西倒難扶起。　不是貪杯何至此？便太常般，難道儂嫌你？只恐暓騰傷玉體，教人憐惜渾無計。

我道：「這卻全在美人心意上著想，倒也體貼入微。」第六闋是《眼兒媚》「曉妝」：

曉起嬌慵力不勝，對鏡自忪惺。淡描青黛，輕勻紅粉，約略妝成。　檀郎含笑將人戲，故問夜來情。回頭斜眄，一聲低唪，你作麼生！

我道：「這一闋太輕佻了，這一句『故問夜來情』，必要改了他方好。」繼之道：「改甚麼呢？」我道：「這種香艷詞句，必要使他流入閨閣方好。有了這種猥褻句子，怎麼好把他流入閨閣呢！」繼之道：「你改甚麼呢？」我道：「且等我看完了，總要改他出來。」因看第七闋，是《憶漢月》「美人小字」。詞是：

恩愛夫妻年少，私語喁喁輕悄。問到小字每模糊，欲說又還含笑。　被他纏不過，說便說郎須記了。切休說與別人知，更不許人前叫！

我不禁拍手道：「好極，好極！這一闋要算絕唱了，虧他怎麼想得出來！」繼之道：「我和述農也評了這闋最好，可見得所見略同。」我道：「我看了這一闋，連那『故問夜來情』也改著了。」繼之道：「改甚麼？」我道：「改個『悄地喚芳名』，不好麼？」繼之拍手道：「好極，好極！改得好！」再看第八闋，是《憶王孫》「閨思」：

昨宵燈爆喜情多，今日窗前鵲又過。莫是歸期近了麼？鵲兒呵！再叫聲兒聽若何？

我道：「這無非是晨占喜鵲，夕卜燈花之意，不過癡得好頑。」第九闋是《三字令》「閨情」。我道：「這《三字令》最難得神理，他只限著三個字一句，那得跌宕！」看那詞是：

人乍起，曉鶯鳴，眼猶餳；簾半卷，檻斜憑，綻新紅，呈嫩綠，雨初經。　開寶鏡，掃眉輕，淡妝成；才歇息，聽分明，那邊廂，牆角外，賣花聲。

　　我道：「只有下半闋好。」這一本稿，統共只有九闋，都看完了。我問繼之道：「詞是很好，但不知是誰作的？看這本子殘舊到如此，總不見得是個時人了。」繼之道：「那天我閒著沒事，到夫子廟前閒逛，看見冷攤上有這本東西，只化了五個銅錢買了來。只恨不知作者姓名。這等名作，埋沒在風塵中，也不知幾許年數了；倘使不遇我輩，豈不是徒供鼠嚙蟲傷，終於復瓿！」我因繼之這句話，不覺觸動了一樁心事。

　　正是：一樣沉淪增感慨，偉人環寶共風塵。不知觸動了甚麼心事，且待下回再記。

吳趼人 / Johnrain Wu

书名：二十年目睹之怪現狀 上

ＩＳＢＮ：978-1548719098

作者：吳趼人 / Johnrain Wu

封面设计：C.S. Creative Design

出版日期：2017 / 04 / 01

建议售价：US$ 17.99 / CDN$ 19.71

出版：C.S. Publish

Copyright © 2017 C.S. Publish
All rights reserved.
Manufactured in the United States
Permission required for reproduction,
or translation in whole or part.